华君武

全集

1

海峡出版发行集团｜福建美术出版社
THE STRAITS PUBLISHING & DISTRIBUTING GROUP ｜ FUJIAN FINE ARTS PUBLISHING HOUSE

新羅山人

解弢离垢

——华嵒绘画艺术论

单国霖

18 世纪是中国历史上号称"康乾盛世"的封建社会后期兴盛期，清王朝经过康熙、雍正、乾隆诸帝采取一系列经济恢复措施和治理，已形成一个坚强统一的国家。随着农业生产的恢复和增长，商品经济有了进一步发展，工场手工业也活跃起来，全国涌现一批繁华富庶的商业城市。经济的繁荣为文化艺术的发展提供了雄厚的物质基础，同时也促使绘画艺术出现适应各阶层需要的多种风格流派。

清代中期的画坛，山水画领域声势最为炽盛的是承袭清初王原祁、王翚画风的娄东派和虞山派；花鸟画领域则盛行继承恽寿平画风的毗陵派。这些画派得到皇室和贵族的赏识、扶植，被奉为"山水正宗"和"写生正派"。在此期间，清皇家宫廷画派也臻于兴盛阶段，四王派山水和恽派花鸟深深泽被着宫廷画家，此外，追宗宋代院体工笔重彩花鸟画和沿袭明代的工笔人物画亦振兴一时。同时吸收西洋明暗表现法和透视原理的中西合璧画风颇受皇室青睐。四王吴恽流派和宫廷绘画所追求的儒雅高迈、清丽柔媚、精致浮华等艺术趣味，趋合了帝王、达官贵人和上层文人的审美品位，得到广泛的播扬，因而也就成为主流性的绘画流派。

与此同时，有一批仕途蹭蹬的失意官员和功名不成的文人，他们凭借绘画以抒发胸臆，或借以谋生，在艺术思想上更多地继承着清初石涛（原济）、八大山人（朱耷等画家重视生活感受、强调抒发个性的创造精神，勇于摆脱风行一时的袭古仿古的时尚，走着一条"各有灵苗各自探"[1]的道路。这些画家在远离政治中心的商业发达地区——扬州获得了发展的环境，形成了迥异于正统画派的一股强劲的艺术思潮，其中最杰出的就是被称为"另出偏师，怪以八名"[2]的"扬州八怪"。

"扬州八怪"是绘画史评论者冠以一群画家的称谓，其实并非限于八个画家，各种史籍列载不尽相同。从艺术思潮的角度观之，它实际上是泛指一个在艺术旨趣上有共同追求，思想品格有许多相通之处，且有着一定交往联系互相启发影响的画家群体。综合前人记载被举为八怪的画家多达十五人，计有汪士慎、李鱓、金农、黄慎、高翔、郑燮、李方膺、罗聘、华嵒、高凤翰、边寿民、闵贞、李勉、陈撰、杨法等人。其中华嵒虽定居在杭州，然经常寄寓扬州卖画，与扬州的商贾、文人和书画家有着密切交往，在艺术思想和作品品格上与扬州画家颇为同调，故而光绪年间葛金烺《爱日吟庐书画补录》中，把他列为"八怪"之一[3]，诚为言之有理。华嵒在花鸟、山水、人物各个领域都有创造性的成就，当时已名噪海内，尤其他的花鸟画，被推为恽南田后第一人。嘉庆、道光以后，华嵒的影响日益扩大，他的艺术风格，对晚清及近代绘画的发展起着重要的启发作用。

一、一身贫骨似饥鸿

华嵒在《题恽南田画册》中写道："一身贫骨似饥鸿，短褐萧萧冰雪中。吟遍桃花人不识，夕阳山下笑东风。"[4]这是他感慨恽南田的诗句，也是华嵒一生经历的自况。

华嵒原名德嵩，康熙二十一年（1682 年）农历十月初七日[5]，出生在福建上杭县白沙村华家亭。上杭晋时为新罗县，华嵒后迁居浙地，为"不忘桑梓之乡"[6]，取号新罗山人。华家亭清代属白沙里，故又自号白沙山人。他的父亲常五是一个务农兼手工业造纸的工人，生有三子（兄东昇，弟德丰）。[7]他自幼聪明，"性灵慧，当就傅师，即矢口成吟，涉笔成趣"。[8]后因家境贫困，少年时便终止了学业，父亲于四十余岁时患痢疾病故。[9]少年时代的华嵒便显露出绘画天资，

相传他曾为土地庙、龙王庙画过壁画，康熙四十二年（1703年）重修华氏宗祠时，华喦不顾豪绅的反对，在祠堂画下了四铺大壁画，后来为家乡民众所珍视，备加保护。光绪十五年（1889年）罗嘉杰刊印《离垢集》时，序言中还记着上杭华氏祠堂垩壁，"至今墨迹犹存，盖山人所作也"。父亲去世后，华喦和他的兄弟相继离开了家乡，去浙江江苏等地谋生。其兄和弟先后在苏州和杭州营生，华喦则在康熙四十三年（1704年）来到了江南名城杭州。[10]

杭州自唐宋以来就是江南经济文化中心之一，康熙至乾隆年间，工商业十分发达，尤以纺织业、丝织业、制茶业等居全国之先，商贾聚集，贸易四通。当时福建上杭地区有许多人来杭州贩运纸料和铁、靛等原料。华喦很可能就是因受到早来杭州谋生的三叔丁五的启示而离家赴杭的。华喦来到杭州后，凭借绘画的技艺开始了卖画的生涯。杭州亦是一个文化传统深厚的城市，雍乾年间，文风兴盛，袁枚《随园诗话》记载乾隆初，杭州诗酒之会最盛，名士杭（世骏）、厉（鹗）之外，则有朱鹿田樟、吴瓯亭城、任抱朴台、金江声志章、张鹭洲湄、施竹田安、周穆门京，"每到西湖堤上掎裳联袂若屏风然。"华喦到杭州的当年就结识了"乐贫著书"的徐逢吉，徐逢吉（1655—1740年）字紫山，家住西湖南屏山下清波门外湖滨，长华喦27岁，他们结成忘年之交，终生保持着深厚的友谊。后来又结识了蒋雪樵、吴石仓等平民文人，蒋雪樵名静山，"无禄仕，托于医，尽其技以为养"，"家居无他嗜好，喜读书为诗以自适"。[11]吴石仓（1657—1729年）名允嘉，字志山，厉鹗称他为"青衫旧名士，白发老潜夫"。[12]徐、蒋、吴三人都是淡于功名勤于著述的文士，华喦经常与这些长者一起，游览山湖僧寺，吟诗论文。在他们的熏陶下，幼年学文不多的华喦，"壮年苦读书"[13]，怀着"学优识亦弥，神完志自固"的志向，博览经籍，钻研诗词，尤喜学六朝选体诗和唐元稹、白居易、孟郊、贾岛、李贺诸名家。诗文修养日趋精进。同时徐、蒋、吴等人不慕荣利、安贫乐道的人品也感染着华喦，对他日后恃守清贞不阿的品格和接受恬淡清虚的释道观念产生潜在的影响。在华喦以后交往的文人中，厉鹗和金江声亦被他引为知己。厉鹗（1692—1752年）少华喦10岁，出身贫寒之家，幼年就失去父母，依靠兄长卖淡巴菰叶为生。他发愤读书，在年轻时就脱颖而出成为杭城的名诗人。他于康熙五十年（1721年）中举人，以后屡次试博学宏词科不第，晚年在家乡授经讲学。金江声名志章，字绘卣，钱塘人，是一个"平生抱奇怀，思着万里脚"[14]的文人，后来跻身宦途，曾任上谷副使，官北口道。[15]他和华喦、厉鹗都是好友。华喦年轻时学书习武，"昔当壮岁血性豪，登眺四方兴莫比，学书学剑云可恃"。也曾怀着"宝刀流金液"济国匡民的志向。厉、金等友人热衷于仕途的举动在一定程度上促进了他求取功名的念头。这种既仰慕安贫乐道的人品，又企求仕进的愿望，在青年时代的华喦身上交织存在，对他以后的生活道路和艺术品格都产生着深远的影响。

华喦到杭州后不久，康熙四十六年（1707年）左右，他和蒋妍结婚，生子己，但随后就夭折。八年后蒋妍不幸病故，华喦悲痛不已，写诗怀念："天长地久情还在，不许鸳鸯有断群。"自后他又过着"半幅罗衾不肯温，一灯常自对黄昏"的凄凉生活。

《闽汀华氏族谱》的华喦传中有一段记述"壮岁游京师，得交当路巨公，名闻于上。召试，列为优等，受县丞职以归，卜居杭州。"[16]表明华喦中年时曾有一段北上京城的经历。从他《丁酉九月客都门思亲兼怀昆弟作》诗中，可知至迟在康熙五十六年（1717年）他已到都。然何时北上，无确切记载。现据一些作品进行推断：华喦康熙五十四年（1715年）元月，曾绘有一部《仿宋元诸家用笔册》[17]，署题"乙未元月于静安斋仿宋元诸家用笔，白沙华喦"，册中有一帧钤有"臣喦"朱白文印。又在另一幅《秋林诗意图轴》[18]上，署题"丙子夏月静安草楼拟宋人点笔，白沙华喦并题"，也钤有"臣喦"朱白文印。此两图的字体和画法都属早年风格，"静安斋"（与静安草楼当为同一居室）的斋名和臣字印在以后作品中不再复见。我推测，这两件作品很可能是在北京时为某贵族所画，故使用了"臣"字印，而静安斋是他寓居的室名。此推测若能成立，则华喦赴京时间当在康熙五十四年，时年34岁。他到京城的目的显然是为了寻求跻身宦门展抱负的机会。他在京城得到朝廷召试，才学被列为优等，但终因非科举出身（他连秀才都不是），只能被授予属八品阶位的微职。这对抱有"宝刀流金液"宏愿的华喦来说，是非常失望的。同时华喦的作品在京城也受到冷遇，戴熙《习苦斋画絮》记载："华秋岳自奇其画，游京师无问者。一日有售赝画来，其裹华笔也。华见而太息出都。"华喦出身低微，又无有力的显贵支撑和推挽，自然很难扬名。再则华喦青年时的绘画主要取资浙江地区的陈洪绶，和曾在杭州寓居的恽寿平，近学杭州老画师王树谷，从他早年的作品看，人物形象较为拘谨，线描显得累赘，山石勾的用笔繁琐而平板，艺术尚缺少个性。这在讲究传统笔墨功力的四王派山水和宫廷花鸟画势力炽盛的京城，难以获得赏识，故而"薄游日下（指京城），落落寡合，有如少陵所云：冠盖满京华，斯人独憔悴者"。[19]他终于怀着沮丧的心情离开了京城，南返杭州。他北游数年间，还曾到过天津，为查氏画花鸟大卷。又曾北出长城到塞外的承德，并游览嵩山、泰山等地。至迟在己亥年（1719年）他已回

归杭州。此年秋天，他应友人陈六观的邀请，游览浙江会稽，探禹陵、南镇、兰亭、曹山诸奇，此外还过天目，登庐山，饱餐山川秀色。"壮年橐笔远方游，北马南船几度秋"，走北闯南的壮游生涯，使华喦领略大自然的雄壮景色，开拓了胸襟和眼界，为他的艺术创作积累了丰富的素材。在京城的不得志遭遇，使他对社会和人生有了更深刻的认识。"游罢诸名山，归舟载风雨"，在人生道路上，他经受了一番风雨的磨练，认定了他以后"自结香茅成小隐"，"有时遣兴诗复画"的生活道路。

华喦在40岁前后，续娶蒋媛为室，生次子华礼和三子华浚。为了维持家计，他辛勤地耕耘砚田。可是卖画的收入并不多，生活相当清苦，"常共妻孥饮粥糜，登盘瓜豉茹芹葵"。尽管他安贫自甘，慰解为"贫家自有真风味，富贵之人那得知"。但不时也流露出经济窘困的焦虑不安心情："贪遣客情随野鹤，怕论家事避山妻。"为了寻求更广阔的绘画商品市场，雍正二年(1724年)，华喦首次来到了江淮名城——扬州，[20]自此之后，开始了他中晚年频繁往返扬州、杭州的卖画生涯。

扬州在康熙乾隆年间，商业经济日益发达，成为东南的一大都会。其中盐运商业是最重要的行业。清初以来，两淮煮盐业迅速扩大，扬州地处长江和运河会合口，得水运之便，成为南运北输的盐运中心。清政府专设两淮盐运使督管盐务。由官督商办的一批盐商们垄断了运盐的专利权，获得巨额利润，成为拥资万千的巨贾。此外典当业、染织业、香料业等工商业也随之兴起。18世纪的扬州，形成了以盐商为主，另包括商人、工场主、小商贩以及商业管理人员的广泛市民阶层。新兴的商人阶层，生活奢侈豪华，争奇竞巧，兴建大量馆池台阁，并用书画装饰厅堂。一般的市民文人家庭悬挂字画也相当普遍，以致当时流行有"堂前无字画，不是旧人家"的谚语。

随着经济的繁荣，扬州地区的文化活动也呈现活跃的局面。早在康熙初期，来扬州任官的文坛领袖王士禛(1634—1711年)，曾召集文人墨客，举行"虹桥修禊"活动，后又成立"冶春诗社"，开诗文之会的风气之先。乾隆年间，擅长诗文的卢见曾曾担任两淮盐运使，又多次发起虹桥修禊，一时许多名流参加，如郑燮、高凤翰、金农、戴震等人皆是座上客。此外，一些富商巨贾为了提高自己的社会名望，也附庸风雅，常常邀请文人书画家举行文酒聚会，有些学好文艺的巨商还延请文人书画家长期居家作客，成为文人和书画家的经济赞助者。例如盐商豪富马曰琯、马曰璐延请名士厉鹗、全祖望居其小玲珑山馆。任盐务纲总的江春将晚年无靠的陈撰接至家里供养。金农寄身徐赞侯家。黄慎寄居山西商人贺君召的贺园和李氏美成草堂。

扬州地区繁华的工商业，富庶的经济，富商和市民大量的艺术品需求，浓厚的文化氛围和"贾而好儒"的风气，吸引着大批文人艺士麇集扬州，以谋求生计和施展才华。据乾隆末年成书的《扬州画舫录》记载，雍乾时先后居扬州的画家达八十多人。华喦来到画家云集的扬州，一方面诚然是为了寻求售画的市场，另一方面也是希望广交画友，扩展艺术视野，探索艺术的新路。

华喦在扬州最知心的朋友是同样无意于功名的布衣生员果堂，员果堂"安处幽素，守默养和，绝不为世喧所攘，而唯以山水云鸟自娱"。两人一见如故，情谊笃厚，华喦至扬州经常居住在员果堂的渊雅堂。他并和员氏家族的不少人结为朋友，如员艾林、员土二获亭、员双屋、员青衢、员南周等人。果堂的近邻和世戚张弧谷，也与他有密切的交往，弧谷之子张四教从华喦学习绘画，成了晚年的学生和朋友。员家友人不仅为华喦提供住宿和作画的场所，也常为他售画做中介人。他们为华喦在扬州的活动给予了很大的帮助。

华喦在扬州先后又结交了许多画家和诗人，其中列于扬州八怪中的金农、高翔、李鱓、郑燮。华喦和金农订交应在雍正十一年(1733年)之前，金农在该年自序编辑的《冬心斋砚铭》里，已收入"新罗山人画竹研铭"。乾隆七年(1742年)，华喦有《赠金寿门时客广陵将归故里》、《题环河饮马图赠金冬心》诗，金农在乾隆十九年(1754年)题跋华喦、明中合作《皋亭山看梅图》中说："图中人咸予旧好。"两人有着长期的友谊，相互仰慕之情溢于言表。华喦与高翔亦为知交。乾隆二年(1737年)，高翔50岁时，华喦写诗赠之，赞咏他"养学固履道，抱德诚足耽"，三年以后又互有诗歌酬答。华喦与李鱓相识至迟在雍正十年(1732年)前。他曾在李鱓该年所画的《松萱瓜瓞图》上题诗。[21]华与郑燮的交游较晚，在乾隆十一年(1746年)他所作的《桐华庵胜集图》题语中记载："乾隆丙寅秋九，同人集社于梦泉桐华庵斋中，清话之余，野鸟相逢，秋色争妍，得此佳趣，爰对景画之。时颜叟补石，许丈写菊，梦泉曰：'此幅似未毕乃事也，得板桥竹则可矣。'俄顷，童子报曰：'郑先生来也。'相见揖让，更写竹数个。"[22]题中所称的郑先生即是郑燮。梦泉即程兆熊(1717—1760年)，"字孟飞，号香南，又号枫泉、澹泉、小迂，仪真人。工诗句，画笔与华喦齐名，书法为退翁

所赏，扬州名园中甲第、榜署屏障、金石碑版之文，皆赖之"。[23] 这些画家都有广博学识和艺术修养，有的兼擅书法篆刻，他们常在一起交流切磋，诗画酬答，彼此在思想和艺术上启发影响。而金农、高翔、李鱓、郑燮等文人画家重视以画抒发胸臆，托物言志的创作思想和勇于突破传统、自由发挥的艺术主张，对华嵒中晚年画风的变革起着重要的作用。

华嵒在扬州还结交了一批职业画家，如《桐华庵胜集图》中提到的许丈，即是许滨，字谷明，号江门，丹阳人，是画家陈撰的女婿，善画人物，山水学王晕，花鸟宗恽寿平。华、许两人在乾隆十五年（1750 年）曾合作《桃柳双鸭图》[24]，金农记录他们的友谊"二老每遇古林茶话，各出所制夸示"。[25] 著名肖像画家丁皋也是华画友，丁皋字鹤洲，居甘泉，精于写真，撰《传真心领》。乾隆十七年（1752 年），华嵒与丁皋、黄正川合作为程兆熊画肖像。黄正川名溱，是娄东派画家方士庶的门人。华嵒广泛地接触各方面的画家，不抱门户宗派之见，从他们那里吸取有益的营养，使他的绘画技艺得到多方面的拓展，并有助于融洽各家，自开新面。

在扬州卖画要得到地方名士的支持是很重要的。华嵒在乾隆九年（1744 年）曾为扬州豪富马曰璐 50 岁初度画肖像并写诗祝贺，可见他与马家有交往。马氏兄弟马曰琯马曰璐为徽帮盐商巨富，二人酷爱文化艺术，皆以诗名东南，家藏图书之富为江南四大家之一。又收藏诸多金石碑帖与法书名画，其家藏画有宋李成《寒林鸦集图》、郭熙《寒风密雪图》、苏轼《文竹屏风》、马麟《摹黄筌春波鹣鹏图》、赵孟坚《墨兰图》、元赵孟頫《墨梅图》、黄公望《天池石壁图》、李士行《古木幽篁图》、赵原《杨铁崖吹笛图》、顾安《墨竹图》等宋元名迹，还有文徵明、仇英、王鉴、渐江、徐枋等明清名家之作。华嵒在贺马曰璐诗中道"蓄宝希声世，犹复世弥贵"，隐约透露了他曾观赏到马氏收藏的一些古书画珍宝。华嵒中年以后的作品中，融合着宋元人的笔墨意韵，这是与他有机会从富豪和交往的名士、文人家中观摩到较多古代名迹密切相关的。

华嵒从雍正二年（1724 年）初抵扬州，至乾隆十七年（1752 年）二月最后一次离开扬州，近三十年间频繁地往返于杭州、扬州两地，橐笔江湖，颠簸不定，有时甚至连过年也不能回家和亲人团聚。如乾隆五年（1740 年）除夕，他客居扬州，遥对长夜，不禁神情凄然，"去家八百里，讵不念妻孥。惜其岁华谢，悲其道路殊"。主人员果堂赠铜钱三百文做压岁，并相伴饮酒赋诗，给了画家很大的慰藉。乾隆七年（1742 年）岁末，他又在扬州度过，与果堂寒襟相对，赋诗守岁。果堂在乾隆八年（1743 年）不幸去世，华嵒悲痛地写下《挽员九果堂》诗，同年十月七日并去归祭故丘墓。果堂辞世后，他的女儿道颐和儿子彤伯，依然真诚接待华嵒。在员氏友人的关怀下，华嵒在扬州有了立身的依傍。

华嵒晚年体弱多病，但为了生计，不得不外出奔波，正如他自述的"奈何饥寒驱人，未克养拙，复出谋衣食"。他勤奋地笔耕墨耘，然而收入并不丰厚。他在 60 岁时不无感慨地写道："砚田既薄刈，精粒荒鲜收。体泽苦非润，肤槁岂复柔。"家境甚是拮据，以致他写给友人员获享的信中，不得不计较润资蒙赐，谢谢，但知己良友，本不当较论，六数弟仅得本耳，非敢赚先生之利也。今九申即九色矣，希大方概全其数。"[26] 乾隆十二年（1747 年）三月二十一日，继室蒋媛病故，华嵒更是心力交瘁，"自伤衰朽骨，谁复劝支持"。但尚有二子一女需要抚养，他支撑着衰躯继续外出谋食。乾隆十六年（1751 年）冬，他在扬州大病一场，次年二月，回归杭州。其时"眼昏手颤，举动难艰"，"意欲老守家中也"。[27] 再也没有远游。但他的画笔没有停止，"新罗小老七十五，僵坐雪窗烘冻笔"。还不时写信给扬州的学生张四教，委托他代为售画，有时还遣三子华浚去扬州送画和取款。

华嵒自京城之行归来之后，已绝去功名之念，潜心于诗文绘画创作。一方面借以抒发情志，与诗朋画友进行感情和艺术的交流，另一方面作为谋生的手段。生活虽然清苦，但他安贫乐道，"无慕人荣华，无损自神智"，保持着狷介自洁的品格。至晚年，思想上淡泊出尘以至佛道空寂虚无的意念渐趋浓厚。"老庄悟无为，守真以养年"，"虚窗不禁云来去，闲自焚香理道书"，"益我从玄志，逍遥乐余生"，他企求在山水云烟和佛道静寂的境界中求得精神上的超脱。然而，他对于子辈仍抱着闻达济世的期望，乾隆十一年（1746 年）三子浚府试考中秀才，他禁不住流露出喜悦之情"浩气融眉宇，惠风集轻衣"。这说明"穷则独善其身，达则兼善天下"的儒家观念对华嵒的影响是深刻的。乾隆二十一年（1756 年），在艺术园地上勤耘了一生的华嵒，终于在贫病中离开了人世。"一身贫骨似饥鸿"，华嵒的一生在清贫中度过，然而他坚持"浮云视富贵""守拙何伤贫"的节操，反映了封建时代下层知识分子难能可贵的品质。他在艺术上刻苦学习，不断进取，终于从一个出身低微的画师，成长为诗书画俱工的文人职业画家，创造出合乎社会和时代需要的鲜明个性风格，自立于艺术之林，获得"千秋珍重碧笼纱"的盛名，并产生促进绘画发展的积极影响。

二、牢笼物态机趣天然

张庚《国朝画征录》评价华嵒说："善人物山水花鸟草虫，皆能脱出时习，而力追古法，不求妍媚，诚为近日空谷之音。"华嵒是一位才能广博的画家，花卉、翎毛、走兽、人物、肖像、山水，兼善并长，并都能突破陈习，具有自己的风格面貌，这在清代的画家中是不多见的。华嵒绘画艺术成就最突出、影响最大的推花鸟画，道光年间江淮顾师竹在《离垢集》序中评论道："新罗山人画名噪海内百余年矣，赏鉴家谓与吾郡南田（恽寿平）匹。"同治年间蒋宝龄《墨林今话》也有"继南田殆无愧色"之论。后世公认华嵒是继恽寿平之后又一花鸟画大家。

华嵒中晚年侧重于花鸟画，是与扬州的艺术好尚分不开的。雍乾时期，扬州经济富庶，种花成风，十里长河，桃柳平岸，庭园亭台，花团锦簇，鸟声不绝。富商和平民爱好种花养鸟，相应产生对花鸟画的特别偏好，促进花鸟画的盛行，当时扬州就流行"金脸，银花卉，要讨饭画山水"的谚语，以致扬州不少画家都以花鸟题材为主。早年较多画人物、山水题材的华嵒，中晚年时期在市场需求的激发下，不仅广为开拓花鸟画的题材，同时也积极探索适应社会需要的新技法和新风格。

华嵒一生困顿的遭遇以及接受文人画的熏陶，他在表现花鸟画的主题意涵上，往往赋予"寄志寓意"的含义，倾注着对人生的关注，表达对社会美丑事物的爱憎态度，吐露对生活的真实情感，也就是具有一定的认识价值。例如他曾在一幅《大鹏图轴》上题诗"展翅鼓长风，一举九万里"，[28] 又在《秋马园图轴》上题诗"秋风厉远志，一鸣震幽谷"。[29]都是用借物托志的手法，辗转表达自己奋昂进取的精神，华嵒"壮岁血气豪"的志向可谓终生未泯灭，时有流露。他笔下常画的鹦鹉，也脱出了通常认为爱学舌供人赏玩的俗见，赋予它另一种高尚的品性"性辩慧而能言兮，才聪明以识机"，"飞不妄集，翔必择林"，"虽同族于羽毛，固殊志而异心，配鸾凤而等美焉，比德于众禽"。[30] 这种"人格化"的鹦鹉已不再是单纯的自然物形象，而是人间才聪德美、清介守道高士的象征。此外，华嵒还常常通过对禽鸟的关心怜惜，曲折地表达对人生的关注，含有耐人寻味的"象外之意"。如在一本《花鸟册》里，他题《月下栖鸟图》道："坚振当环璟，倾影淑自怜。野田匪乏粟，网罟密且襟。"《芦雁图》题云："云门已奥，萑纸非良。中有矰缴，机迅难防。"《竹石文雀图》题道："文雀最微细，毛翻何妍鲜。嗤鄙长嘴鸟，恶声当人前。"[31] 这些似乎关切鸟雁命远的诚言，实际上暗示的是社会现实。雍正乾隆之世，统治者在文化思想上实行严厉的钳制，翦除异己，屡兴文字狱，罗织文网，杀戮文士，焚烧禁书，文人学者为之噤若寒蝉。卑劣的小人乘机挟私陷害，邀功请赏。华嵒生逢其时，不能不有所感触，他在51 岁门画《悬瓜图》中题诗道："分明记得坑儒惨，漫向骊山问种瓜"[32]，隐约有所指向。他在画中多次提出要警惕网罟、矰缴、恶鸟，实际上是表达对人间戕残良善人们的恶势力和搬弄是非小人的憎恨和自警。同时，他赞美为人类除害的啄木鸟"终日劳劳间，与人除蠹害"。[33] 他退想寻觅一方"独与区尘遥，胡有罗网畏"[34] 的安宁天地。这类带有寓意性的花鸟画尽管在华嵒的创作中为数不多，然而透过画面形象和题句，我们可以感受到一位平民知识分子正直善良的人性和他切入人世的积极态度。

华嵒花鸟画另一个最大特点在于他强化了花鸟画的观赏性，塑造了许多充满活泼生机的动人花鸟形象。他十分重视体察动植物的生长形态和活动情状，强记默写，具有较一般文人画家更为深厚的写生功力。他在杭州居家附近的空地上，栽植竹子、金橘、夹竹桃、牡丹、月季等花木，日夕观察，手持笔砚对花扫拂。他又曾记述："仆居闽时，常放游山水，见茂林中有藤，垂花如珠串，随风荡漾，灿然岩壁，不识其何名，幽艳若此，静中悬想，拂颖而出。"[35] 在《松鼠图》上题道："旅窗闲眺，偶有所见，戏笔为之。"[36] 由上述可见，华嵒无论家居、旅途、荡舟、游山，无时不注意细致地观察物象，体会各种生物的形态、动作和生长的规律，久而久之，积累了大量丰富的感性素材。万物融于胸中，故能运毫巧思迸发，化成有生趣的艺术形象。正如《瓯钵罗室书画过目考》作者李玉棻所评述的："自非天真烂发，牢笼物态，安得匠心独妙耶！"

构思奇巧，善于表现花草禽鸟富有情趣的境界，是华嵒花鸟艺术不同常格的特征之一。华嵒在艺术上怀着"我亦低头经意匠，烟霞先后不同春"的自我创造精神，他所表现的情趣，脱出了传统类型化的拟人化的程式，经意于自然对象的具体性和个别性，并注入自己的真实情感，构筑出情和景相统一的个性化的境界。例如他画的一帧《竹枝菊石图》页，题诗道："笑口喷香低着语，舞腰袅态趁风摇。任教石骨棱棱者，亦有柔肠此际消。"[37]不再强调竹菊傲霜刚直的人格意义，而是渲染菊花轻柔妩媚的物趣，给人以形象美的感受。他还善于捕捉花鸟禽畜活泼跃动的形态，布置成生趣盎然的画面。如《六鹦鸰图轴》（上海博物馆藏），一群鹦鸰在竹树间活动，有的栖息枝条，有的伸爪理羽，有的倒挂仰身，有的振翅

飞翔，动态多样，然又有呼应，那栖止高枝俯身下视和下方仰飞的一对鹡鸰，起着上下连贯的作用。画面既富有变化而又趋于平衡，毫不松散零乱，洋溢着活泼的生气。另一幅《荷花鸳鸯图轴》（上海博物馆藏），富有柔情如水的诗意，池塘里荷叶上下俯仰，芙蓉花盛开吐艳，池畔一对鸳鸯相倚相偎，景致温馨动人，配上诗句鸳鸯怀春，芙蓉照影。如此佳情，如此佳景"，情和景合成一气，表达出对和谐爱情的美好祝愿。华喦经营画面，注重感受的具体性和细节的生动性，一图一境，一境一趣，产生引人入胜的魅力。如饱吸荔枝甜汁的天牛，柳丝间穿梭飞行的群燕，竹菊丛中舒羽鸣叫的锦鸡，随残叶飘落而下的秋蝉，柳树下觑觑鱼群的鹭鸶，抱着竹笋啃食的松鼠等等，无不栩栩如生，并把具体的景致与画家的主观情感统一起来，给人以情绪的感染和审美的享受。李玉棻称赞华喦的艺术"笔意遒劲，机趣横生"，是很中肯的评价。

花鸟画自清初起至乾隆年间，盛行两大风格体系。其一是由恽南田开创的没骨花卉画流派，以笔调轻快、设色柔和明丽为特色，格调清新、温雅。此派在清季影响甚巨，被称为"南田派"，奉为"写生正宗"。乾隆年间，波及士大夫和宫廷画院，滋生出以蒋延锡、邹一桂为代表的支派，他们结合工笔勾勒、没骨设色和水墨逸笔诸法，风神雍容清华，邹氏更善用粉色，趋于浮艳。另一体系为水墨写意画派，上承明陈淳、徐渭，清初八大山人、石涛加以发展，益为简练豪放，淋漓酣肆，形象奇崛传神，并寄寓强烈的讽世托志的感情，这种画风深深熏染着后来的扬州画家。华喦生长在雍乾之世，两大派系的典范犹如仰之弥高的巨峰，他以售画为生，如何超越前贤，开出新蹊径，争得画坛的声名，确实不是一件易事。华喦在花鸟画的表现技法上，经过一番艰苦的学习、摸索和陶铸的历程，到晚年终于别开生面，自成一家风貌。他的风格进程大致可以分为三个阶段。

第一阶段，自少年至杭州定居赴扬州之前，约十余岁至40岁前后，为初学模仿期。此阶段他的花鸟画和山水画都取法恽南田。目前所知存世最早的一幅《菊石图》扇面，是他30岁时所作，菊花勾瓣用笔轻快，树叶用勾筋染叶法，岩石的画笔流畅松秀，都接近恽南田的笔韵，但缺乏恽南田的细腻和明快，推想他当时未必能见到恽南田真迹，只是从市上流行的仿学恽派作品中模拟一二。

第二阶段为他赴扬州以后的20年间，即43岁到60岁左右，为风格酝酿期。在此前他曾北游京城，尔后客游扬州，接触一些官员、富商，又广交画友，有机会观摩前人名迹和交流切磋画艺，在广泛学习传统和同代画家的同时，加深文学修养，探索适合自己秉性的艺术表现形式，个性风格酝酿、成长，渐渐趋于成熟。这一时期他有意识地吸收和融合没骨花卉和水墨写意两大派系的技法之长，渐渐探索出一条兼容两法而又别出机杼的道路，即演化为小写意花鸟画的表现方法。

从他49岁画的《清英图》[38]来看，他对恽南田的没骨法已深得要谛，花卉的晕染柔和细腻，色调过渡自然。勾筋染叶笔调轻快，画格清雅明丽。此外他还悉心研习八大山人和石涛的技法。如他45岁画的《杂画册》[39]中的《游鱼花卉图》，寥寥几笔勾染的鲈鱼和岩石，水墨泼染的花卉，无论造型和笔墨显然都取自于八大山人。图册中的《荷花图》，荷花凝练的用笔和飞舞纵肆的泼墨荷叶，兼取了八大山人和徐渭两家画法，颇为神似。他画松树、兰竹和山石等对象，更多吸取了石涛的笔墨技法，51岁绘制的《松石清阴图卷》（上海博物馆藏）是一幅代表作。图中松树干枝笔法苍劲，松针撇笔尖细而很有骨力，山石用解索、荷叶皴法，流畅浑融，加上错落有致的苔点，全图气势磅礴郁勃，笔墨苍茫浑厚。无论是构思的奇肆和笔墨的雄恣，都出自石涛的法门。此一时期，他还采撷宋元明各大家技法的长处，丰富自己的艺术语言。他47岁所画的《山水花鸟册》（上海博物馆藏）中数帧花鸟，即可见他涉猎之广，用力之勤。其中《水仙图》，用白描双勾花叶，有元人的笔致；《竹枝大理菊图》，菊花勾勒点染的线条流畅率意，得陈淳的遗法；《竹枝牵牛花图》，学习周之冕的"勾花点叶"体；《月季花》，又采用恽南田的没骨设色法。华喦借鉴前代名家，不以貌似为工，而是力求得其神韵。吴昌硕极力称赞此册，谓"用意处直追宋元，其同时瘿瓢（黄慎）、复堂（李鱓）诸公无此劲气"。华喦孜孜不倦地从前代名家中吸取营养，经过一番淘洗、融合和加入自身的生活体验、美学意趣，终于煅熔出自己的个性风格，戛戛独立于艺苑。

第三阶段为华喦60岁至75岁的晚年，进入了风格成熟和创作繁盛期。他的成熟风格为一种介于工笔和水墨大写意之间的小写意画格，它的艺术特征主要表现为：构图疏朗空灵，笔墨松灵秀逸，设色淡雅清丽，形象活泼生动，艺术格调清新、明快、隽逸、妍美，具有较强的艺术观赏性和情感感染力。

从构图来看，华喦善于以简驭繁，以虚衬实，营造疏宕空明的意境。如他60岁画的《芦塘水鸟图轴》（上海博物馆藏），几茎芦叶从上面垂下，一只鹭鸶鸟停在浅池中，嘴含觅得的小虾，中间大片虚空。景物极简，然而芦塘寥廓的空间感和

秋风萧竦的境界悠然而出。即使是安排众多禽鸟活动的场景，他也能疏密安排有序，境界空灵。看他同是 68 岁画的《翠羽和鸣图轴》（上海博物馆藏），一棵粗大的柏树斜贯画面，下垂的枝条上一对翠鸟相对鸣叫，树下月季花枝上一对白头翁并排而立，构成两组和鸣的情节，看起来似乎松散，然而通过下方岩石上一只孤单的白头翁仰头叫唤的细节，把羽鸟和鸣与求侣的情致联系在一起，构成顾盼呼应的完整画面。虽然只有一树一石，却给人以春天花木繁茂、百鸟齐鸣的辽阔境域感。这种以少胜多，意境空明的巧妙构思在他晚年的作品中比比皆是。

华嵒小写意画风表现在笔法、用墨和敷色上最具特点。他的笔法丰富多样，勾、勒、点、拂、晕、染、斡、扫，交施互用。行笔带拖带旋，时断时续，曲中有直，柔中寓刚，呈现波折抑扬的灵活变化，且多以中锋裹笔运行，外呈轻快秀逸，内涵筋骨，迟而不涩，巧而不薄，劲凝有力，很能表现花木禽鸟坚实又松灵的质感。他还善于把四王山水画中干笔枯墨皴擦技法，运用到画禽鸟的羽毛，所绘羽毛蓬松轻盈，增加了笔致的韵味。他的笔法融合着恽南田的柔和轻快，而汰去其平稳光洁；收蓄着石涛的遒劲率意，而舍去其纵肆奔放，取法八大的简括凝练，而改变其浓重冷峭，增益滋润和柔和，同时兼容宋人的工致，元人的秀逸，吸收陈淳、周之冕的离披历落，形成他松秀、灵巧、率意、遒劲的自家笔性。华嵒在墨色的运用上，善用渍、染、溅等法，多以湿笔勾皴树石，以浓墨破淡墨染叶溅石，间以干笔枯墨提醒，枯润相生，丰富的墨色层次，造成画面空间的深度感和墨韵的韵律感。

华嵒的花鸟画，除了少数松、竹、梅、菊等画题纯以水墨挥写外，大多敷染色彩。用色一般以赭石、花青、汁绿等水色为主，淡雅明洁，并擅用多色混染，产生丰富的色阶。在有些画中，他大胆运用三青四绿、朱磦等石色，来罩染山石或敷染鹦鹉、鸳鸯、凤凰等禽鸟，或用朱砂、朱红、胭脂、白粉等亮色染写花卉，与水墨交织一起，对比鲜明，色墨相映生辉。在色调的配置上，他注意协调和谐，做到浓而不腻，艳而不俗，产生妍冶鲜润的形式美感。

与同时代的画家比较，华嵒的花鸟画以题材丰富、技法多样而胜人一筹。他的艺术风格并能脱出流行一时的南田派和水墨大写意派的羁束，别开新调。他既不同于蒋廷锡的雍容华贵、邹一桂的精细艳冶、沈铨的工谨浓丽，也不同于好友金农的古拙朴质、高翔的荒率冷逸、郑燮的潇洒峭拔、李鱓的纵放酣肆，而是别有一种清新、明净、秀逸、妍美的风神。他的花鸟不乏关注社会现实切入人世的积极思想意义，更多地则是塑造天趣盎然的动人形象，引起人们对花光鸟影的愉悦，唤起人们对自然生命的热爱和美好理想的憧憬，给人以情的感染和美的享受，因而他的花鸟画获得文人和平民阶层的普遍喜爱，成为继恽南田之后"名噪海内"的又一代宗师。

三、笔尖刷却世间尘

"一片灵光出化工，太阿秋水豁双瞳。人凭笔墨留清气，天遣湖山属寓公。"海宁陈诒在《离垢集》上的题辞，道出了华嵒山水画艺术的创作目的和艺术品格。

华嵒一生游历了福建、浙江、江苏、山东、河北、京津等地不少山川名胜，日常又喜欢流连在山林、江畔、溪流、木石之间，"一生山水窟中游，身似春云心似秋。呼吸清光归笔底，怪来书画亦风流"。[40] 他写下了许多歌咏山水的诗篇，并创作了不少有景有情的山水画幅。他的山水画作品与花鸟画有着不同的创作观念和艺术特征，明显地体现出"解弢"的生活态度和"离垢"的审美理想，成为他艺术生命的一个重要组成部分。

华嵒出身寒门，青年时曾抱有"宝刀流金液"雄心，然而他凭恃才能跻身仕途的理想在现实中被碰个粉碎。中年之后，不慕荣华安贫守素的思想成为他的人生准则。由此他以"解弢"名馆，以"离垢"名集，以"枝隐"自号。

"解弢"是华嵒处世态度的一个重要原则。弢是韬的通假字，本意是弓剑之袋，又作掩藏解，古隐逸高士主张"韬光养晦"，就是隐藏光彩，不使外露。而华嵒偏要"解弢"。这解弢有两层含义，一是"解得天弢"，[41] 即透过大自然的外部征象，披露其光彩，洞悉其灵机。另一层意思是处世为人不事外表上的"韬光养晦"，而是保持自己的真性情，恪守儒家"道"，就像他写诗所说的"居陋以求道，宠义无驰情"，[42] "养学固履道，抱德诚足耽"，"居贫固以道，交素达乎神"。道在儒家学说中是一个涵义宽泛的概念，它包容人生观、世界观、政治主张和思想修养等各个方面。华嵒所追求的道，偏重于思想品质的修养和处世态度。他遵循儒学先师孔子"君子谋道不谋食"，"君子忧道不忧食"[43] 的古训，认为居住陋室、衣食清贫、读书求知即是实行道的方式。因而在他的诗文和绘画作品中，毫不掩饰其安贫守素、修己敬身的志向和乐趣，并自我慰解为"道胜固不贫，才俊多见抑"。华嵒的"解弢"观念，既是认识世界的方法，又是内心修养的最高境界。

"离垢"体现了华嵒一种超现实的生活理想，并转化为艺术的审美理想。世道混浊、文纲严森，人事纷争，他向往有一个脱离尘世污秽的安定世界。他在一首题画诗中写道："作力事岩耕，荷锸登南亩。翻翻川上云，逍遥离尘垢。"还画过《桃花源图》(上海博物馆藏)。然而在世垢漫漫的现实里，只能是乌托邦的幻想。正如林士班《离垢集》题辞中所感叹的"郁勃心，欲离垢，垢难离"。于是画家只得把"离垢"的志向寄托到诗文绘画中去，化为艺术中的理想审美境界。"笔尖刷却世间尘，能使江山面目新"，他亦用自己的笔墨，营造出一个扫除世间垢尘的清净之地。"离垢"和"刷尘"的理想，既有在幻化的超脱尘世的琉璃世界中求得个人精神慰藉的一面，同时也有创造美好境界以引起人们向往追求的积极的一面。消极地避世出尘与能动地扫除人间污浊两者交织地存在于画家的思想和艺术作品中，形成了他作品内涵的多重性。

　　华嵒的山水画题材相当广泛，有一类是描绘名山大川和地方名胜风物的实景山水。如《泰岱云海图》、《边城夜雪图》、《黄竹岭图》、《皋亭山看梅图》、《周穆门吴游图》等。在这些作品里，画家摄取既有物象具体特征，又贯注自身真切感受的景象，构成有特定意境的画面。《泰岱云海》[44]表达出旭日东升云海翻腾的壮观气象，抒发"排胸中浩荡之气，一洗山灵面目"的豪情。《黄竹岭图》[45]里，浙中林壑深邃灵秀和山翠水清的春光，宛然托于纸素。《皋亭山看梅图》卷，绘写早春清晨与友人赏梅的情景。曲径小亭，几位文人策杖而行，迷蒙晨雾中梅林约隐，林深处楼台一角，楼上也有人凭窗观梅。画家以虚衬实，营造出"暗香浮动"的奇妙意境。华嵒在这类纪实性山水画中，善于将写景与抒情融合一气，产生动人的视觉效果。

　　华嵒另一类山水描绘文人幽居的居住环境和他们的游冶生活，如《小东园图》、《养素园图》、《游山图》、《桐华庵胜集图》、《坐揽石壁图》、《白云松舍图》等。画家在这些图画里，构筑出可居可游幽美宁寂的天地，传达出文人雅士忘情山林泉石的悠然心情。《小东园图》是画家在杭州东城隅居处的写景，古木垒石围成院落，几间简陋的小屋，一派郊野荒凉的景象，屋中主人却怡然自得一部陶诗一壶酒，或吟或饮玩晨昏"，正是画家"居陋以求道"境况和心情的真实写照。《白云松舍图》却是景域宏阔而绚丽，山势巍峨、长松稷稷、曲桥流泉，环境优雅。山中楼阁高轩，老者悠然赏景，这显然是寄托"离垢"、"刷尘"理想的幽居环境。这些幽居图虽然承绪了元明以来文人画家隐逸山水的传统，但是华嵒注入了自己的感受和志趣，不袭陈套，赋予新的意涵和情境。

　　在华嵒的山水画中，大量是写山川田野的自然景物，不以确定的地域和人物活动情节为指归，着重于抒情，寄意托志。景色或大或小，或繁或简，既有高山长川、层峦叠嶂、巨谷急湍、山深林密的宏大构图，也有古木寒林、小溪草亭、烟树流霞、江渚碛滩的局部小景。所构筑的意境都突出"幽"和"洁"的氛围。幽者清幽静谧，供人"澄怀观道"，解觉修身；净者宁洁明爽，使人涤除垢秽，脱出尘世，体现出华嵒山水画创作的最高审美理想。如《秋山晚翠图卷》，平岗透迤，溪流迂曲，林木扶疏，山隈村舍掩映，宛然是一个远离城市喧嚣的山村环境。传达出作者"几席横陈静寞中，罕些尘垢能沾着。萧疏几笔摩诘诗，细细哦吟费搜索"的生活情怀。《隔山吟窗图》则用他不多见的青绿没骨山水画法，布置出一个清幽而又绚丽的境界，画家不惜用许多艳色来美化景致，青山白云，翠松红树，湖石玲珑、桐蕉绕屋，庭前仙鹤闲步，犹如瀛岛仙境。然而正是绚烂之极归于平淡，就像画家题诗中所说的檐前宿雨团新绿，洗却桐阴一斛尘"。此景不应人间有，净化了的自然只存在于画家的想象中。

　　综观华嵒的山水画作品，题材内容和思想含义是相当广泛丰富的。其中，有对大自然奇丽多姿景物的歌咏，也有对隐逸生活的美化，还有用艺术手法幻化出清朗无尘的天地，以寄托他"离垢"和"刷尘"的理想，标示不系荣利、安贫守素的人格。诚然，华嵒对现实社会所表露出来的批评精神是曲折委婉的，缺乏犀利果敢的力度，更多地是追求独善自身的道德品格完善。某些境界过于清虚，笔墨过于荒率，染上了释道虚无、空寂的意念色彩，这种倾向到了晚年愈益明显。

　　华嵒山水画技法，取资广博，表现形式多样，工细、简放、水墨、青绿、没骨、米点等，无不兼有。他能摆脱清代画坛流行的推崇南宗，抑贬北宗的偏见，不拘一格地吸取各家各派技法语汇，到晚年熔铸成简率、松秀、遒劲、隽逸的主体风格。

　　对于华嵒山水画的渊源，未见明确的记载。从流传作品考察，大体可寻见他一条衍变发展的轨迹。他在早年居住杭州期间，自然地受到曾客居杭州的恽南田之影响。前面提到的30岁所作《菊石图》扇面，树石画笔流畅松秀，接近南田的笔韵。34岁时他专门画有《仿白云外史山水册》一部，深入研习南田技法。他十分推重南田"极其工化自得天趣"[46]那种注重表现物象真趣的创作方法，吸收南田清逸松秀的笔法，湿中带干，淡而有层次。他对南田的追宗一生不辍，成

为他山水画技法的基因。在他48岁作的《秋山晚翠图》和《山水册》,65岁作的《西园雅集图》(均藏上海博物馆)中,都明显流露出南田山水画的笔墨特征。

从他三十多岁赴京到客居扬州的前期,约二十多年的时间,其山水画取习的范围逐渐扩大,兼及南北二宗。南宗画家中,为他诗文题画中所提到的有元四家黄公望、王蒙、倪瓒、吴镇和明董其昌等。他在年轻时曾于郎中丞幕府见到倪瓒、王蒙合作的一幅画,赞叹"云石苍阔,竹树秀野,精妙入微",二十年不能去怀,遂追摹画《古树竹石》一幅。华嵒有一种繁复缜密的山水画,其构图的重叠深邃,笔法的绵密紧凝,气韵的沉郁苍茫,颇得王蒙的神髓。如53岁所画《濯翠沐云图》和60岁所画《游山图》(均藏上海博物馆)即是学王的典型作品。华嵒对黄公望颇为心仪,他在《花轩随笔》中曾写道大痴老叟法堪师,弄墨风堂得雨时。"而且他还可能观摩过黄公望的真迹,传世黄公望《沙碛图卷》,后面有明姚广孝、魏骥、袁忠彻、清梁文泓、吴焯、华嵒、方粲如、唐建中等人题跋。大约在乾隆年间,画卷和题跋部分被人割裂开来,跋纸前面配上假画。[47]由此可证华嵒曾目睹黄公望《沙碛图卷》,他题诗跋为"春江春岸绿痕斜,冷冷芦烟压浪花。中有幽人看霁色,矮篷推起似渔家。新罗华嵒拜题"。时间约在雍正二年至三年间,此诗失载于《离垢集》和续集。华嵒从黄公望处学得勾皴疏松柔劲的长处,《仿大痴山水轴》和《清润古木图轴》即为代表,皴染较为繁复,近《沙碛图卷》笔法,而高简清润之气韵不及大痴。他偶尔也仿倪瓒和吴镇,在一部《山水册》[48]里,题有"秋林远岫仿倪高士"、"梅沙弥法"句。画法得云林简疏峭劲和仲圭浑厚苍茫之意,不过终未能达到前贤冷逸清腴和豪迈苍凝的境地。

对于北宗画家,华嵒没有抱排斥的态度,凡有可吸纳者,也用心加以揣摩。他有一首诗说"偶学马远研瘦石,复仿徐熙折嫩花,两家风味有甜苦,堪趁新凉佐品茶。"[49]传世并有《仿马远山水轴》[50]。他对北宗画法的学习,其实更早可推至青年时代,他在33岁画《溪山图》扇页(上海博物馆藏),就自题"仿唐解元画法"。唐寅的绘画渊源属于北宗的李唐、马远派系。扇图结构严谨,笔墨劲健峭利,确有唐寅遗法。他还顺着唐寅画风上溯李唐,曾画有《仿李唐烟崖芦渚图》[51]。他从唐寅、李唐直至马远那里学得了坚实的造型能力和严谨周密的构图技巧,同时也吸收某些造型语言,如斧劈皴、倒挂松(马远法)、长笔斧劈皴、长折带皴(唐寅法)等,参入他山水画技法体系中。43岁所画《白云松舍图》、74岁所画《松岭飞瀑图》,都为构景繁复宏大、笔墨缜密劲利之作,就更多地借鉴着北宗画法。别有一种风调。

华嵒中年到扬州以后,曾经浸润着扬州许多画家的石涛,自然也给予华嵒新的滋养。石涛恣肆苍莽豪放酣畅的笔墨富有传神写意的表现力,而且真率迅捷,很合乎华嵒艺术本性和提高创作速度的需要。在他40岁以后的作品里,吸收石涛笔墨的因素逐渐多起来。他45岁所画的《桃源图》、51岁所画的《松下观流图》(均藏上海博物馆)等,石法和树法明显地源于石涛,笔墨由早年的较为尖峭、繁琐和工整转向圆浑、简约和率放。在他晚年的一些山水作品里,更是笔致简率、洒脱,墨色淹润,直逼石涛神韵。

华嵒对米氏云山也曾下过功夫,在其诗集中,就有《挥汗用米襄阳法作烟雨图》、《用米南宫法作潇湘图》等记载,43岁时画有《仿米山水轴》[52],水墨淋漓、点染浑融,'气韵苍茫。此外,在一些山水小品里,也时参用米点云山法。[53]

华嵒山水画的设色,多用浅绛或小青绿设色,承诸黄公望、王蒙和董其昌的传统,色调明洁淡雅。此外,他还有青绿没骨山水的别调,颇有新意,如晚年所作《隔山吟窗图轴》(上海博物馆藏),运用石青、石绿、汁绿、朱磦、白粉等艳丽的色彩,直接勾皴渍染山石、树木、屋舍、云霭,又与赭石、花青诸间色相配合,达到艳而不佻,和谐清新,富有浓重的装饰意趣和幻化气氛。另一幅《山色模糊图轴》(上海博物馆藏),更是大胆地将米点山水和青绿设色结合起来,既有色彩的明艳感,又有迷蒙、流润的笔墨趣味。可说是别出心裁,令人耳目一新。

近代画家杨无恙评述华嵒的山水画说:"华新罗源自石涛,兼参南田,盖石涛南田俱师山樵,南田得其隽逸,石涛得其沉浑。新罗不袭面目,自出机杼,淹有两家之长,亦归根山樵。"[54]他指出华嵒山水画主要渊源于恽寿平、石涛、王蒙三家,是很中肯的。华嵒并兼及唐寅、董其昌、李唐、马远、米芾诸家,他转益多师,怀有"我自用我法,孰与古人量"的志气,没有陷入"泥古不化"的潭淖,而能消化、融合,加入自我创意,形成了疏放、简率、冷峭、灵秀的主体风格。当然他晚年有些山水画作品的笔墨过于追求简率、冷逸,不免流于颓唐,引起张庚在《国朝画征录》里批评他:"山水未免过于求脱,反有失处"。这种笔墨偏于脱略、意念虚寂的倾向确是存在的。然而就其山水画总体看,他注重意境的创造,表达"刷尘"和"离垢"的理想,肯定在野文人守贫乐道的生活价值,笔墨富有清逸、蕴藉的意趣,以及"我自用我法"的创造精神等,为其山水画的主导品格,他的山水画自有值得重视的认识价值和艺术价值所在。

四、独出机杼庄谐兼具

　　近代画家吴湖帆评价华嵒人物画谓"在十洲、老莲外，独具机杼，堪称鼎足"[55]，是很有见地之论。华嵒称得上是清代一位有成就的人物画大家。

　　华嵒人物画的选材很广，包括历史故事、神话人物、高士、仕女、儿童和社会风俗等画题。他执着地恪守的"离垢"、"扫尘"思想同样渗透于人物画创作中，他热衷于画历史上安贫守道、笃学有才的儒生，漠视利禄、隐居遁世的高士。如《沈瑜故事图》[56]，描写东汉儒生沈瑜和兄弟沈仪潜心读书不求闻达的故事。《刘讦游山图》(1746 年)中的刘讦，是南朝萧齐至萧梁时处士，博学有文，刺史张稷推荐他出任本州主簿，他拒而不受。这些作品为正面歌颂的严肃主题，故而构图较为平正严谨，若前图草亭一所，周围梧桐松柏柳竹，环境清幽，兄弟两人正襟危坐，读书品茗，情态平和。后图把刘讦置身于古树流泉之间，他背倚坡石，姿态自在，似在参悟佛理，一种物我两忘的情态活脱而出。此类画题还有《郑玄诫子图》(1724 年)[57]《竹林七贤图》(1748 年)[58]，《江淹志隐图》(1751 年)[59] 等，俱有诫世明志的思想意义。

　　同时，华嵒还津津乐道于表现历史文人雅士的诗文集会和游冶山林泉石的悠闲生活。其中西园雅集是他屡画的画题，上海博物馆收藏有两幅，俱是构思宏大的巨制。华嵒表现这一题材，特意选择了自然山水作背景，山崖陡壁，窠石巨松，曲径流溪，石桌石凳，没有豪华的厅堂台馆和精丽的池沼院落，王诜的公卿庭园转为山林幽谷，更突出"幽"和"雅"的氛围。景物的安排和人物的组合，颇有聚散、主次的节律，繁复而不乱，多而有序，显示出画家经营人物众多宏阔场面的不凡身手。此外《春夜宴桃李园图》(1748 年)[60] 也是一幅场景宏伟的杰构。《松阁听泉图》(1731 年)[61]、《松下观流图》(1732 年)、《雪夜读书图》(1746 年)、《松下抚琴图》(1754 年)[62] 等，都为文人忘情林泉、苦读修身生活的写照。在这些作品里，画家刻画人物的情态颇为具体生动。如《松下观流图》中，两位文士在溪流旁俯身倾听，神情自在专注，表达出他们在自然界怡然自乐的心情。

　　华嵒对民间风俗、民间神话寄予浓厚的兴趣，这类作品，构思饶有风趣，并在一定程度上反映了现实生活，注入了是非分明的爱憎情感。

　　33 岁所画的《謦书图》是一件值得注意的作品，它描绘了鼓书盲艺人在乡村说书的情景：树荫下支起简陋的凉棚，长桌前中年盲人一手击鼓，一手拍板，旁有妇女吹箫伴奏，桌右年轻女子在弹弦子。这三个人好像是一家子，为了糊口，奔波在村间田头，卖艺为生，可是偏僻的乡村听众寥寥无几。画面用朴实的手法，真实地再现了艺人的艰苦生涯，画家同情和怜悯穷苦人民的感情自然地流露了出来。图中盲艺人认真说书、一老者捻髯细听的表情描绘得丝丝入扣。这类题材还有《闻说听旧图》[63] 和《度曲小桃园图》[64]，都富有浓厚的生活气息。

　　儿童题材也是风俗画的一部分。华嵒画来童趣天真。《村童闹学图》便是一幅趣味盎然之作。它描写夏日村塾中，白首困顿的塾师伏案而睡，顽皮的村童乘机闹腾开来，有的偷偷挑去老师头巾，脱去他的鞋子，有的暗暗绘下先生瞌睡的尊容，屋外的孩童更是戴假面、持竹竿，打得不可开交。另有几位乖学生安静地坐定读书。此图生动地表现了儿童活泼调皮的性格，对冬烘先生作了善意的揶揄，很有幽默的谐趣。另外一部《童戏图册》，形象生动地记述了孩童们戏耍的场面。孩子们在一起兴高采烈地玩着斗棋、跳绳、踢毽子、堆雪人、拽龙舟等游戏，童趣盎然。画家曾有诗道："自笑白头人，还爱儿童戏。"[65] 说出了他老来童心不泯的可爱性格。

　　民间传说中的锺馗，为华嵒屡画不疲的题材。锺馗在历史上从一个怀才不遇、愤而弃世的书生，逐渐被塑造为降魔捉鬼的英雄。华嵒表现锺馗的画题蕴含着多重寓意。一是把锺馗描绘成怀才不遇、落拓不羁的寒士，如《梅崖踏雪锺馗图》、《午日锺馗图》、《醉锺馗图》等。另是把他塑造成一位降魔捉鬼、役使鬼卒的神灵，如《锺馗啖鬼图》、《锺馗称鬼图》、《锺馗嫁妹图》等。联系一些题画锺馗的诗，我们不能把他的锺馗画看作一般的神鬼图。如他一首《题锺馗》："诗道一怒独要啖鬼雄，虬髯倒卷生辣风。长声呵咤翻霹雳，魑魅毕方遁无踪。"画家在诗画中借助这位传说中的除鬼英雄，寄寓他扫除人间鬼魅、涤除污秽的强烈愿望。他所塑造的锺馗形象，充满了刚烈威猛的英气，在这里，反映了华嵒思想中激昂高亢直面人生的一面。有些锺馗图，构思奇巧，形象意趣可掬，《锺馗嫁妹图》便很典型。图中白骡驾着的彩舆驰骋于夜色云气中，周围鬼卒击鼓、打伞、提灯、挑食，前呼后拥。前行一群鬼卒吹喇叭、托琴剑、持金瓜、摇旌旗，种种阿谀逢迎之态一一毕现。锺馗骑骡督后，神态威风得意。这些生动的形象颇耐人寻味，不正是对世间正义力量的赞扬，对阿谀小人的辛辣讽刺吗？这种带有漫画意味的艺术手法，体现了华嵒亦庄亦谐的美学趣味。

华喦人物画在技法风格上有几种面貌。一种是从陈洪绶流派衍化而来，人物造型比较夸张，线描圆转遒劲，衣服多排叠，有一定的装饰性，多见于他早期作品，如《观音图轴》[66]、《联镳射雁图》(1717 年) 和《桃花源图》（1727 年）里的人物。

第二种面貌为工细调畅的风格，取资宋人和仇英画法，人物脸部描绘精细，造型规整，衣纹多用细劲流畅的铁线描和行云流水描，在他中晚年的人物画中常见。《白描仕女图》[67]、《扶凤仕女图》[68]、《昭君出塞图》，以及《金谷园图》(1732 年)、《西园雅集图》(1732 年) 等，即都是偏于工细一格的作品。

第三种面貌为介于工笔与减笔写意画中间的疏笔人物画风格，类似于他花鸟画的小写意法，成为他晚年颇具个性的主体风格。近人雨山居士甲曾经题跋华喦的《人物册》[69] 道新罗山人画飘逸轻妙，奇趣横生，几乎前无古人。"予尝观马和之《唐风图》，山人笔法略近之，乃知其所养有素也。"华喦晚年在学习陈洪绶和宋明诸家技法的基础上，吸收了马和之"蚂蟥描"、"兰叶描"的线描法，由早中年较为劲拔、工细，转向圆润宛转，行笔增加起伏抑扬的变化，衣纹由紧劲调畅变为疏朗宽松，人物脸部刻画也不像早期那样精细入微，代之以疏放的简笔。这说明画家对"写形"的精微描绘已不感到满足，而把注意力集中到挖掘人物内心的情绪意态。他晚年的人物画笔法含有松秀、柔韧、含蓄、灵巧的笔墨韵味，它较之金农人物的高古朴拙，来得通俗有趣；较之黄慎人物的肆放狂怪，来得文静敛蓄，在当时脱出时尚而自成一家。从他的晚年作品，丙寅年 (1741 年)《西园雅集图》、《刘讦游山图》、《村童闹学图》(1749 年) 和《童戏图册》等，可窥见其疏笔人物画的风神。不过到了晚年，他的人物画在形成一整套完整的技巧形式后，逐渐走向了定型化，人物个性被纯熟的笔墨技巧所淹没，出现了新的类型化。比较突出的是仕女形象，大多为瓜子脸、细眉小眼、削肩细腰、病态纤纤，对后世不无消极影响。

"文质相兼而又能超出畦畛之外"，华喦好友徐逢吉的评语概括了华喦艺术表现方法上的主要特征。他出身农村，卖画城市，为谋生之需，勤奋地耕耘砚田一生，具有职业画家的素质。他的创作态度认真不苟，重视细致深入地体察自然和社会生活，在艺术技巧上博学广取，精益求精，刻苦磨练，掌握了坚实的应物象形的能力和多变善化的技能，这构成了他艺术的"质"的一面。同时他深受文人画家的熏染，强调学识、人品对艺术的重要作用。他在晚年教导学生张四教时，深有体会地说："虽画艺也，艺成则贱。必先有以立乎其贵者，乃贱之不得。是在读书以博其识，修己以端其品。吾之画法如是而已。"[70] 他一生努力提高学识修养，博览群书，坚持不懈，至老不倦。他原是一个连举子业也未完成的童生，后来在诗文上颇有造诣，赢得后人称道："画笔世所贵，诗情尤足奇。全从天籁出，尽得骚人遗。"[71] 他常在画上题诗，以点破画题，发挥画境，发扬了文人画诗画结合的传统。此外，他受到文人画讲求笔情墨趣理法的感染，用心地研习黄公望、王蒙、倪瓒、董其昌、石涛等前代文人画名家的笔墨长处，笔墨由早期的峻刻、细谨，逐渐向内敛、简逸的方向演进。他的笔墨风格比起一般职业画家和民间画师来，更显得精练、文雅、含蓄，更多笔致墨韵。这些造成了他艺术"文"的内涵。华喦"文质相兼"的艺术，创造性地把画师和文人画的特长巧妙地结合起来，确实"超出畦畛之外"，不同凡响。

华喦的绘画艺术具有"文质相兼"的艺术品格，兼有高雅和通俗的双重意涵，艺术表现形式文秀、含蓄，又活泼生动，它得到文人雅士的共鸣，交口赞誉，又适应着市民群众的欣赏习惯和需求，成为一种雅俗共赏的艺术。在 18 世纪，大城市工商业发展，市民阶层兴起的历史环境里，"雅俗共赏"的艺术，在一定程度上突破了艺术专为贵族文人雅玩的狭隘范围，逐渐推向更为广大的民众阶层，代表了一种前进的艺术潮流，这正是华喦艺术在清代后期日益受到重视的原因。

注 释

[1] 郑燮《郑板桥集》中"题画兰"诗句。

[2] 汪鋆《扬州画苑录》中语。

[3]《爱日吟庐书画补录》记《边寿民水墨花卉册》，谓"金冬心、郑板桥、华新罗荟萃于扬州，至有八怪之称。"

[4] 华喦《离垢集》卷一，光绪十五年刻本。下面凡引自《离垢集》中之诗文，不再加注。

[5]《离垢集》卷三载"癸亥十月七日遇故友员九果堂墓感生平交悲以成诗"一首，诗中自注"是日余六十贱辰"，以此知其生。

[6]《离垢集》华时中"记新罗山人离垢集卷后"语。

[7] 薛永年《华嵒研究》中《华嵒与闽汀华氏族谱》文。

[8] 薛永年《华嵒研究》中《华嵒与闽汀华氏族谱》文。

[9] 左海《鉴赏新罗山人作品的感受》一文，载《美术》1961 年第 1 期。

[10]《离垢集》徐逢吉题辞记"忆康熙癸未（1703 年）华君由闽来浙"。

[11] 厉鹗《樊榭山房集》卷三《蒋雪樵诗序》。

[12] 厉鹗《樊榭山房集》卷四"题吴丈志山小像"。

[13]《离垢集》徐逢吉题辞。

[14]《杭郡诗辑》卷十金志章诗《出门》。

[15]《樊榭山房续集》卷四《和倪国琏诗》前序中谓"金江声副使于上谷"。

[16] 摘自薛永年《华嵒研究》。

[17] 藏故宫博物院。

[18] 藏上海博物馆。

[19]《离垢集补钞》周颐序。

[20] 上海博物馆藏画《栖云竹阁图》上自题甲辰（1724 年）岁客游维扬。引为所见最早到扬州的确切时间。

[21] 藏天津市艺术博物馆。

[22] 图载《中国绘画总合图录》Ⅱ— 92，香港王南屏藏。

[23]《扬州画苑录》卷一。

[24] 图载《苏州博物馆藏画集》。

[25]《冬心先生集·画竹题记》。

[26] 载《明清画家尺牍》。

[27] 薛永年《华嵒研究》中《华嵒晚年的九通手札》一文。

[28]《域外所藏中国古画》清画第三辑图 22。

[29]《中国南画大成》第 7 卷 127 页。

[30] 上海博物馆藏《秋枝鹦鹉图轴》自题。

[31] 上海博物馆藏《花鸟册》。

[32] 邵松年《古缘萃录》卷十五《华秋岳人物花卉册》第六帧题句。

[33] 图载《中国绘画总合图录》Ⅱ— 124《花鸟册》。

[34]《域外藏中国古画》清画第三辑华嵒《古木寒禽图》自题。

[35]《梦园书画录》卷二十一《华秋岳花卉册》上自题。

[36] 故宫博物院藏。

[37] 故宫博物院藏《花卉册》之一。

[38] 图载《艺苑掇英》第 28 期。

[39] 图载《中国绘画总合图录》Ⅲ—309。

[40]《离垢集》顾师竹题辞。

[41] 褚德彝题华嵒 1735 年所作《花卉卷》。

[42]《山水册》1741 年，无锡私人藏。

[43]《论语·卫灵公》。

[44] 常州市博物馆藏。

[45] 故宫博物院藏。

[46]上海博物馆藏《栖云竹阁图》题语。

[47]载《中国古代书画鉴定笔记》第123页，辽宁人民出版社。

[48]东京国立博物馆藏。

[49]《白芍药图轴》，《中国绘画总合图录》IA1—103。

[50]《中国绘画总合图录》IV，JP27—20。

[51]《瓯钵罗室书画过目考》卷三华嵒条。

[52]藏故宫博物院。

[53]《中国书画总合图录》IV—377JP30—299。

[54]《华新罗人物山水册》香港中华书局印。

[55]上海博物馆藏《杂画册》后题语。

[56]上海博物馆藏。

[57]《神州国光集》第六集。

[58]北京市文管会藏。

[59]《新罗山人画集》。

[60]天津市艺术博物馆藏。

[61]《中国南画大成》第15卷。

[62]均藏上海博物馆。

[63]图载《华嵒研究》一书。

[64]《华嵒山水册》上海书画出版社。

[65]《离垢集》卷五《婴戏》。

[66]上海博物馆藏。

[67]故宫博物院藏。

[68]上海博物馆藏。

[69]《中国绘画总合图录》IV—185·JP6—049。

[70]张四教《新罗山人像》上题语，天津市艺术博物馆藏。

[71]《离垢集》曹鸣銮题语。

凡　例

　　一、全集所列华嵒书画作品，按编年归类收入：《人物》《山水》《花鸟·虫鱼·禽兽》《诗书》四个部分中。画面有款识年份的在前，无标注年份的置后。

　　二、全集绘画作品，皆注清详细的题识、款识和题画诗释文，部分蛀蚀模糊不辨者，用"□"表示。

　　三、全集收入的书画作品，均尽可能标明收藏单位及画面尺寸规格；部分无法确定和考证的图稿，注明"收藏者不详"。

　　四、全集为了尽可能不遗漏华嵒的书画作品，收入了近年来海内外较有影响的艺术市场拍卖图稿，因无法作实物考证，经编委们分析后，把接近华嵒原作的部分图稿亦选择收入全集之中，并注明"艺术市场拍卖品"，部分从其它途径收入的图稿，因不确定具体收藏机构，则标注："私人收藏"，仅作研究华嵒画风参考用，不作甄别华嵒作品真伪依据。

　　五、全集书画作品中标注的"钤印"，仅限华嵒自用印，其他加盖的"收藏印"等，一概不作注解。

　　六、书法作品，限于版面，除了标题、款识及钤印，不作全篇释文。

　　七、全集中引用的文章，尊重原作者原文，除个别错别字外不另注释。

目 录

人物画

人物画

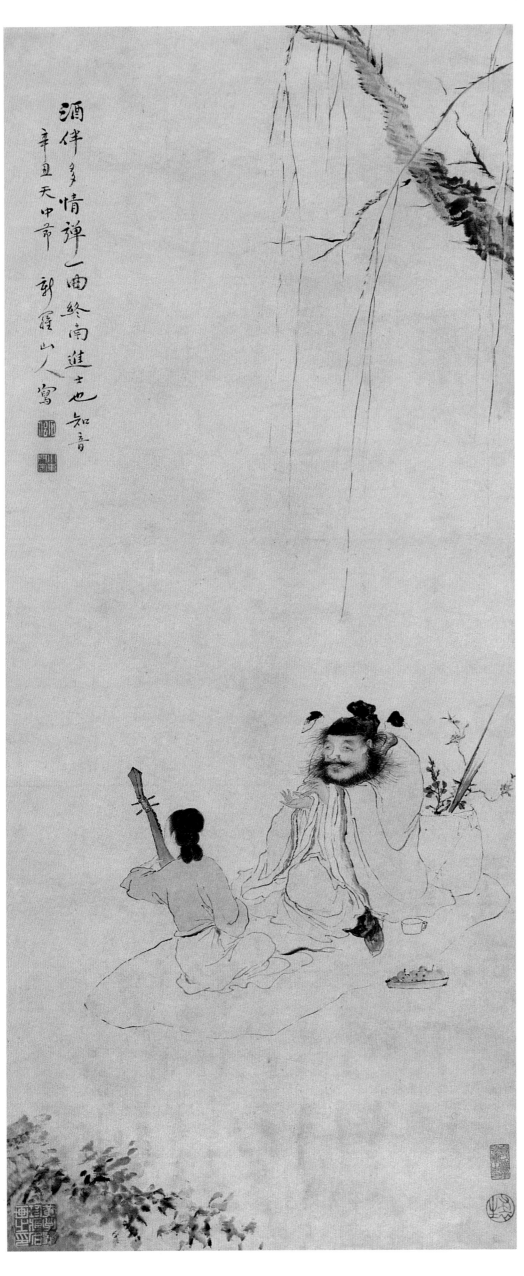

终南进士听曲图

立轴

康熙六十年辛丑（一七二一年）天中节作

102cm×41cm

艺术市场拍卖品

题识： 酒伴多情弹一曲，终南进士也知音。

款识： 辛丑（一七二一年）天中节。新罗山人写

钤印： 石侣（白文）、小东门客（白文）、布衣生（朱文）

鉴藏印： 乔氏汉章珍藏之印、黄学鸿珍藏名画之印

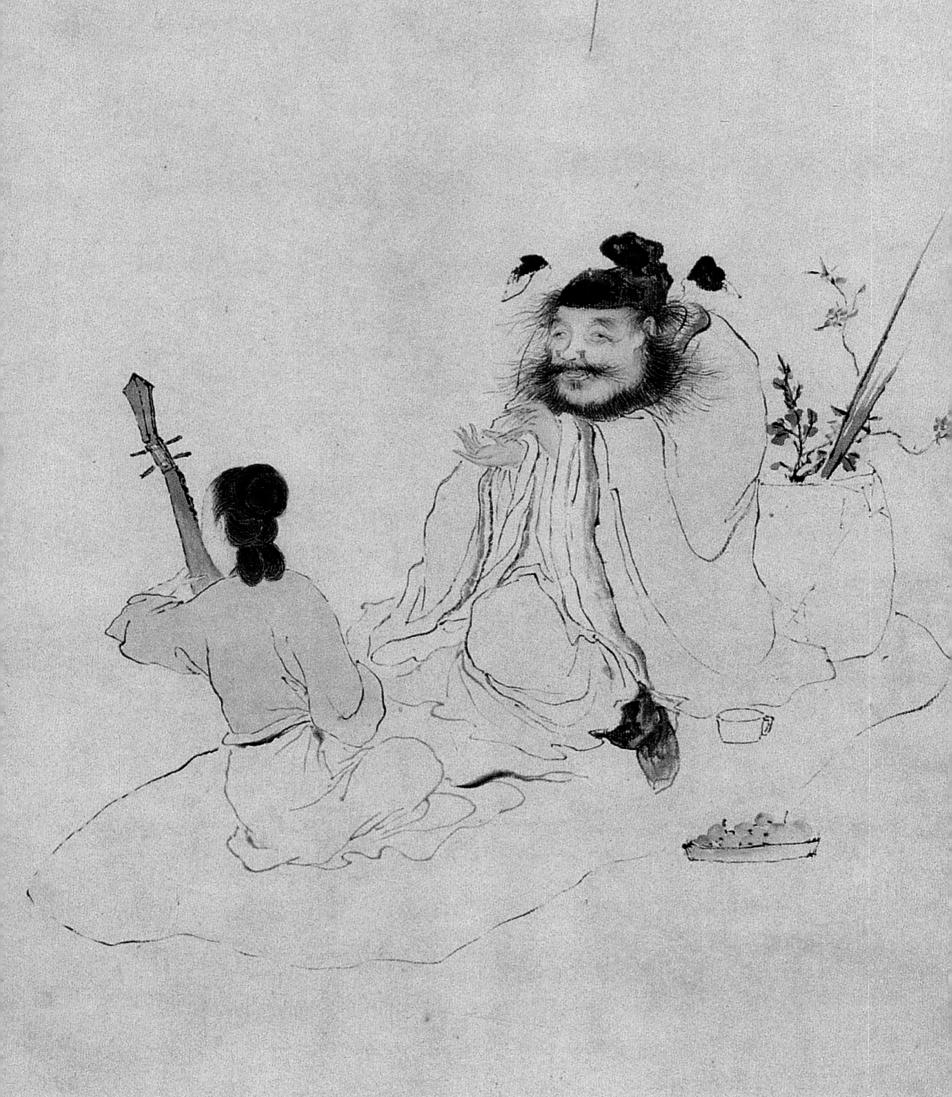

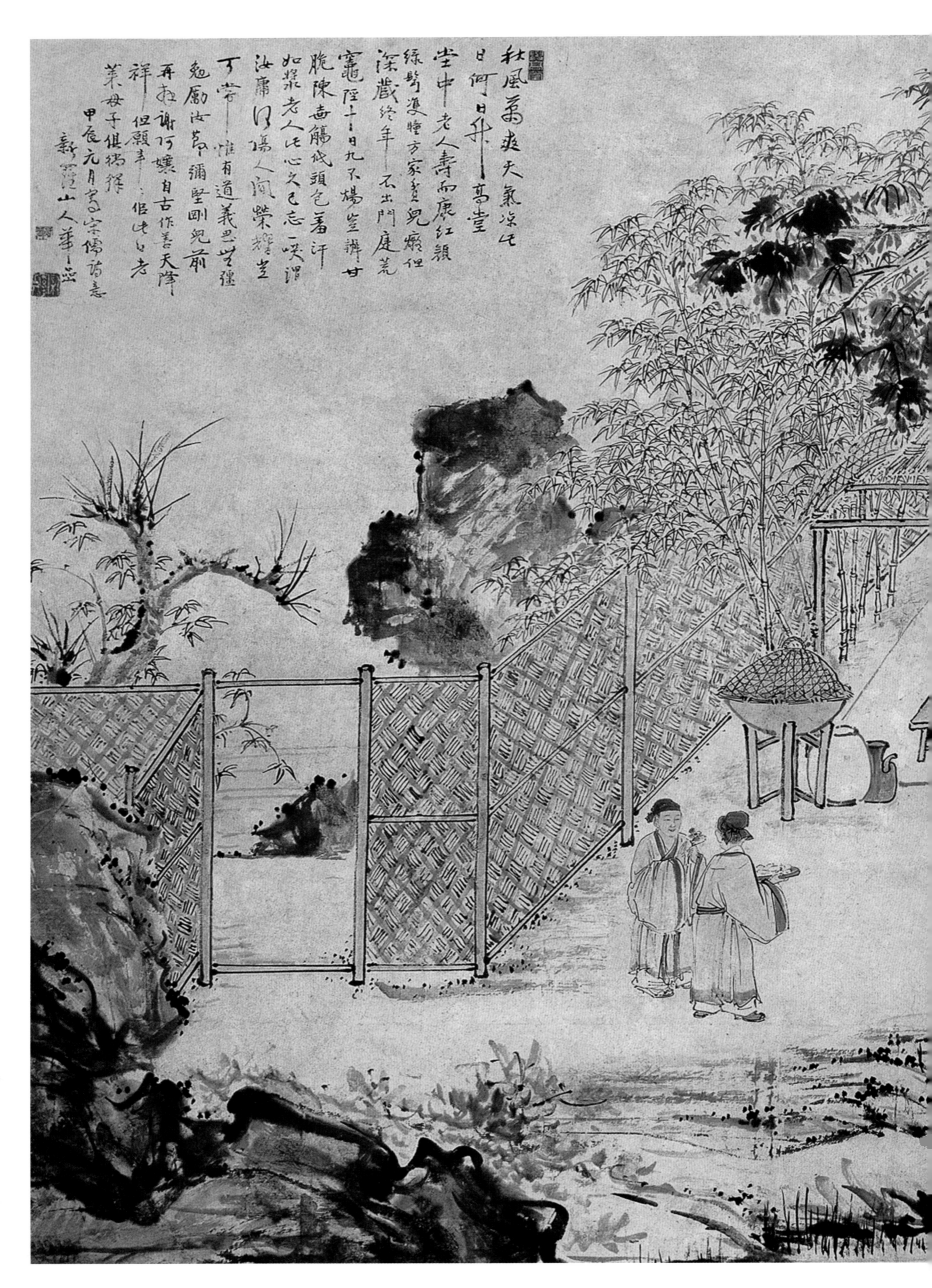

秋風萬爽天氣涼々
日阿日升一高堂
堂中老人壽而康紅顏
綠鬢進瞳方家資兒癡但
深藏終年不出門庭荒
竈陰十日九不揚堂辨甘
脆陳毒觴代頭包著汗
如漿老人此心久之志一咲謂
汝庸口堪人闈榮輝堂
丁寧一惟有道義罕彊
勉勵汝莘彌堅剛兒前
再拜謝巧嫌自古作善天降
祥但願豐一侶此曰老
菜母子俱揭祥
甲辰九月寫宗偶詩意
新羅山人華一盃

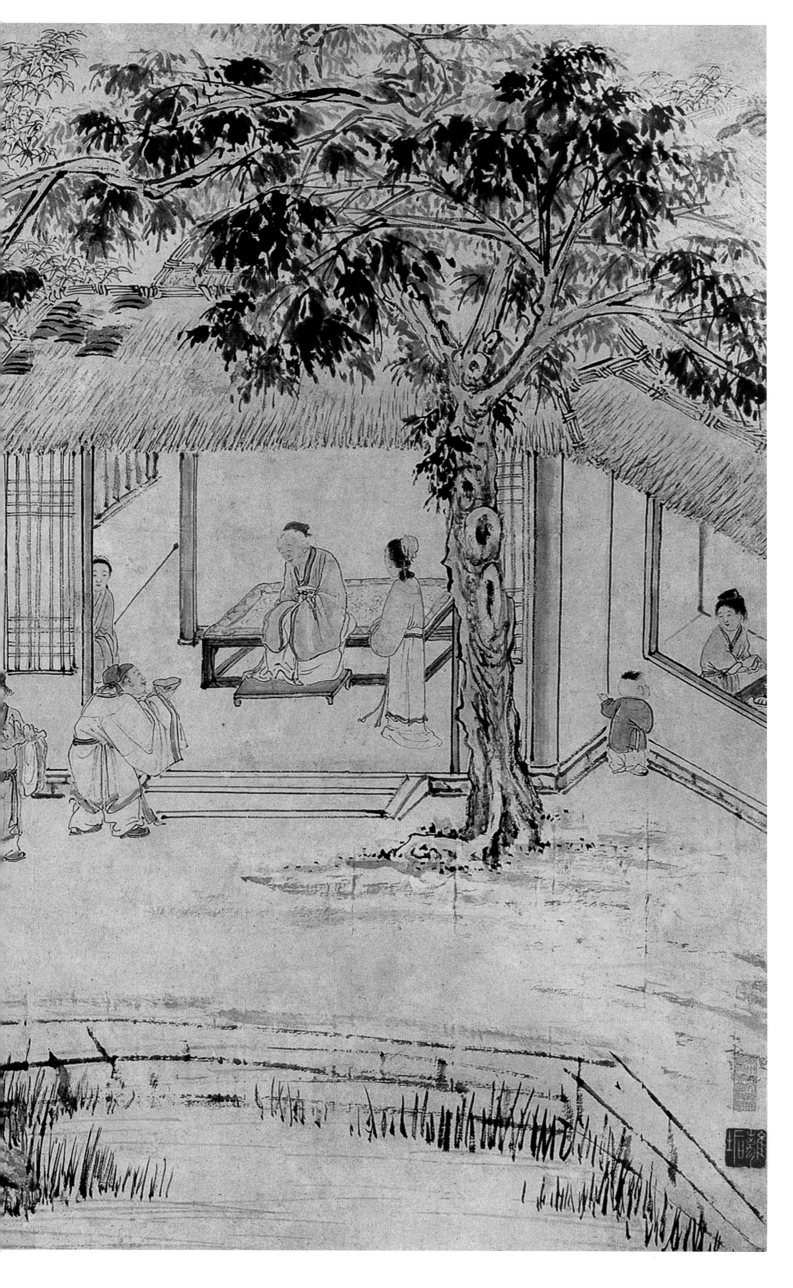

宋儒诗意图

轴　纸　设色
雍正二年甲辰
（一七二四年）作
86.9cm×117.7cm
苏州博物馆藏

题识：秋风萧爽天气凉，此日何日升高堂。堂中老人寿而康，红颜绿鬓双瞳方。家贫儿痴但深藏，终年不出门庭荒。灶陉十日九不炀，岂办甘脆陈壶觞。低头包羞汗如浆，老人此心久已忘。一笑谓汝庸何伤，人间荣耀岂可常。惟有道义是无疆，勉励汝节弥坚刚。儿前再拜谢阿娘，自古作善天降祥。但愿年年似此日，老莱母子俱徜祥。

款识：甲辰元月写《宋儒诗意》新罗山人华嵒

钤印：与高堂（白文）、秋岳（朱文）、新罗（白文）、离垢（白文）

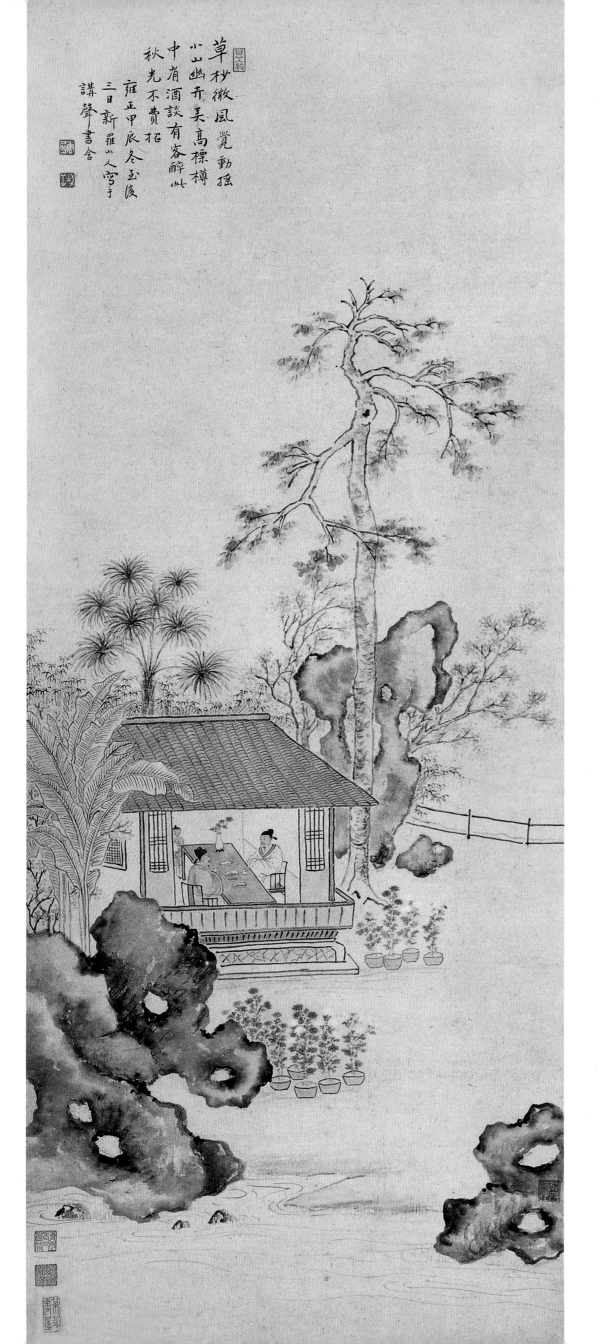

把酒话沧桑

立轴
雍正甲辰（一七二四年）作
118cm×46cm
艺术市场拍卖品

题识： 草杪微风觉动摇，小山幽卉弄高标。樽
中有酒谈有客，醉此秋光不费招。
款识： 雍正甲辰冬至后三日新罗山人写于讲声
书舍
钤印： 华嵒（白文）、秋岳（白文）、解弢馆（白
文）、幽心入微（朱文）

溪山高逸图

立轴
雍正甲辰（一七二四年）秋作
艺术市场拍卖品

题识： 田承君有庐在乱山中，前有竹，旁
有溪，溪畔有大石，前后树松栝梨枣，日
与两弟穿竹渡溪，倦即坐石上，葛巾草履，
吟讽而归。
款识： 甲辰秋日新罗山人华嵒写于与高堂
钤印： 新罗山人（白文）、秋岳氏（朱文）

田承君有廬在亂山中前有竹
窗有溪溪畔有大石前後樹松栝
藜棗日與昆弟穿竹渡影倦昂
坐石上葛巾鈄履嘯諷而歸
甲辰法若新羅山人華嵒
寫于幽與高堂

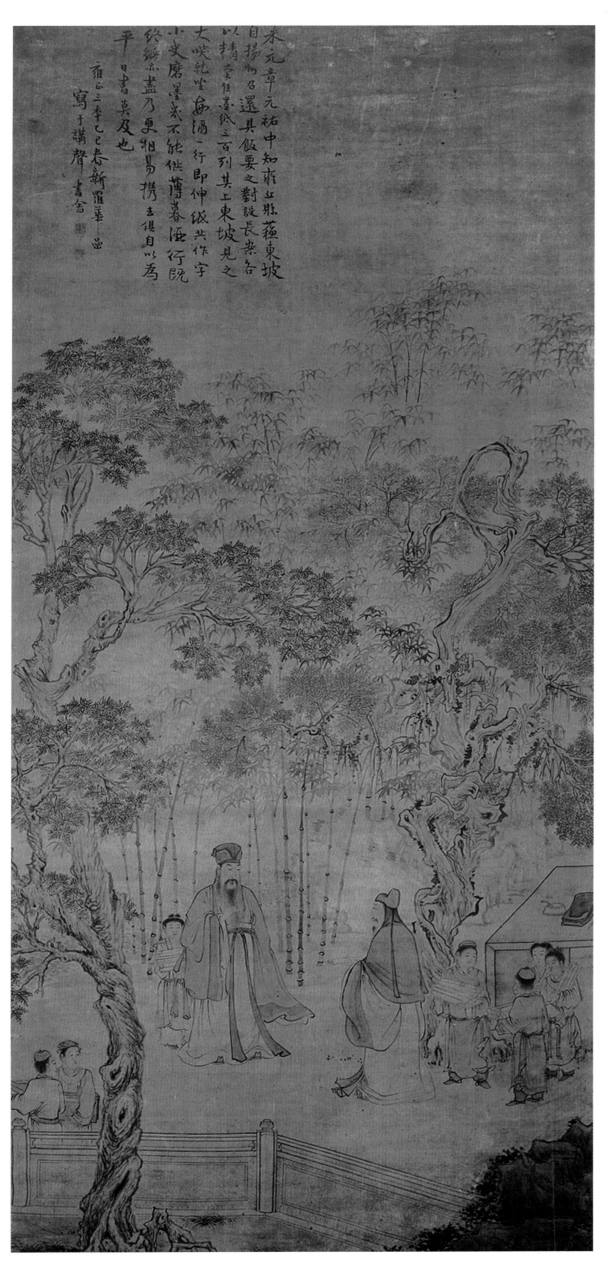

米元章元祐中知雍丘縣蘊東坡
自揚州召還具飯要之對設長案各
以精筆佳墨紙三百列其上東坡見之
大噱紈坐舟酒一行即伸紙共作字
小史磨墨幾不能從薄暮酒行既
終紈束盡乃更相易攜去俱自以爲
平日書莫及也

雍正三年乙巳春新羅華嵒

寫于講聲書舍

苏米对书图

轴 绢 设色

雍正三年乙巳（一七二五年）作

151.6cm×70cm

南京博物馆藏

题识：米元章元祐中知雍丘县，苏东坡自扬州召还，具饭要之。对设长案，各以精笔佳墨纸三百列其上。东坡见之大笑。就坐，每酒一行，即伸纸共作字。小史磨墨，几不能供。薄暮，酒行既终，纸亦尽，乃更相易携去。俱自以为平日书莫及也。

款识：雍正三年乙巳春新罗华嵒写于讲声书舍

钤印：华嵒（白文）、秋岳（朱文）

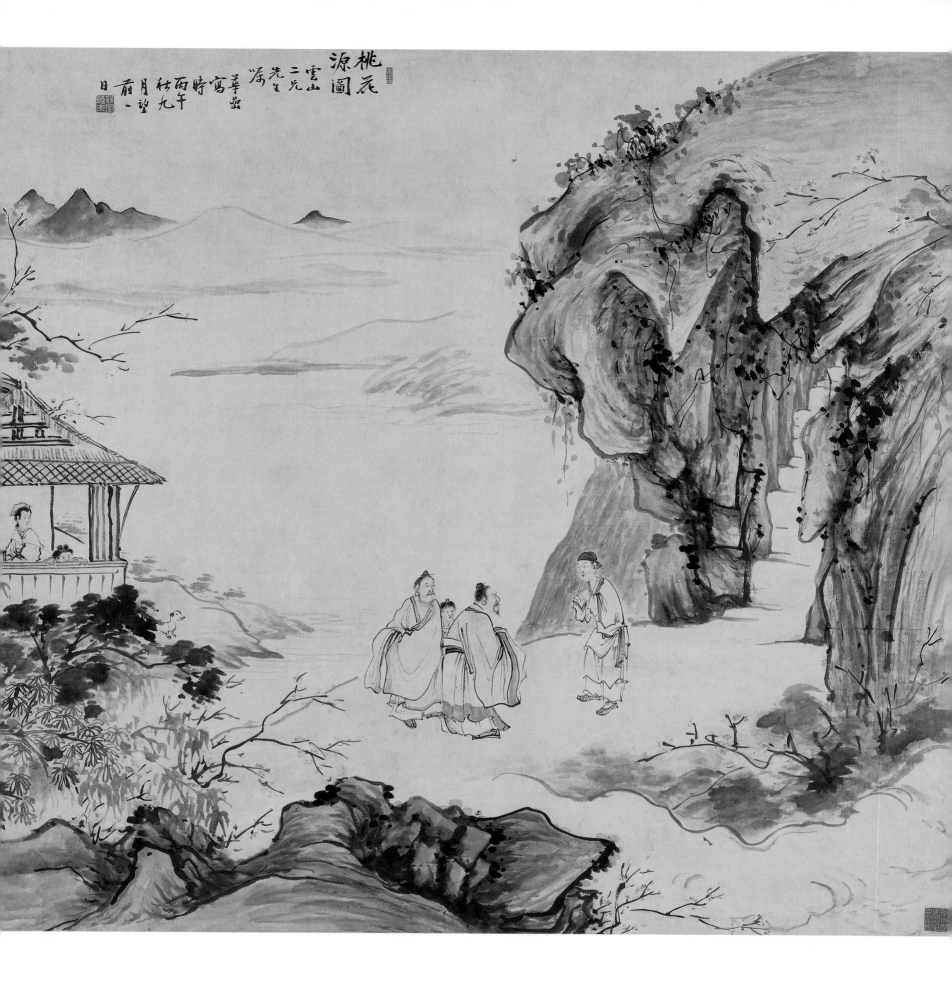

桃花源图轴

纸本　淡设色
雍正四年丙午（一七二六年）作
119.2cm×127cm
上海博物馆藏

题识：桃花源图。云山二兄先生嘱。
款识：华嵒写时丙午秋九月望前一日
钤印：幽外独净（白文）、新罗野夫（白文）、
闭户闲看岁月过（白文）

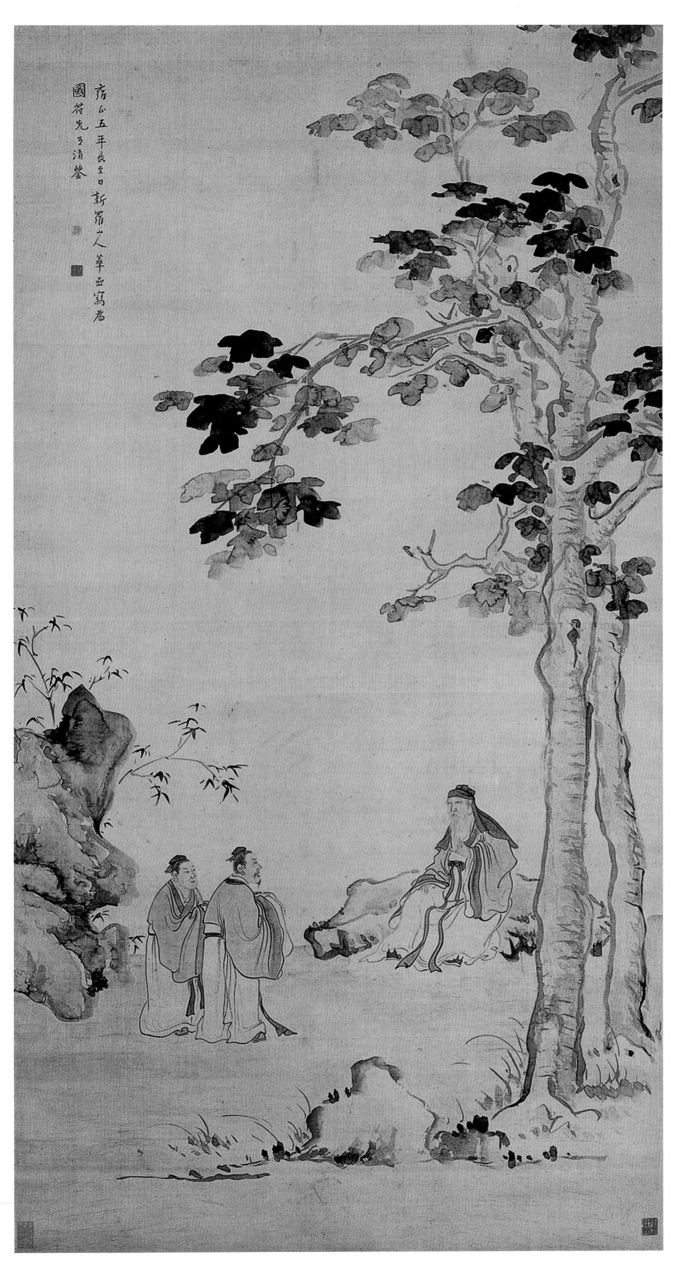

桐荫论道图

轴 绢 设色

雍正五年丁未（一七二七年）作

175.2cm×89.5cm

广州市美术馆藏

款识：雍正五年长至日新罗山人华
喦写为国符先生清鉴

钤印：秋岳（白文）、秋岳（朱文）、
华喦（白文）、新罗山人（白文）

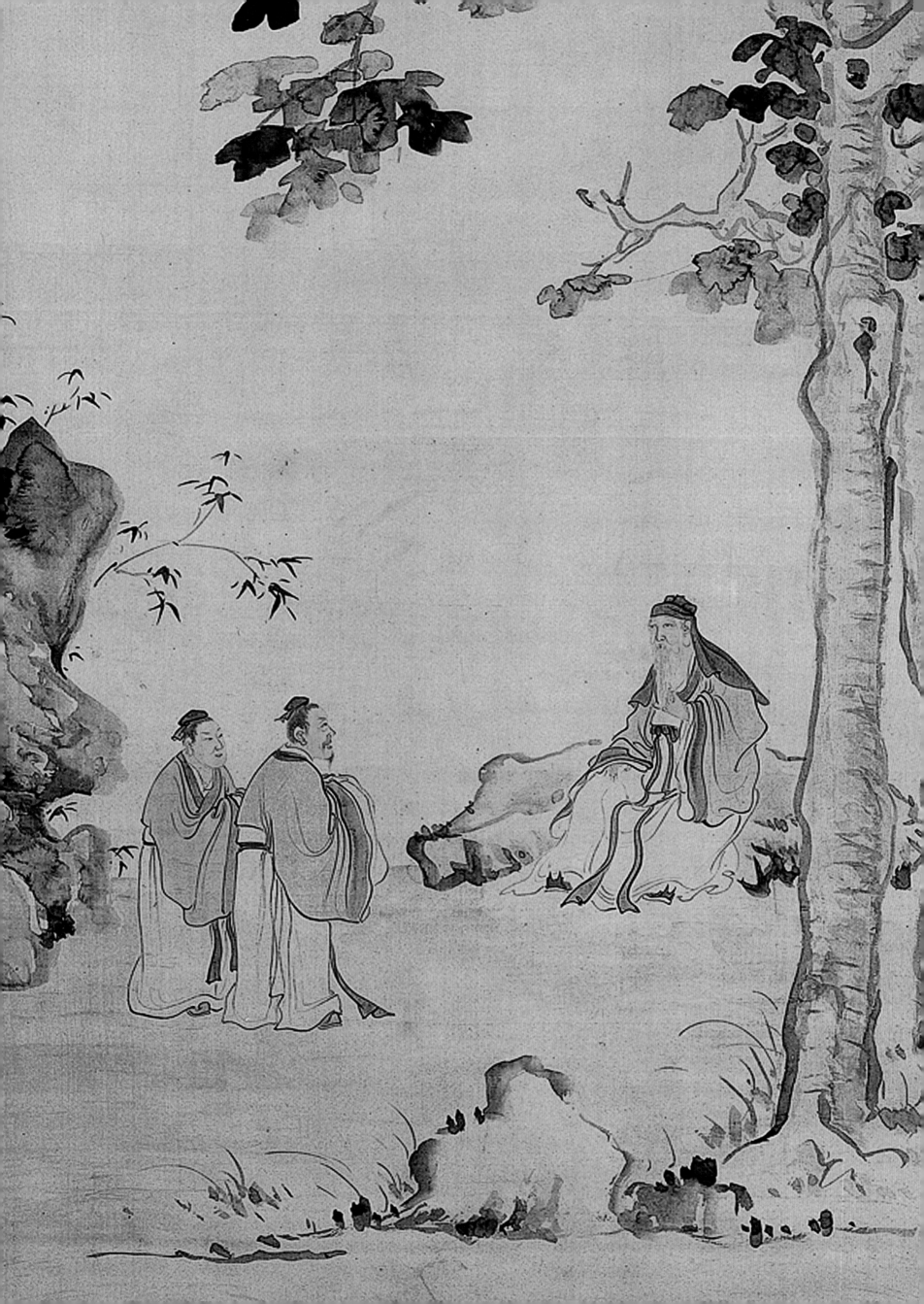

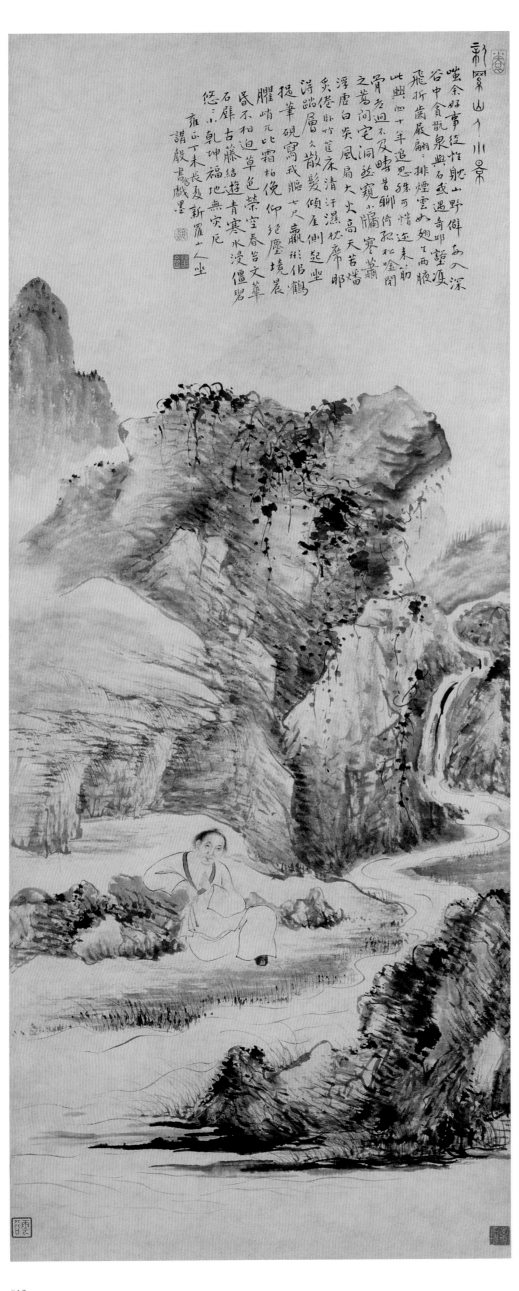

新罗山人小景

轴　纸本　设色
雍正五年丁未（一七二七年）作
130cm×51cm
故宫博物院藏

题识： 新罗山人小景。
啸余好事徒，性耽山野僻。每入深谷中，贪玩泉与石。或遇奇邱壑，双飞折齿屐。翩翩排烟云，如翅生两腋。此兴四十年，追思殊可惜。迩来筋骨老，迥不及畴昔。聊倚孤松吟，闭之蒿间宅。洞然窥小牖，寥萧浮虚白。炎风扇大火，高天苦燔炙。倦卧竹筐床，清汁湿枕席。那得踏层冰，散发倾崖侧。起坐捉笔砚，写我躯七尺。羸形似鹤癯，峭兀比霜柏。俯仰绝尘境，晨昏不相迫。草色荣空春，苔文华石壁。古藤结游青，寒水浸僵碧，悠悠小乾坤，福地无灾厄。

款识： 雍正丁未长夏，新罗山人坐讲声书会戏墨

钤印： 小园（朱文）、秋岳（朱文）、华嵒（白文）、离垢（白文）

012

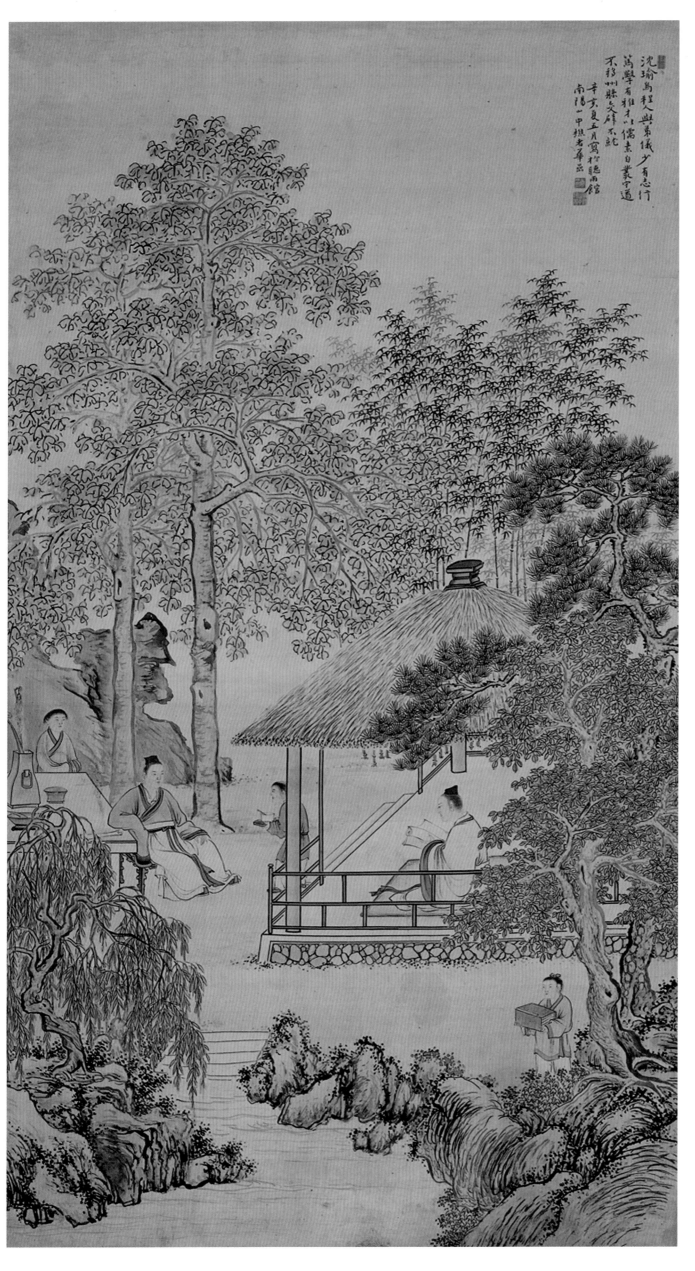

沈瑜笃学图

轴 绢 设色
雍正九年辛亥（一七三一年）作
160cm×83.6cm
上海博物馆藏

题识：沈瑜，乌程人，与弟仪少有志行，笃学，有雅才，以儒素自胤，守道不移。州县交辟，不就。

款识：辛亥夏五月写于听雨馆，南阳山中樵者华嵒

钤印：华嵒（白文）、南阳山中樵者（白文）、奈何（白文）

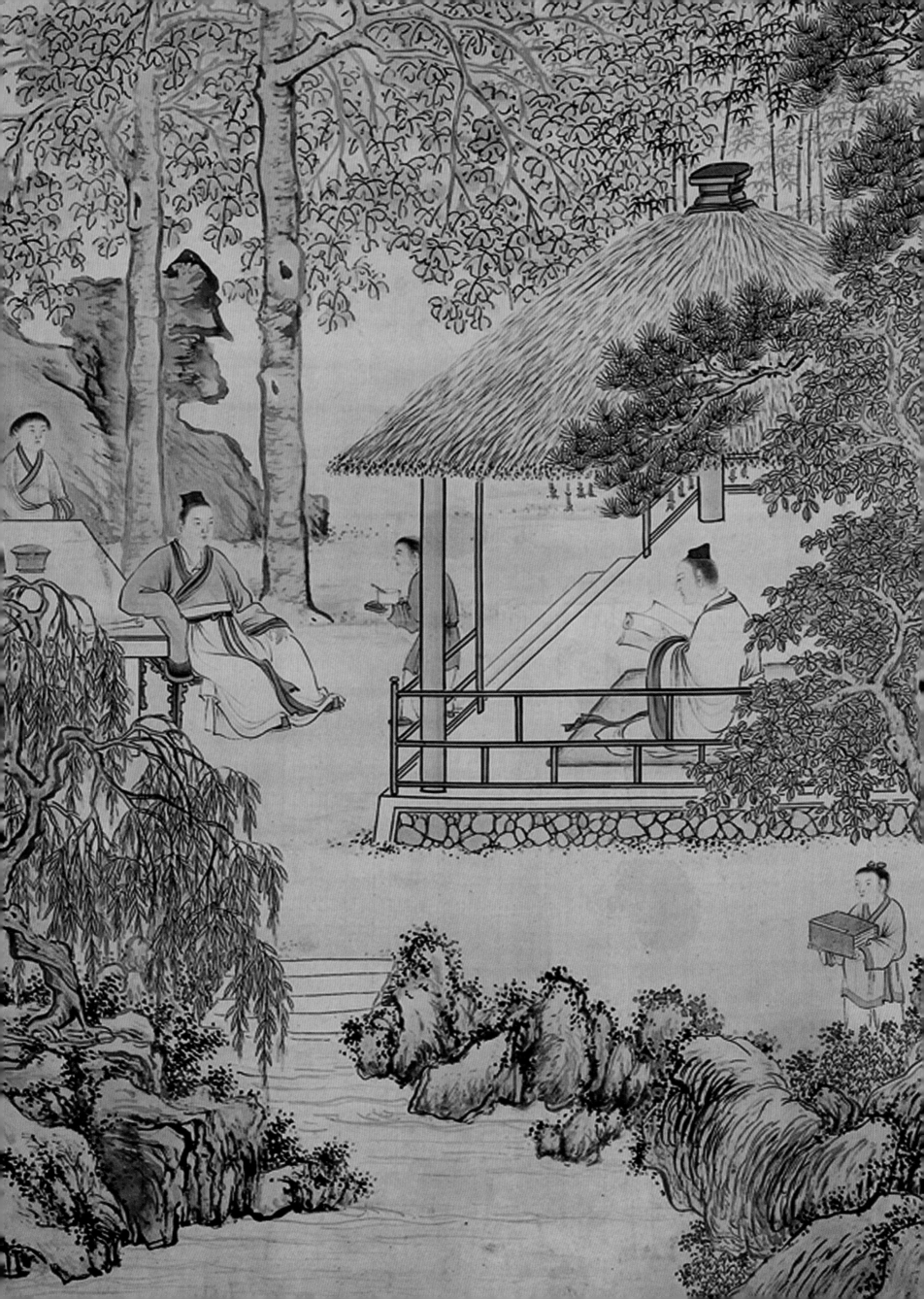

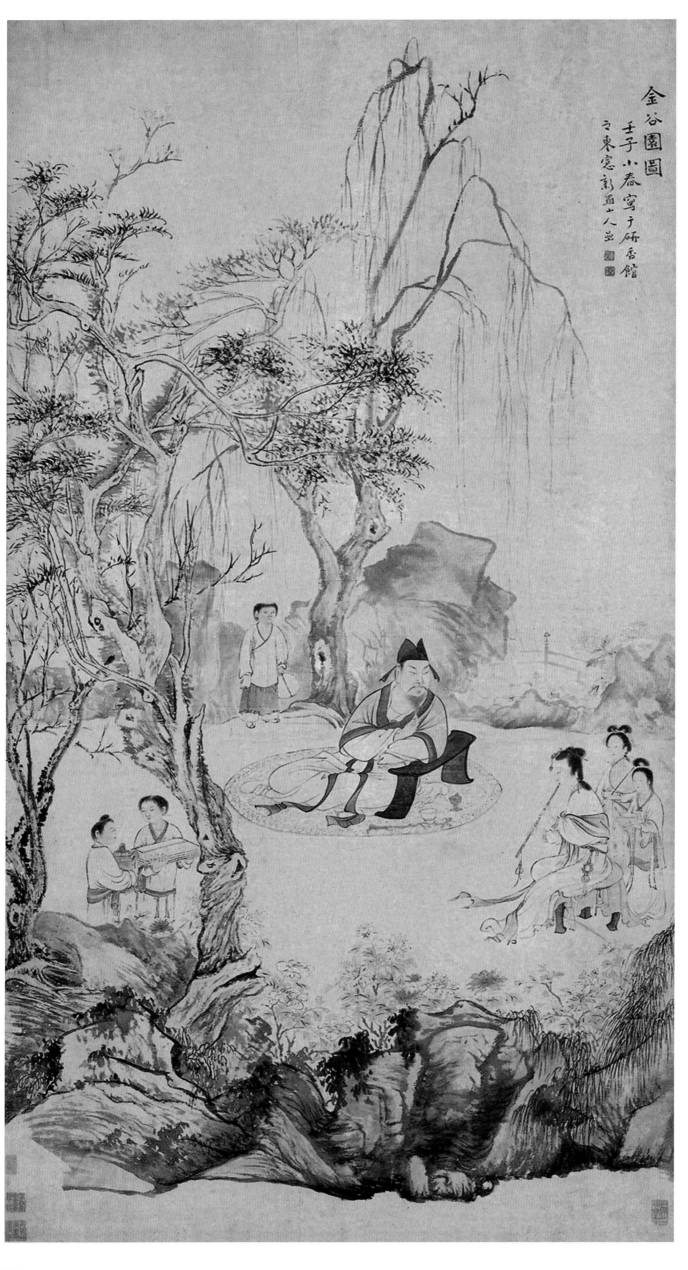

金谷园图

轴 纸 设色
雍正十年壬子（一七三二年）
十月作
178.9cm×90.1cm
上海博物馆藏

款识： 壬子小春写于研香馆之东窗，新罗山人嵒
钤印： 华嵒（白文）、秋岳（白文）

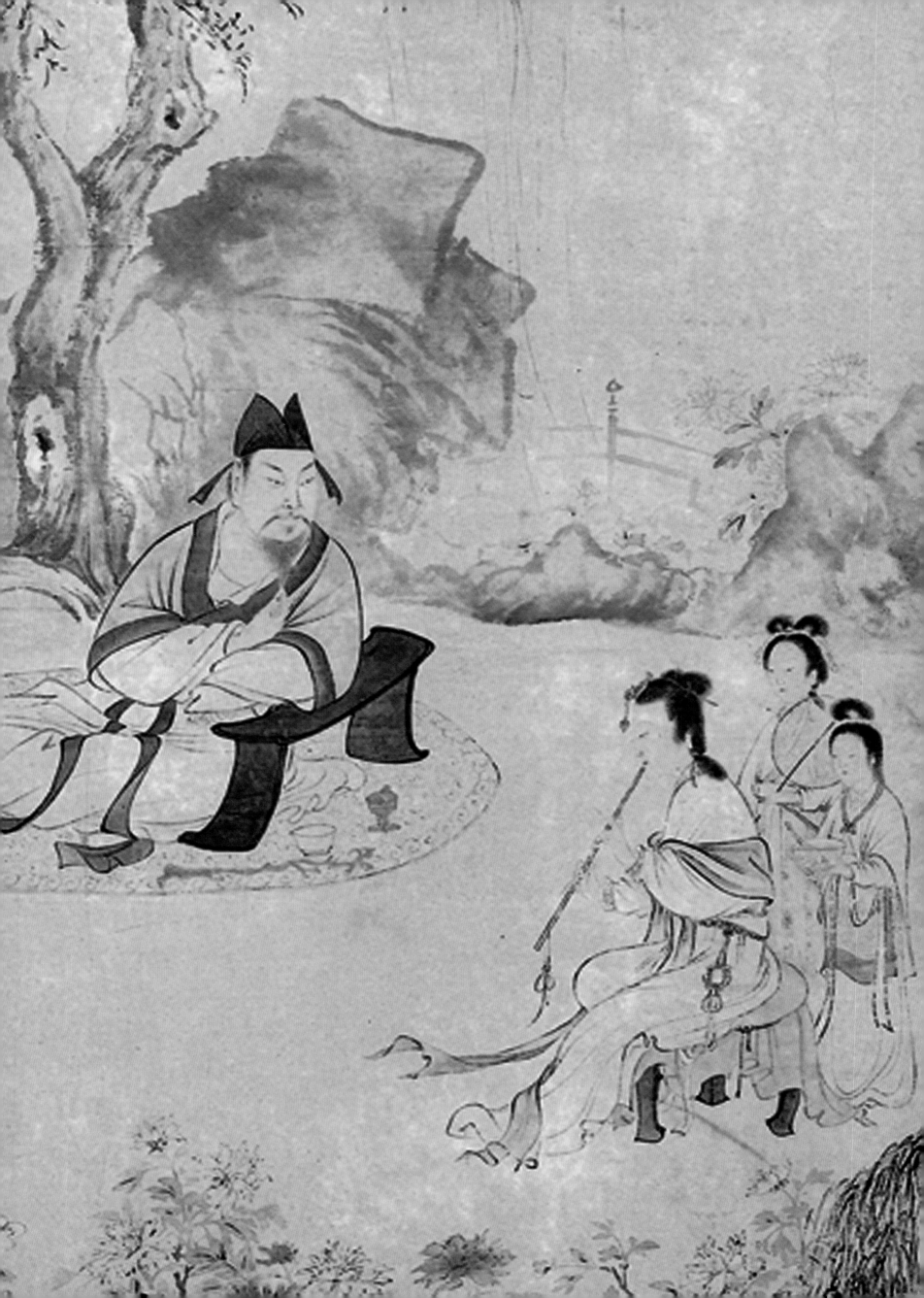

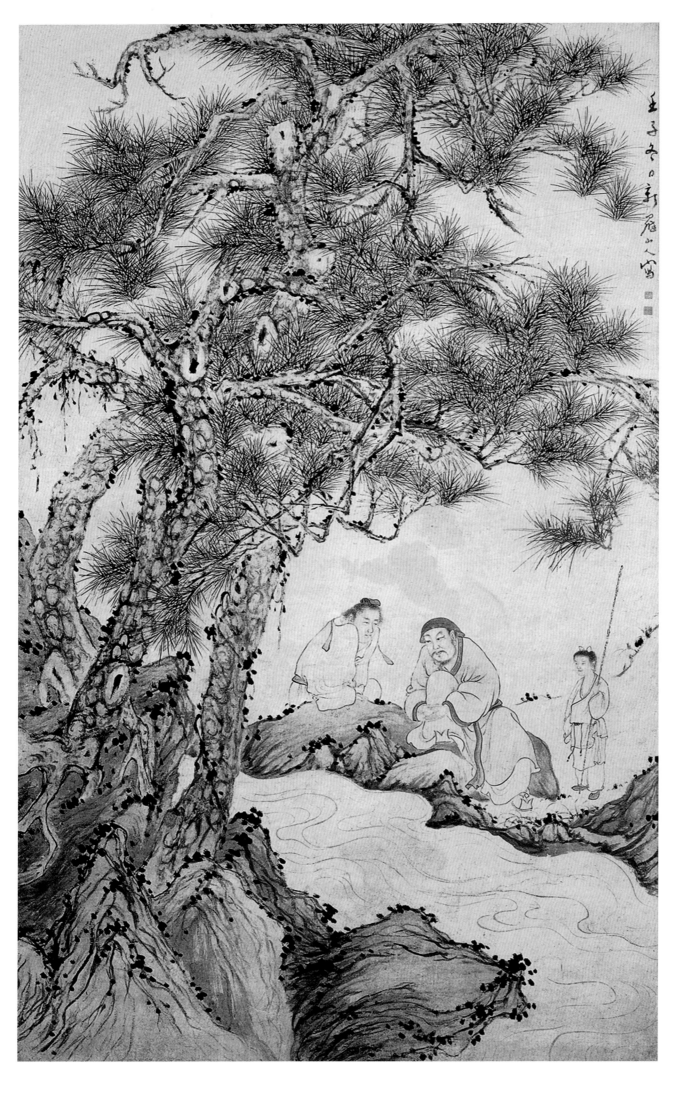

松下观流图

轴　纸　设色
雍正十年壬子（一七三二年）冬作
196cm×176cm
上海博物馆藏

款识：壬子冬日新罗山人写
钤印：华嵒（白文）、秋岳（白文）

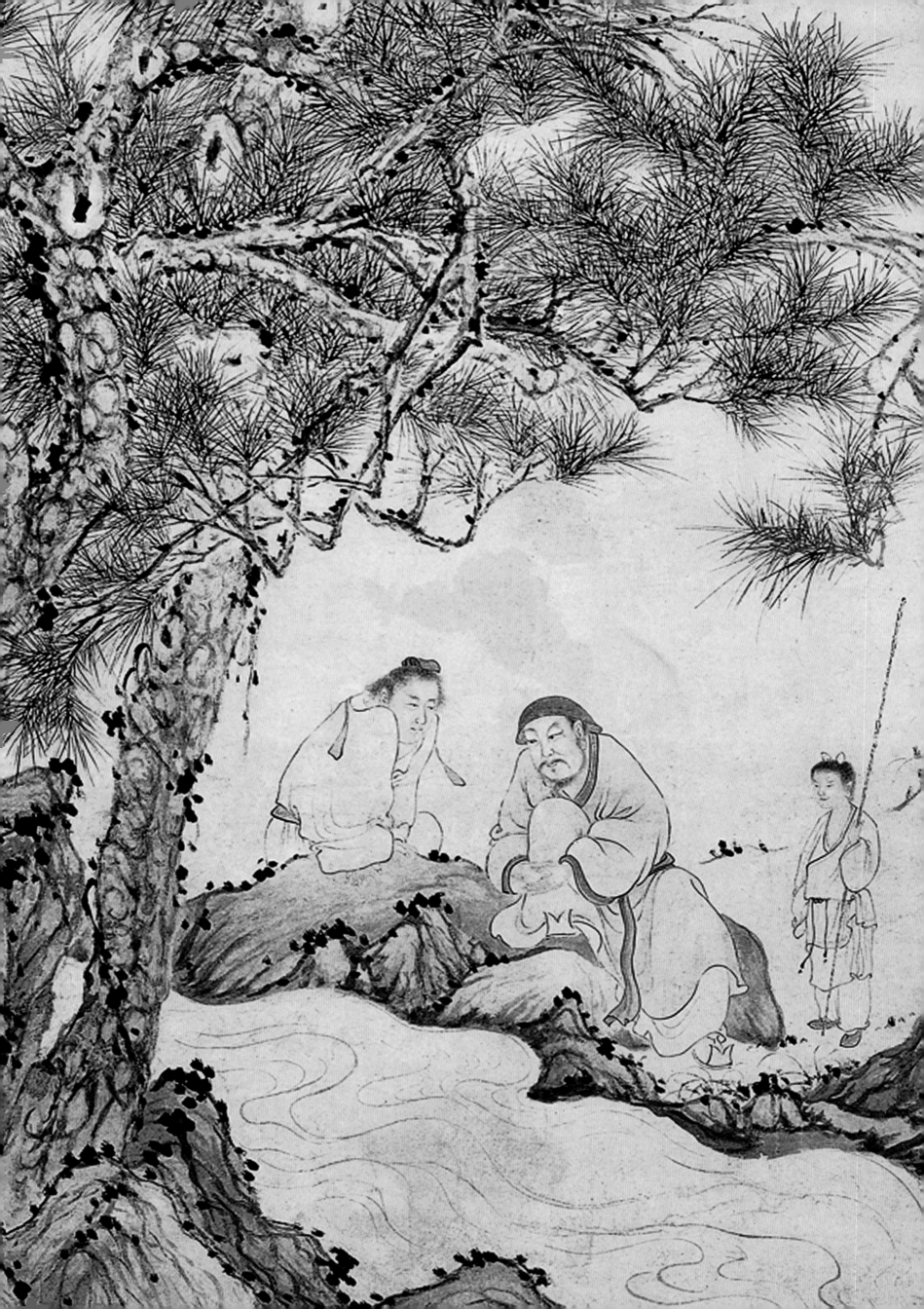

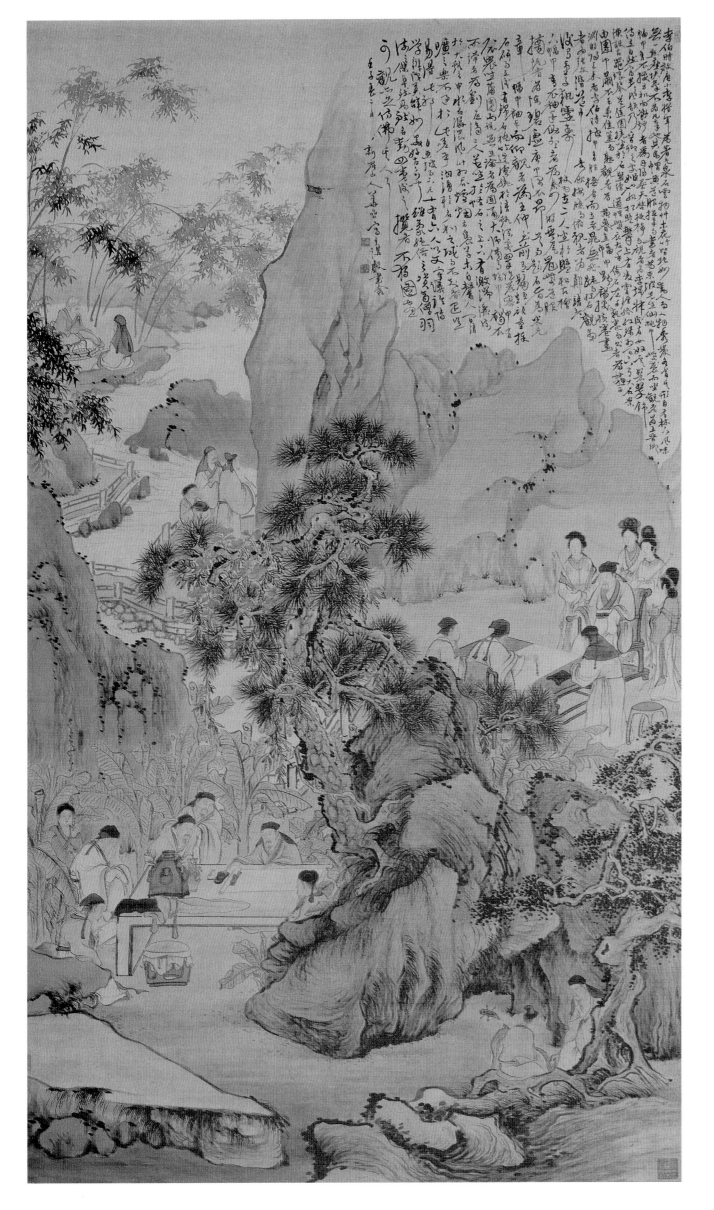

西园雅集图轴

立轴 绢本 设色

雍正十年壬子（一七三二年）作

184.7cm×100.8cm

上海博物馆藏

题识： 李伯时效唐小李将军为着色泉石、云物、草木、花竹，皆纯妙动人。而人物秀发各有其形，自有林下风味，无一点尘埃气，不为凡笔也。其乌帽黄道服捉笔而书者为苏东坡先生；仙桃中紫裘而坐观者为王晋卿；幅巾青衣据方几而凝仁者为丹阳蔡天启；捉椅而视者为李端叔；后有女奴云鬟翠饰侍立，自然富贵风韵，乃晋卿之家姬也。孤松盘郁，上有凌霄缠绕，红绿相间，下有大石案陈设古器瑶琴，芭蕉园绕。坐于石盘傍，道帽紫衣，右手倚石，左手执卷而书者为苏子由；团巾茵衣手秉筕而熟视者为黄鲁直；幅巾野褐据横卷画渊明归去来者李伯时；披巾青服抚肩而立者晁无咎；跪而捉石观画者为张文赞；道巾素服按膝而俯视者为郑靖老，从有童子执灵寿杖儿而立。二人坐于盘根古桧下，幅巾青衣袖手仰望者为秦少游；琴尾冠紫道服摘阮者为陈碧虚；唐中深衣昂首而题石者为朱元章；幅巾袖手而仰观者为王仲；至前者有髯头顽童捧石研而立，后有锦石桥，竹径缭绕于清溪，深处翠阴茂密。中有袈裟坐蒲团而说无生论者为圆通大师；傍有幅巾褐衣而谛者为刘巨济。二人并坐于怪石之上，下有激湍潺流于大溪之中，水石潺缓，风竹相吞，炉烟方袅，草木自馨，人间清旷之乐，不遇于此。嗟乎！汹涌于名利之域而不知退，岂易得此耶。自东坡而下，凡十有六人。以文章议论，博学辨识，莫辞妙华，好古多闻雄豪绝俗之资，高僧羽流之杰，卓然高致，名动四夷。后之揽者，不独图画可观，亦足仿佛其人耳。

款识： 壬子春二月新罗山人华嵒写于讲声书舍

钤印： 小园（朱文）、华嵒（白文）、秋岳（白文）、存乎蓬艾之间（白文）

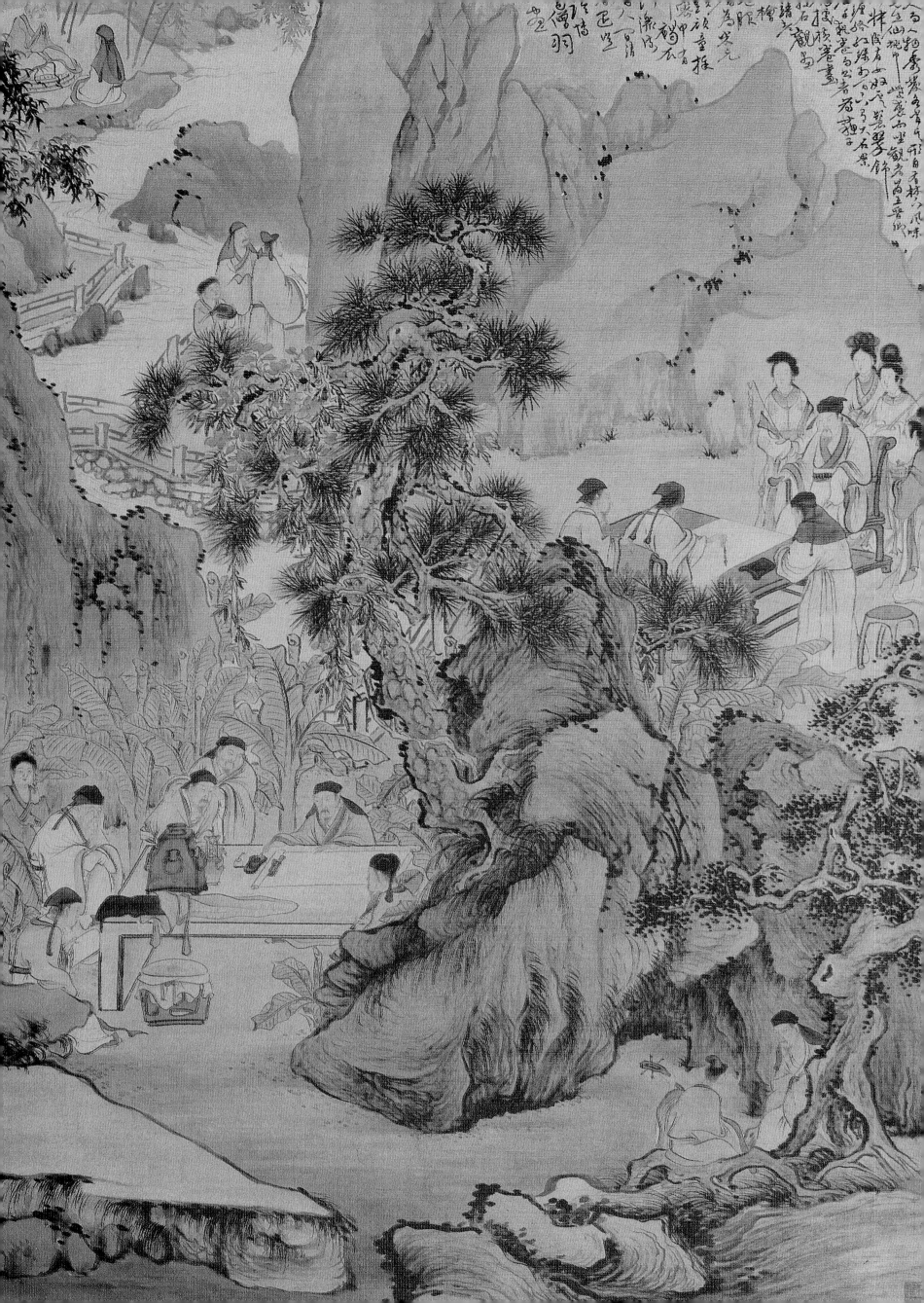

西堂思诗图

轴 纸 设色

雍正十年壬子（一七三二年）夏作

137.5cm×60cm

安徽省博物馆藏

题识：谢灵运一日于永嘉西堂思诗，竟日不就。其夕忽梦惠连，即得"池塘生春草"句，大以为工，云此有神助，非吾语也。

款识：壬子夏日雨窗作，新罗山人

钤印：华嵒（白文）、秋岳（白文）、存于蓬艾之间（白文）

锺馗

立轴
雍正十二年甲寅（一七三四年）五月五日作
163.5cm×77cm
艺术市场拍卖品

题识：甲寅五月五日写于讲声书舍。新罗布衣生。
钤印：太素道人

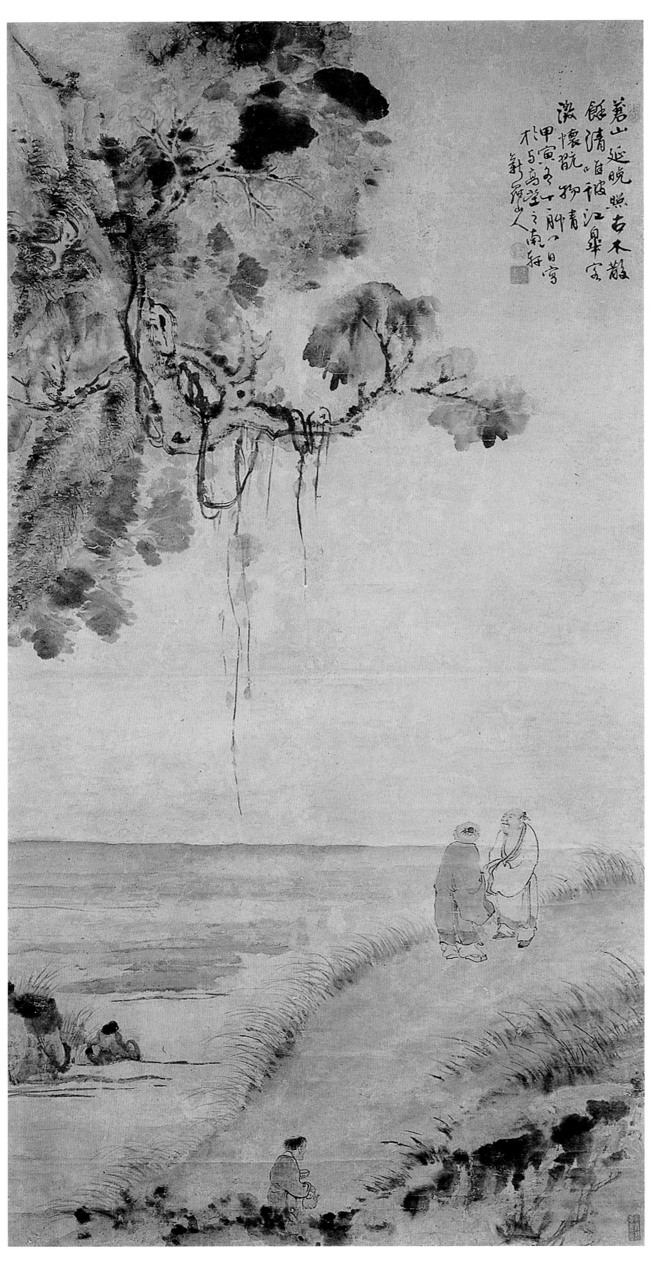

苍山晚照图

轴 纸 设色
雍正十二年甲寅（一七三四年）十一
月作
137.5cm×86.7cm
辽宁省博物馆藏

题识：苍山延晚照，古木散余清。唯
彼江皋客，澄怀玩物情。
款识：甲寅冬，十一月八日写于与高
堂之南轩，新罗山人
钤印：布衣生（朱文）、秋岳（白文）

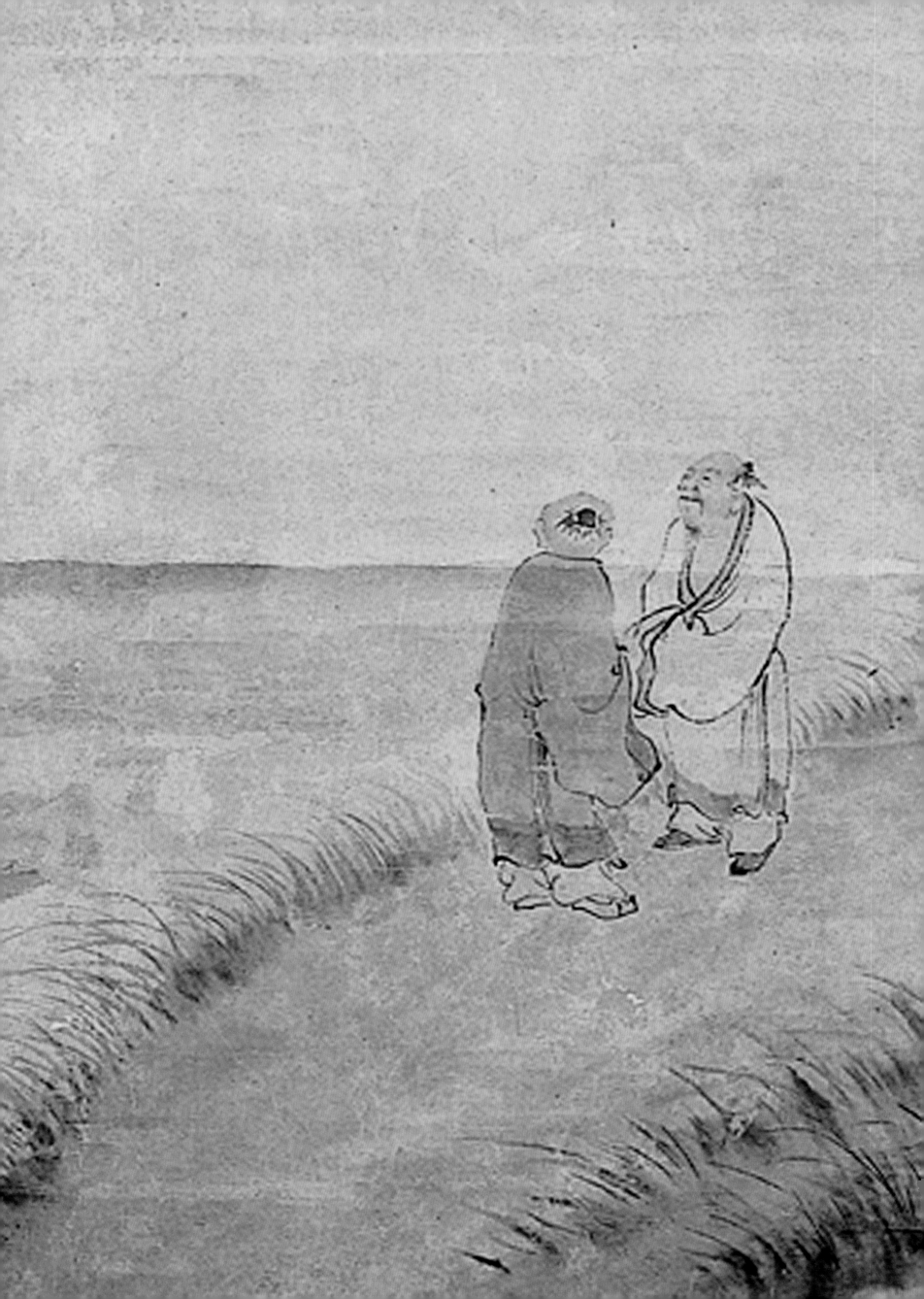

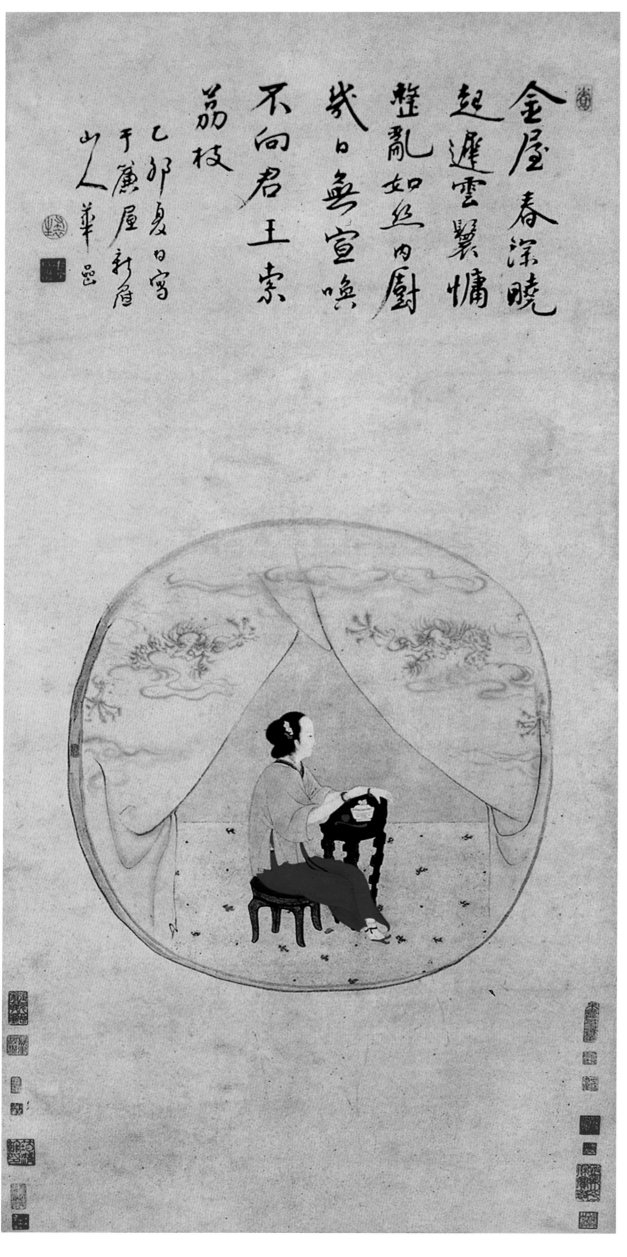

金屋春深图

轴　纸　设色
雍正十三年乙卯（一七三五年）夏作
119cm×57cm
广东省博物馆藏

题识：金屋春深晓起迟，云鬓慵整乱如丝。
内厨几日无宣唤，不向君王索荔枝。
款识：乙卯夏日写于帘屋，新罗山人华喦
钤印：布衣生（朱文）、华喦（白文）、
小园（朱文）、被明月兮佩宝璐（朱文）

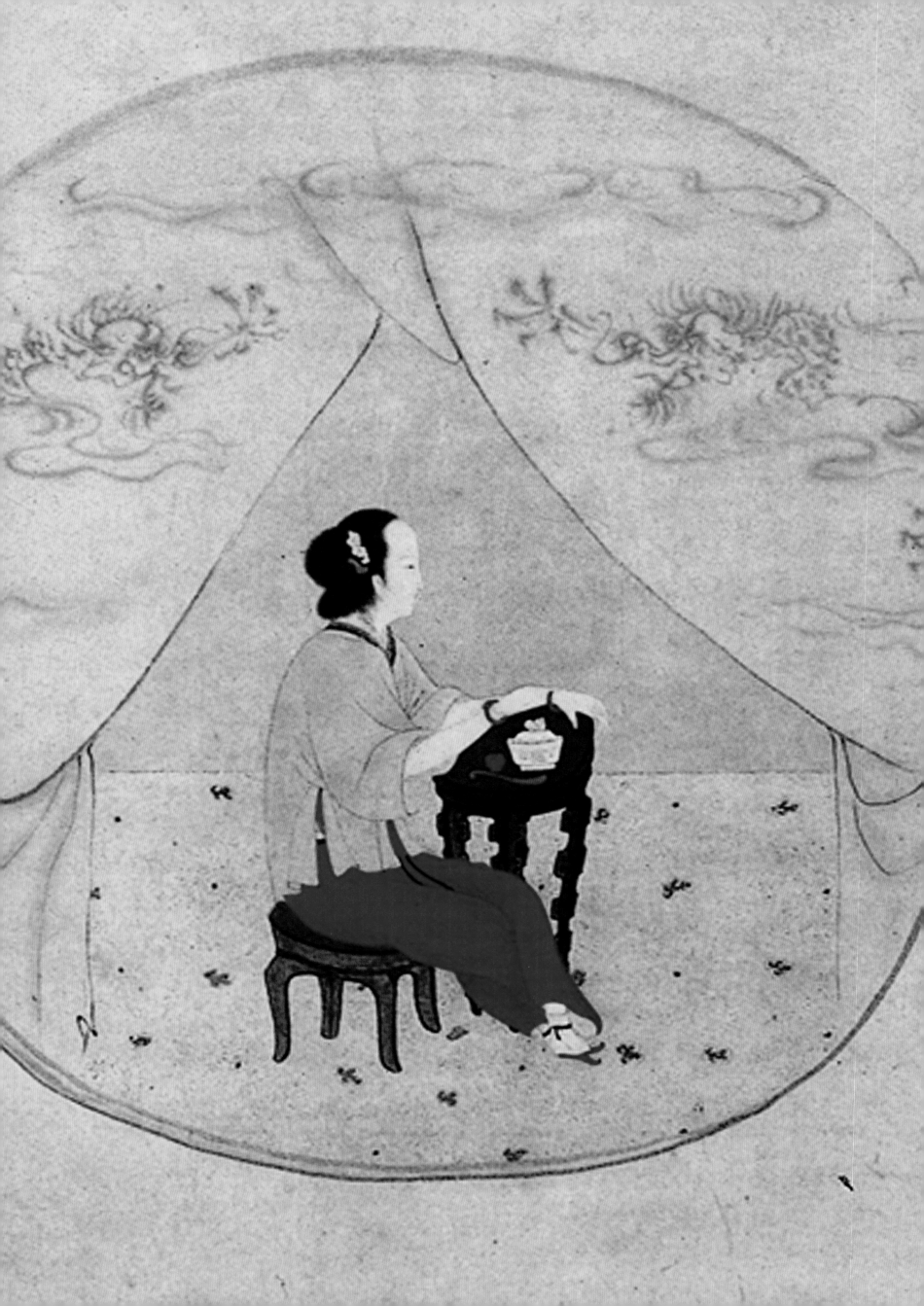

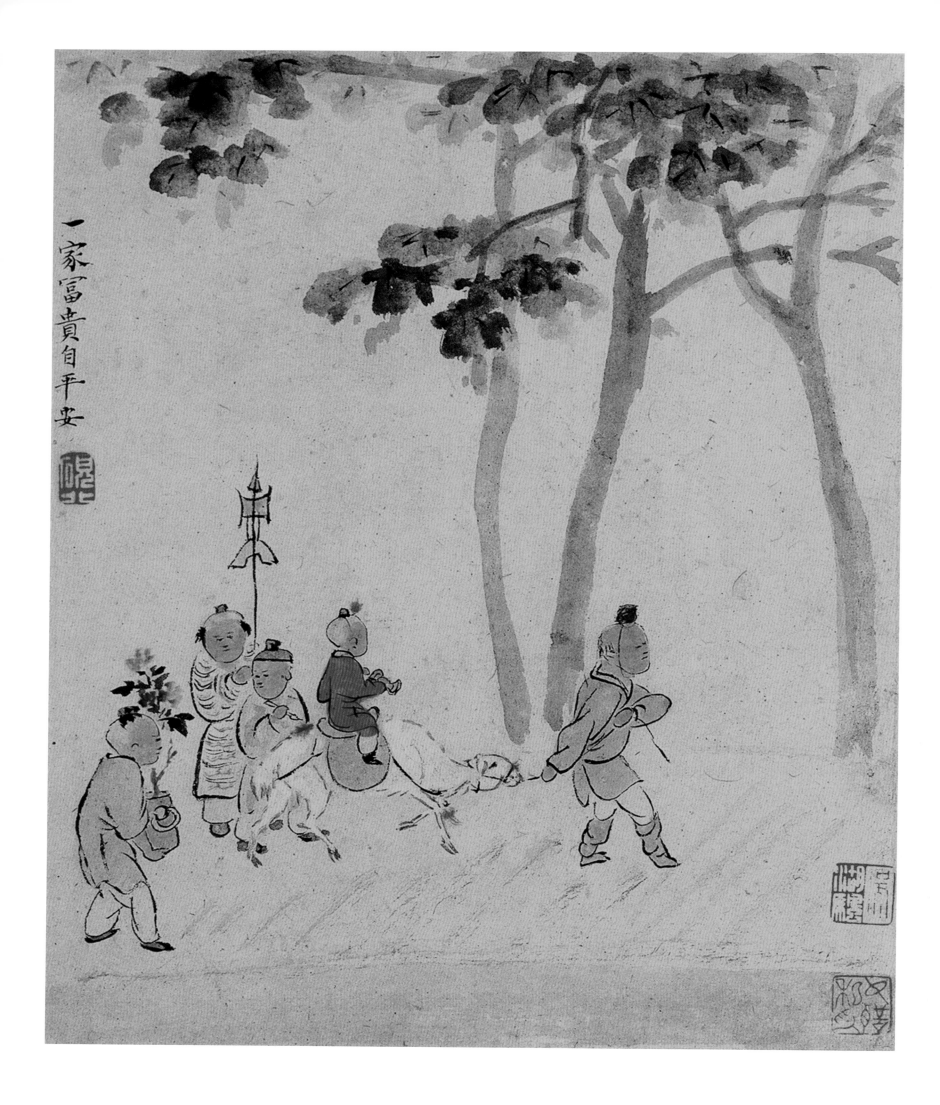

一家富貴自平安

童戏图（十二开）之一

册　纸　设色
乾隆二年丁巳（一七三七年）作
19.5cm×16.1cm
上海博物馆藏

题识：一家富贵自平安。
钤印：砚北（白文）

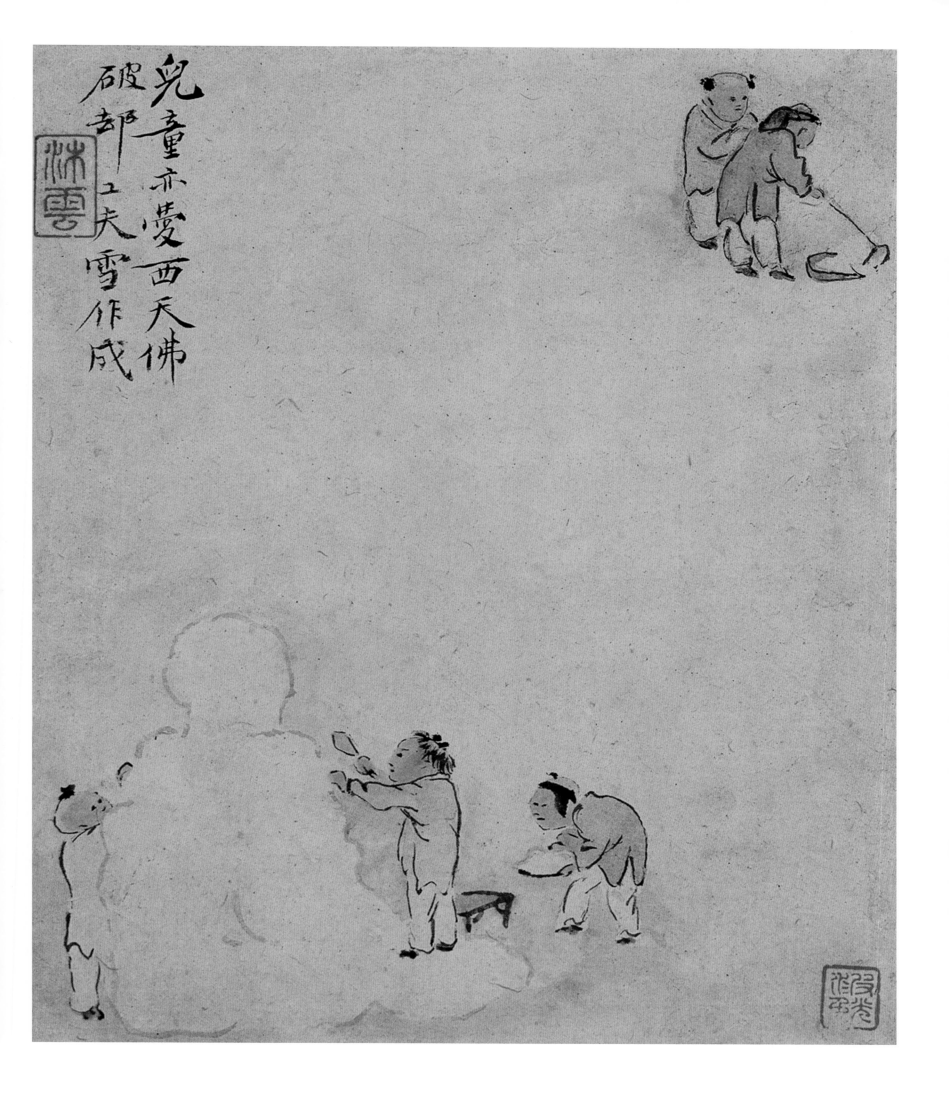

兒童亦愛西天佛
破卻工夫雪作成

沐雲

童戲圖（十二开）之二

册　纸　设色
乾隆二年丁巳（一七三七年）作
19.5cm×16.1cm
上海博物馆藏

题识：儿童亦爱西天佛，破却工夫雪作成。
钤印：沐云（朱文）

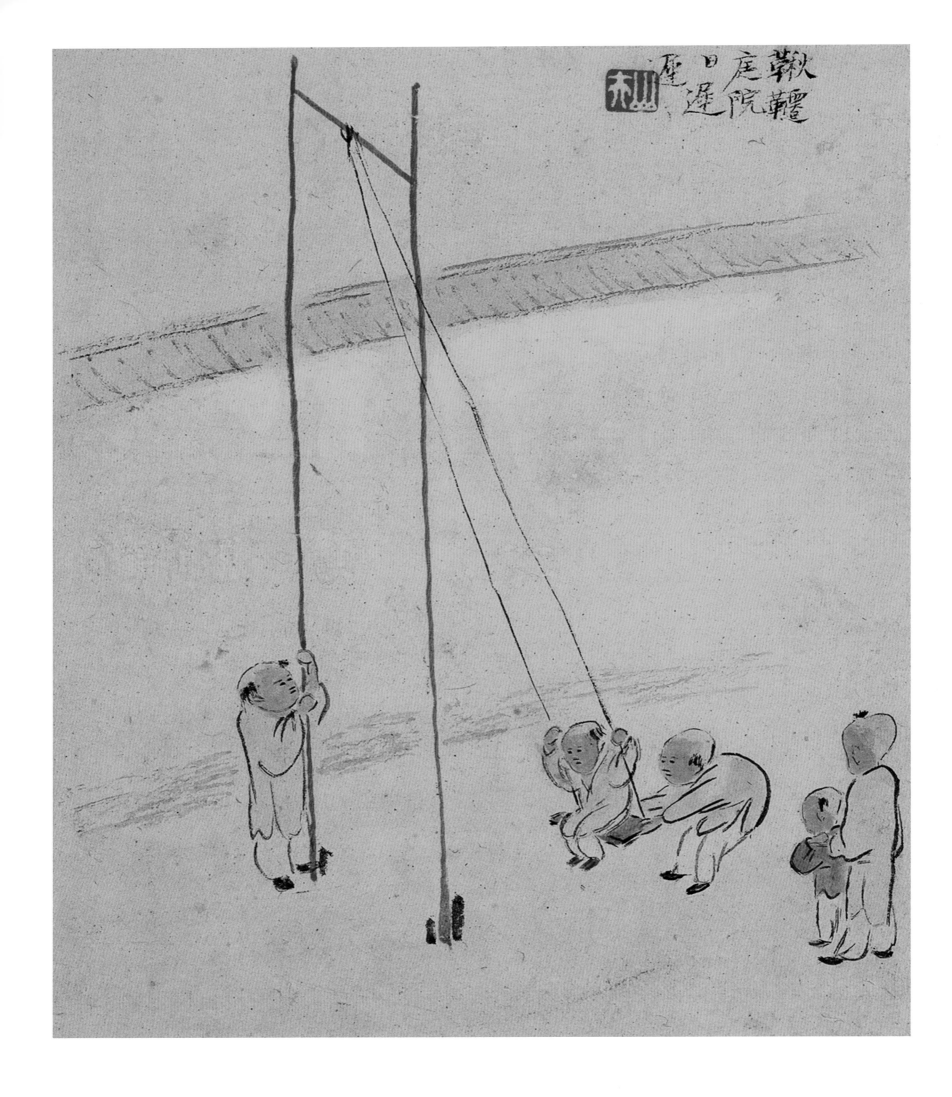

童戏图（十二开）之三

册　纸　设色
乾隆二年丁巳（一七三七年）作
19.5cm×16.1cm
上海博物馆藏

题识： 秋千庭院日迟迟。
钤印： 山夫（白文）

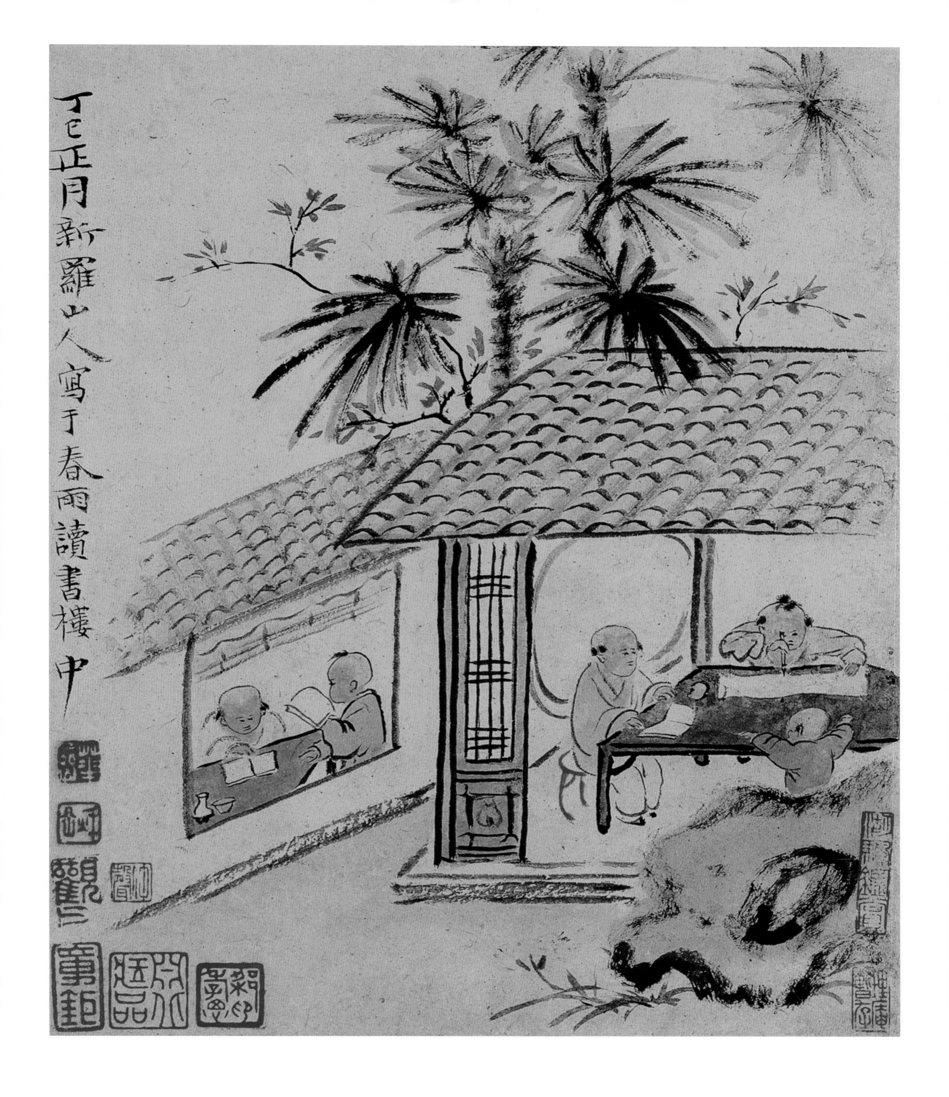

丁巳正月新羅山人寫于春雨讀書樓中

童戏图（十二开）之四

册 纸 设色
乾隆二年丁巳（一七三七年）正月作
19.5cm×16.1cm
上海博物馆藏

题识： 丁巳正月新罗山人写于春雨读书楼中。
钤印： 华嵒（白文）、秋岳（朱文）

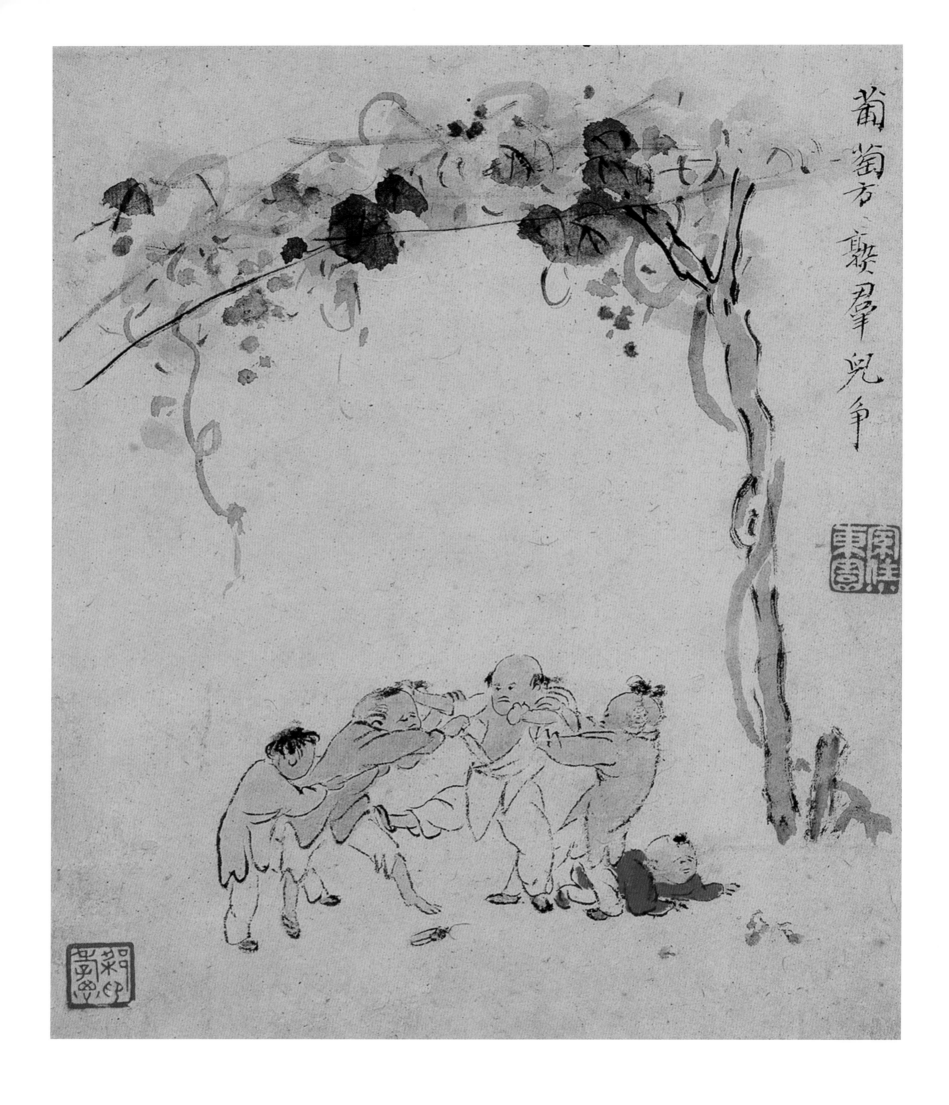

葡萄方熟群兒爭

童戲圖（十二開）之五

册　紙　設色
乾隆二年丁巳（一七三七年）作
19.5cm×16.1cm
上海博物館藏

題識：葡萄方熟群兒爭。
鈐印：家住小東園（白文）

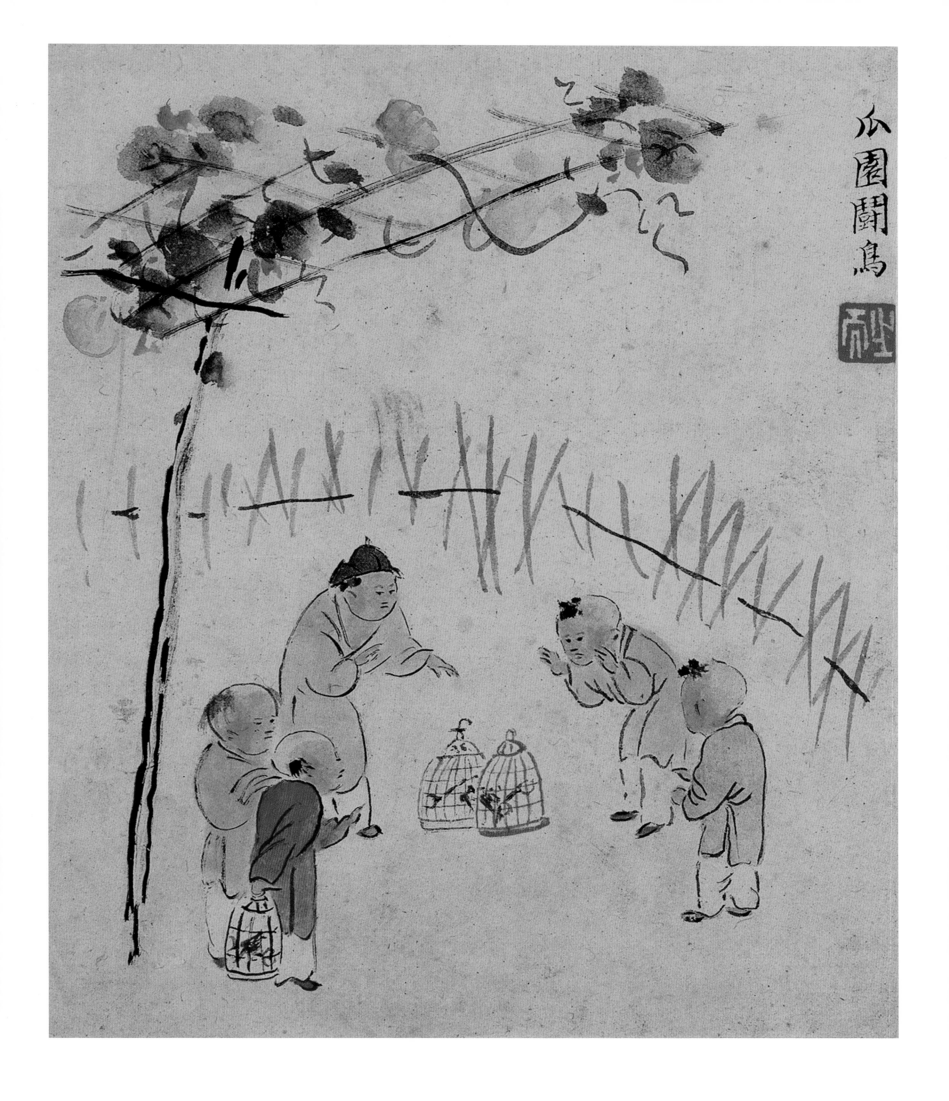

瓜園鬥鳥

童戏图（十二开）之六

册　纸　设色
乾隆二年丁巳（一七三七年）作
19.5cm×16.1cm
上海博物馆藏

题识：瓜园斗鸟。
钤印：之而夫（白文）

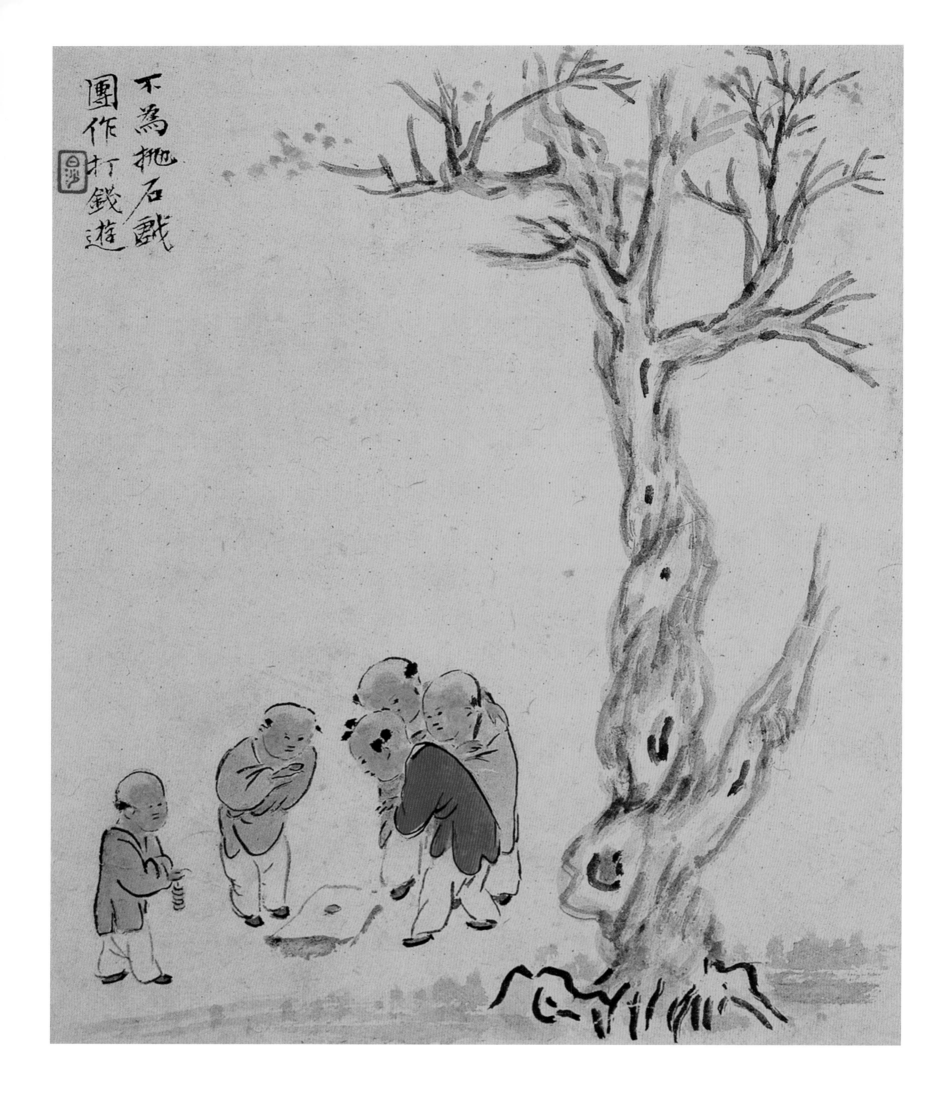

不為抛石戲
團作打錢遊
白沙

童戏图（十二开）之七

册　纸　设色
乾隆二年丁巳（一七三七年）作
19.5cm×16.1cm
上海博物馆藏

题识： 不为抛石戏，团作打钱游。
钤印： 白沙（朱文）

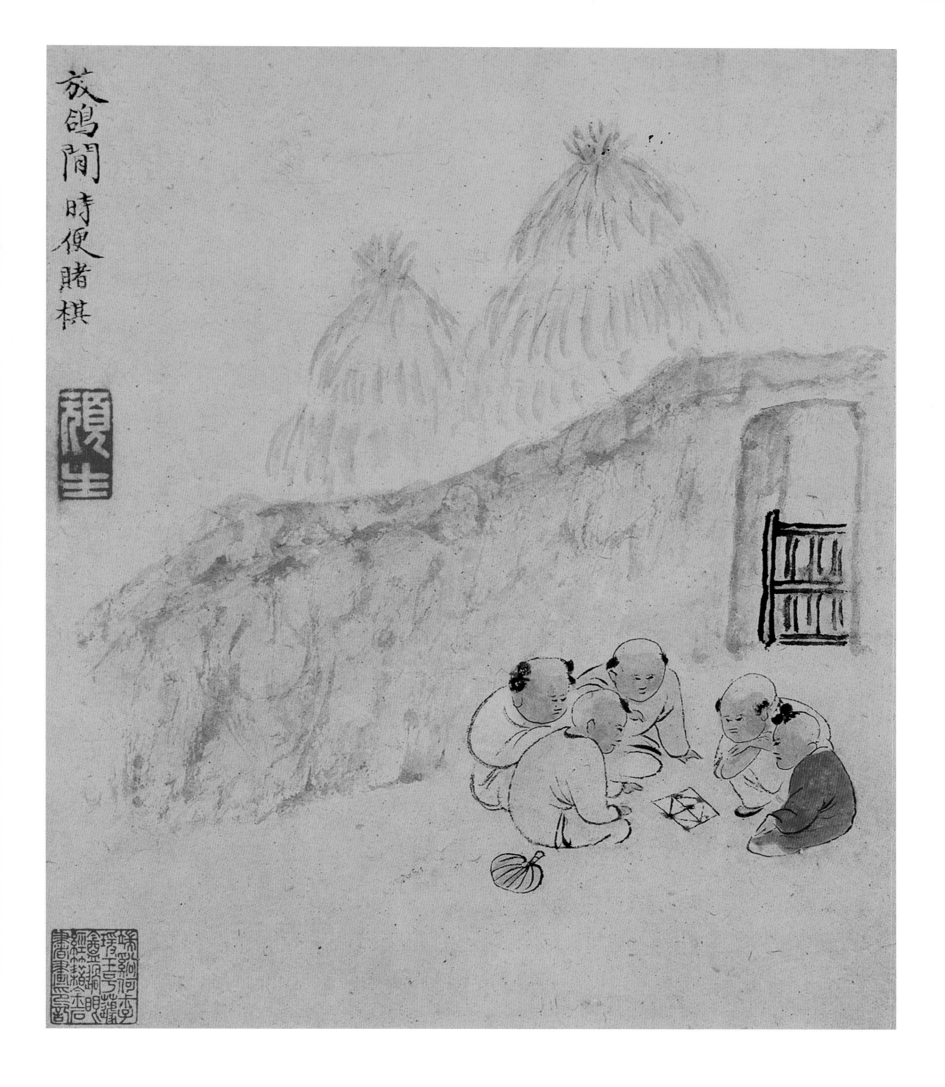

放鸽間時便賭棋

童戲圖（十二開）之八

册　纸　设色
乾隆二年丁巳（一七三七年）作
19.5cm×16.1cm
上海博物馆藏

题识：放鸽闲时便赌棋。
钤印：顽生（白文）

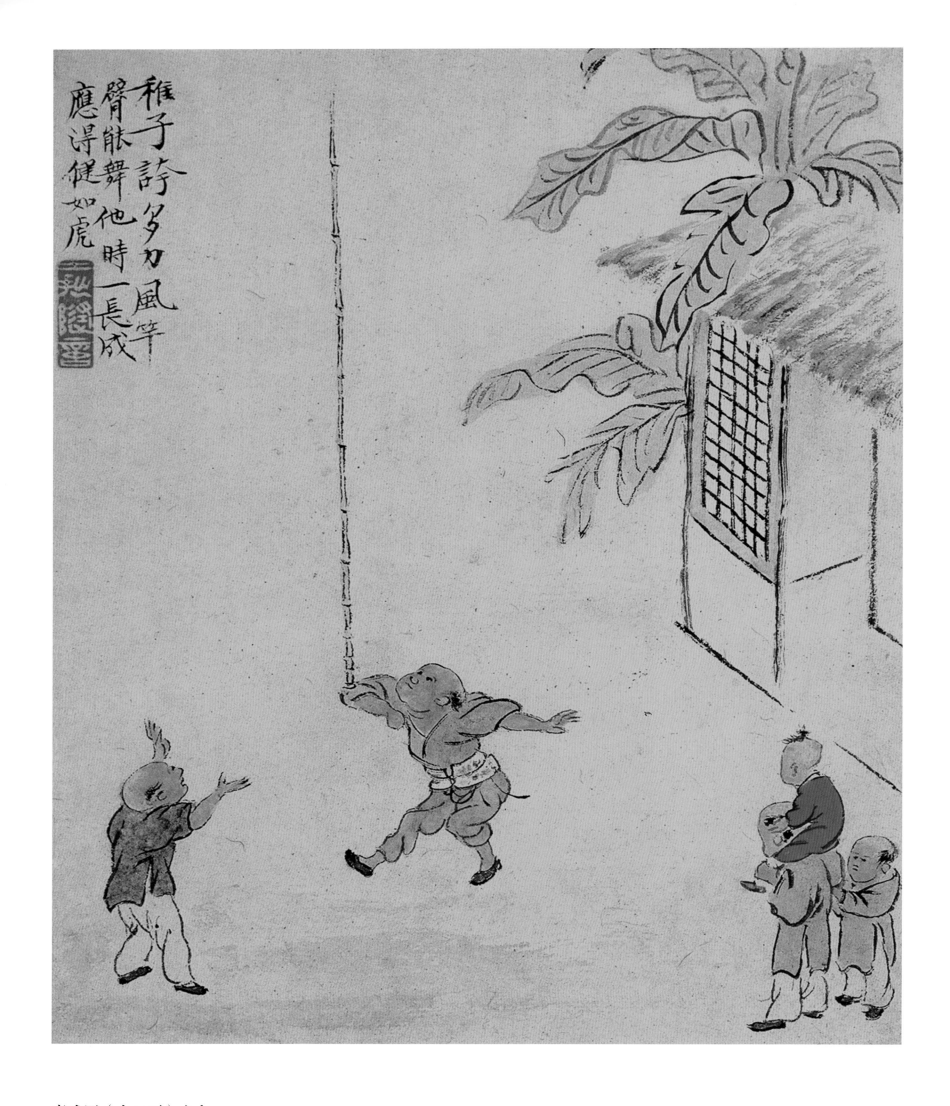

稚子誇多力風竿
臂骹舞他時一長成
應得健如虎 泓隆選

童戏图（十二开）之九

册 纸 设色
乾隆二年丁巳（一七三七年）作
19.5cm×16.1cm
上海博物馆藏

题识: 稚子夸多力, 风竿臂能舞。他时
一长成, 应得健如虎。
钤印: 工拙随意

試搓青龍地上行

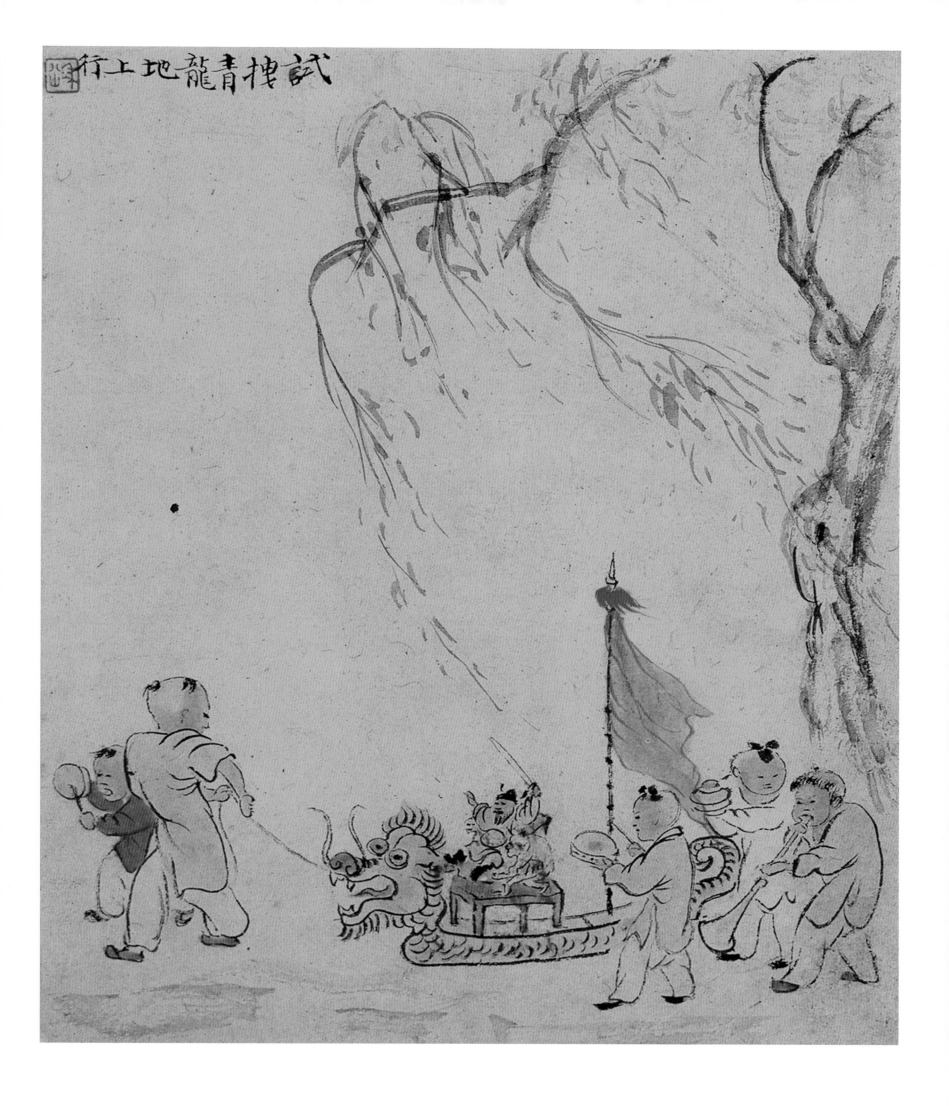

童戏图（十二开）之十

册　纸　设色
乾隆二年丁巳（一七三七年）作
19.5cm×16.1cm
上海博物馆藏

题识：试搓青龙地上行。
钤印：秋岳（朱文）

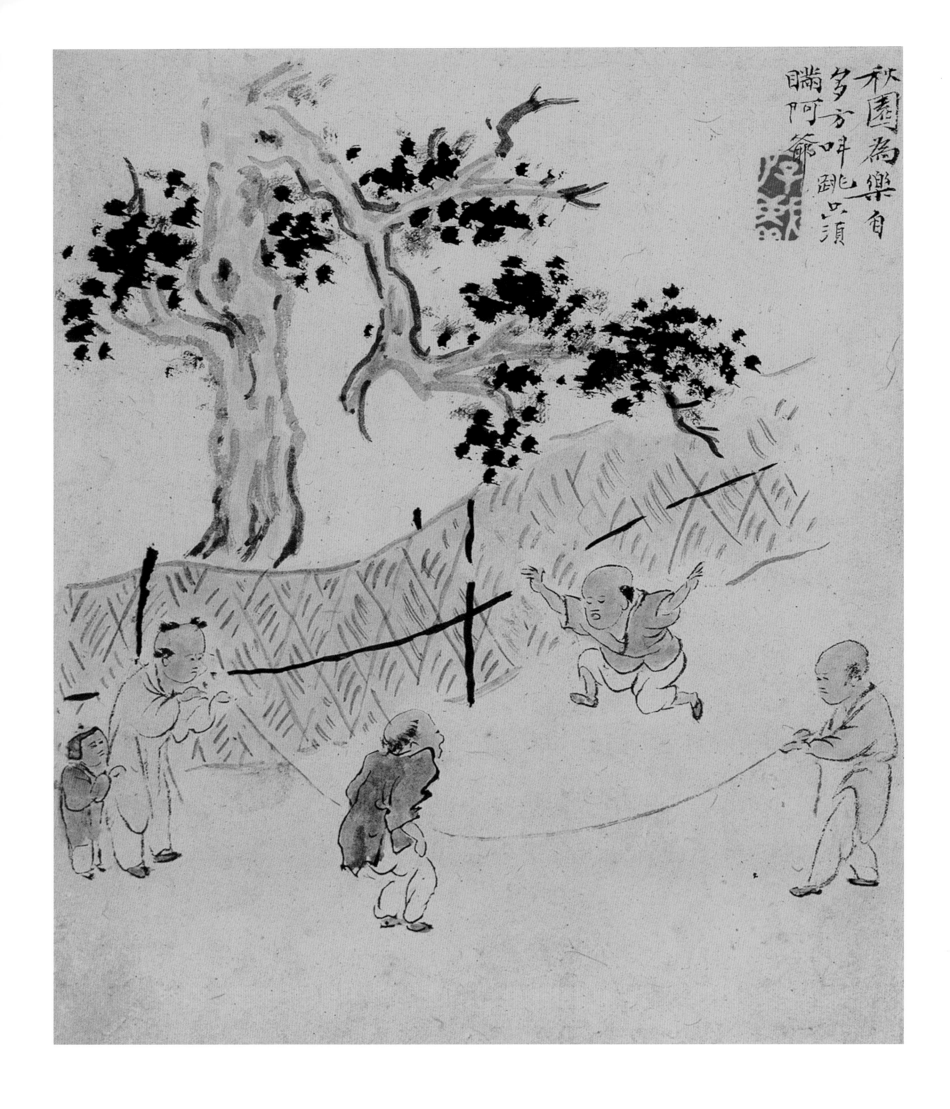

秋園為樂自多方叫跳只須瞞阿爺

童戏图（十二开）之十一

册　纸　设色
乾隆二年丁巳（一七三七年）作
19.5cm×16.1cm
上海博物馆藏

题识：秋园为乐自多方，叫跳只须瞒阿爷。
钤印：游戏（白文）

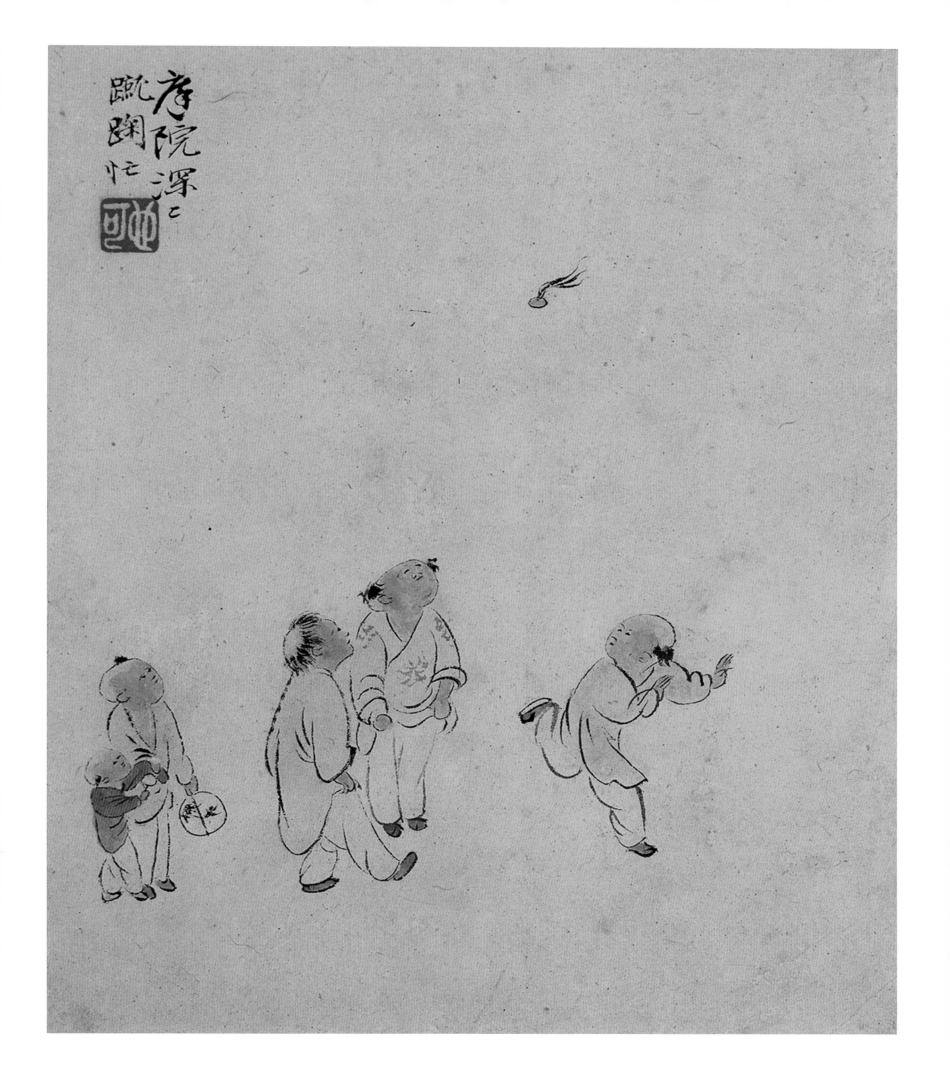

童戏图（十二开）之十二

册 纸 设色
乾隆二年丁巳（一七三七年）作
19.5cm×16.1cm
上海博物馆藏

题识：庭院深深蹴踘忙。
钤印：也可（白文）

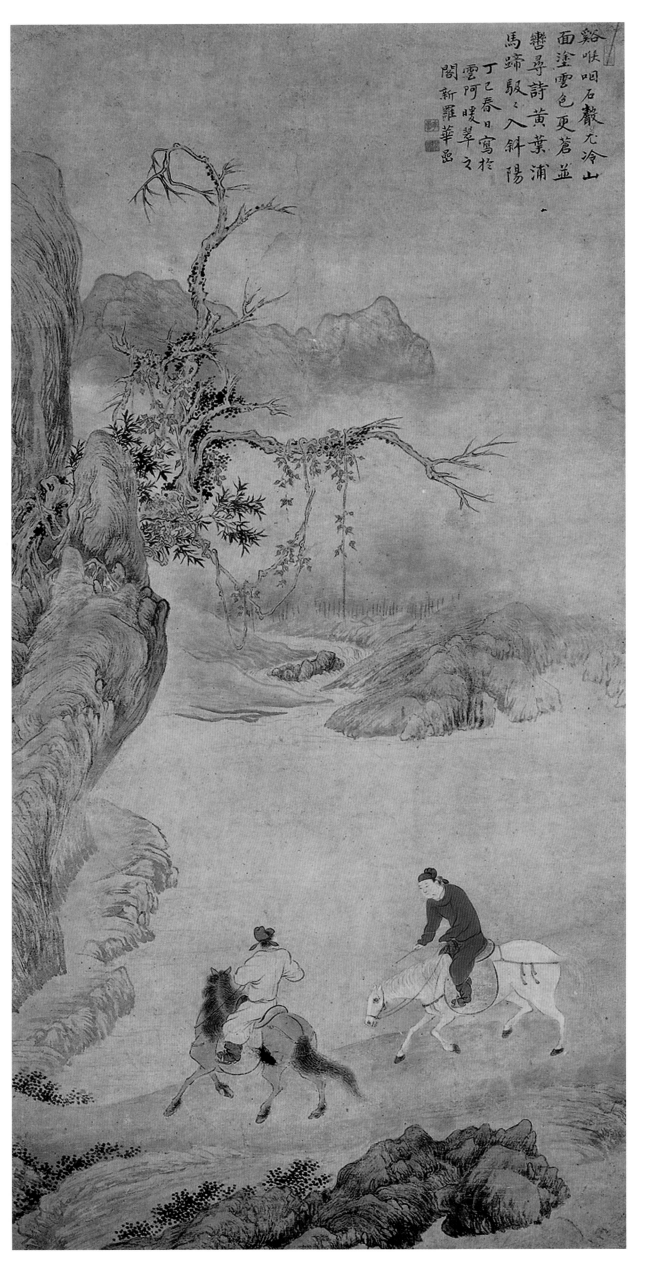

溪喉咽石聲尤冷山
面塗雲色更蒼茲
并轡尋詩黃葉浦
馬蹄馭馭入斜陽
丁巳春日寫於
雲阿暖翠之
閣新羅華嵒

秋浦并轡图

轴 纸 设色
乾隆二年丁巳（一七三七年）春作
124.9cm×59.6cm
上海博物馆藏

题识： 溪喉咽石声尤冷，山面涂云色
更苍。并轡寻诗黄叶浦，马蹄馭馭入
斜阳。
款识： 丁巳春日写于云阿暖翠之阁，
新罗山人华嵒
钤印： 华嵒（朱文）、秋岳（白文）、
幽心入微（朱文）

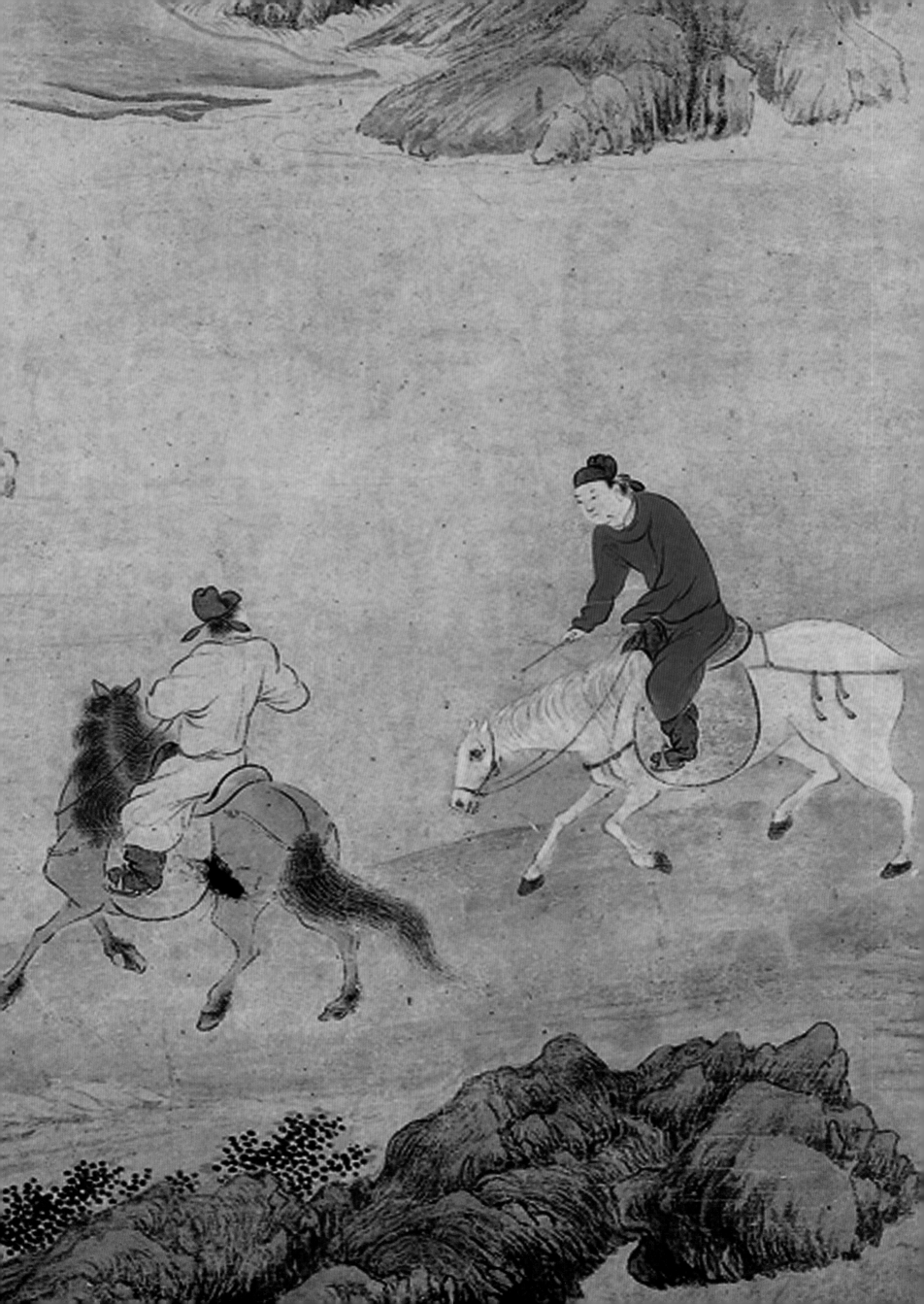

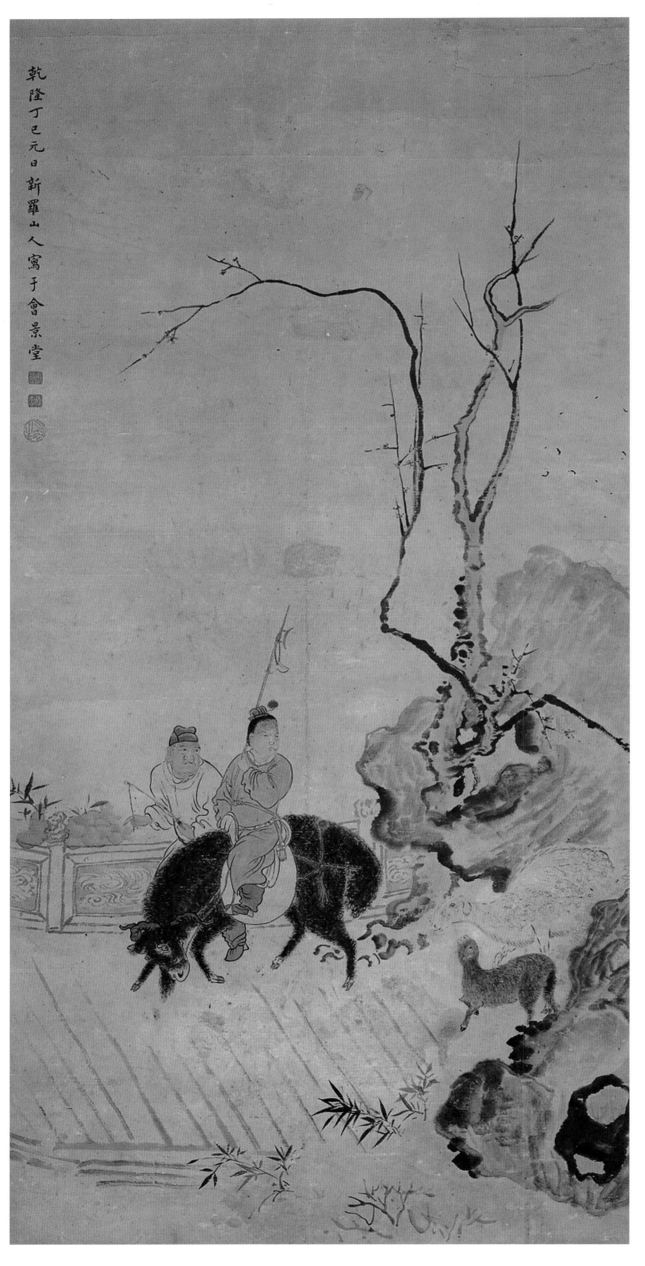

故事人物图

轴 纸 设色
乾隆二年丁巳（一七三七年）作
135.8cm×66.8cm
浙江省博物馆藏

题识： 乾隆丁巳元日新罗山人写于会景堂。
钤印： 华嵒（白文）、秋岳（白文）、布
衣生（朱文）

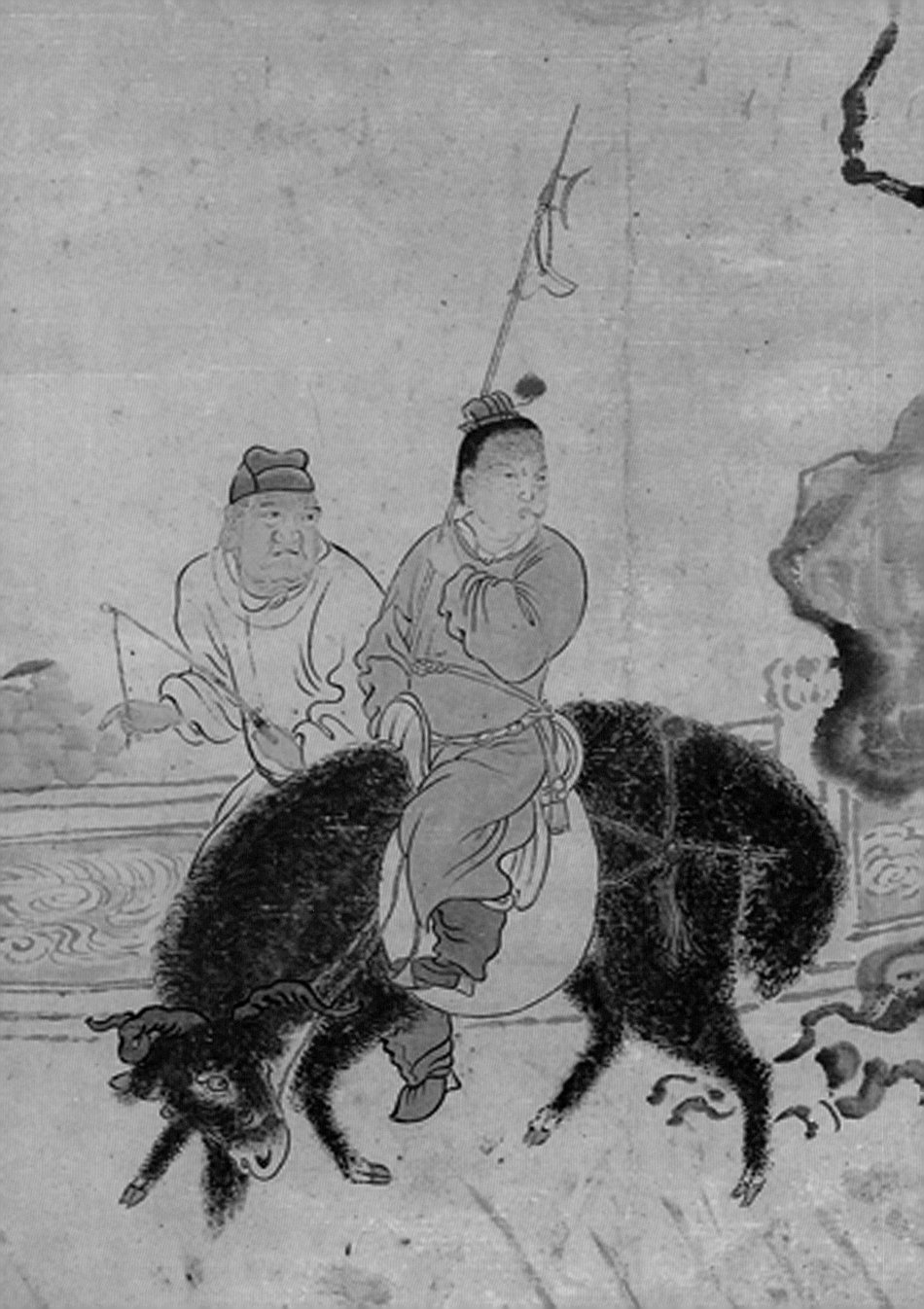

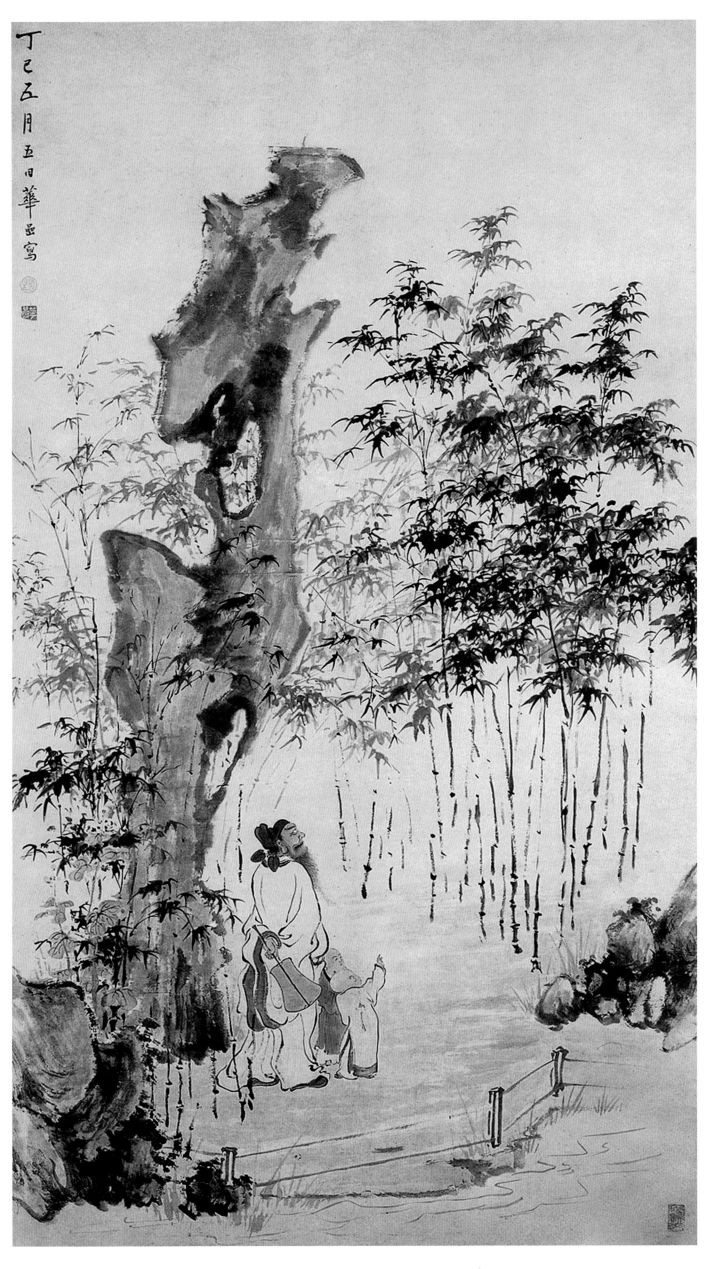

锺馗赏竹图

轴 纸 设色
乾隆二年丁巳（一七三七年）
五月五日作
176cm×94.8cm
天津市艺术博物馆藏

题识： 丁巳五月五日华喦写
钤印： 布衣生（朱文）、华
喦（白文）

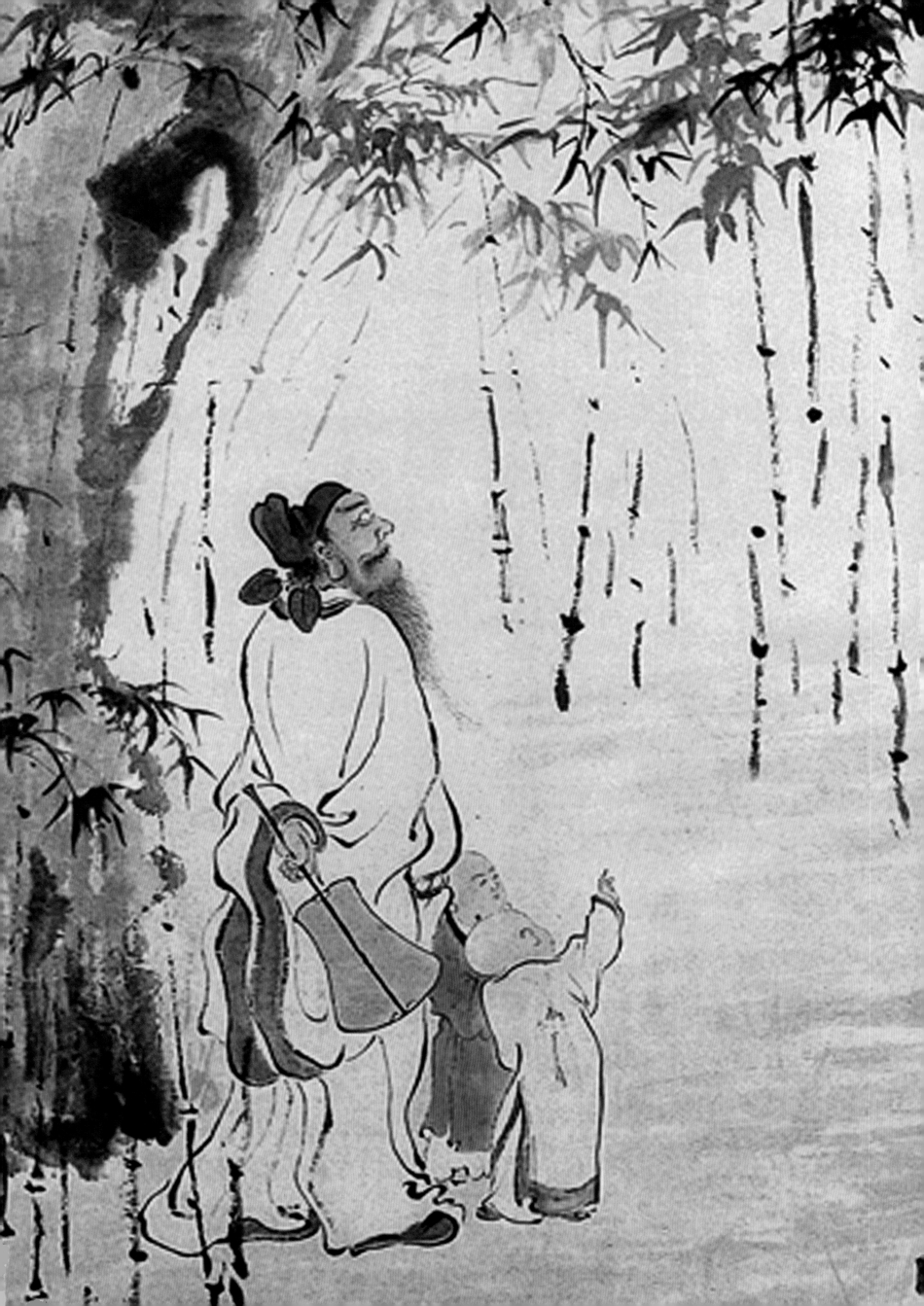

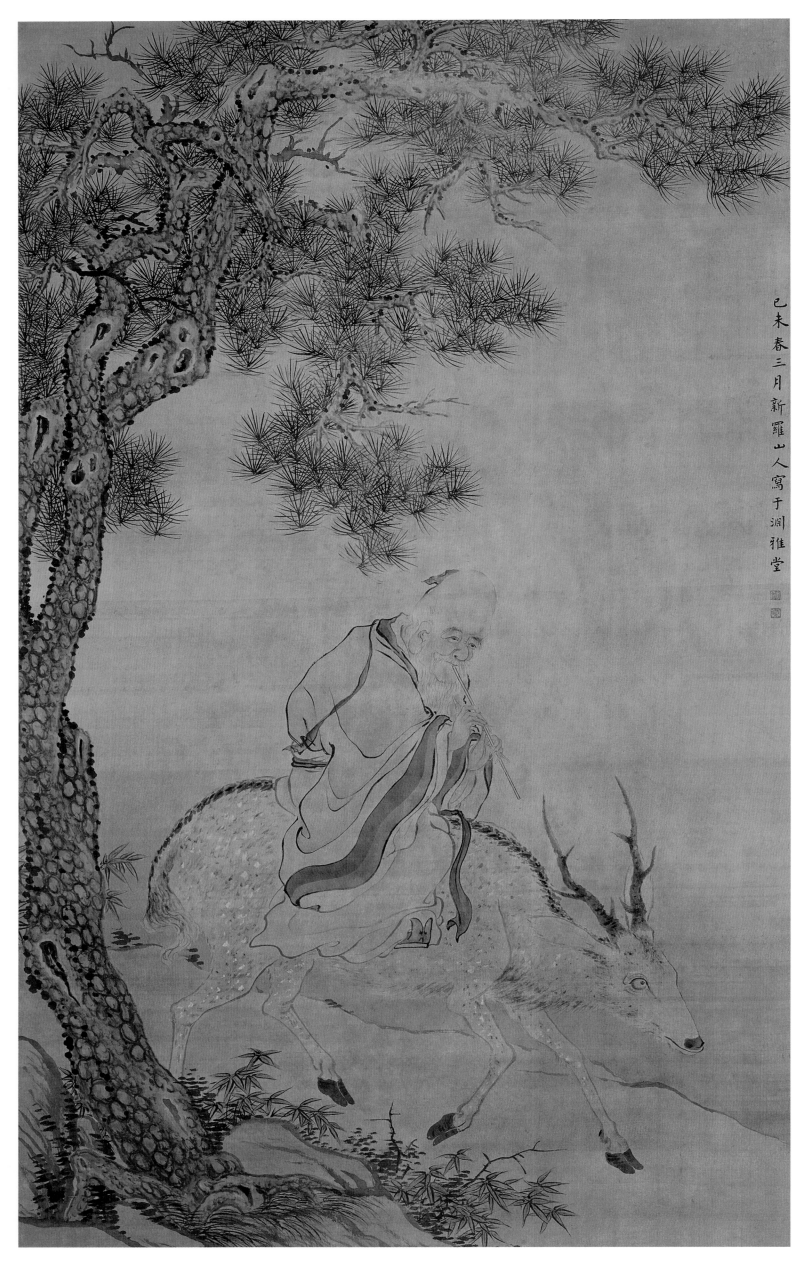

己未春三月新羅山人寫于澗雅堂

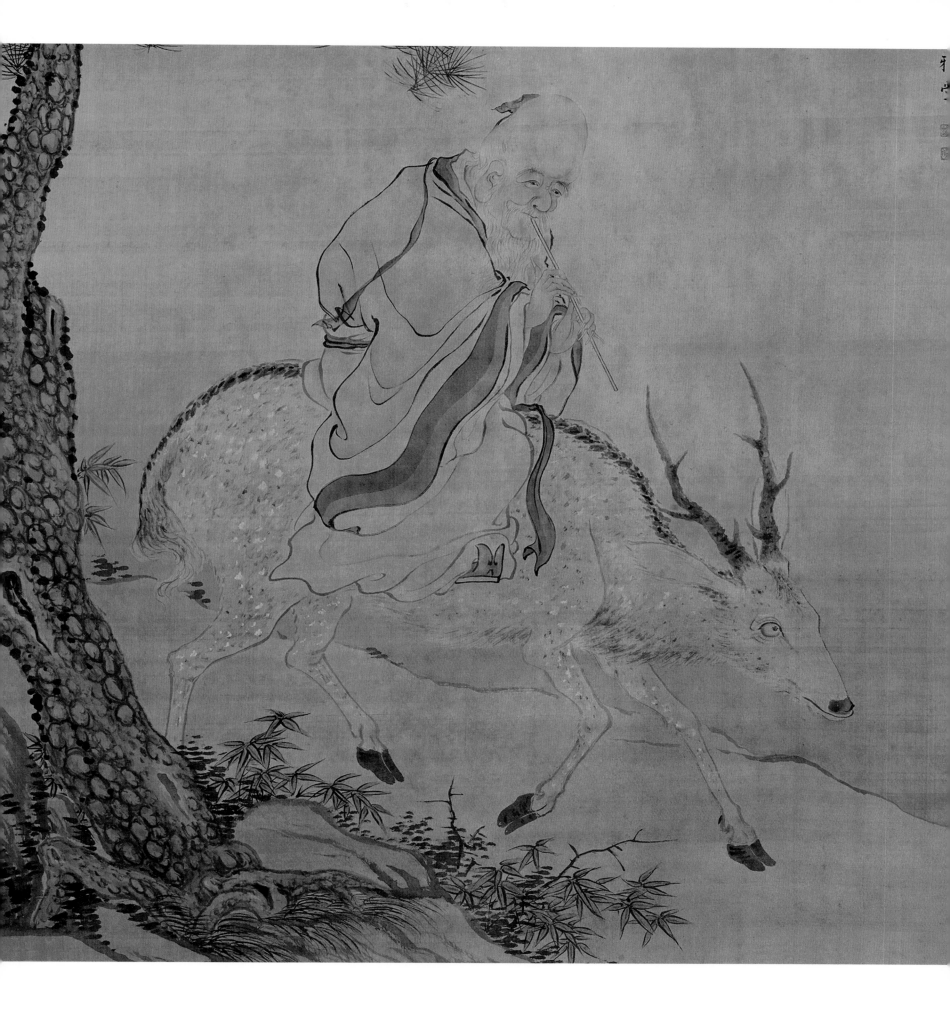

寿星骑鹿图轴

轴　绢　淡设色
乾隆四年己未（一七三九年）三月作
167.1cm×101.6cm
上海博物馆藏

款识： 己未春三月新罗山人写于渊雅堂
钤印： 华嵒（白文）、秋岳（白文）

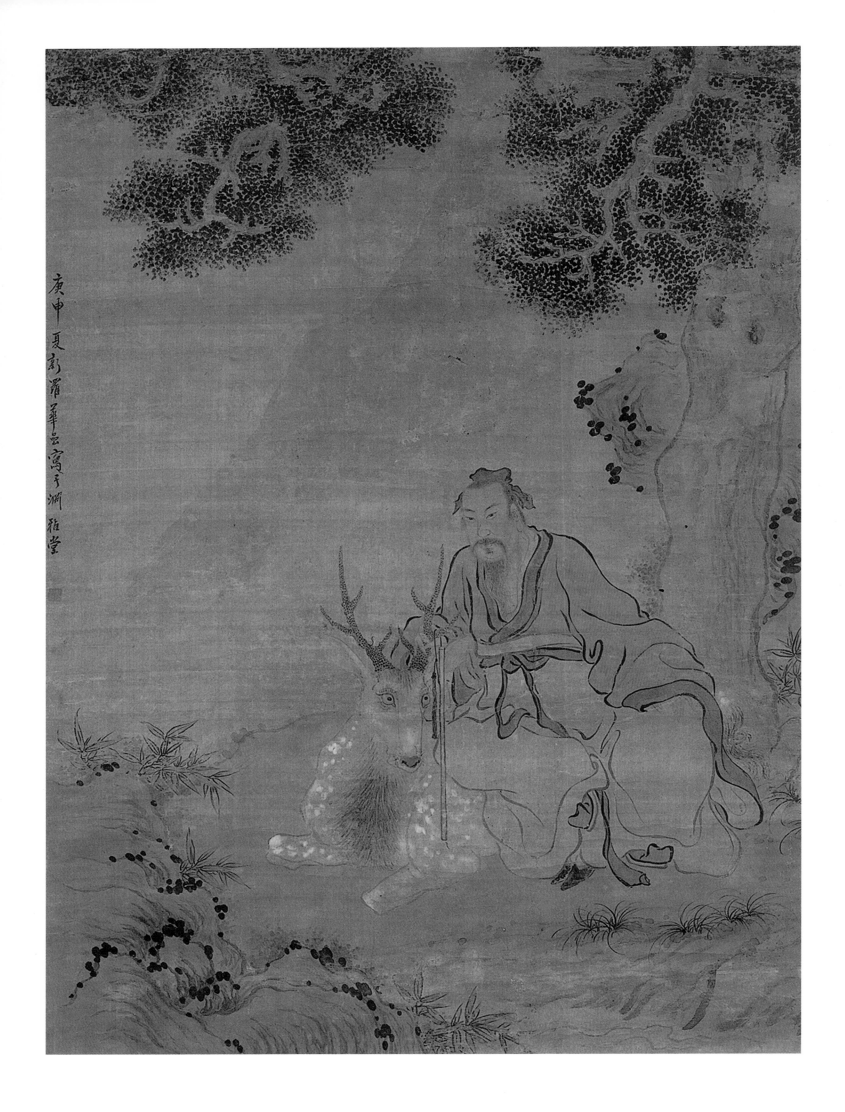

柏下仙鹿图

轴　绢　设色
乾隆五年庚申（一七四〇年）夏作
171cm×124.8cm
旅顺博物馆藏

款识： 庚申夏新罗山人华嵒写于渊雅堂
钤印： 布衣生（朱文）、华嵒（白文）

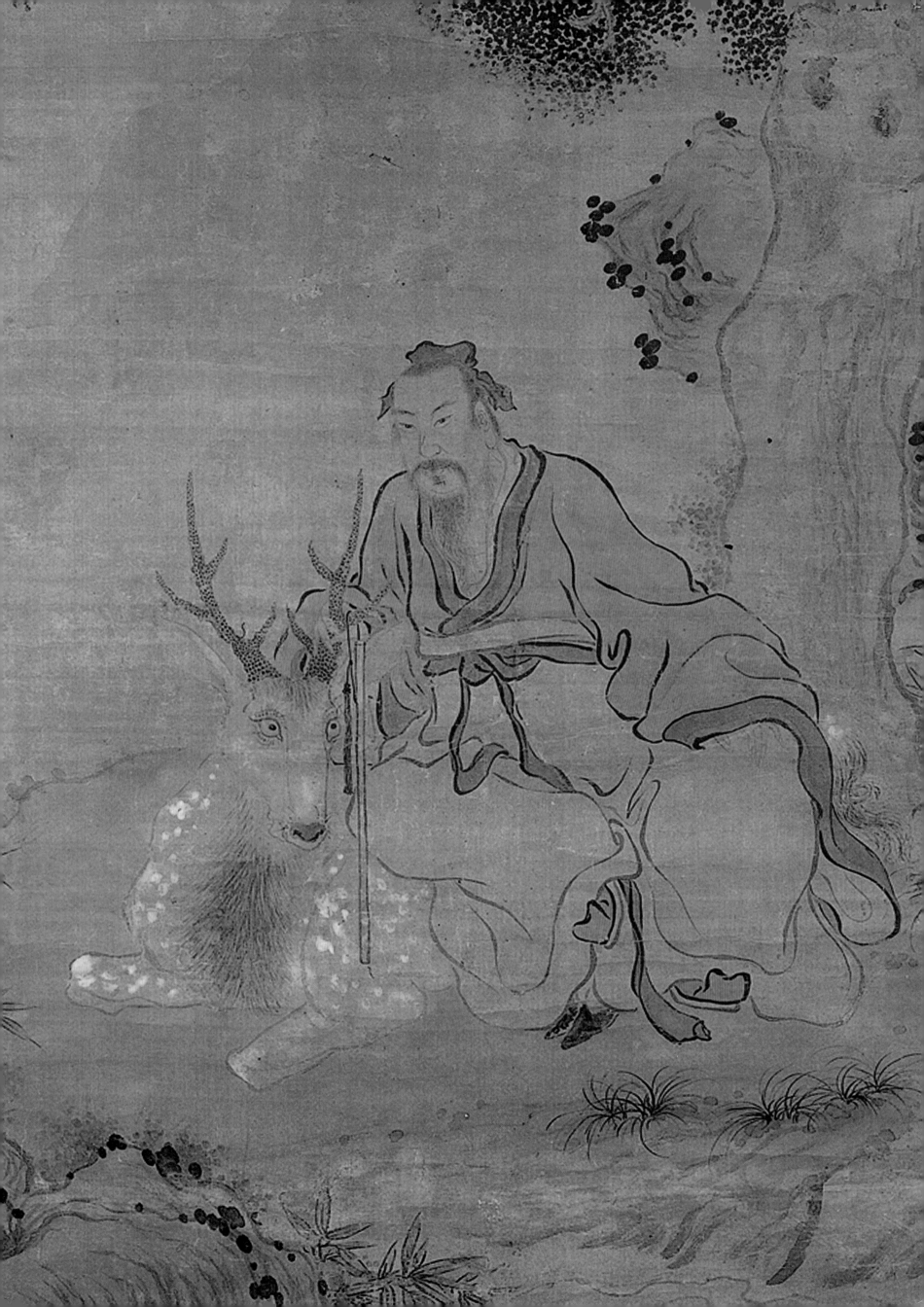

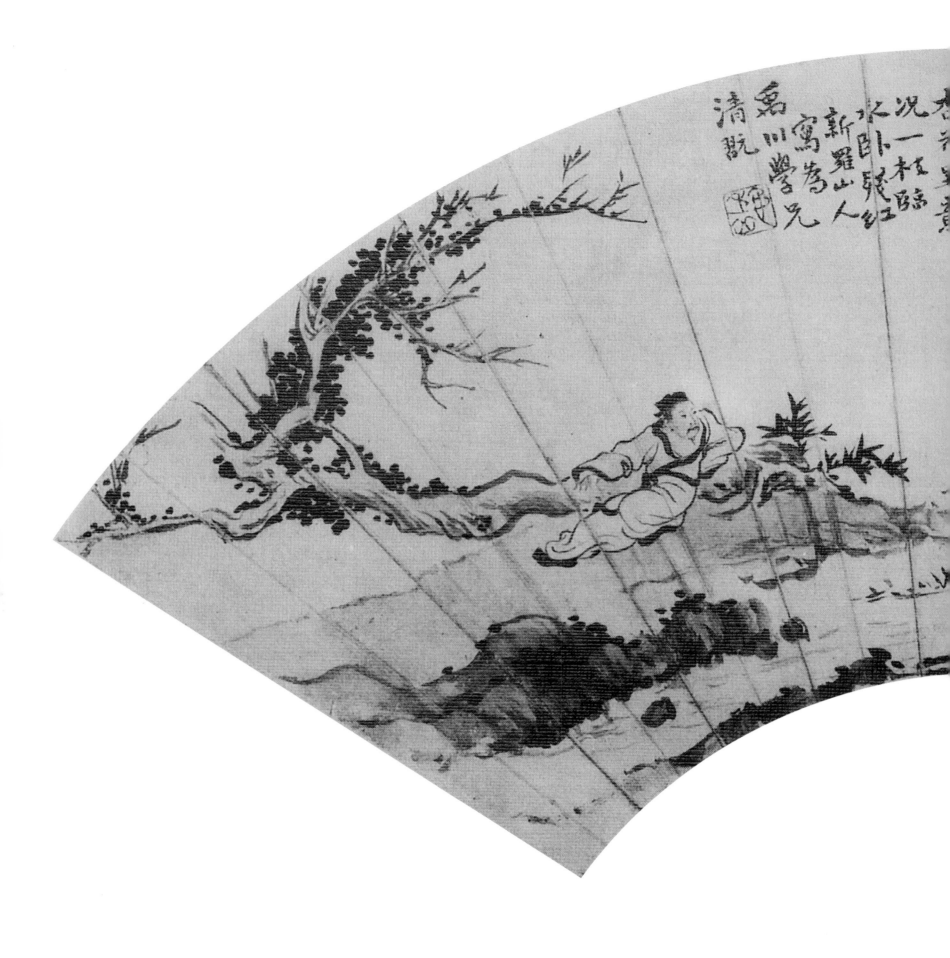

临流赏杏图

扇页　纸本　设色
乾隆五年辛酉（一七四〇年）五月作
上海博物馆藏

题识： 青山簇簇树重重，人在春云浩荡中。也是杏花呈意况，一枝临水
卧残红。新罗山人写为禹川学兄清玩。
白石青苔自结邻，岁寒过了又逢春。人间枯菀寻常事，懒办轮蹄逐软尘。
踪迹云霞任卷舒，闲来长得纵清娱。忽逢绝艳寒潭侧，却与纷红骇绿殊。
款识： 庚申皋月为禹川学兄属题。文泓
钤印： 秋岳（朱文），母山（朱文），文泓、叔子（白朱文联珠印）

青山簇簇　樹重重　人在崇

白石鄧青澤

凝了又逢歲寒澤自結
縱得逢春人間結
雲陰往春軟常事螭枯
清娛忽舒閑
寒潭　娛忽　舒閑
綠珠潭　逢紀兼跡
禹川瑩　側卻　豔長得雲
兄屬　庚　昇　與綠紅駭
甲　月冊飽
題

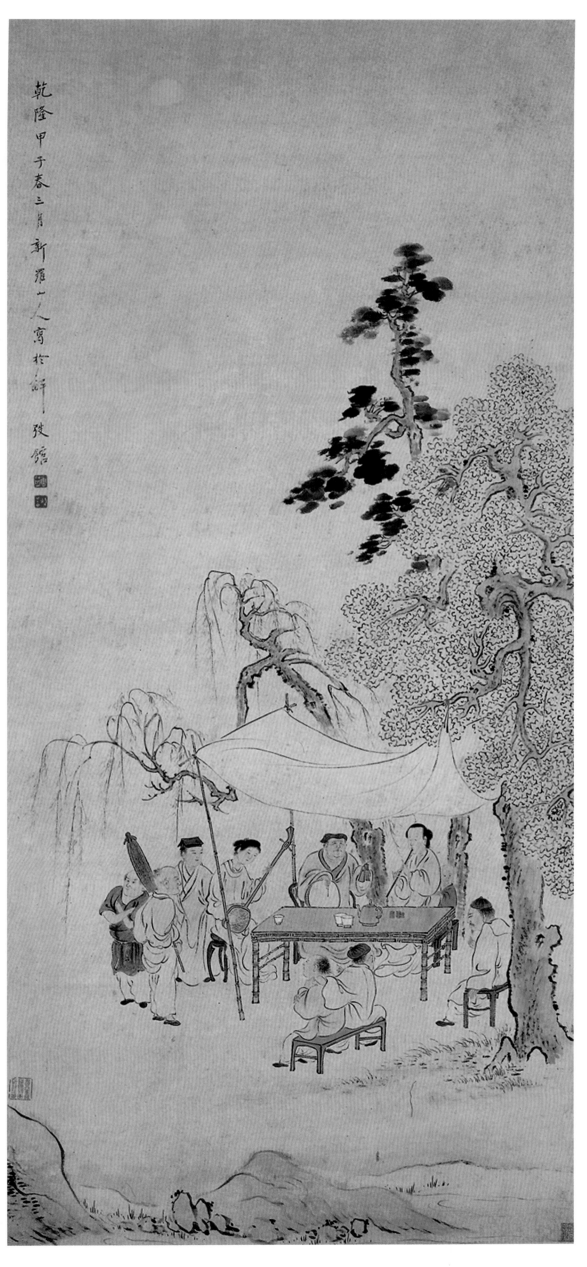

瞽书图

轴 纸 设色
乾隆九年甲子（一七四四年）三月作
133.5cm×60cm
上海博物馆藏

款识： 乾隆甲子春三月新罗山人写于解弢馆
钤印： 华嵒（白文）、秋岳（白文）

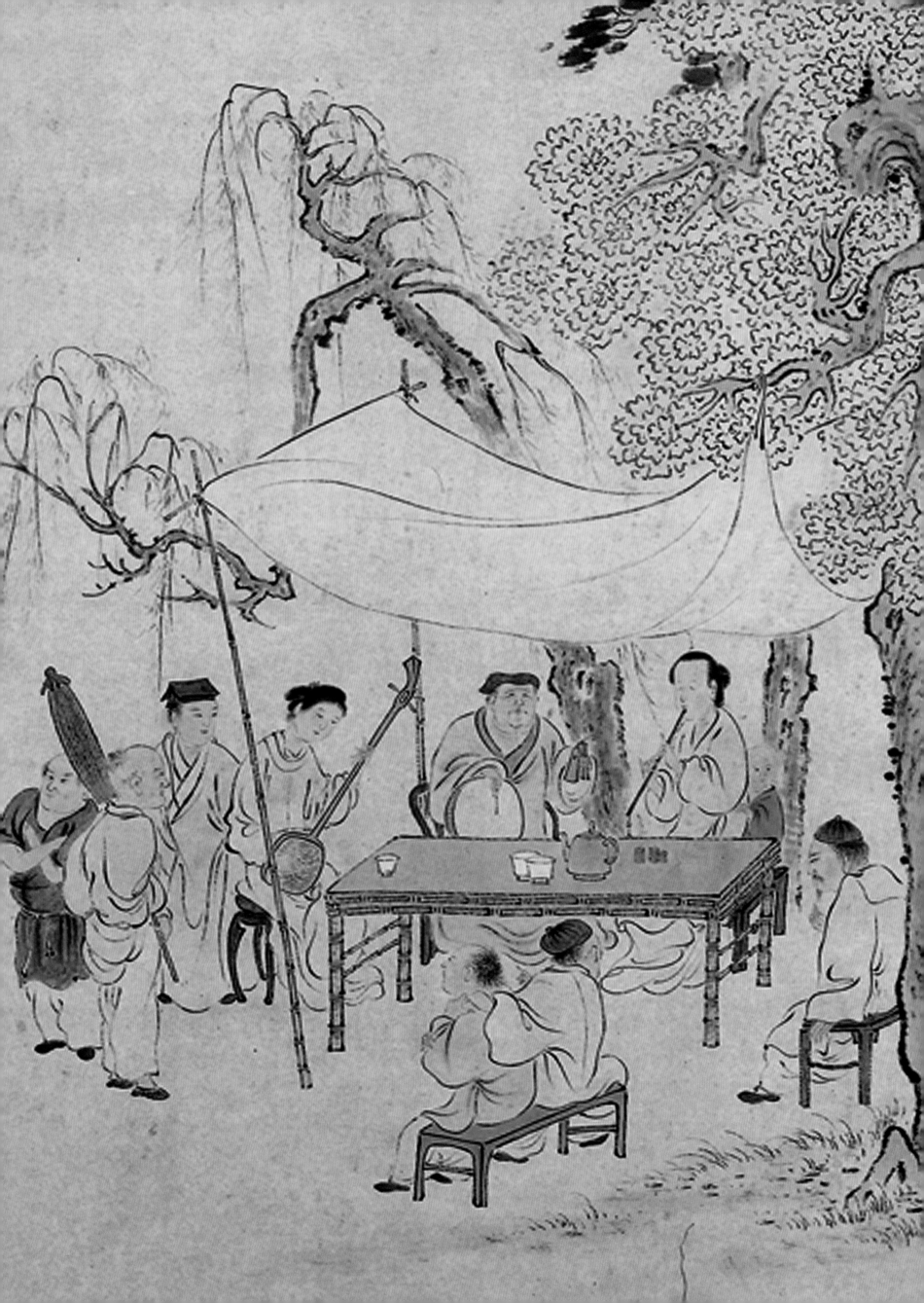

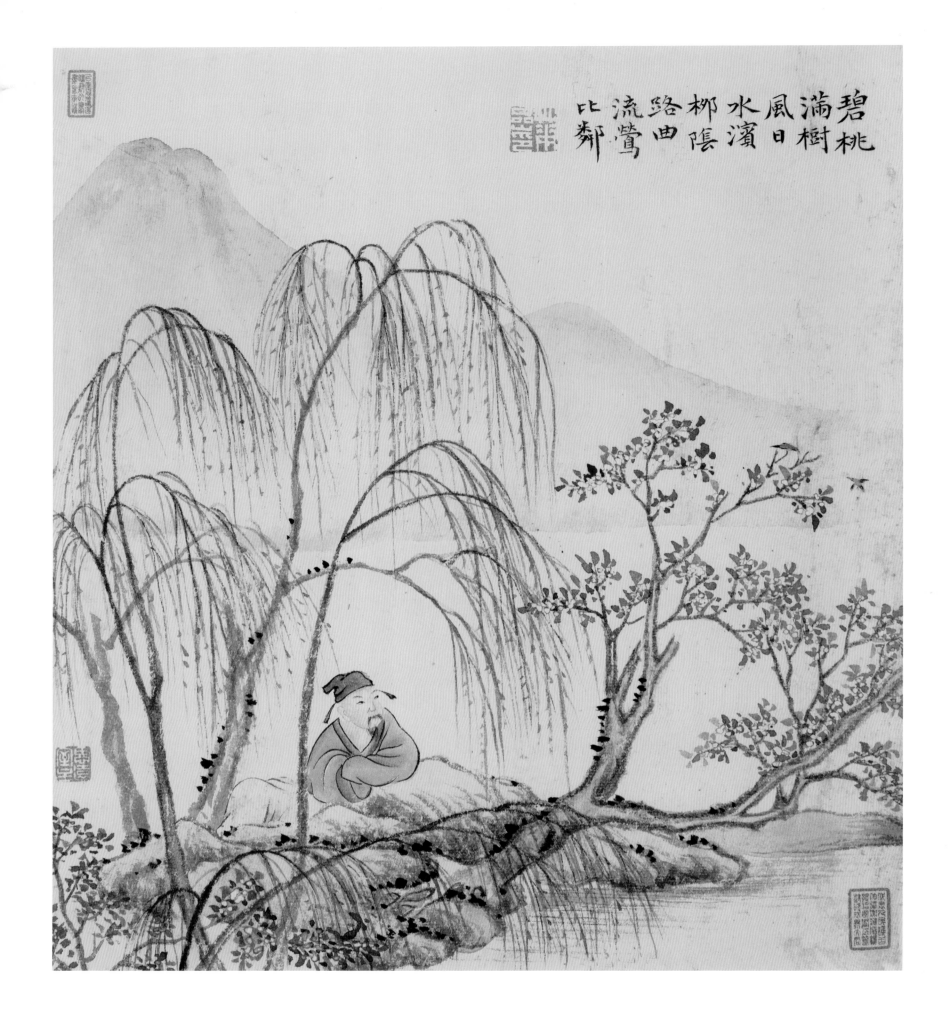

碧桃滿樹，風日水濱。柳陰路曲，流鶯比鄰。

柳溪听莺图

乾隆九年甲子（一七四四年）作

26cm×23cm

艺术市场拍卖品

题识：碧桃满树，风日水滨。柳阴路曲，
流莺比邻。

钤印：华嵒印（白文）

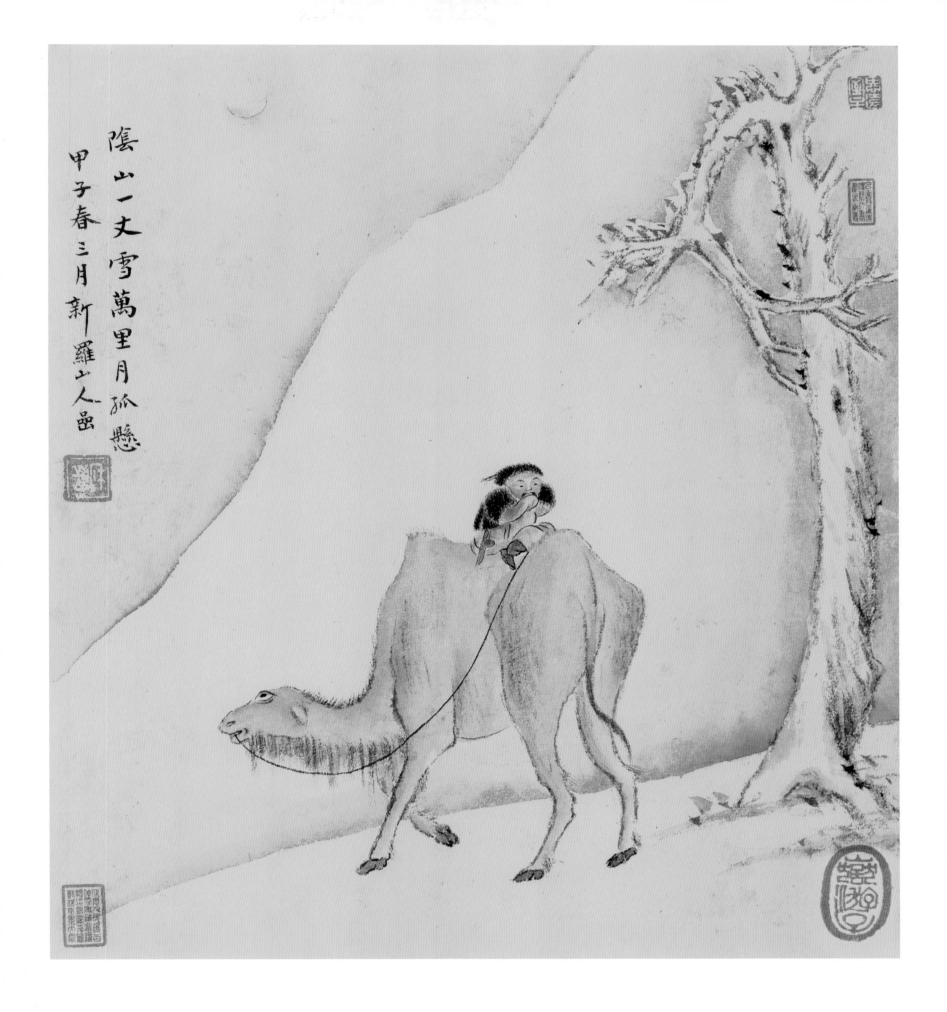

陰山一丈雪萬里月孤懸
甲子春三月新羅山人畵

明驼蹦雪图

小幅
乾隆九年甲子（一七四四年）三月作
26cm×23cm
艺术市场拍卖品

题识： 阴山一丈雪，万里月孤悬。
款识： 甲子春三月新罗山人畵
钤印： 秋岳（白文）

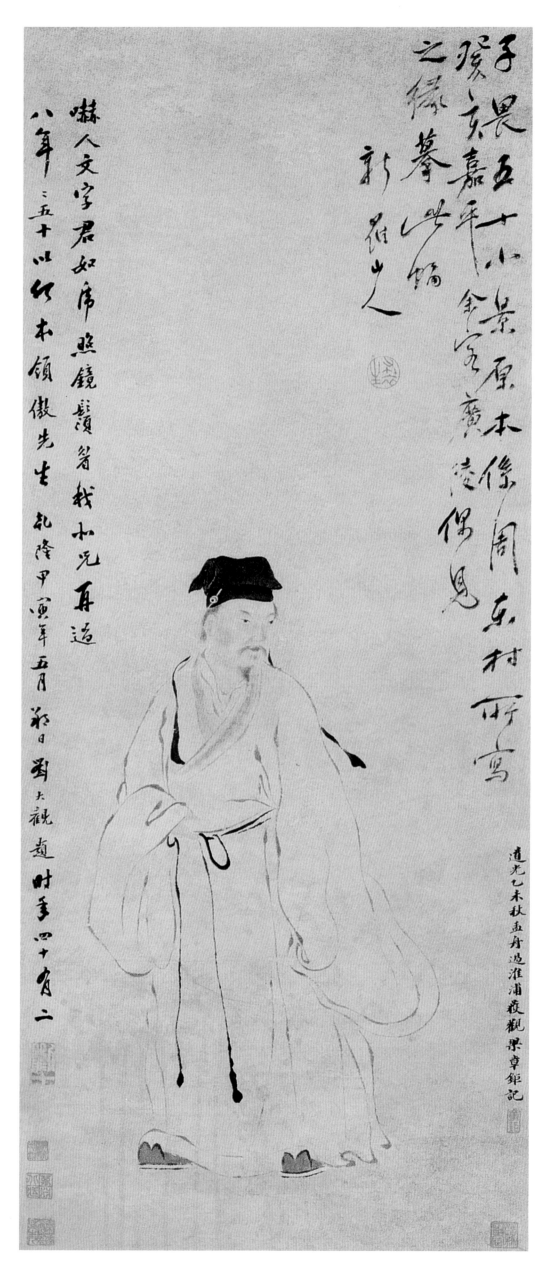

唐寅像

立轴
乾隆八年癸亥（一七四三年）十二月作
90.5cm×36cm
艺术市场拍卖品

题识：子畏五十小景，原本系周东村所
写。癸亥嘉平，余客广陵，偶见之，缘
摹此幅。
款识：新罗山人
钤印：布衣生（朱文）

西园雅集图

轴 绢 设色
乾隆十一年丙寅（一七四六年）
三月作
180.7cm×94.8cm
上海博物馆藏

题识：李伯时效唐小李将军为着
色泉石、云物、草木、花竹，皆
纯妙动人。而人物秀发各有其形，
自有林下风味，无一点尘埃气，
不为凡笔也。其乌帽黄道服捉笔
而书者为苏东坡先生；仙桃中紫
裘而坐观者为王晋卿；幅巾青衣
据方几而凝伫者为丹阳蔡天启；
捉椅而视者为李端叔；后有女奴
云鬟翠饰侍立，自然富贵风韵，
乃晋卿之家姬也。孤松盘郁，上
有凌霄缠络，红绿相间，下有大
石案陈设古器瑶琴，芭蕉园绕。
坐于石盘傍，道帽紫衣，右手倚
石，左手执卷而书者为苏子由；
团巾茧衣手秉佳笺而熟视者为黄
鲁直；幅巾野褐据横卷画渊明归
去来者李伯时；披巾青衣抚肩而
立者晁无咎；跪而捉石观画者为
张文赞；道巾素服按膝而俯视者
为郑靖老，从有童子执灵寿杖儿
而立。二人坐于盘根古桧下，幅
巾青衣袖手仰望者为秦少游；
琴尾冠紫道服摘阮者为陈碧虚；唐
中深衣昂首而题石者为朱元章；
幅巾袖手而仰观者为王仲；至前
者有髯头顽童捧石研而立，后有
锦石桥，竹径缭绕于清溪，深处
翠阴茂密。中有袈裟坐蒲团而说
无生论者为圆通大师；傍有幅巾
褐衣而谛者为刘巨济。二人并坐
于怪石之上，下有激湍潀流于大
溪之中，水石潺缓，风竹相吞，
炉烟方袅，草木自馨，人间清旷
之乐，不遇于此。嗟乎！汹涌于
名利之域而不知退，岂易得此耶。
自东坡而下，凡十有六人。以文
章议论，博学辨识，莫辞妙华，
好古多闻雄豪绝俗之资，高僧羽
流之杰，卓然高致，名动四夷。
后之揽者，不独图画可观，亦足
仿佛其人耳。

款识：乾隆丙寅三月新罗山人写
于解弢馆

钤印：华嵒（白文）、秋岳（白文）

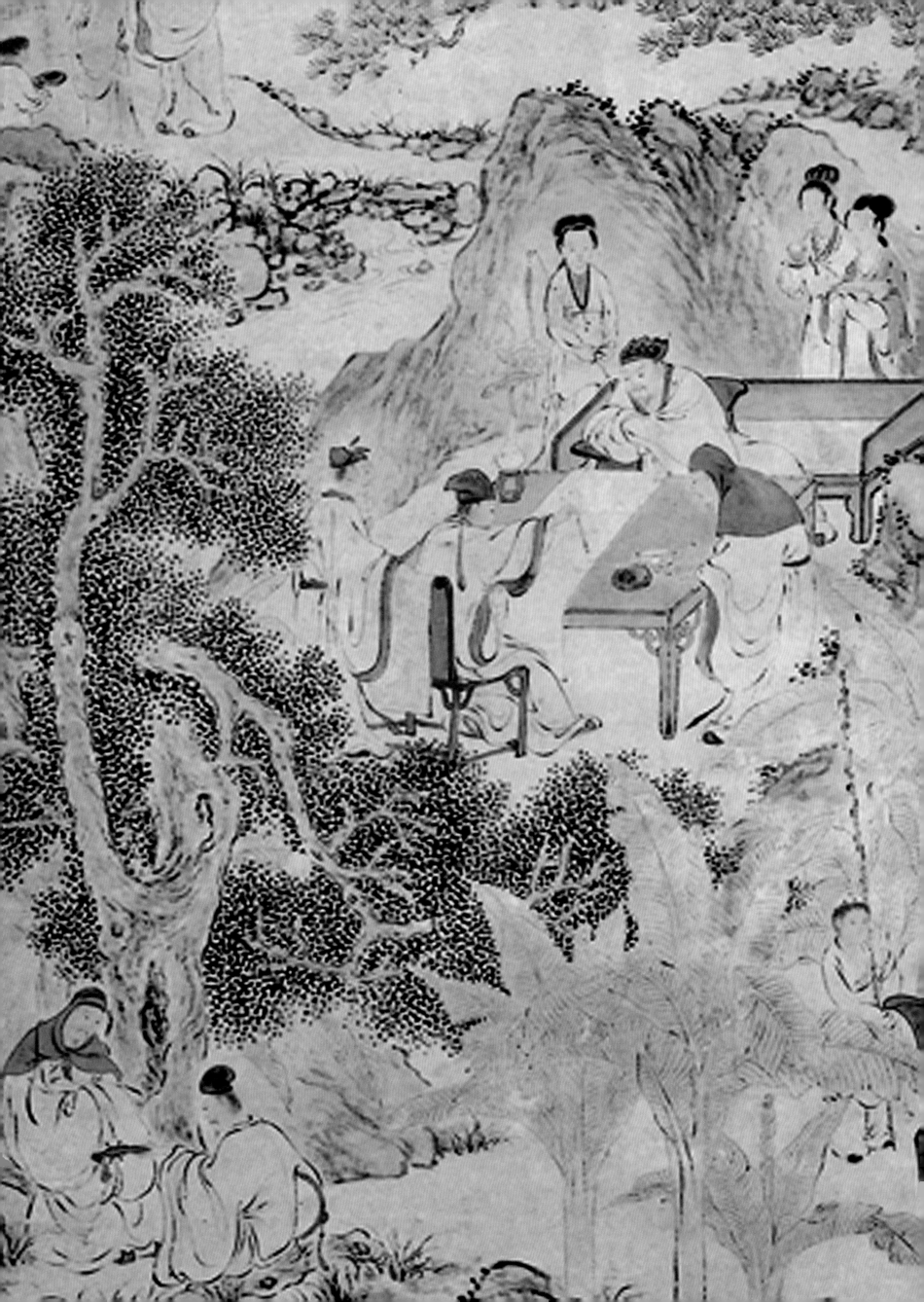

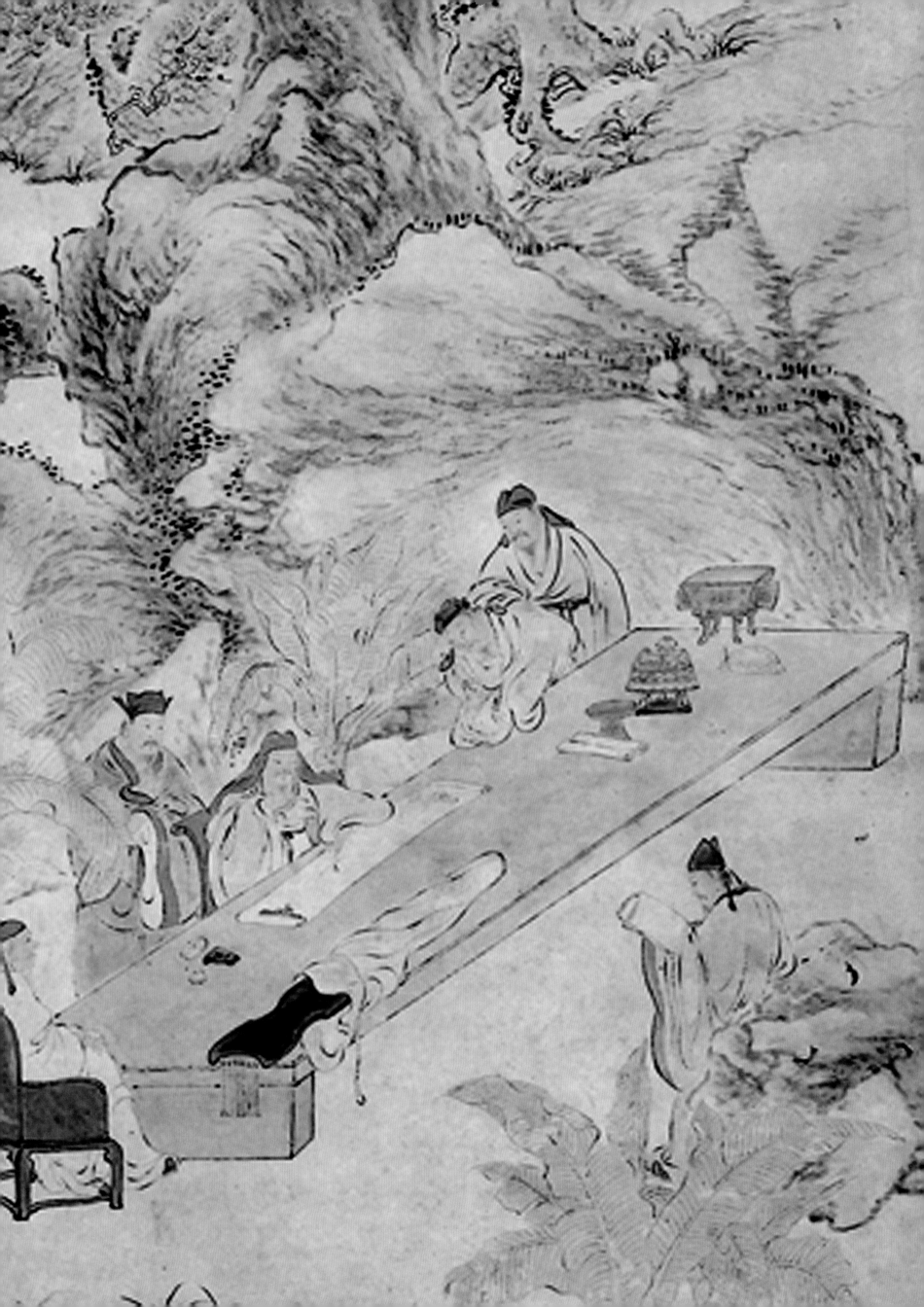

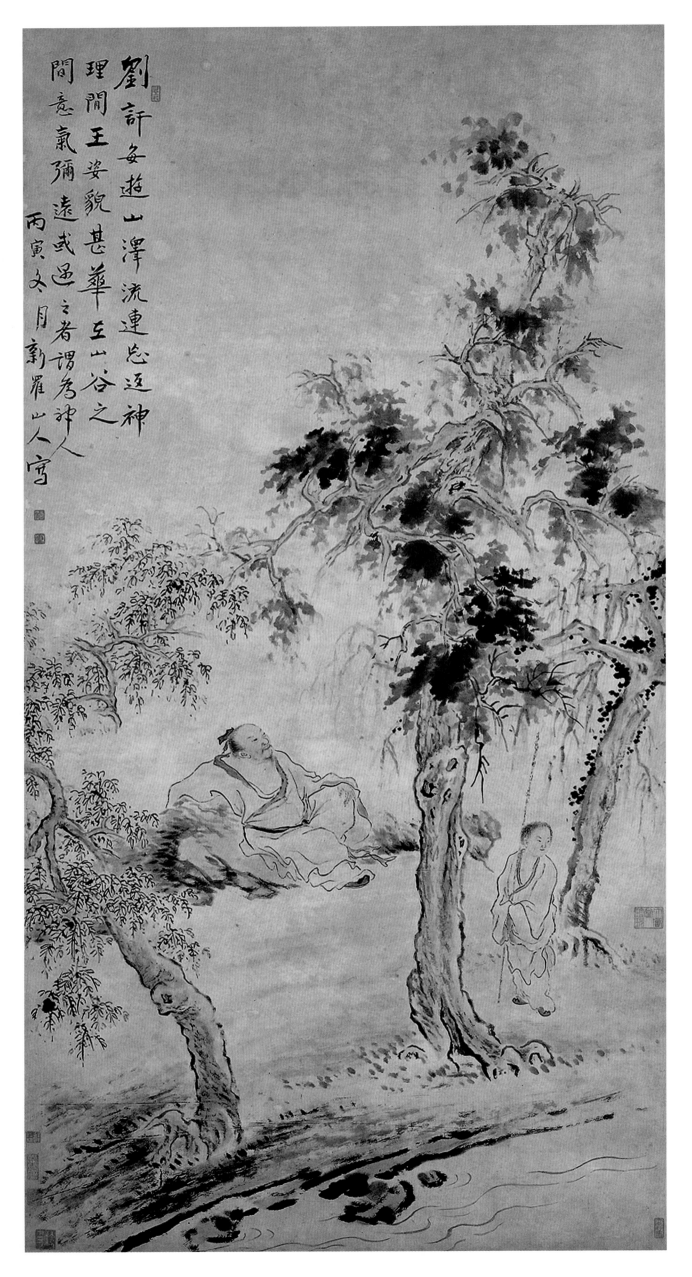

劉訏每遊山澤流連忘返神
理閒王姿貌甚華五山谷之
間意氣彌遠或遇之者謂為神人
丙寅文月新羅山人寫

刘诉游山图

轴　纸　设色
乾隆十一年丙寅（一七四六年）作
165.7cm×82.9cm
上海博物馆藏

题识： 刘诉每游山泽，流连忘返。
神理闲王，姿貌甚华；在山谷之间，
意气弥远。或遇之者，谓为神人。
款识： 丙寅冬月，新罗山人写
钤印： 华嵒（白文）、秋岳（白文）、
枝隐（白文）

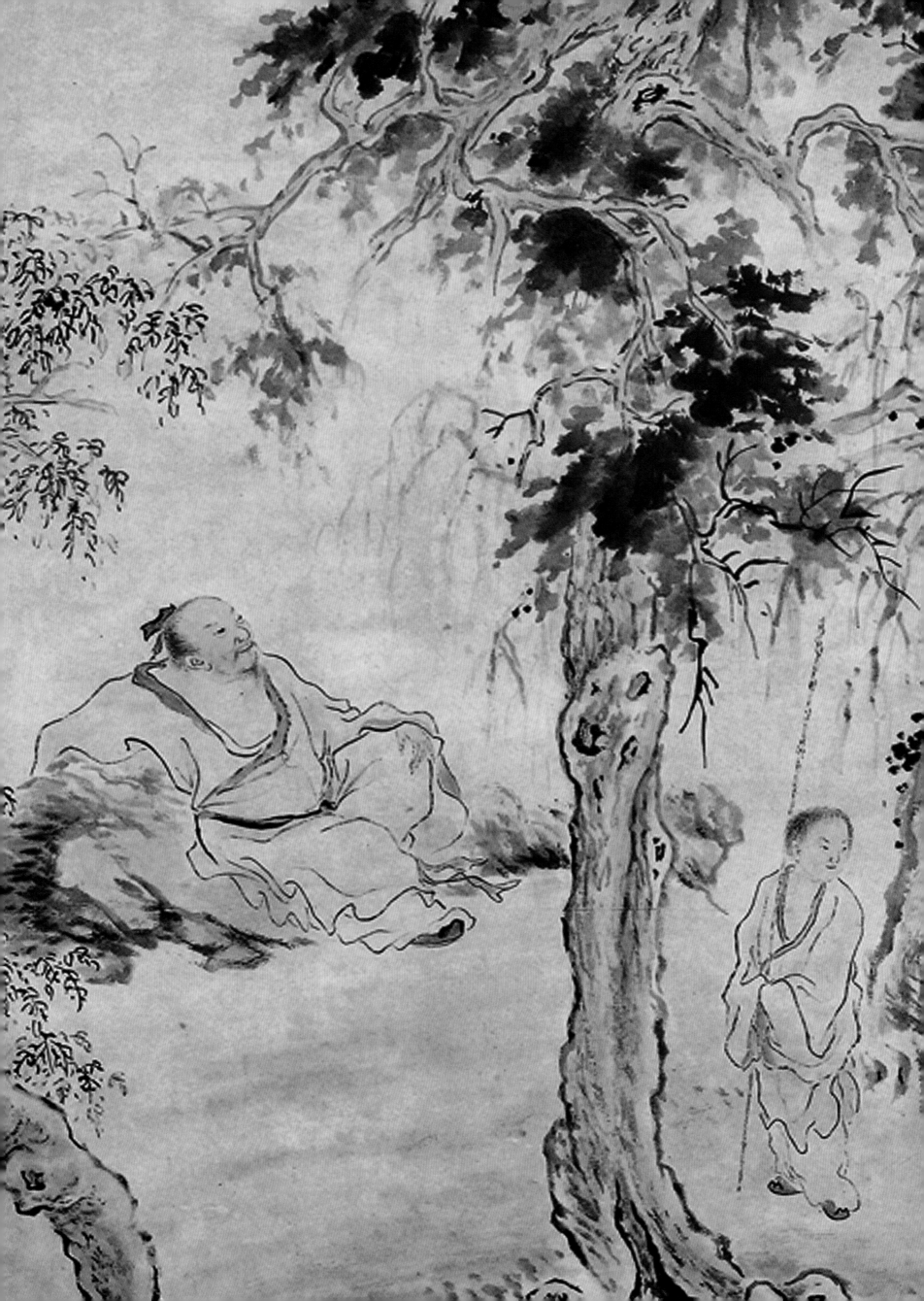

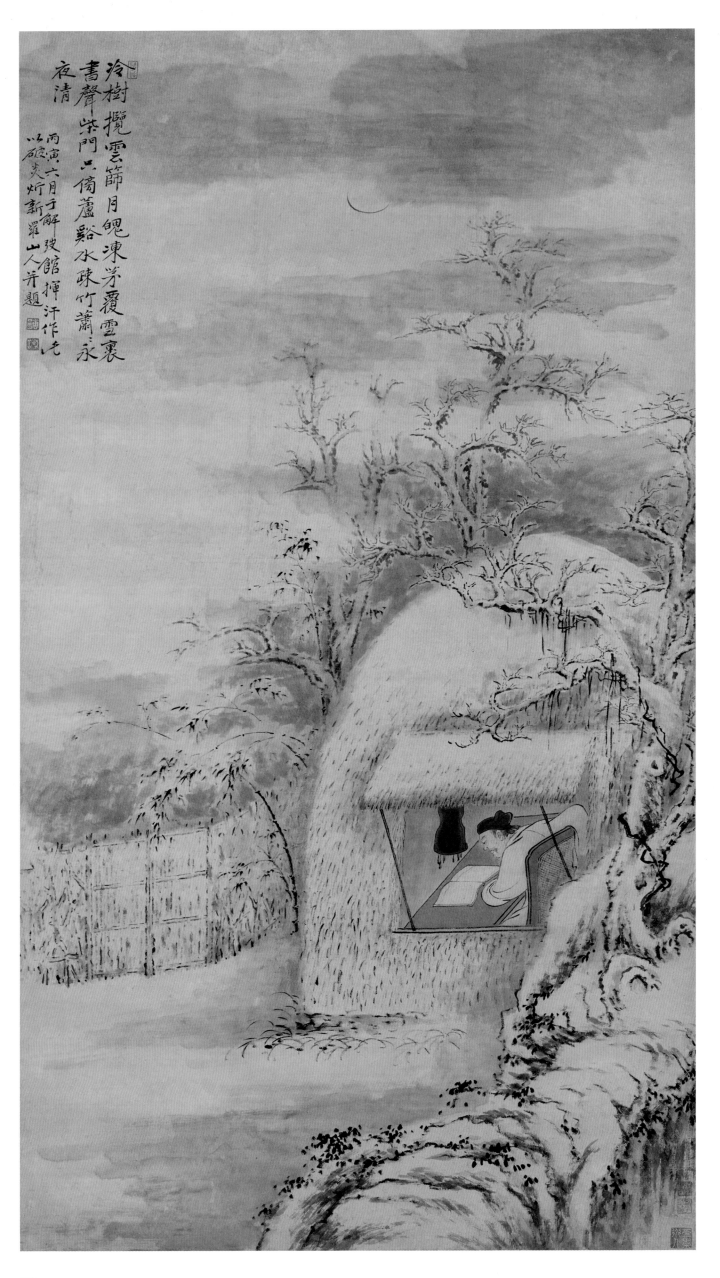

冷樹攬雲篩月魄凍茅覆雪裏
書聲柴門只傍蘆谿水疏竹蕭蕭永
夜清

丙寅六月于解弢館揮汗作此
以破炎炘新羅山人並題

雪夜读书图轴

轴　纸　淡设色
乾隆十一年丙寅
（一七四六年）作
138.7cm×73.6cm
上海博物馆藏

题识：冷树揽云筛月魄，冻
茅覆雪裹书声。柴门只傍芦
溪水，疏竹萧萧永夜清。
款识：丙寅六月于解弢馆挥
汗作此，以破炎炘，新罗山
人并题
钤印：幽心入微（朱文）、
华嵒（白文）、秋岳（白文）

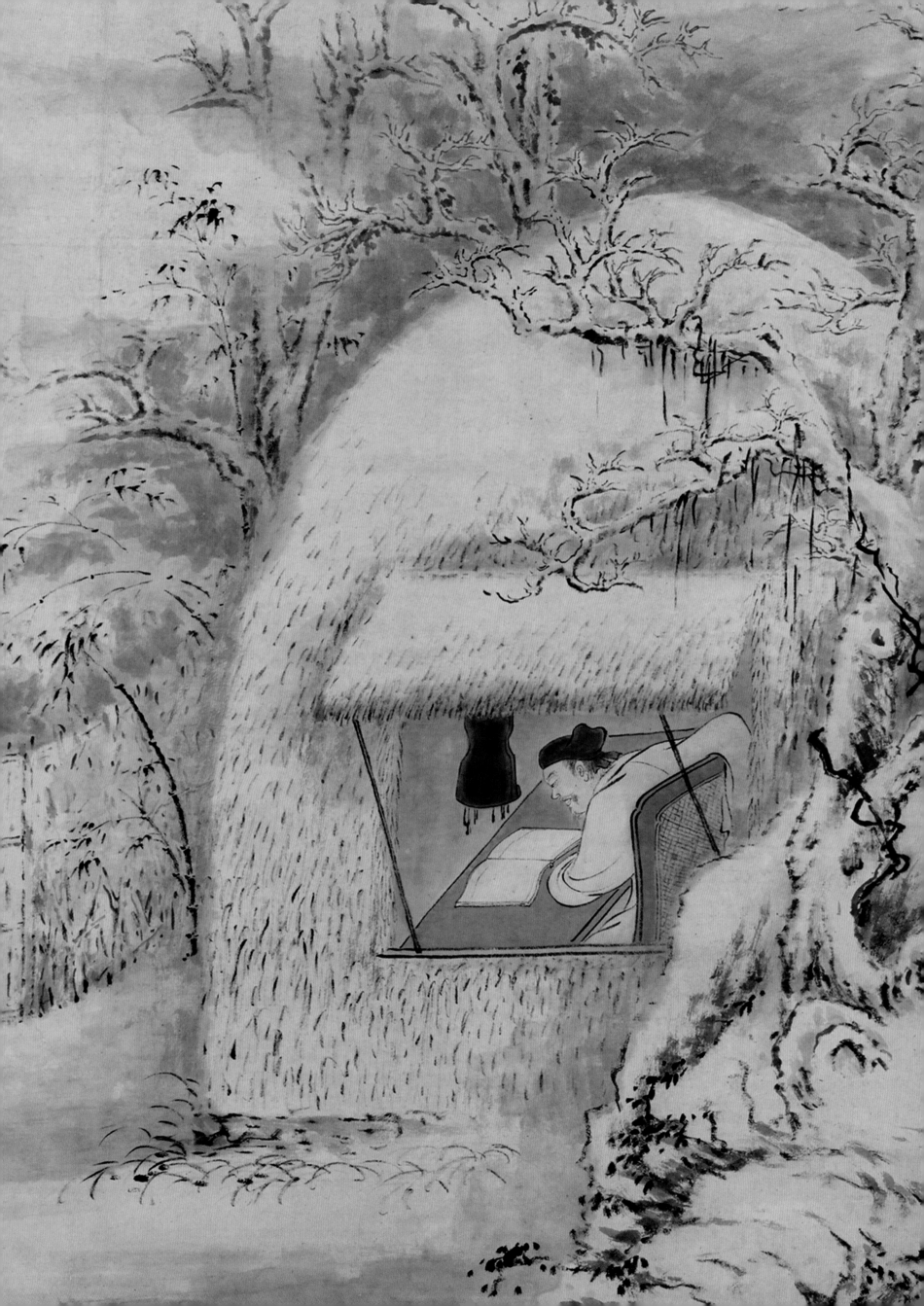

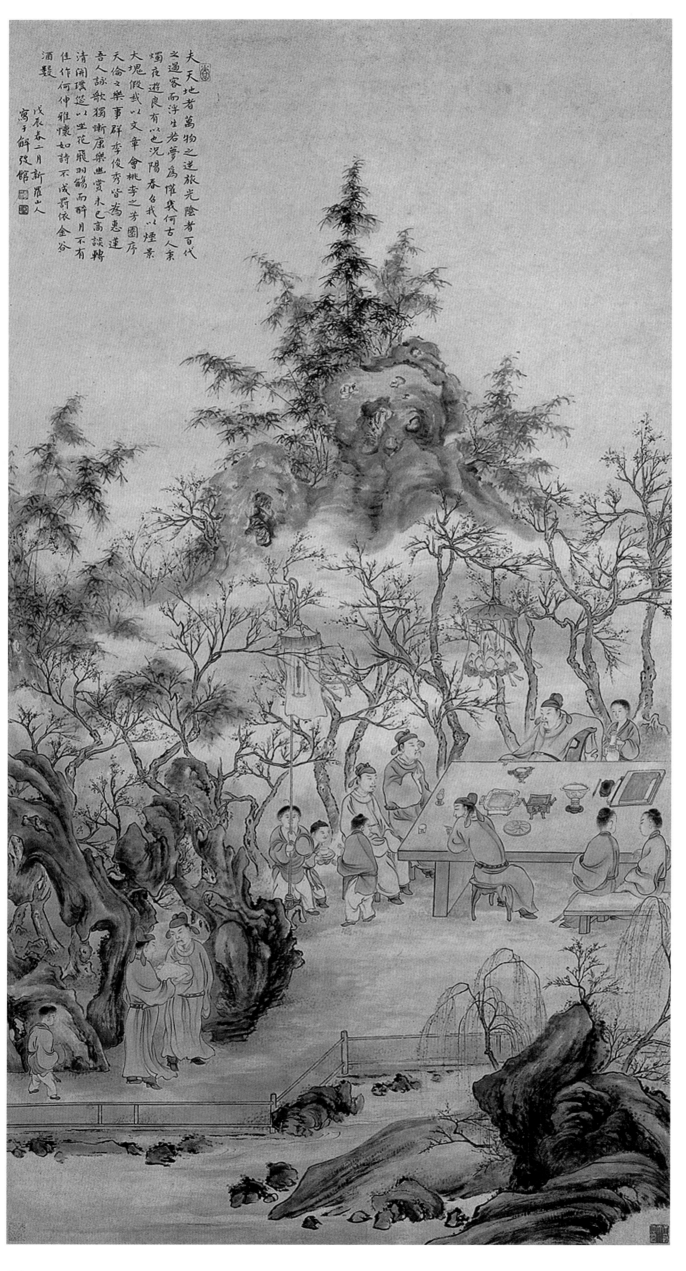

春夜宴桃李园图

轴 纸 设色
乾隆十三年戊辰
（一七四八年）二月作
180.2cm×95.5cm
天津市艺术博物馆藏

题识：夫天地者，万物之逆旅。光阴者，百代之过客。而浮生若梦，为欢几何？古人秉烛夜游，良有以也。况阳春召我以烟景，大块假我以文章。会桃李之芳园，序天伦之乐事。群季俊秀，皆为惠连；吾人咏歌，独惭康乐。幽赏未已，高谈转清。开琼筵以坐花，飞羽觞而醉月。不有佳作，何伸雅怀？如诗不成，罚依金谷酒数。

款识：戊辰春二月新罗山人写于解弢馆

钤印：华嵒（白文）、秋岳（白文）、小东园（朱文）

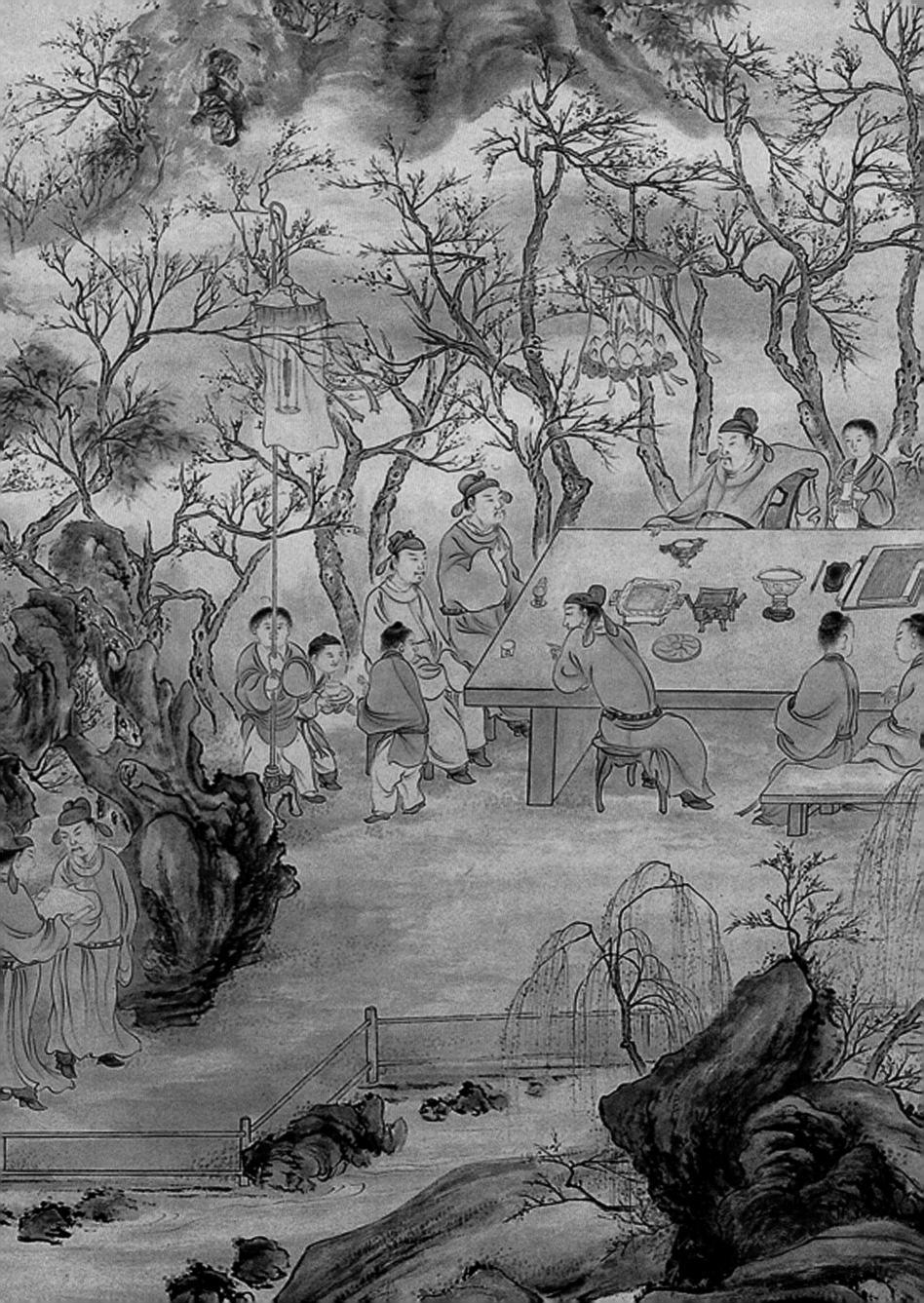

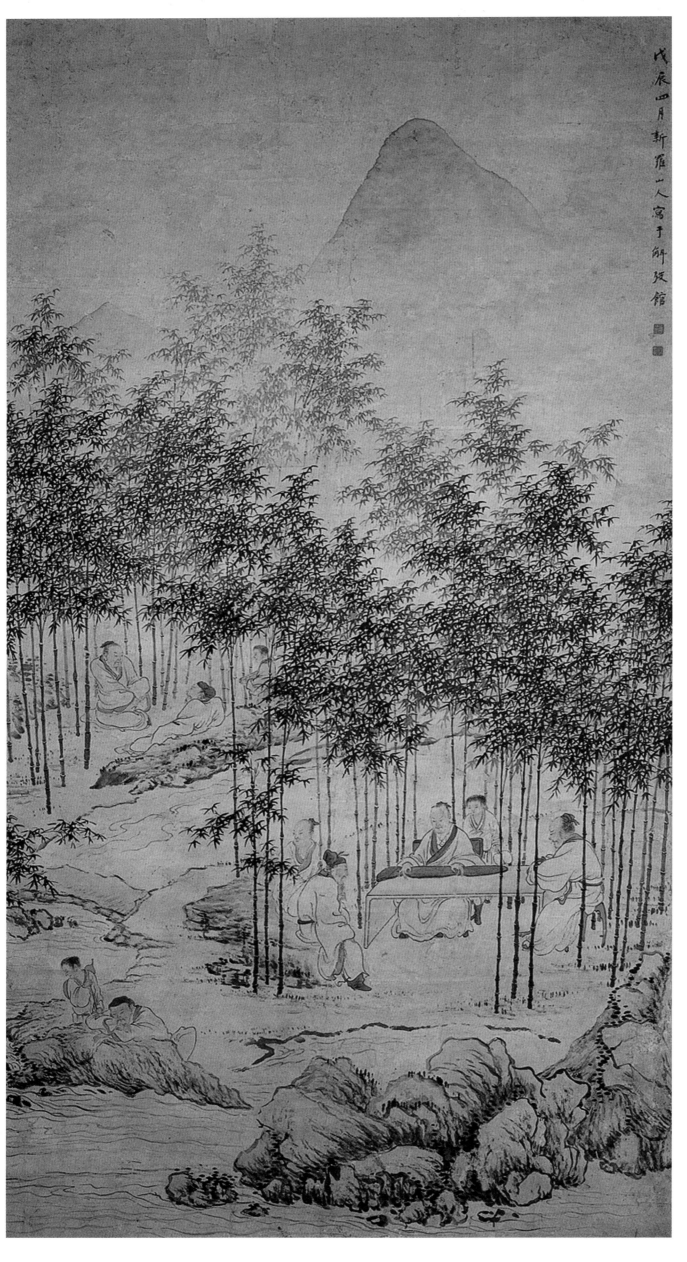

竹林七贤图

轴 纸 设色
乾隆十三年戊辰
（一七四八年）四月作
首都博物馆藏

款识： 戊辰四月新罗山人写于
解弢馆
钤印： 华嵒（白文）、秋岳（白文）

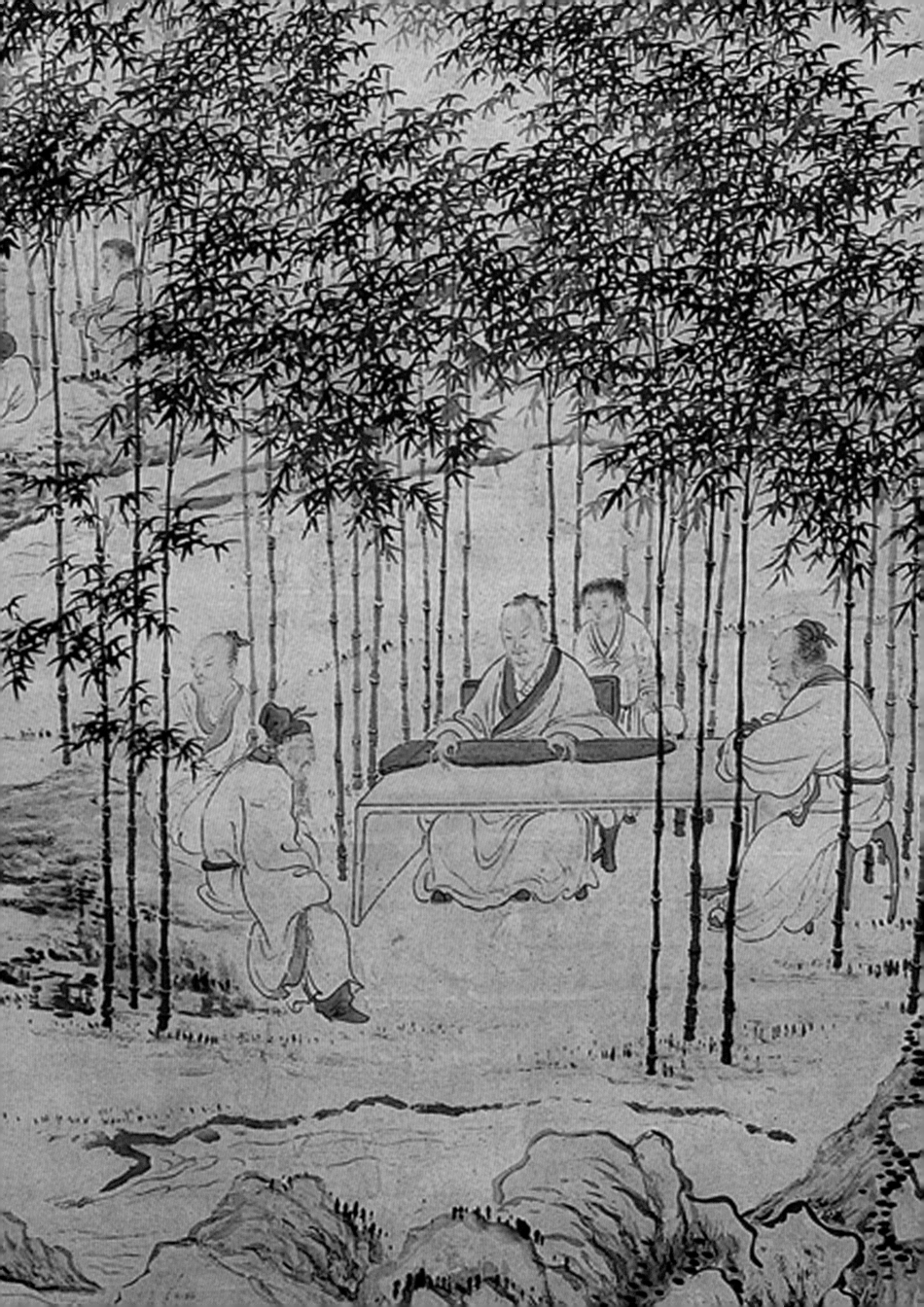

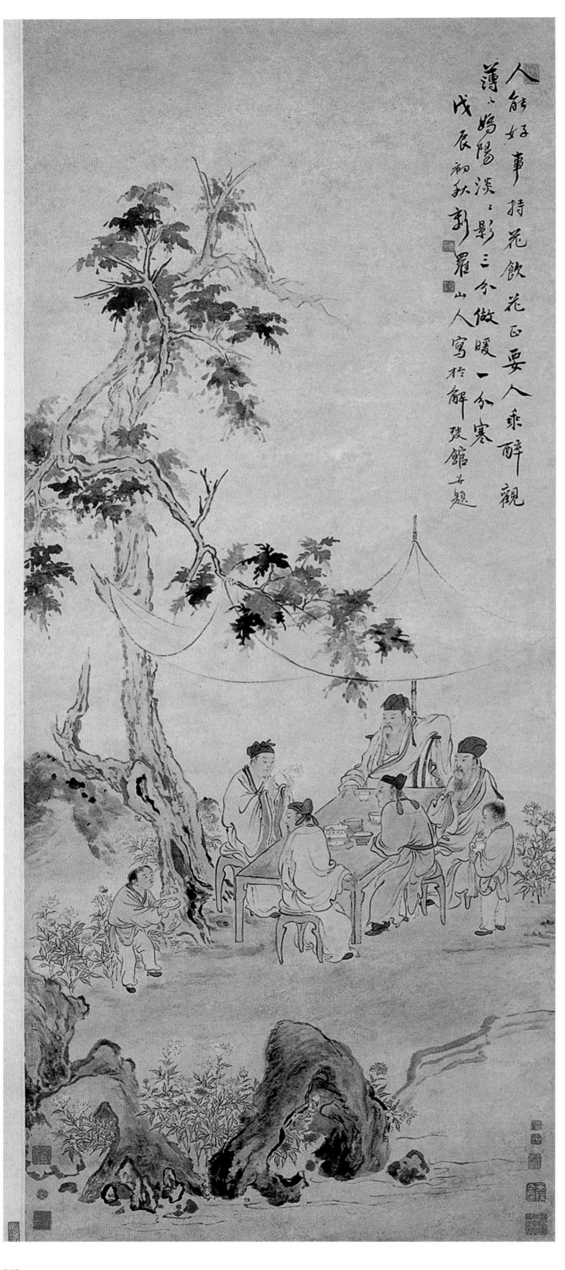

人能好事持花飲花正要人乘醉觀薄薄嬌陽淡淡影三分做暖一分寒戊辰初秋新羅山人寫於解弢館並題

春宴图

轴 纸 设色

乾隆十三年戊辰（一七四八年）初秋作

144cm×60.5cm

广东省博物馆藏

题识： 人能好事持花饮，花正要人乘醉观。

薄薄娇阳淡淡影，三分做暖一分寒。

款识： 戊辰初秋新罗山人写于解弢馆并题

钤印： 华嵒（白文）、秋岳（白文）

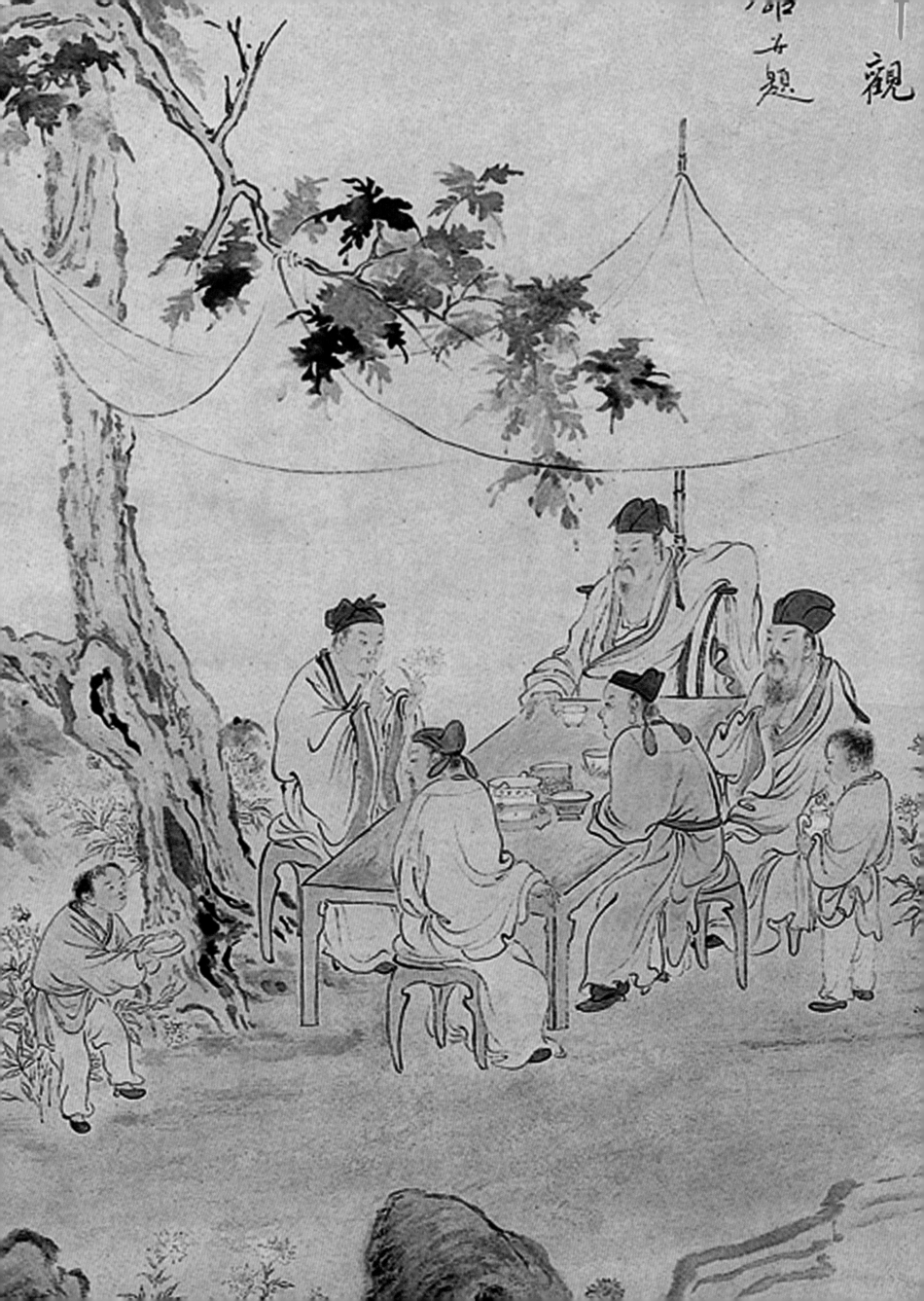

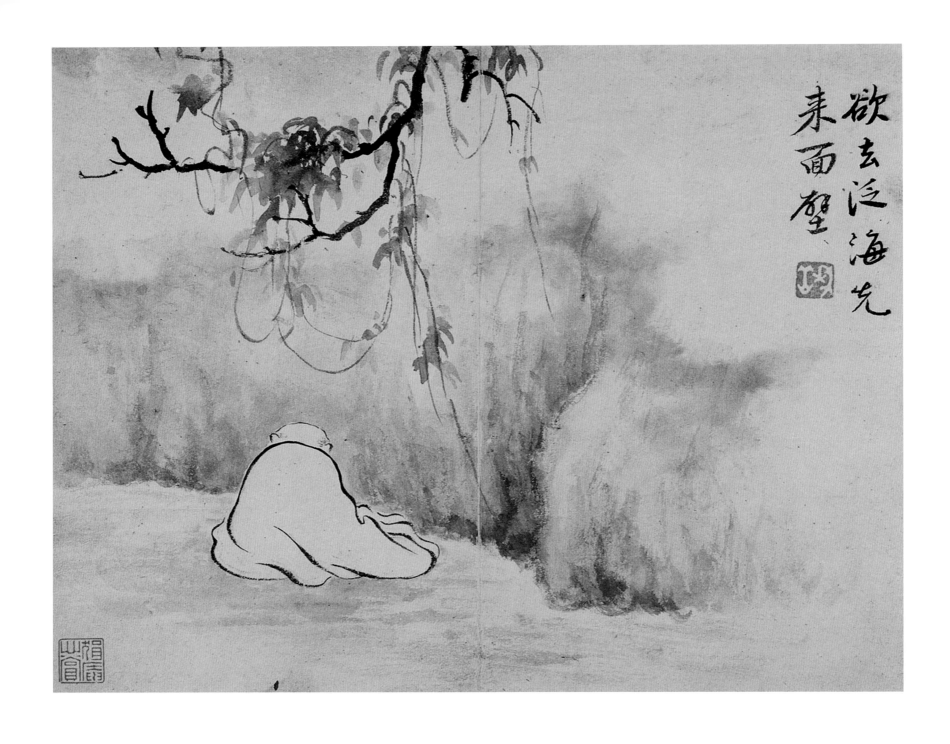

欲去泛海先
来面壁

杂画册 （十开）

册页
乾隆十三年戊辰（一七四八年）冬十月作
23.5cm×29.5cm
艺术市场拍卖品

题识： 欲去泛海，先来面壁。
钤印： 秋岳（白文）

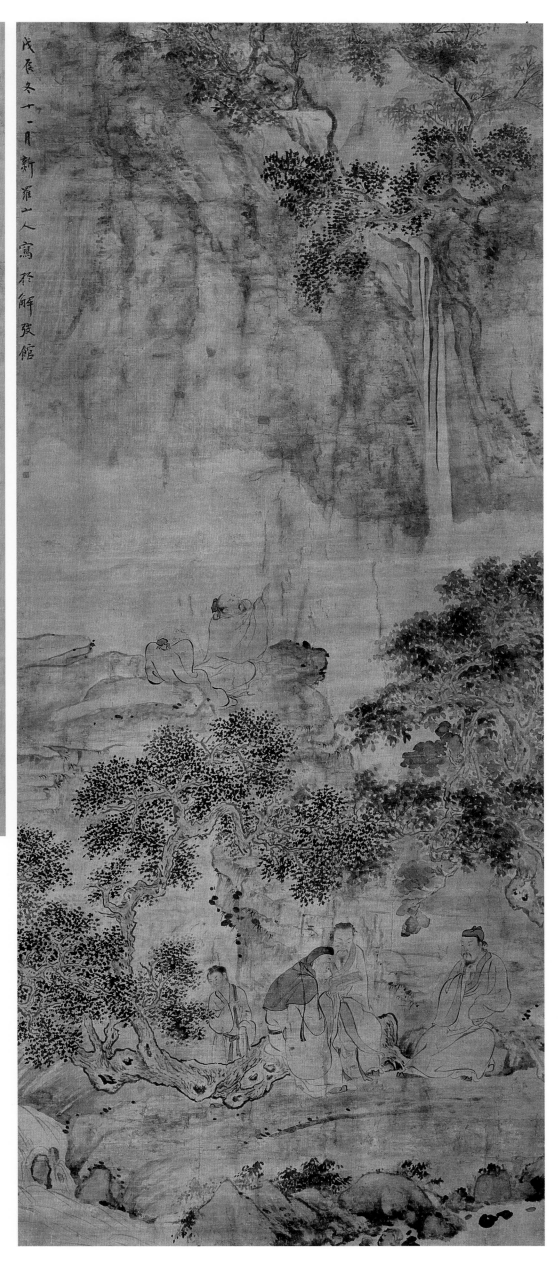

戊辰冬十一月新羅山人寫於解弢館

观瀑图

立轴
乾隆十三年戊辰（一七四八年）十一月作
289cm×121cm
艺术市场拍卖品

题识：戊辰冬十一月新罗山人写于解弢馆
钤印：华嵒（白文）、秋岳（白文）

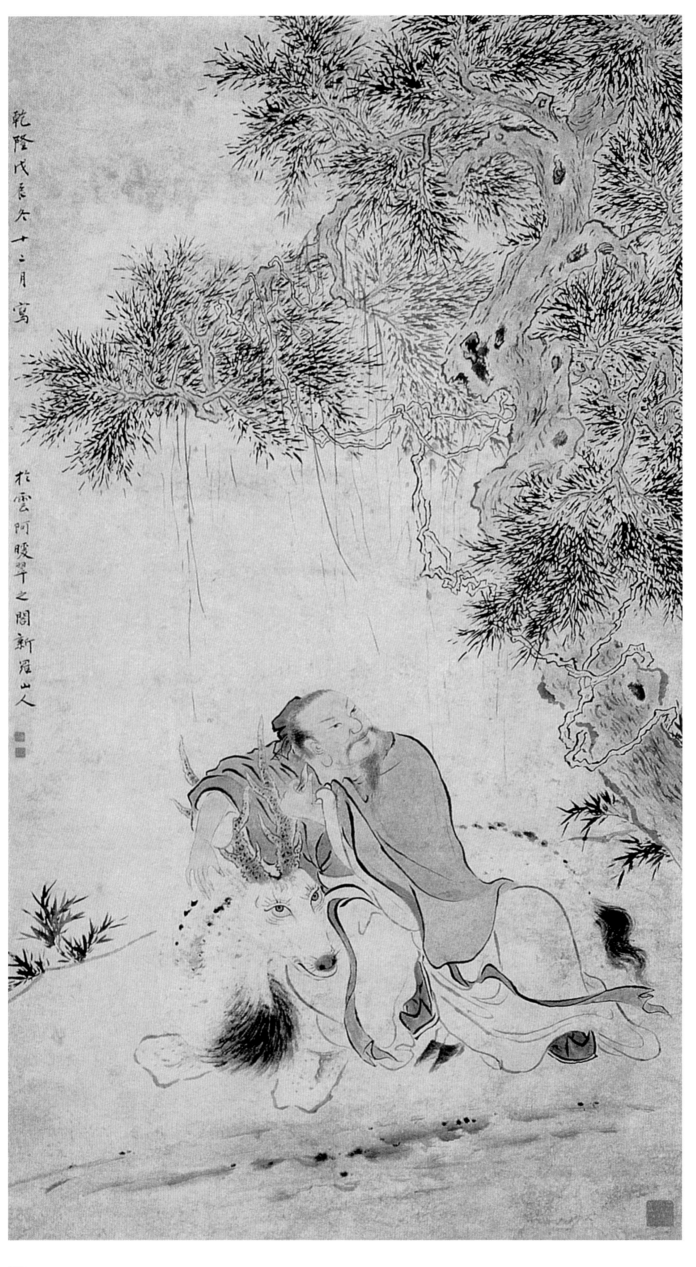

仙人白鹿

立轴

乾隆十三年戊辰

（一七四八年）十二月作

177.2cm×95.2cm

艺术市场拍卖品

款识： 乾隆戊辰冬十二月写于云阿
暖翠之阁新罗山人

钤印： 秋岳（白文）、华嵒（白文）

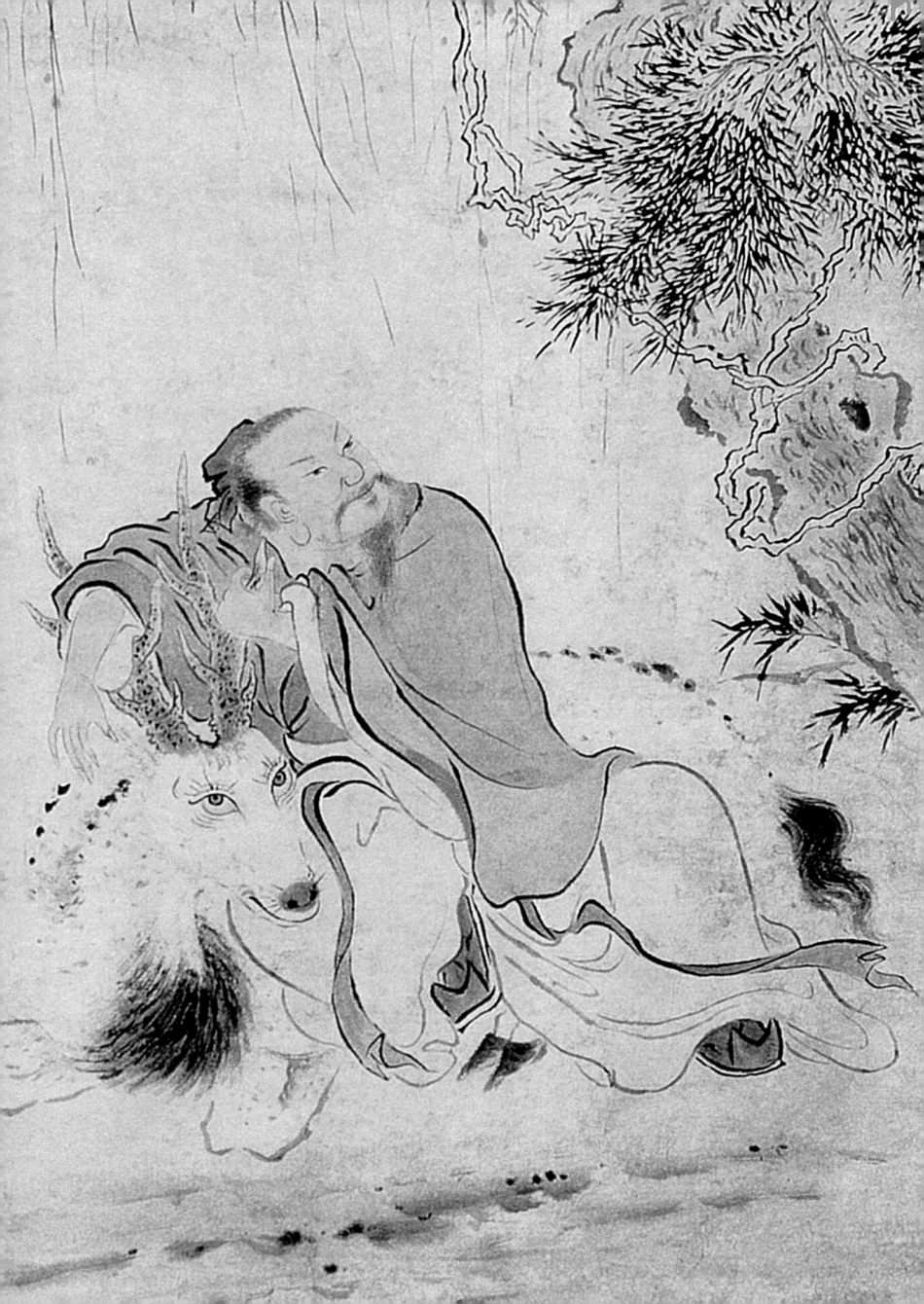

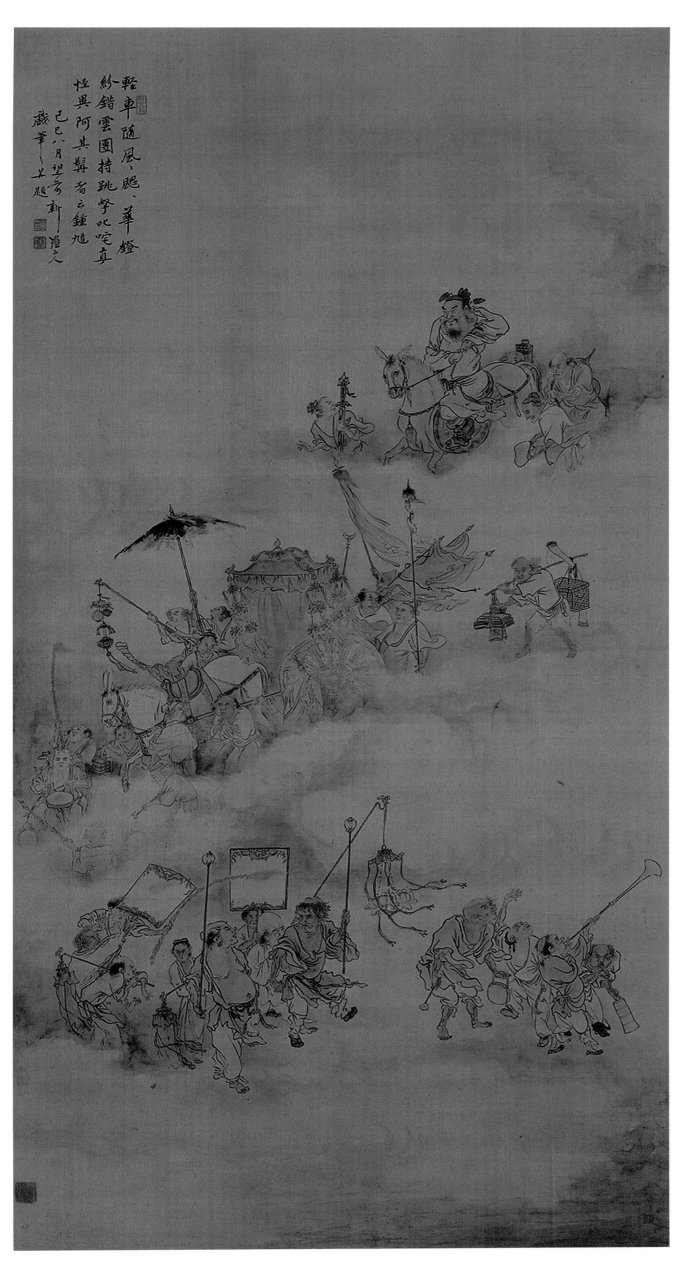

轻车随风飙、飚、华灯
纷错云团持跳拏叱咤真
怪异阿其翥者云锺馗
己巳八月望前新罗之
戏笔并题

锺馗嫁妹图

轴 绢 设色
乾隆十四年己巳（一七四九年）作
135.5cm×70.1cm
南京博物院藏

题识：轻车随风风飙飚，华灯纷错
云团持。跳拏叱咤真怪异，阿其翥
者云锺馗。
款识：己巳八月望前新罗山人戏笔
并题
钤印：幽微（朱文）、华喦（白文）、
秋岳（白文）

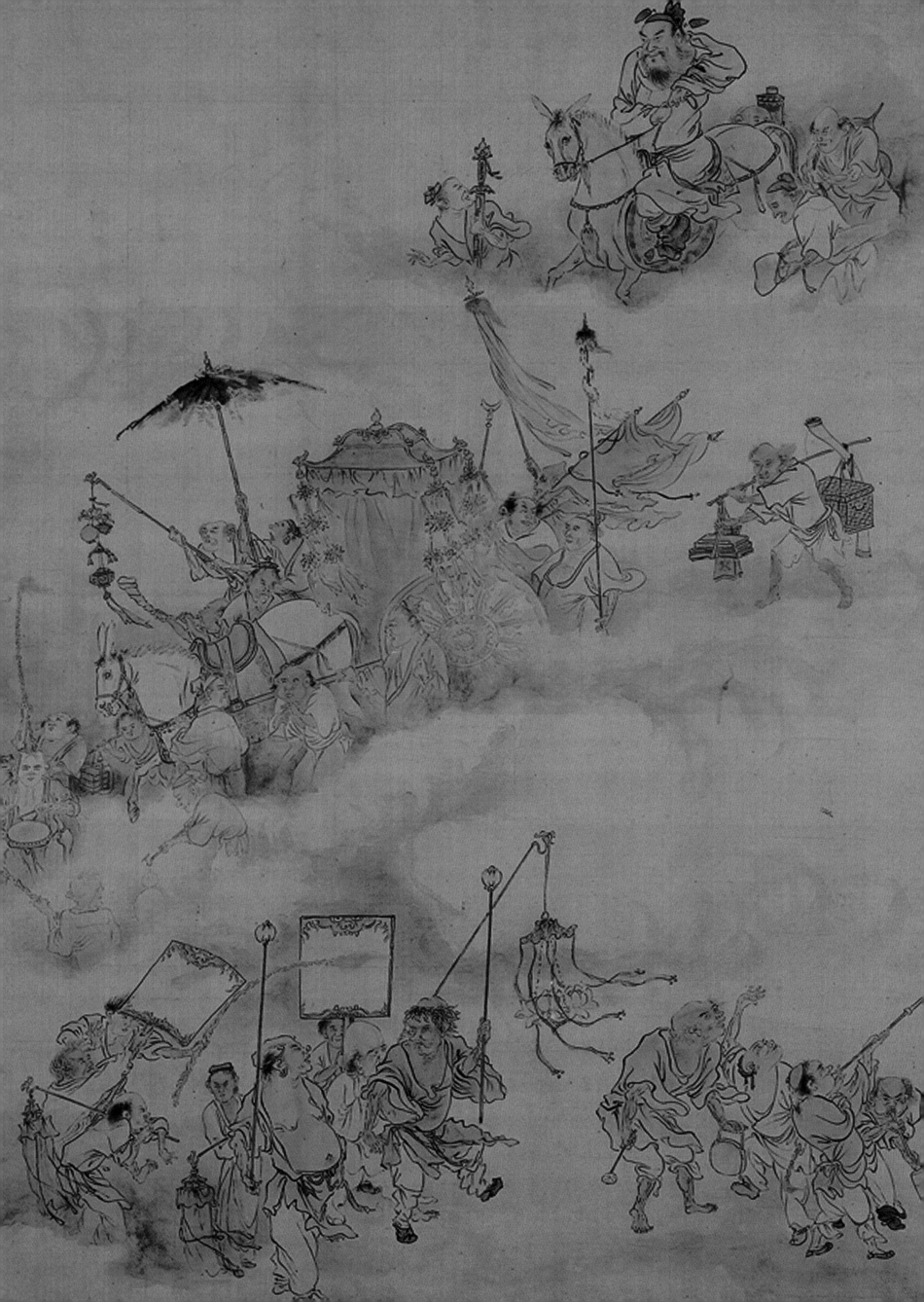

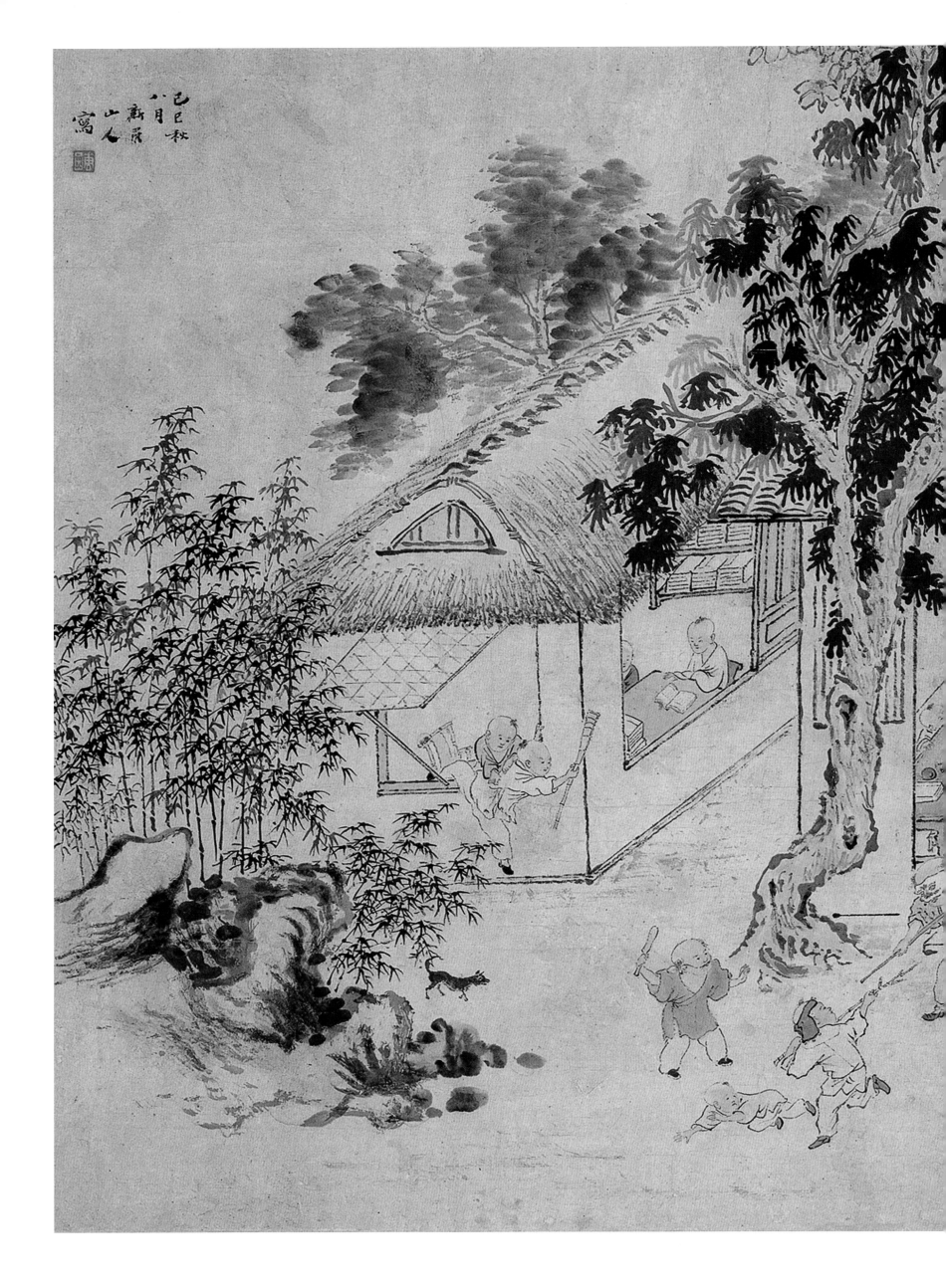

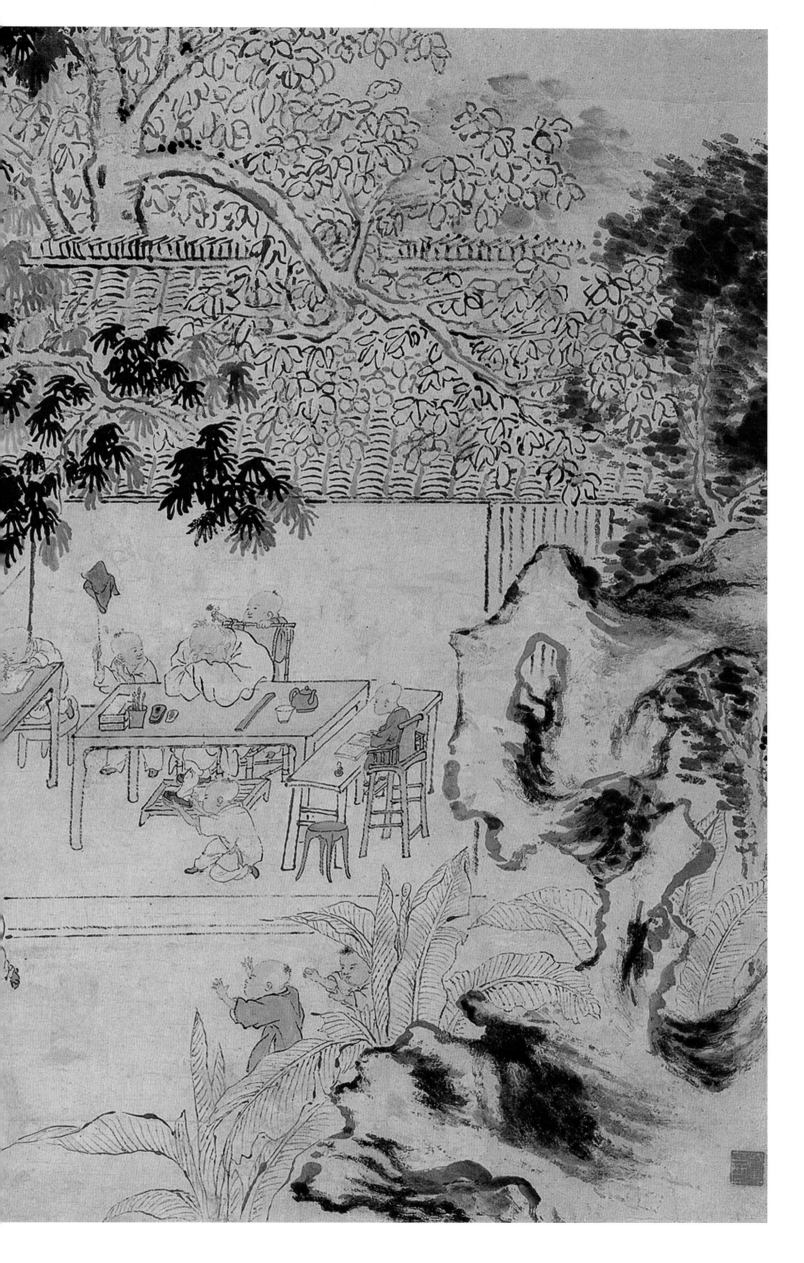

村童闹学图

轴 纸 设色
乾隆十四年己巳
（一七四九年）作
74.3cm×103.5cm
上海博物馆藏

款识：己巳秋八月
新罗山人写
钤印：华嵒（白文）

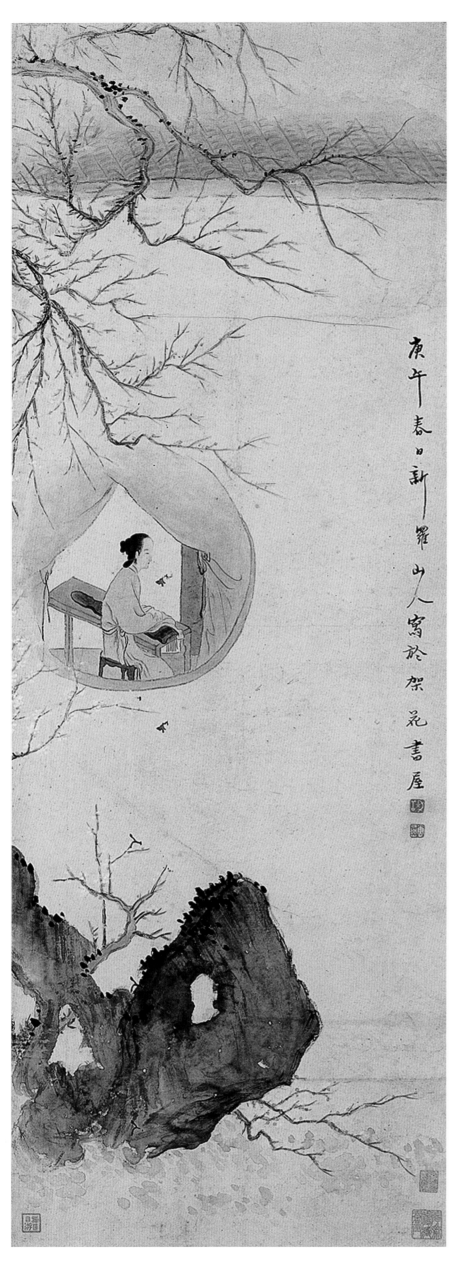

仕女图

轴 纸 设色
乾隆十五年庚午（一七五〇年）春作
120cm×42cm
广州市美术馆藏

款识： 庚午春日，新罗山人写于架花书屋
钤印： 秋岳（白文）、华嵒（白文）

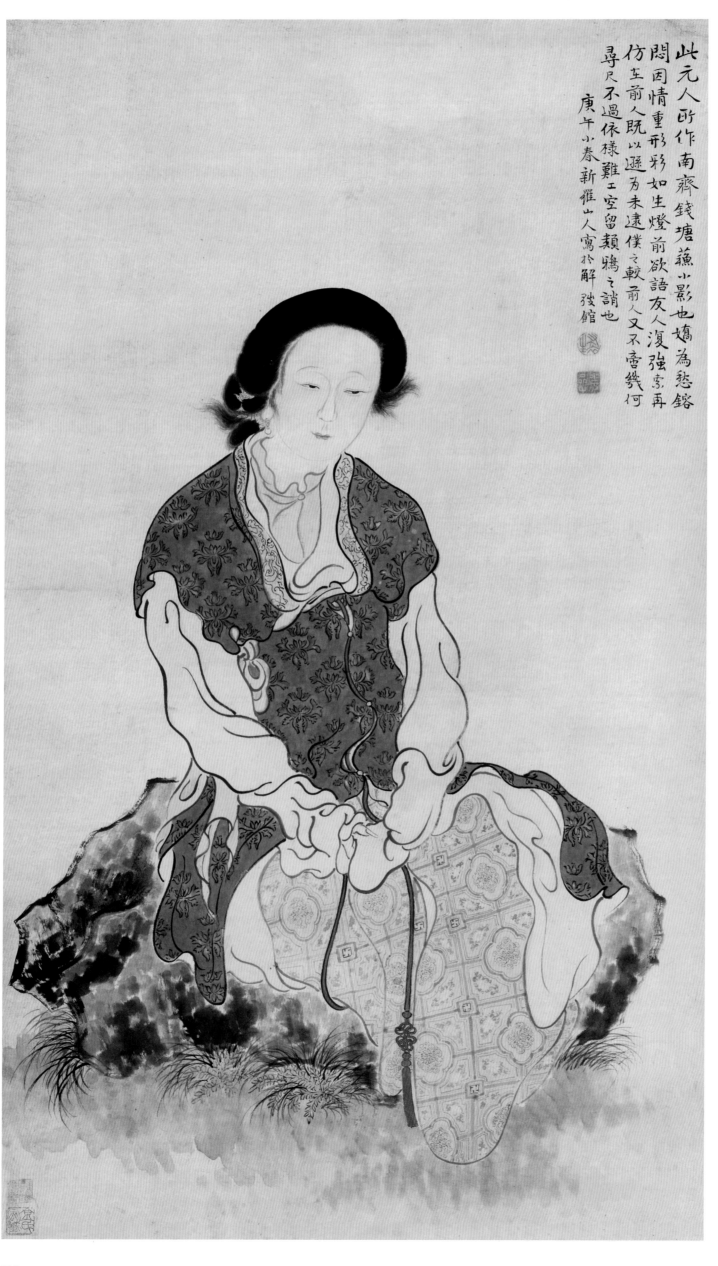

此元人所作南齊錢塘蘇小影也。嬌為愁鎔悶因情重形彩如生燈前欲語友人復強索再仿在前人既以遜為未逮僕之較前人又不啻幾何尋尺不過依樣難工空留類鴉之誚也
庚午小春新羅山人寫於解弢館

苏小画像

立轴
乾隆十五年庚午
（一七五〇年）小春作
125cm×69cm
艺术市场拍卖品

题识： 此元人所作南齐
钱塘苏小影也。娇为愁鎔，闷因情重，形采如
生，灯前欲语。友人复
强索再仿。在前人既以
逊为未逮，仆之较前人
又不啻几何寻尺。不过
依样难工，空留类鸦之
诮也。
款识： 庚午小春，新罗
山人写于解弢馆
钤印： 布衣生（朱文）、
华嵒（白文）

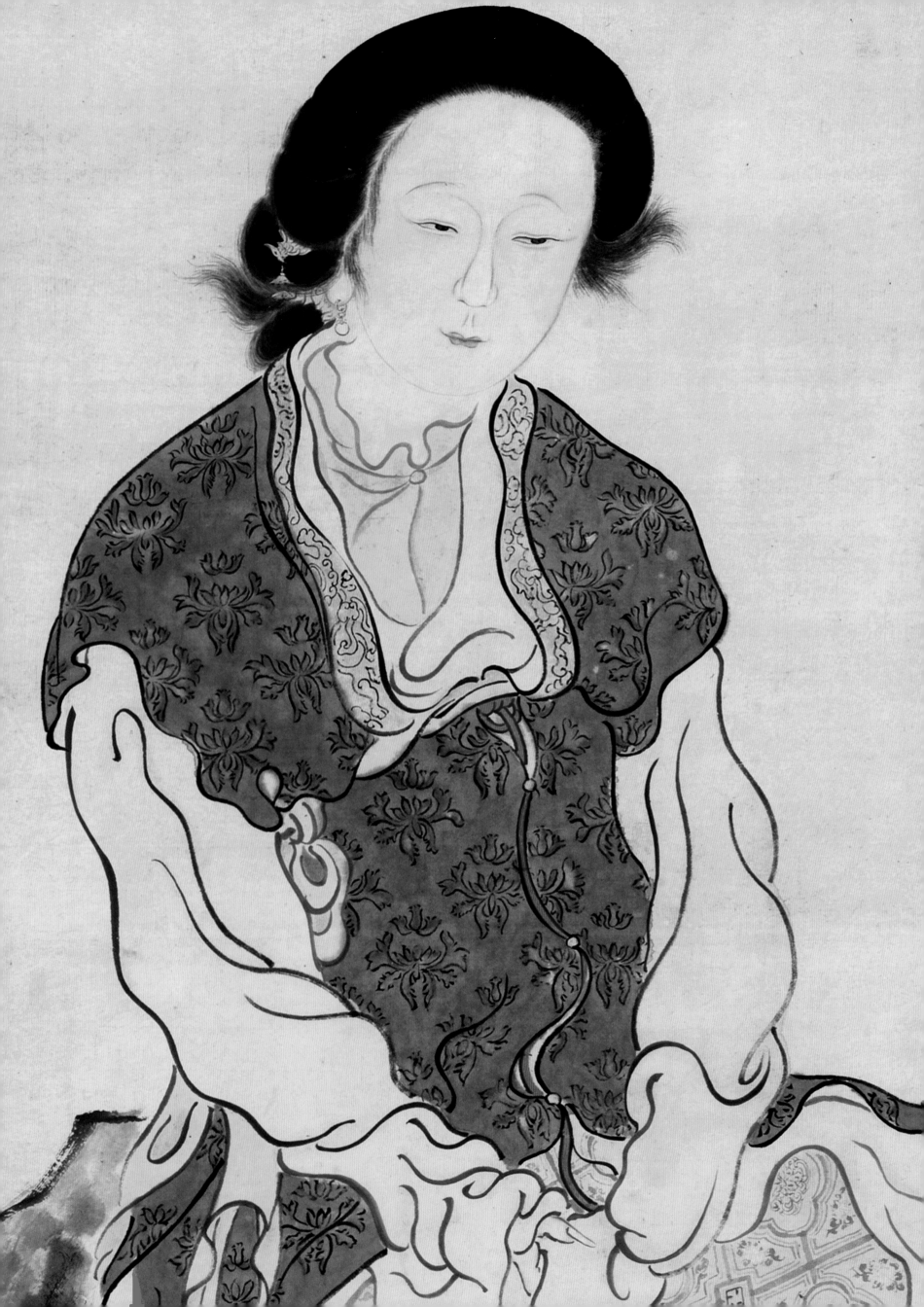

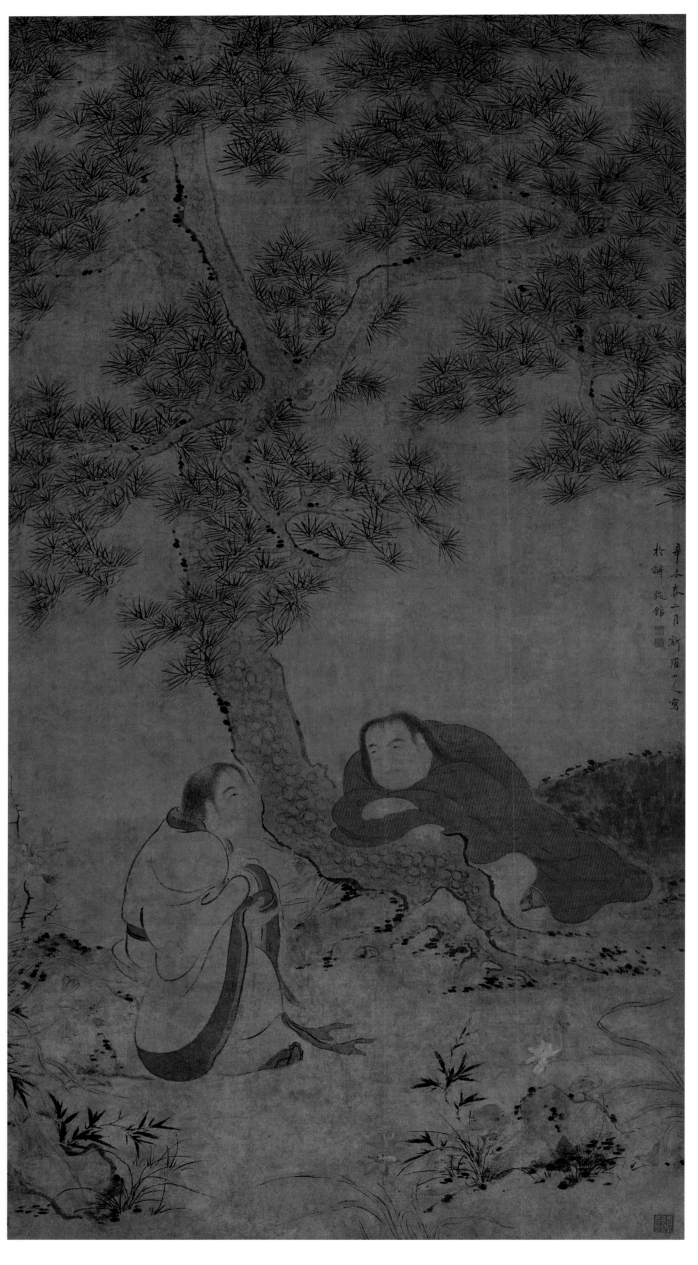

寒山拾得图轴

立轴　纸本　设色
乾隆十六年辛未
（一七五一年）作
192.5cm×102.2cm
上海博物馆藏

款识： 辛未春二月新罗山人
写于解弢馆
钤印： 华嵒（白文）、秋岳（白
文）、真率斋（白文）

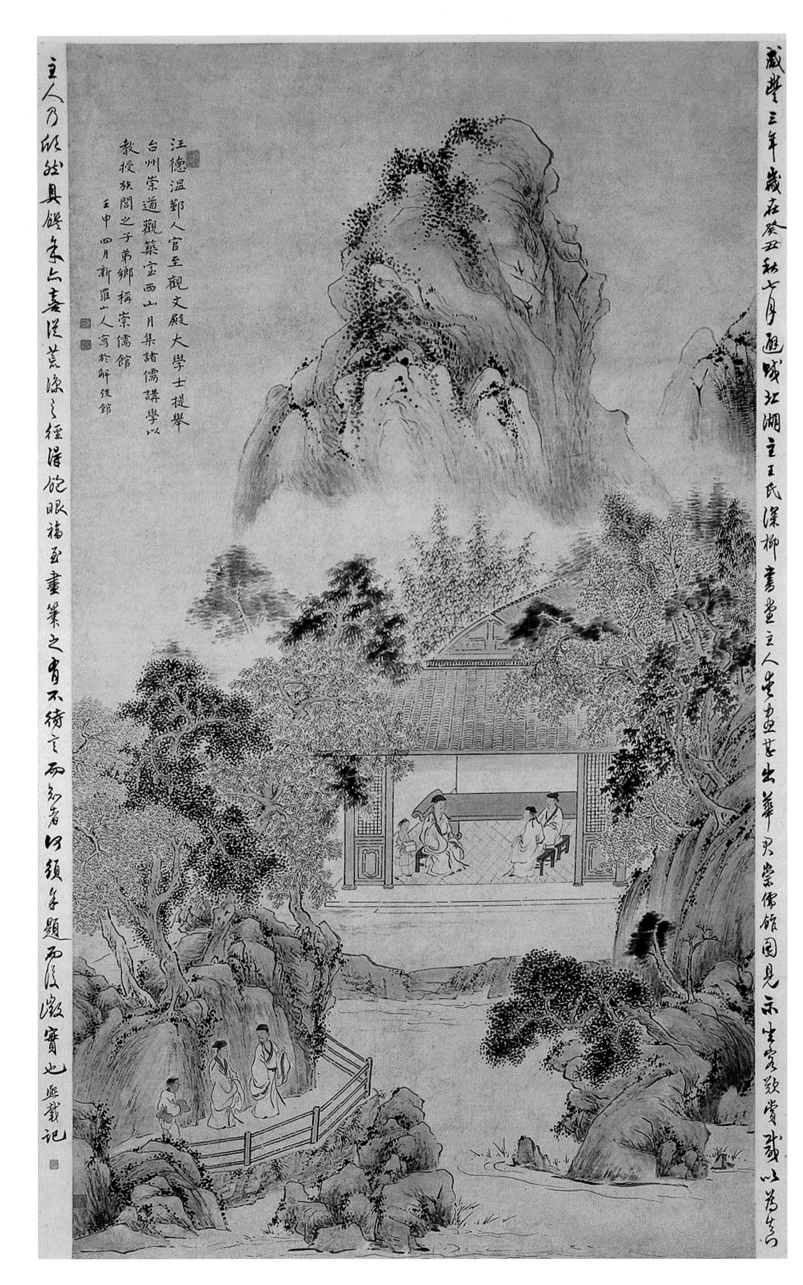

主人乃眠於具館東亦春陵荒涼之禋洋飽眼福直畫篆之肯不待多而知者妙須年題西夜漱寶也與戴記

汪德溫鄞人官至觀文殿大學士提舉台州崇道觀築室西山月集諸儒講學以教授族間之子弟鄉稱崇儒館壬申四月新羅山人寫於解弢館

歲聲三年歲在癸丑秋七月遊歌江湖主王氏深柳書堂主人生畫堂出華東崇儒館圖見示生客欽賞戴此為記

茅斋读书图

镜心
乾隆十七年（一七五二年）作
125.5cm×44cm
艺术市场拍卖品

款识： 乾隆十七年秋八月，新罗朽弟华嵒
写意
钤印： 嵒（白文）

崇儒馆图

轴　纸　设色
乾隆十七年壬申（一七五二年）四月作
171.8cm×92.3cm
广东省博物馆藏

题识： 汪德温鄞人。官至观文殿大学士，
提举台州崇道观。筑室西山，月集诸儒
讲学，以教授族闾之子弟，乡称"崇儒馆"。
款识： 壬申四月新罗山人写于解弢馆
钤印： 华嵒（白文）、秋岳（白文）

高斋赏菊图

轴　纸本　水墨　淡设色
乾隆十八年癸酉（一七五三年）作
64.8cm×115.3cm
（美）圣路易斯美术馆藏

款识： 癸酉秋月新罗山人华喦写
钤印： 华喦（白文）、布衣生（朱文）

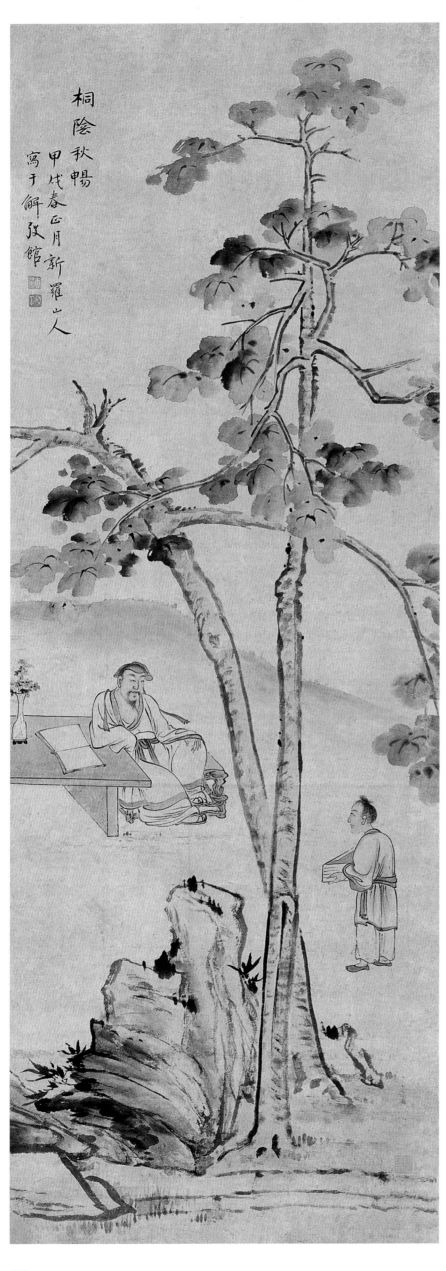

桐阴秋畅图

立轴
乾隆十九年甲戌（一七五四年）正月作
133cm×45.5cm
西洋美术馆藏

题识：桐阴秋畅。
款识：甲戌春正月，新罗山人写于解弢馆
钤印：华嵒（白文）、秋岳（白文）

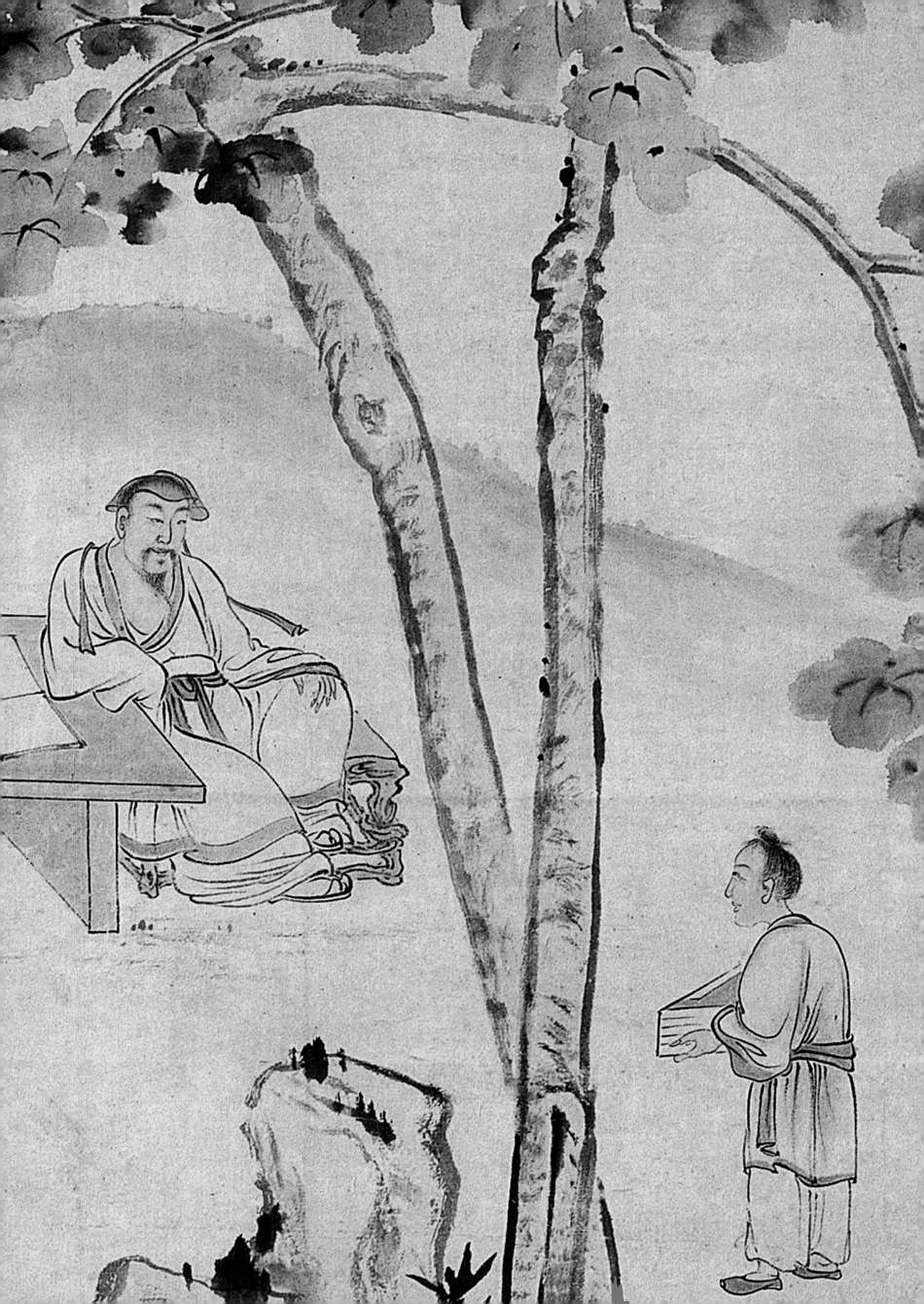

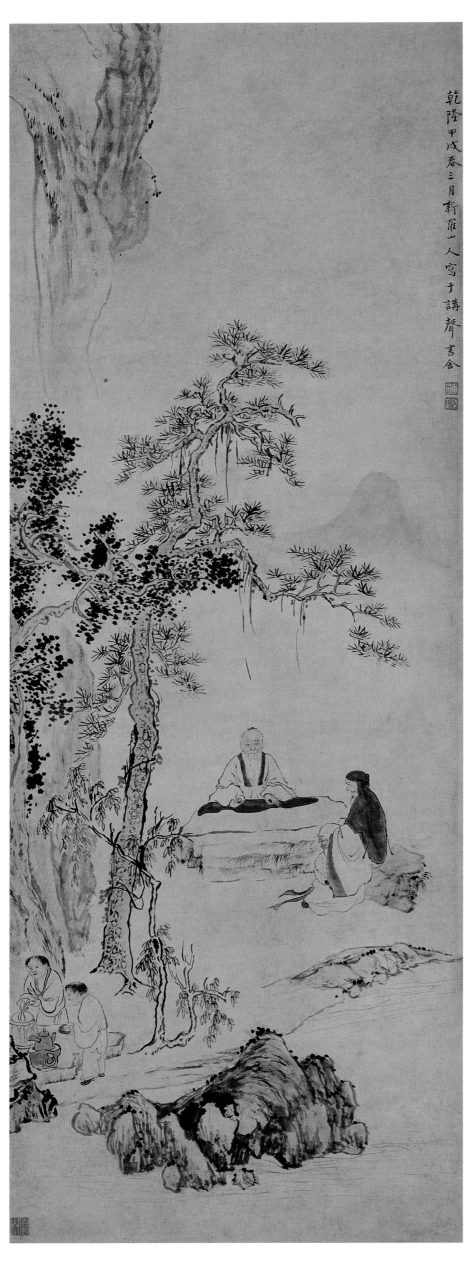

松下抚琴图轴

立轴　纸本　淡设色
乾隆十九年甲戌（一七五四年）作
129.5cm×46.2cm
上海博物馆藏

款识： 乾隆甲戌春三月新罗山人写于讲声书舍
钤印： 华嵒（白文）、秋岳（白文）、放浪山水（白文）

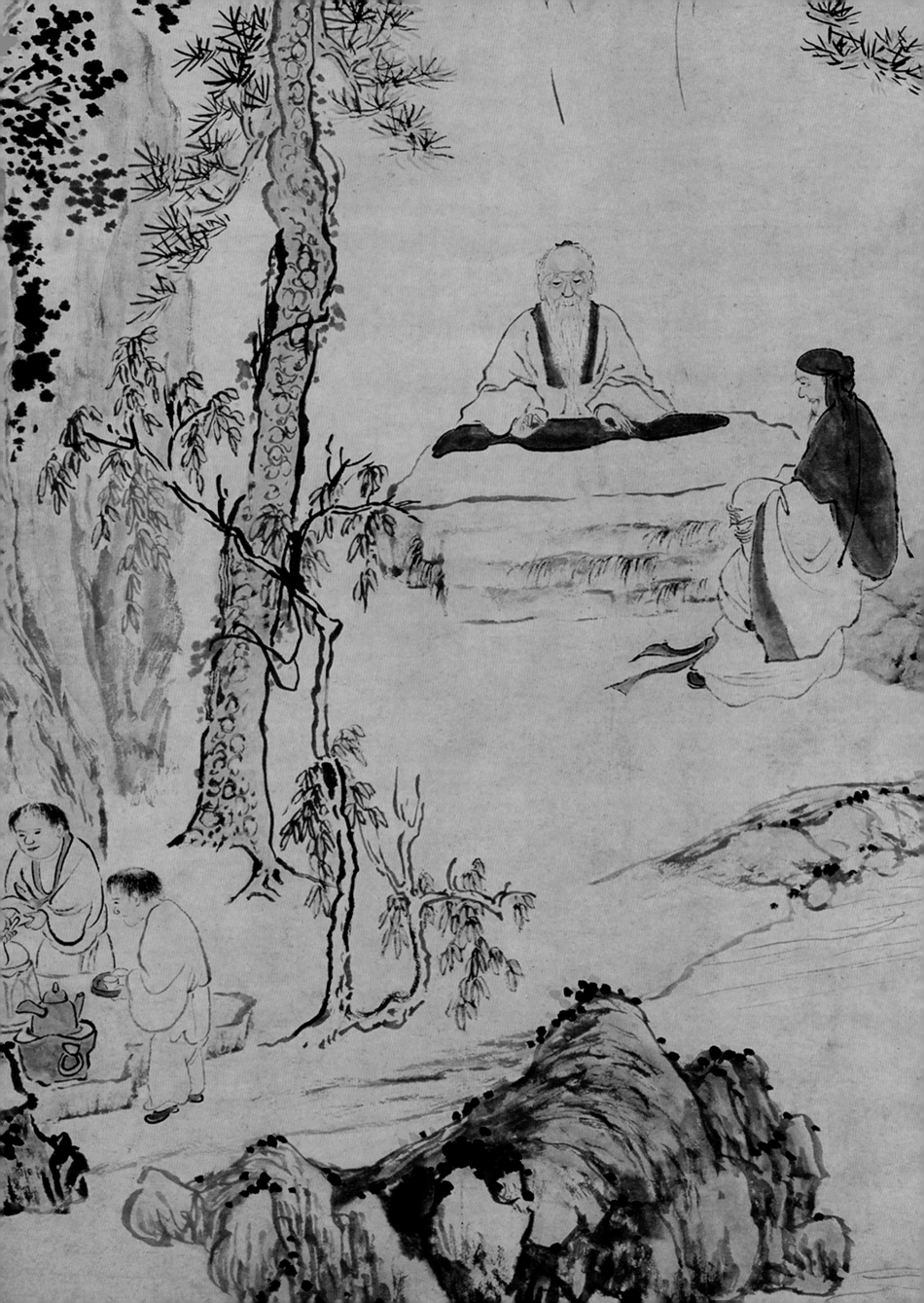

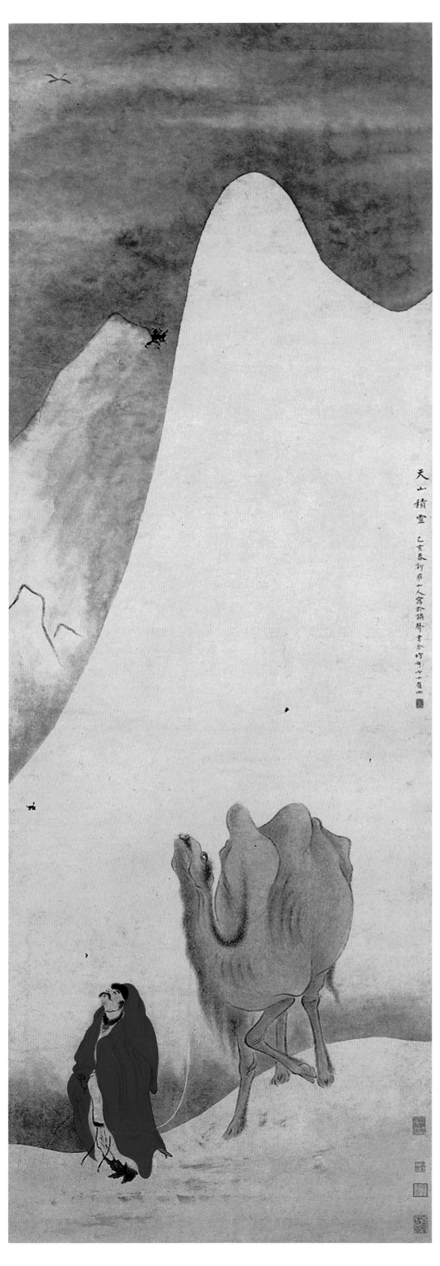

天山积雪图

轴　纸　设色

乾隆二十年乙亥（一七五五年）春作

159.1cm×52.8cm

故宫博物院藏

题识： 天山积雪。

款识： 乙亥春新罗山人写于讲声书舍时年七十有四

钤印： 华嵒（白文）、空尘诗画（朱文）

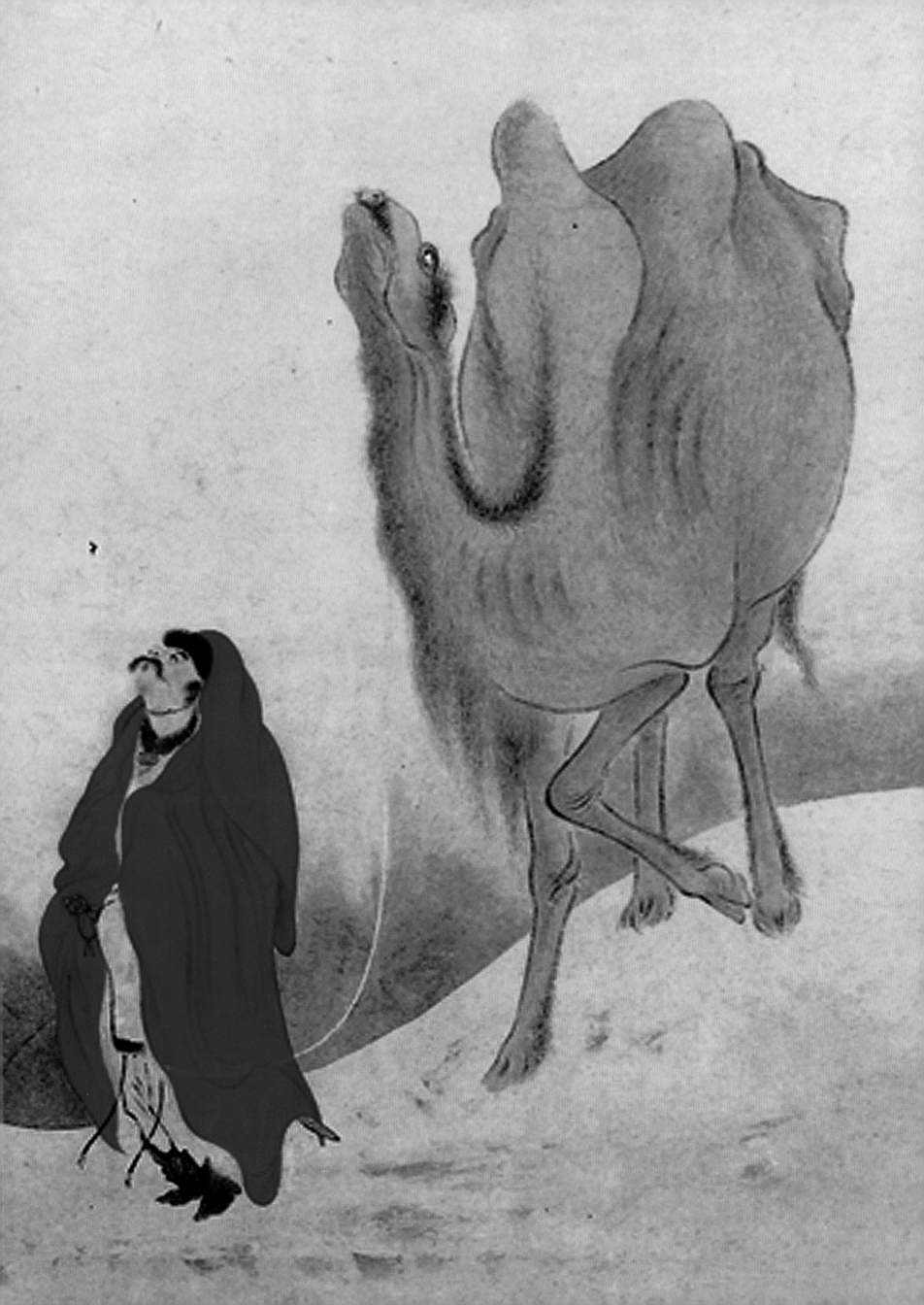

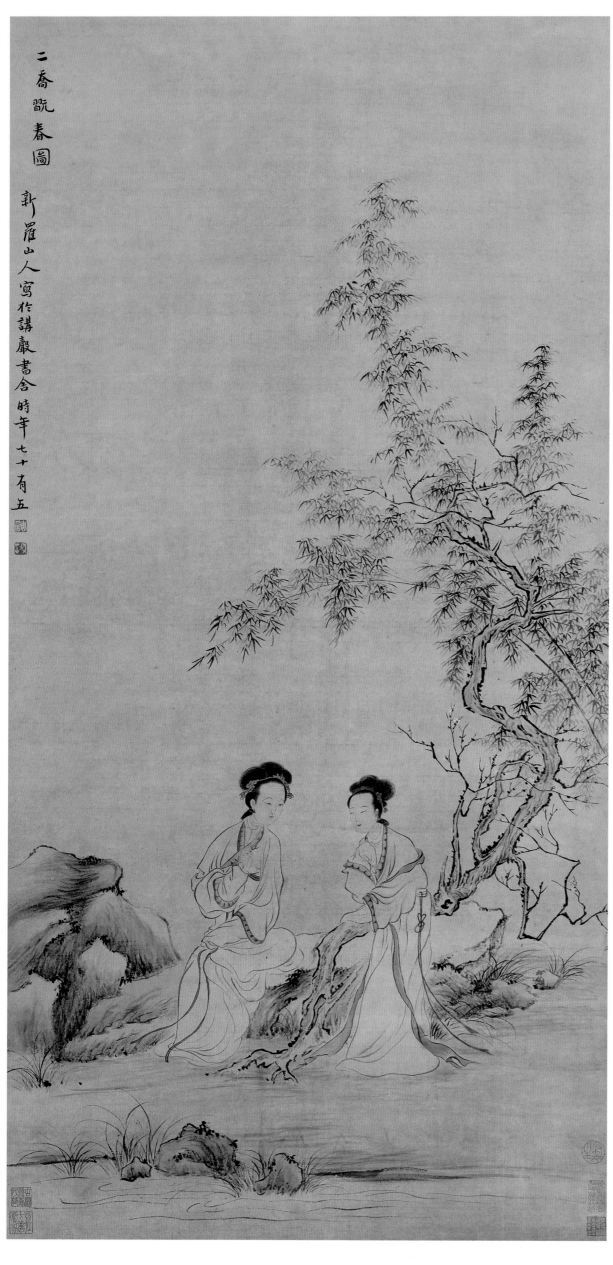

二乔玩春图

立轴

乾隆二十一年丙子（一七五六年）作

131cm×63cm

艺术市场拍卖品

题识：二乔玩春图。

款识：新罗山人写于讲声书舍时年七十有五

钤印：华品（白文）、秋岳（白文）、布衣生（朱文）

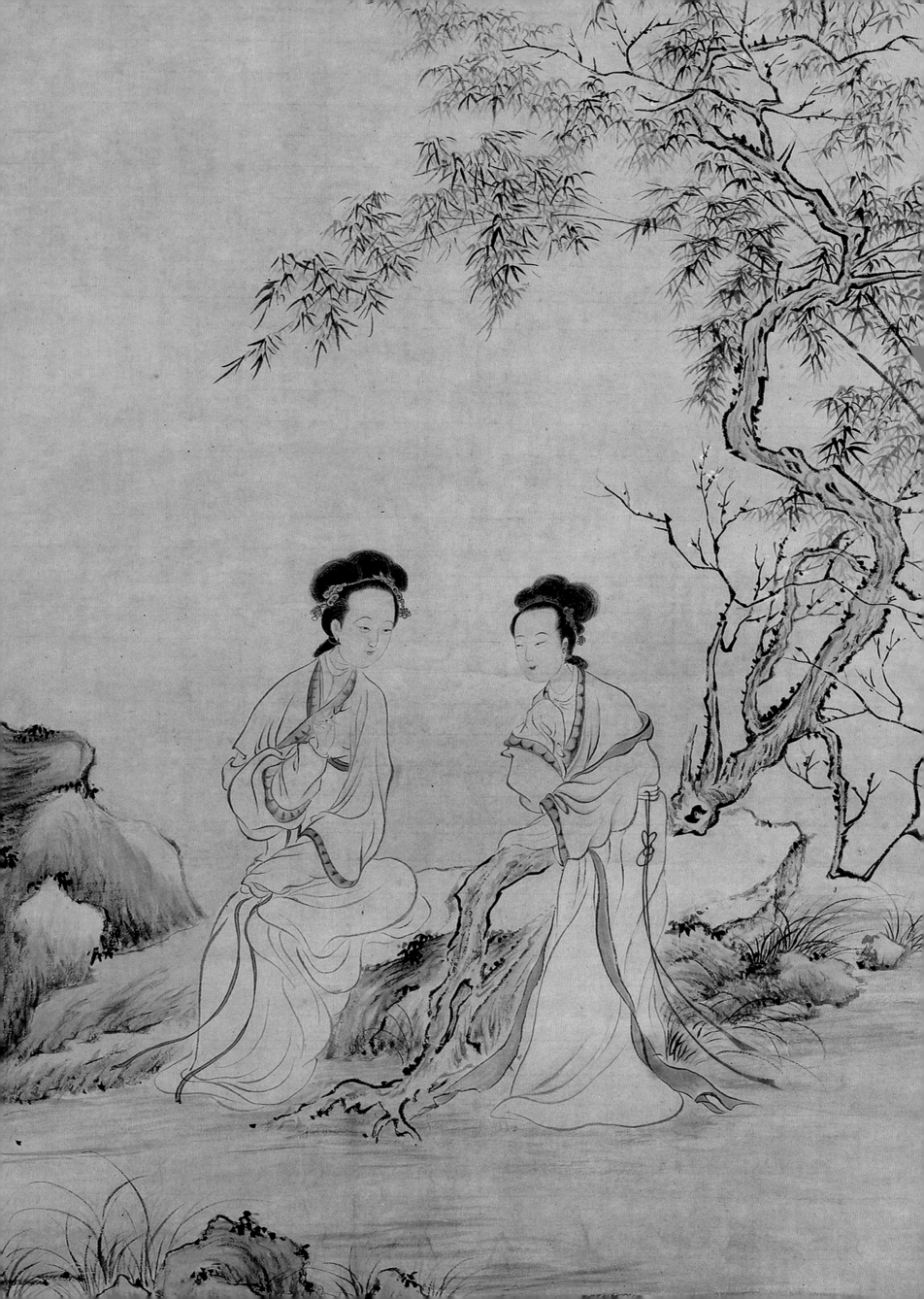

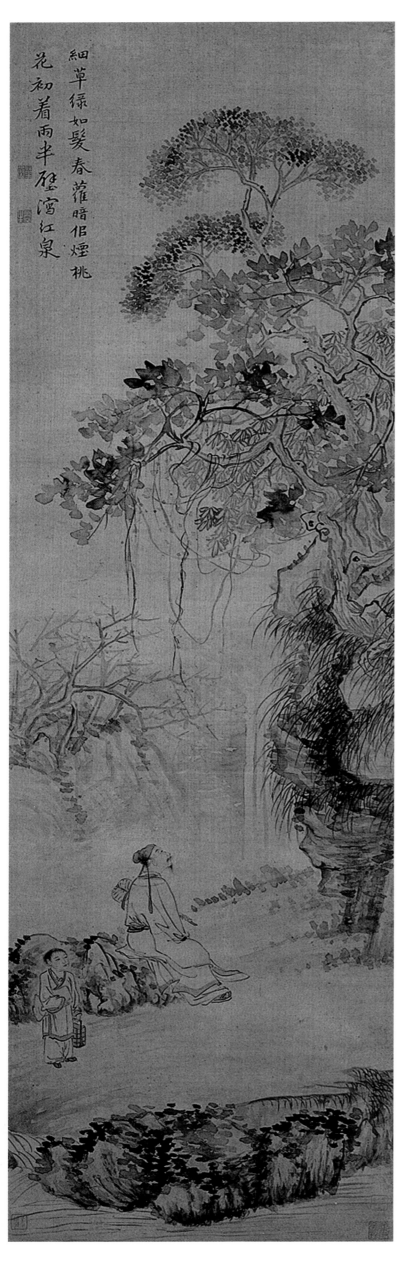

观瀑图

轴 绢 设色
中国国家博物馆藏

题识： 细草绿如发，春萝暗似烟。桃花初着雨，
半壁泻红泉。
钤印： 华嵒（白文）、秋岳（白文）

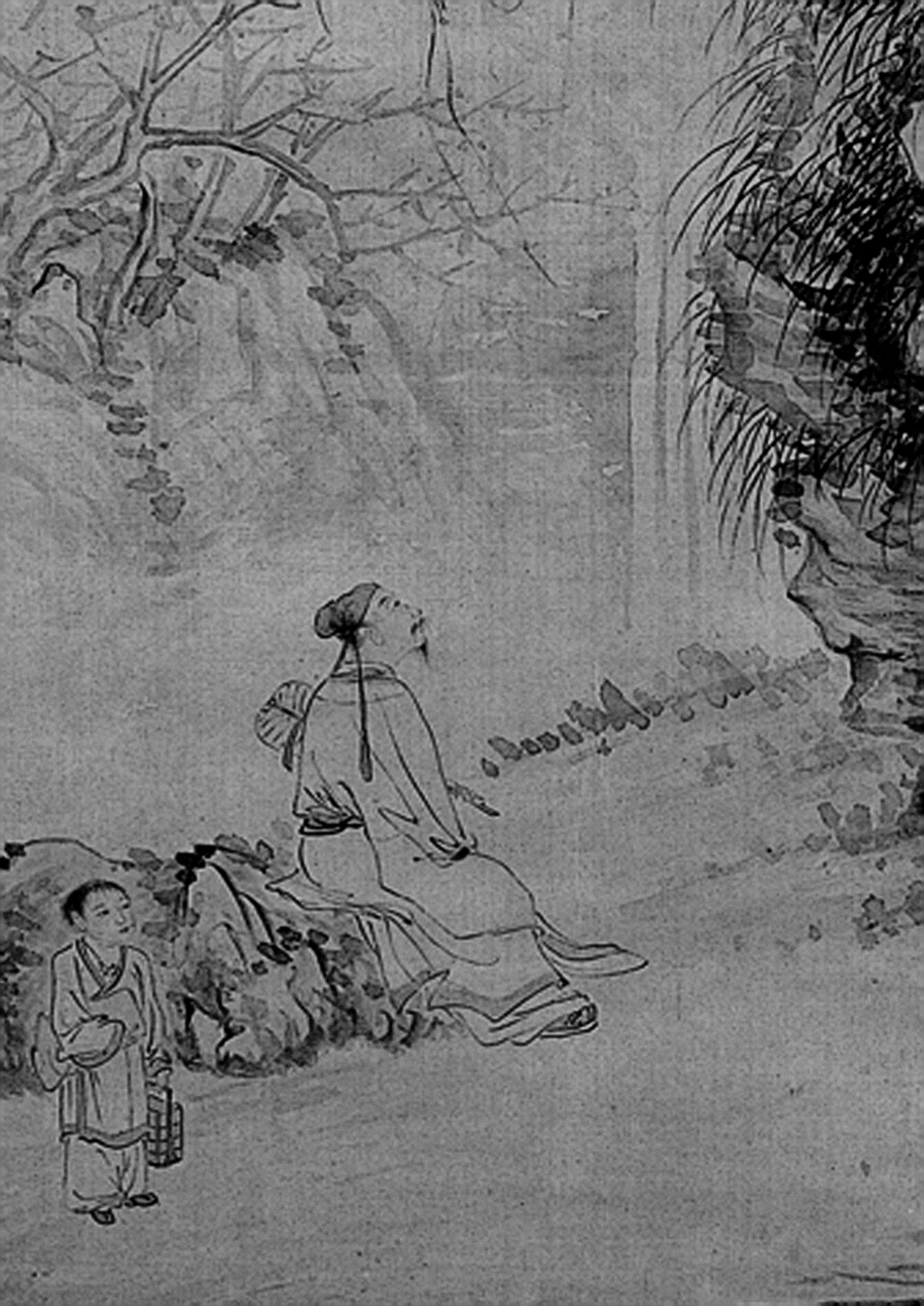

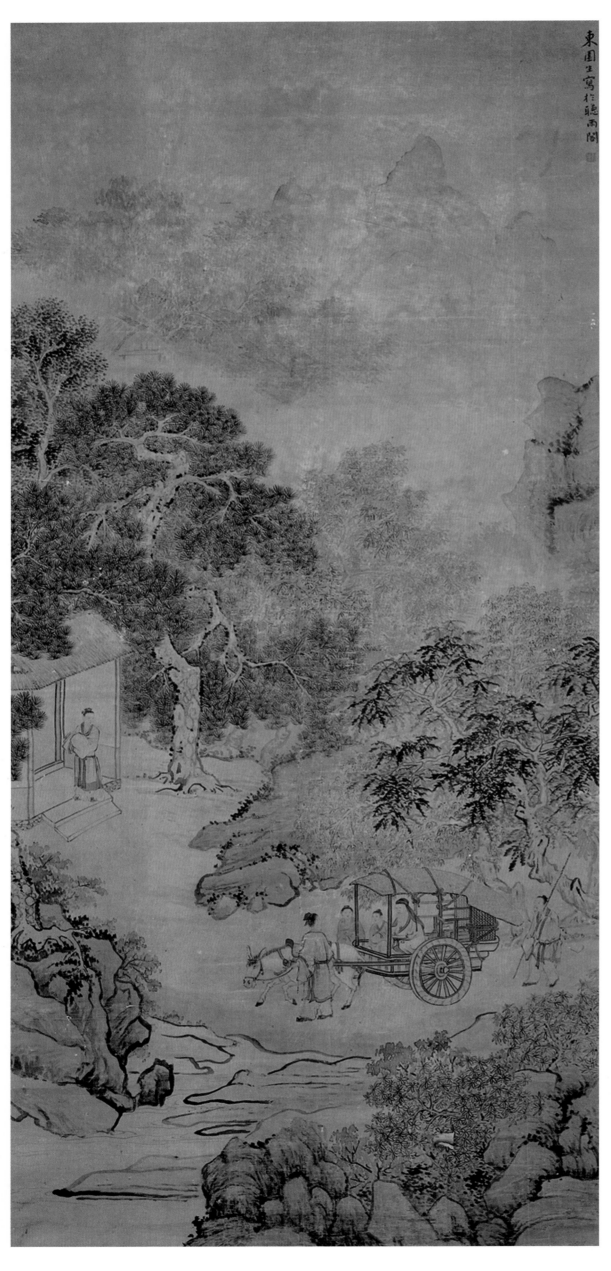

归庄图

轴 绢 设色

199.7cm×93cm

浙江省博物馆藏

款识：东园生写于听雨阁

钤印：华晶（白文）

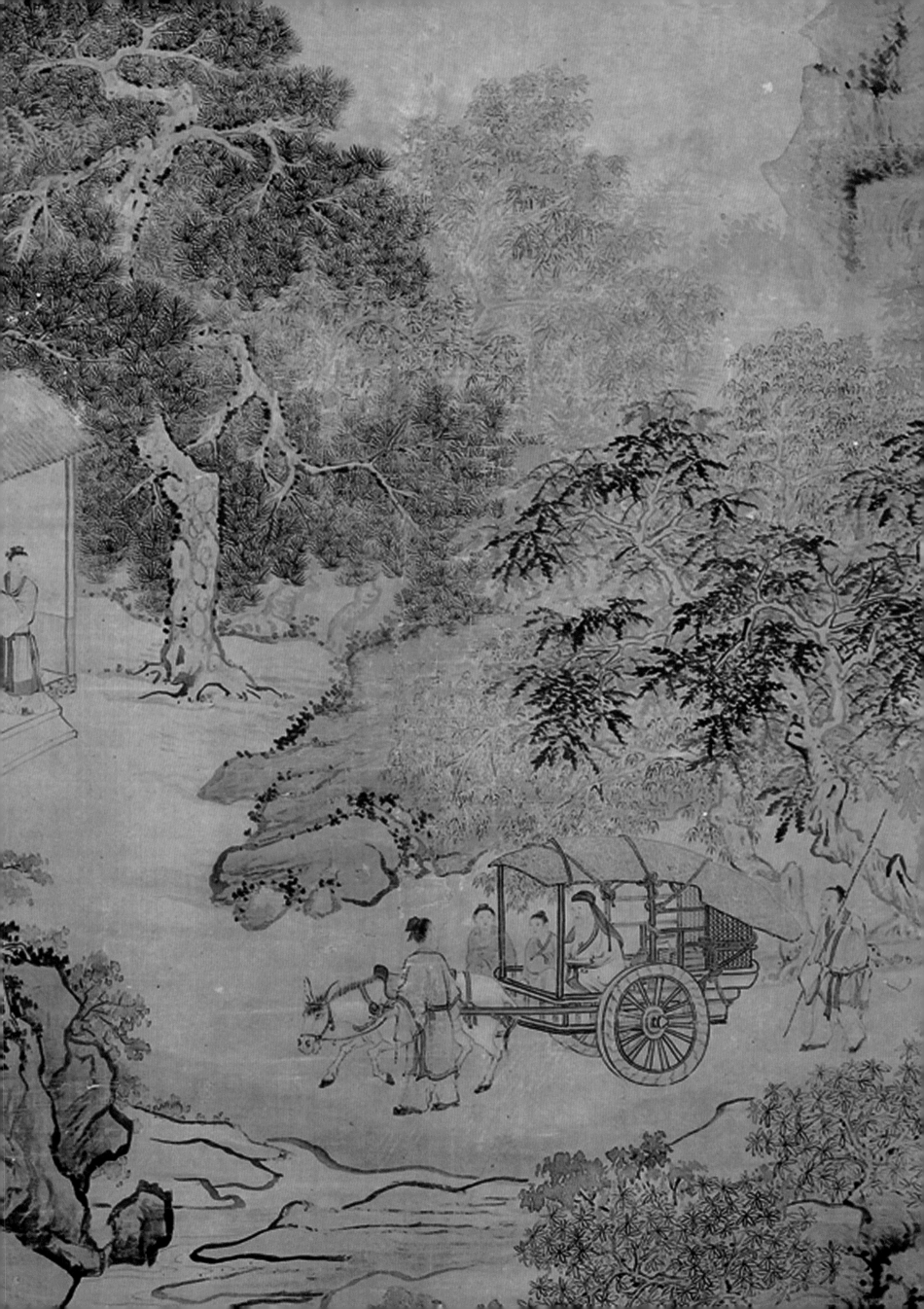

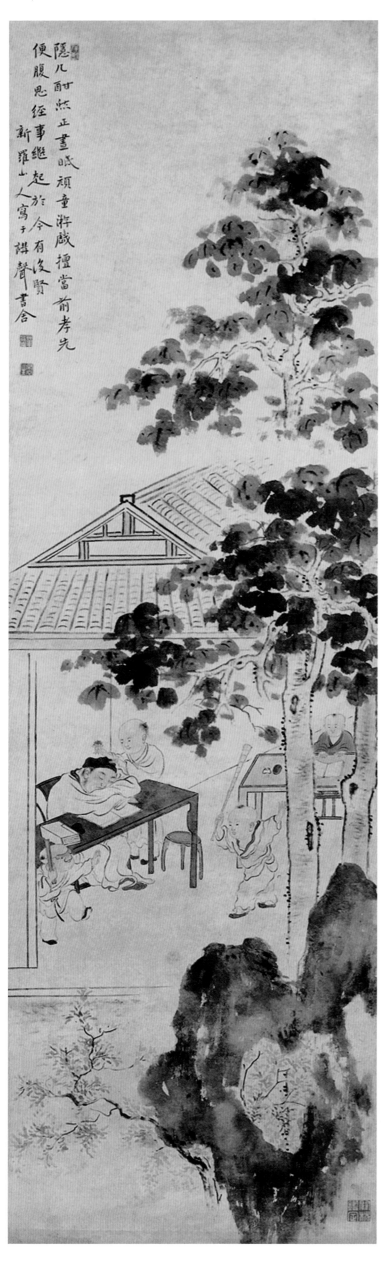

村童闹学图

轴 纸 设色

137.8cm×39.8cm

故宫博物院藏

题识: 隐几酣然正昼眠,顽童游戏擅当前。孝先便腹思经事,
继起于今有后贤。

款识: 新罗山人写于讲声书舍

钤印: 游戏(白文)、华嵒(白文)、秋岳(白文)

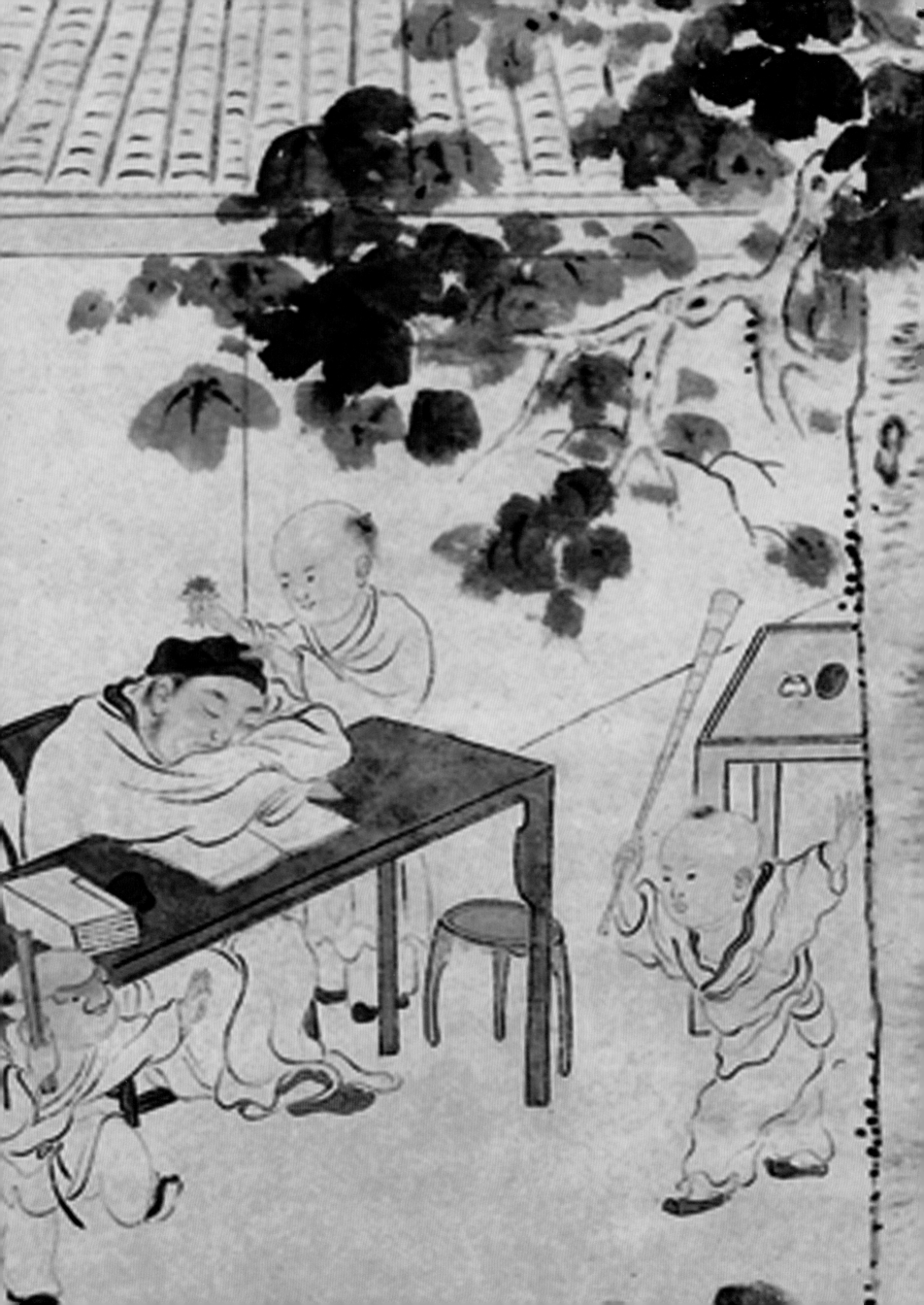

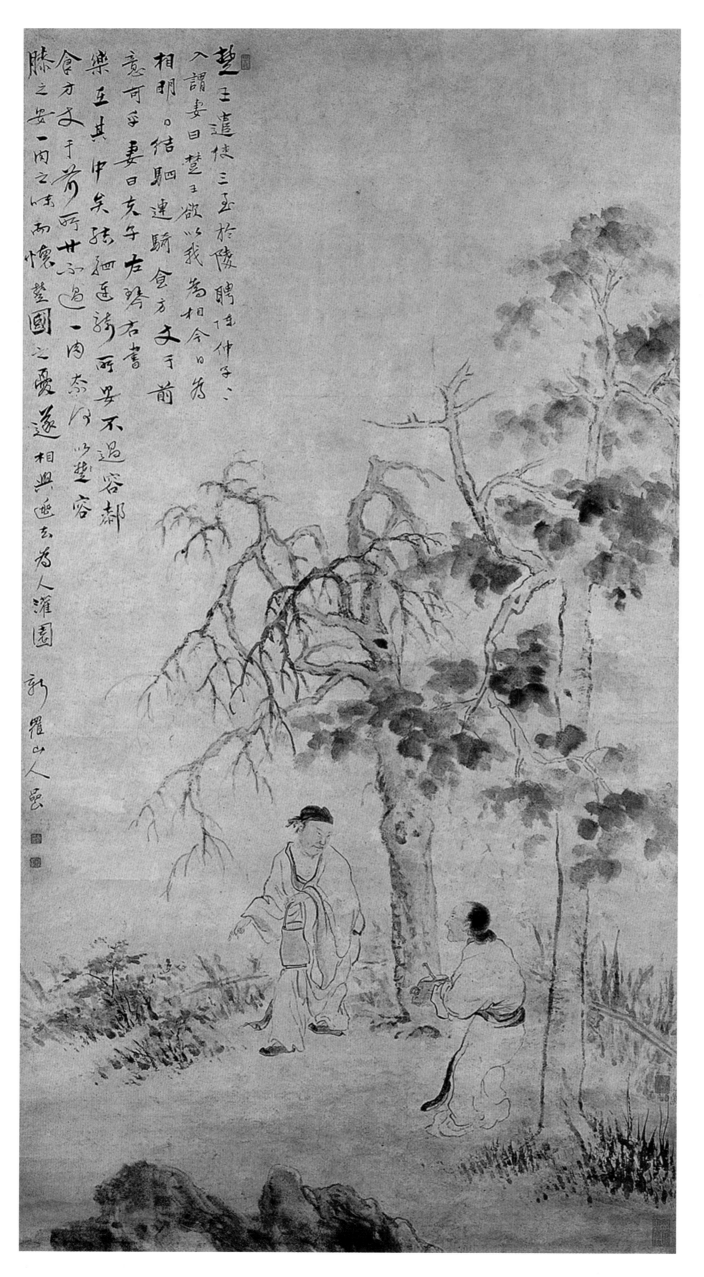

楚王遣使三玉於陵聘往仲子。仲子入謂妻曰楚王欲以我為相今日為相明日結駟連騎食方丈于前意可乎妻曰夫子左琴右書樂至其中矣結駟連騎所安不過容膝食方丈于前所甘不過一肉奈何以容膝之安一肉之味而懷楚國之憂遂相與逃去為人灌園

新羅山人嵒

陈仲子灌园图

轴 纸 设色
中国国家博物馆藏

题识: 楚王遣使三至于陵,聘陈仲子。仲子入谓妻曰:"楚王欲以我为相,今日为相,明日结驷连骑,食方丈于前,意可乎?"妻曰:"夫子左琴右书,乐在其中矣。结驷连骑,所安不过容膝;食方丈于前,所甘不过一肉。奈何以容膝之安,一肉之味,而怀楚国之忧!"遂相与逃去,为人灌园。

款识: 新罗山人嵒

钤印: 华嵒(白文)、秋岳(白文)

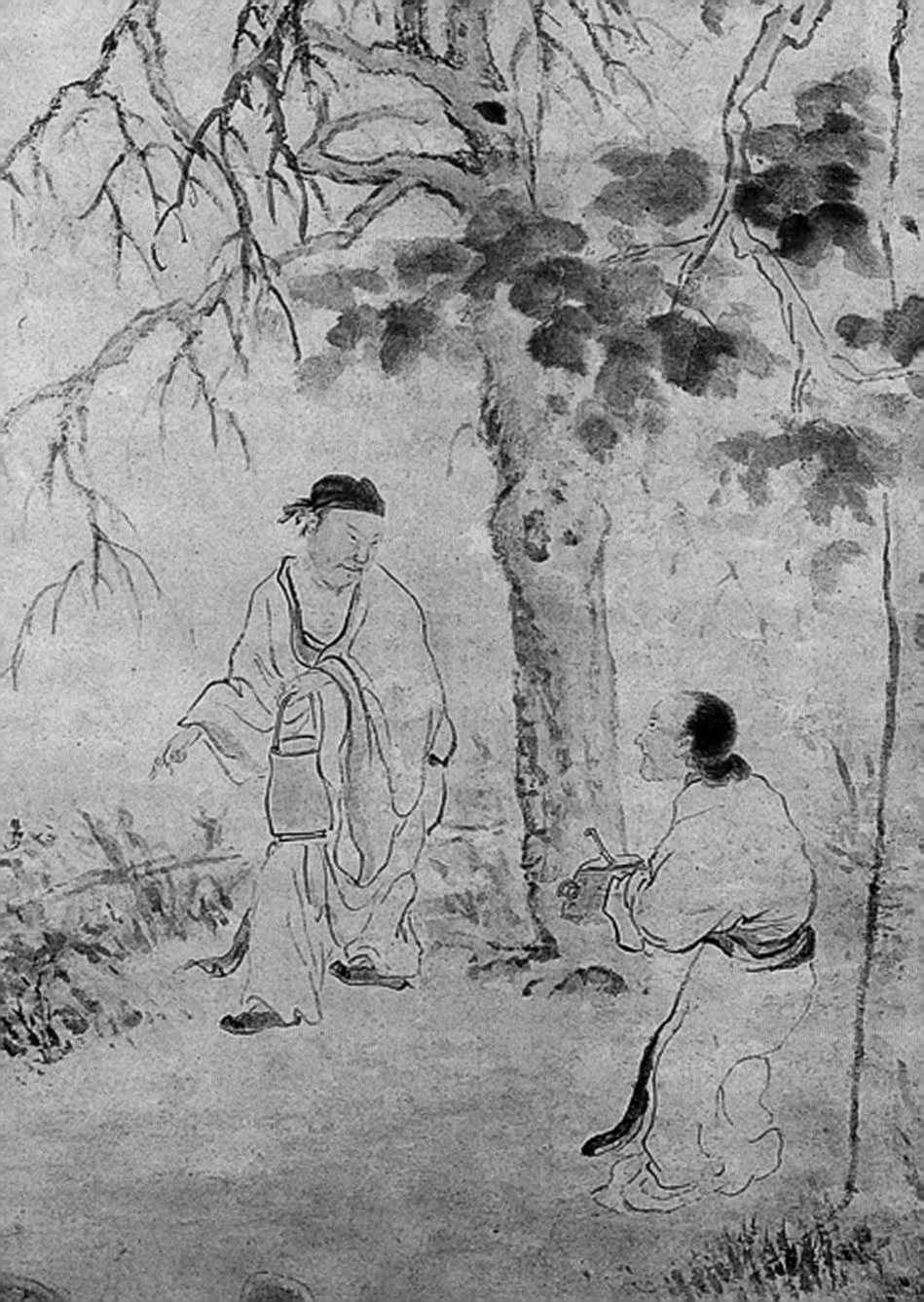

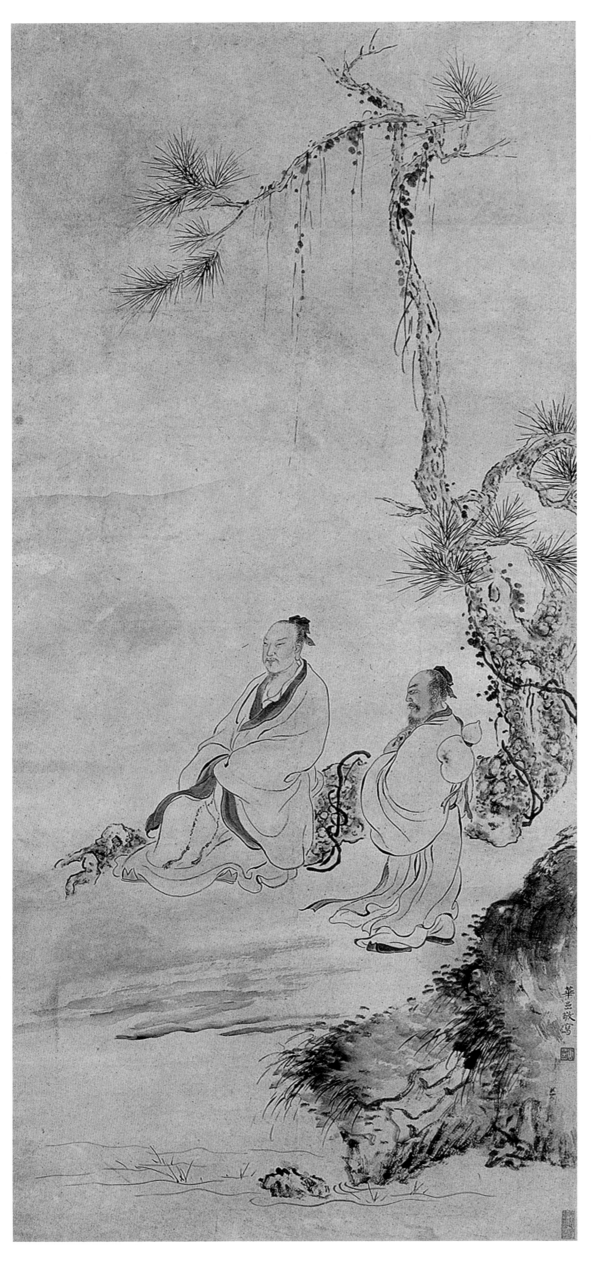

松下高士图

轴　纸　设色
中国国家博物馆藏

款识：华嵒敬写
钤印：华嵒（白文）

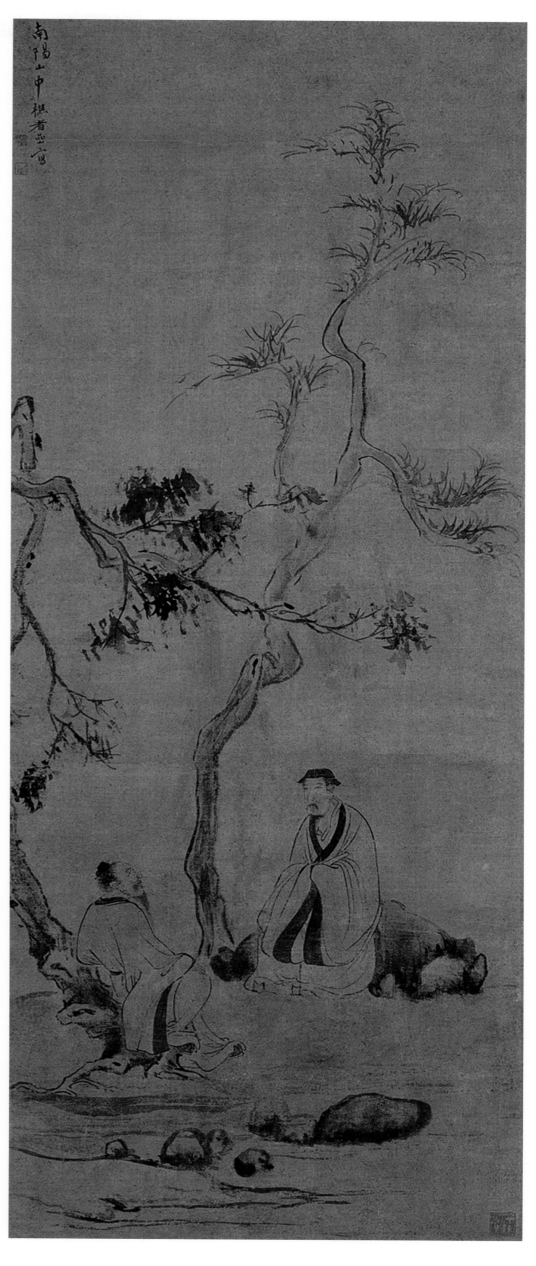

二老论道图

轴　纸　墨笔

83.8cm×33.2cm

天津市艺术博物馆藏

款识： 南阳山中樵者岳写

钤印： 华岳（白文）、秋岳（朱文）

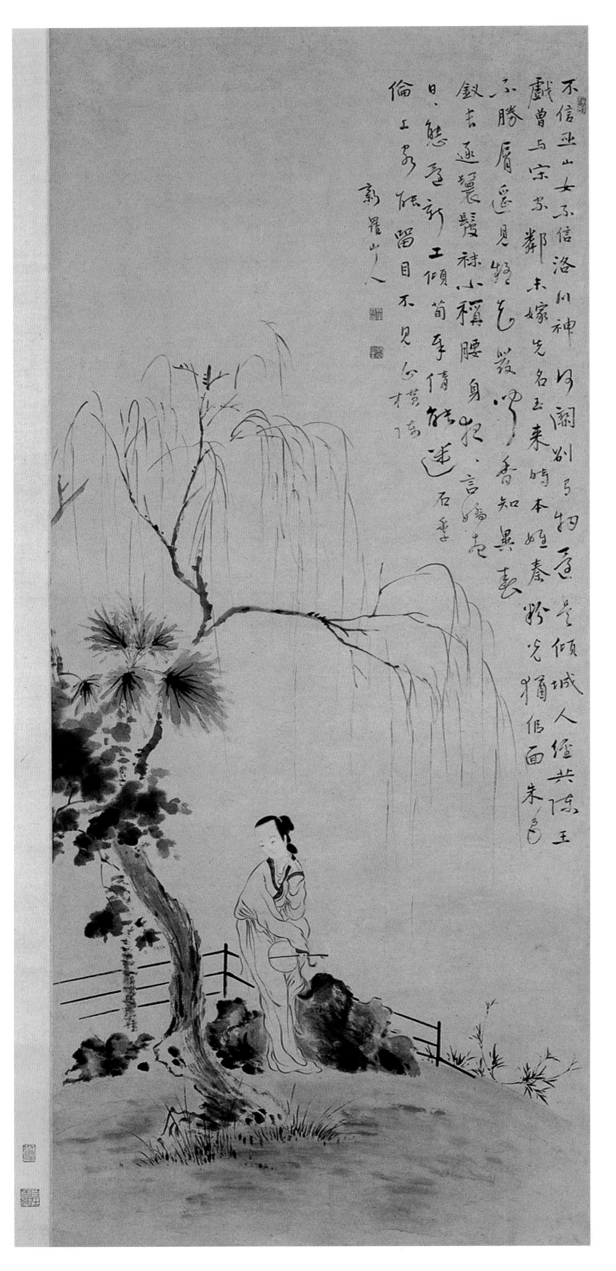

不信巫山女不信洛川神何關別有物還是傾城人經共陳王戲曾與宋家鄰未嫁先名玉來時本姓秦粉光猶似面朱色不勝唇遙見疑是髮聞香知異春釵去逐鬟髮袜小稱腰身夜夜言嬌夜日日態還新工傾荀奉倩能迷石季倫上客能留目不見正橫陳

新羅山人

垂柳仕女图

轴 纸 设色
130.6cm×54.8cm
天津市艺术博物馆藏

题识： 不信巫山女，不信洛川神。何关别有物，还是倾城人。经共陈王戏，曾与宋家邻。未嫁先名玉，来时本姓秦。粉光犹似面，朱色不胜唇。遥见疑是发，闻香知异春。钗去逐鬟髮，袜小称腰身。夜夜言娇夜，日日态还新。工倾荀奉倩，能迷石季伦。上客能留目，不见正横陈。
款识： 新罗山人
钤印： 游戏（白文）、华嵒（白文）、秋岳（白文）

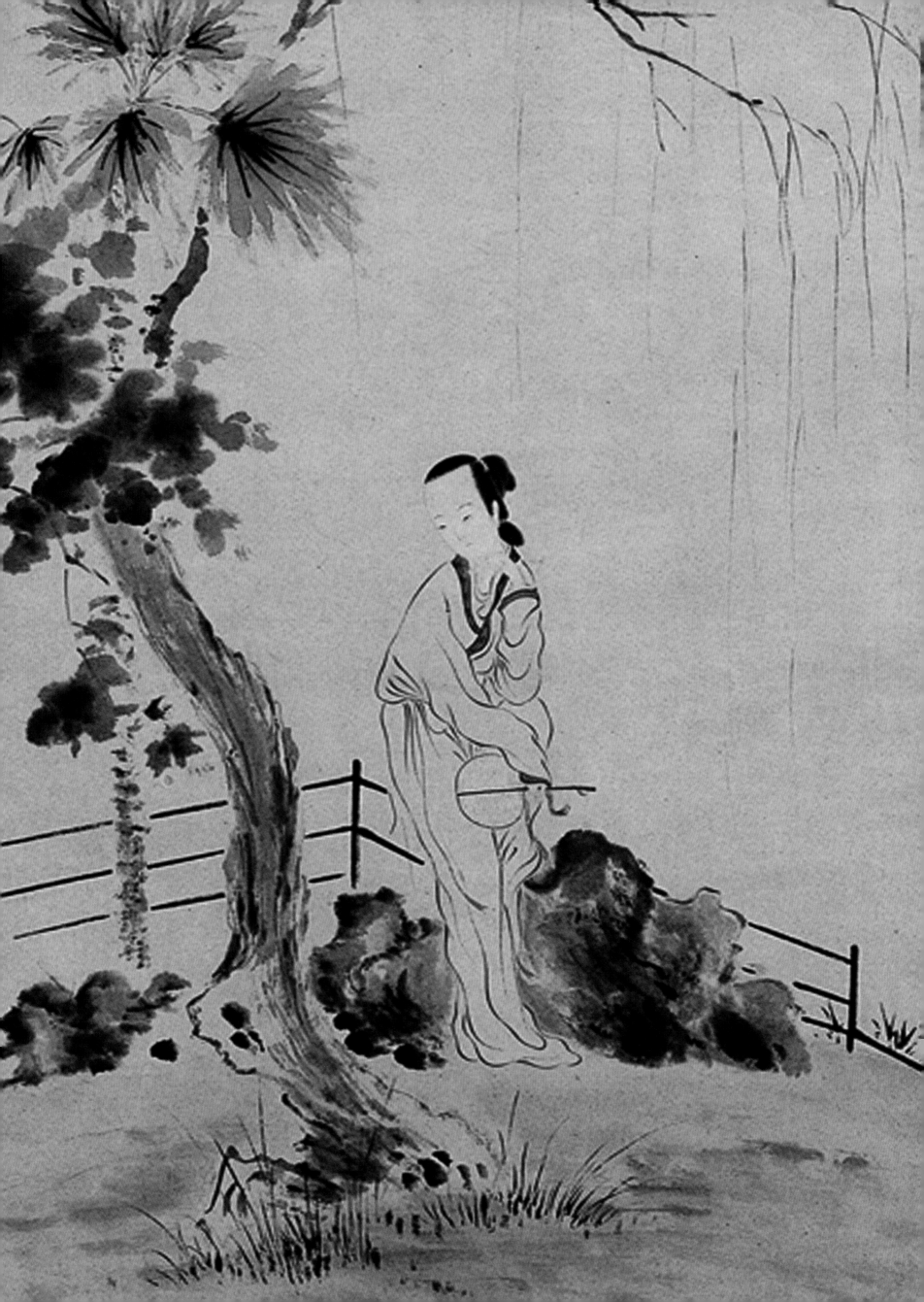

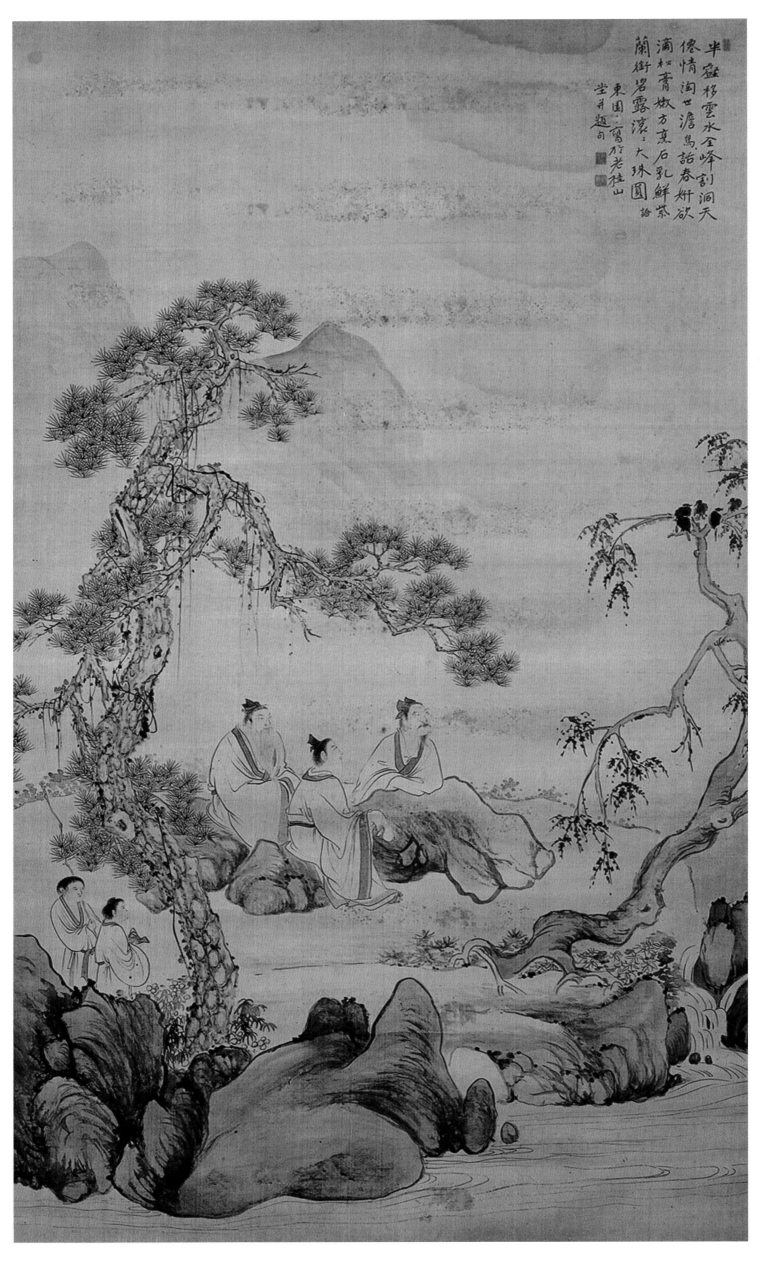

半壁移雲水全峰割洞天
偲情淘世澹鳥話春妍欲
蒲松青嫩方烹石乳鮮紫
蘭衙岩露滾:大珠圓 話
東園:寫於老桂山
堂并題句

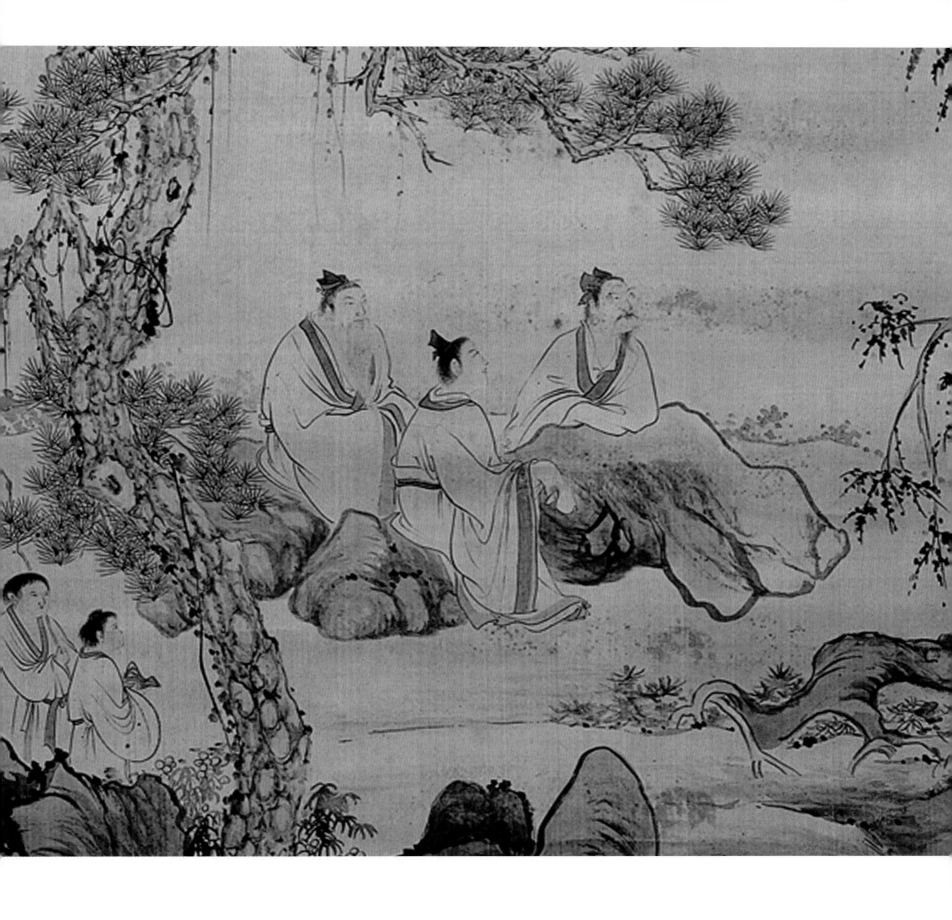

松下清话图

轴 绢 设色

171cm×98cm

广东省博物馆藏

题识: 半壑移云水,全峰割洞天,仙情淘世澹,鸟语话春妍。
欲滴松膏嫩,方烹石乳鲜。紫兰衔碧露,滚滚大珠圆。
款识: 东园生写于老桂山堂并题句
钤印: 华岳(白文)、秋岳(白文)

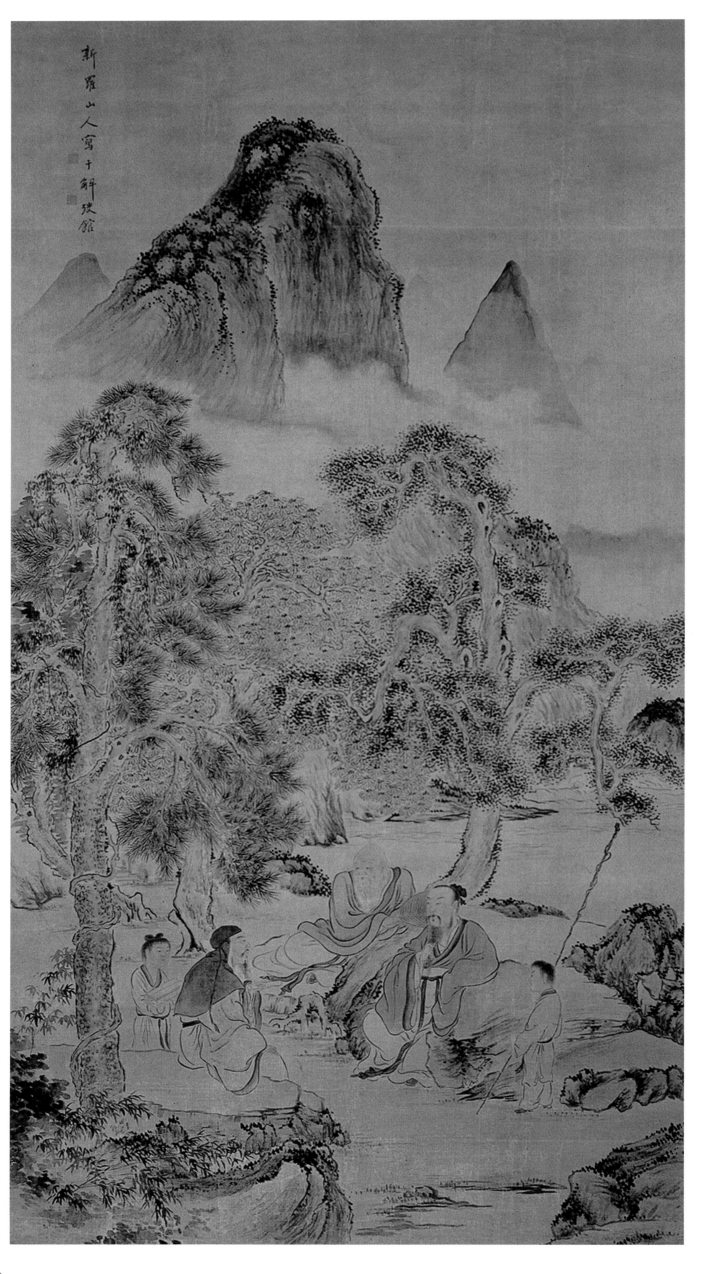

林下论道图

轴 绢 设色
181cm×96cm
广东省博物馆藏

款识：新罗山人写于解
弢馆
钤印：秋岳（白文）

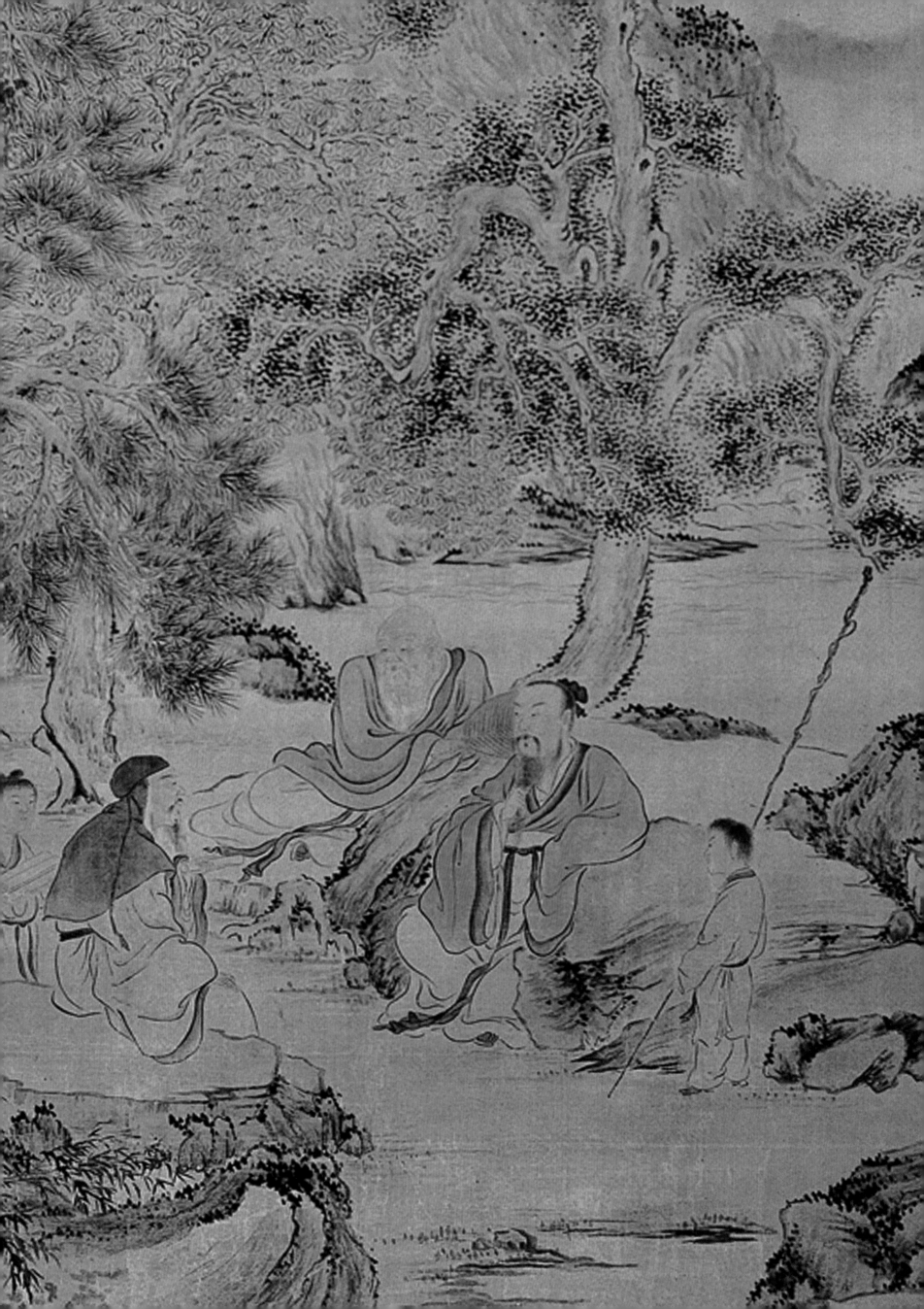

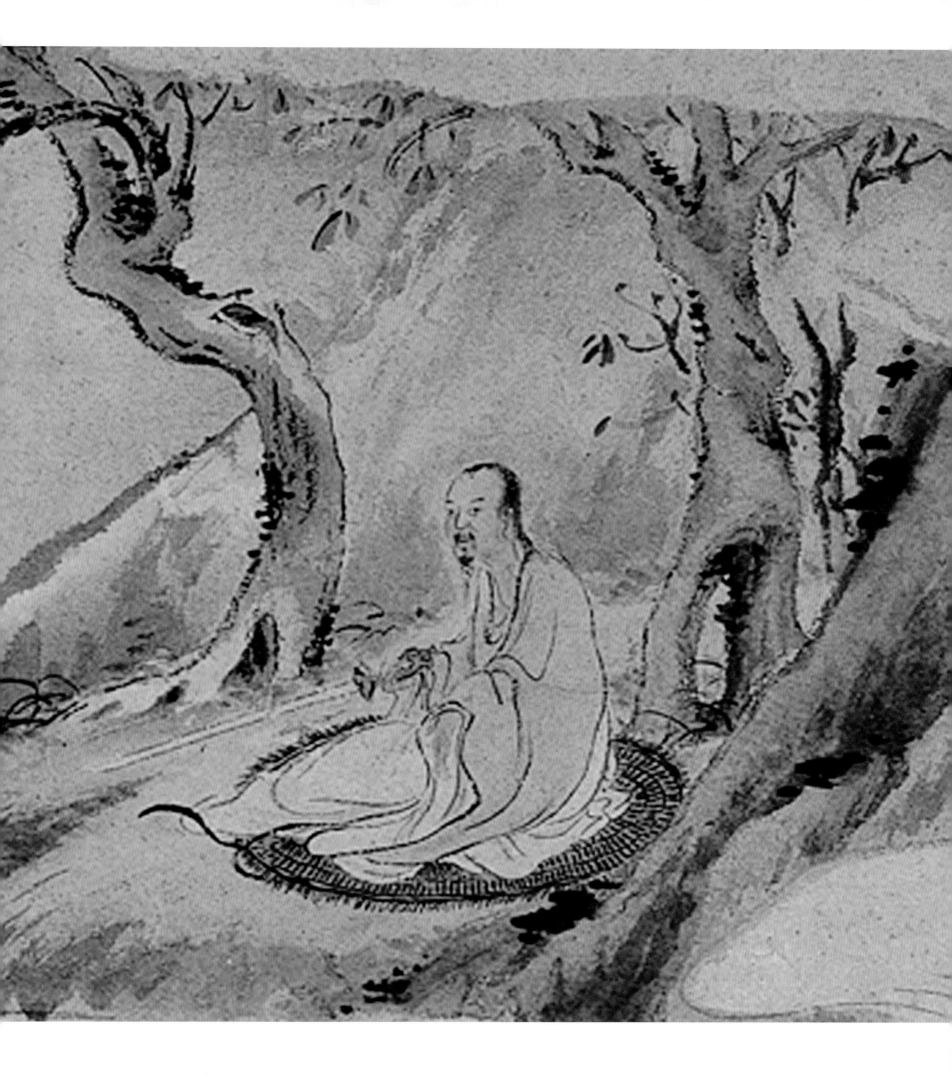

曹松堂肖像

轴　纸　设色

33.1cm×51.5cm

首都博物馆藏

题识： 以智慧剑破烦恼贼，烦恼既破，
障碍自失。本无我相，谁僧谁佛？相视
而笑。嗟彼慧刀。

款识： 松堂先生属，新罗生并题

钤印： 秋岳（白文）

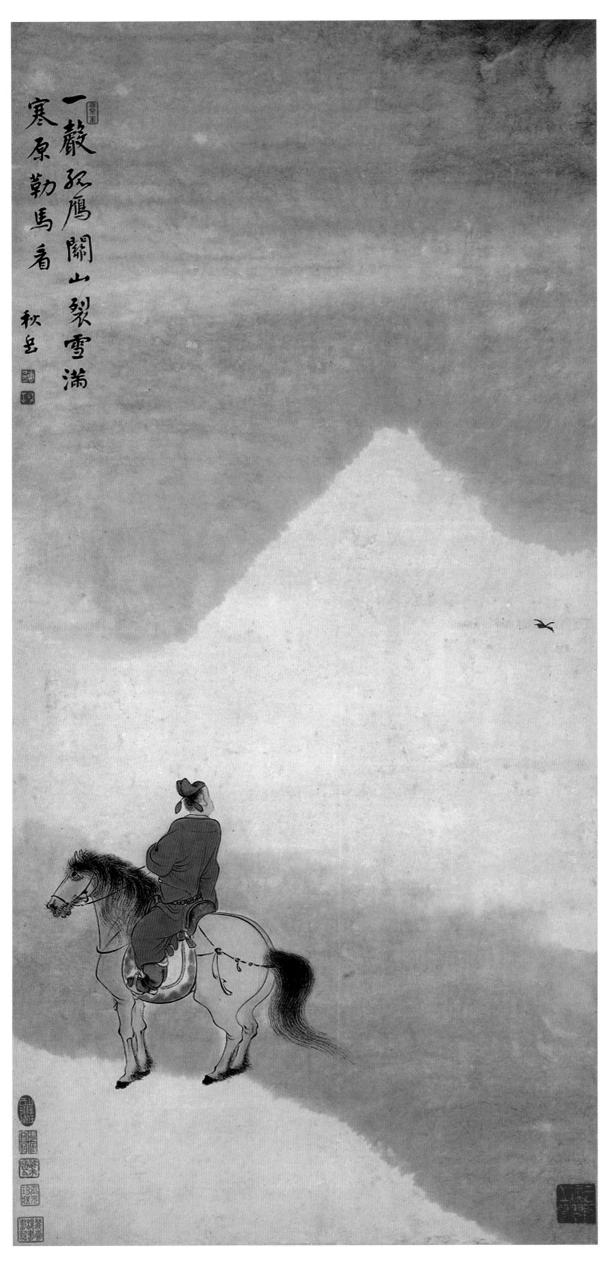

一聲孤鴈關山裂雪滿寒原勒馬看　秋岳

关山勒马图

轴　纸　设色
124cm×57.1cm
上海博物馆藏

题识： 一声孤雁关山裂，雪满寒原勒马看。
款识： 秋岳
钤印： 秋空一鹤（朱文）、华岳（白文）、
秋岳（白文）、云阿暖翠之阁（白文）

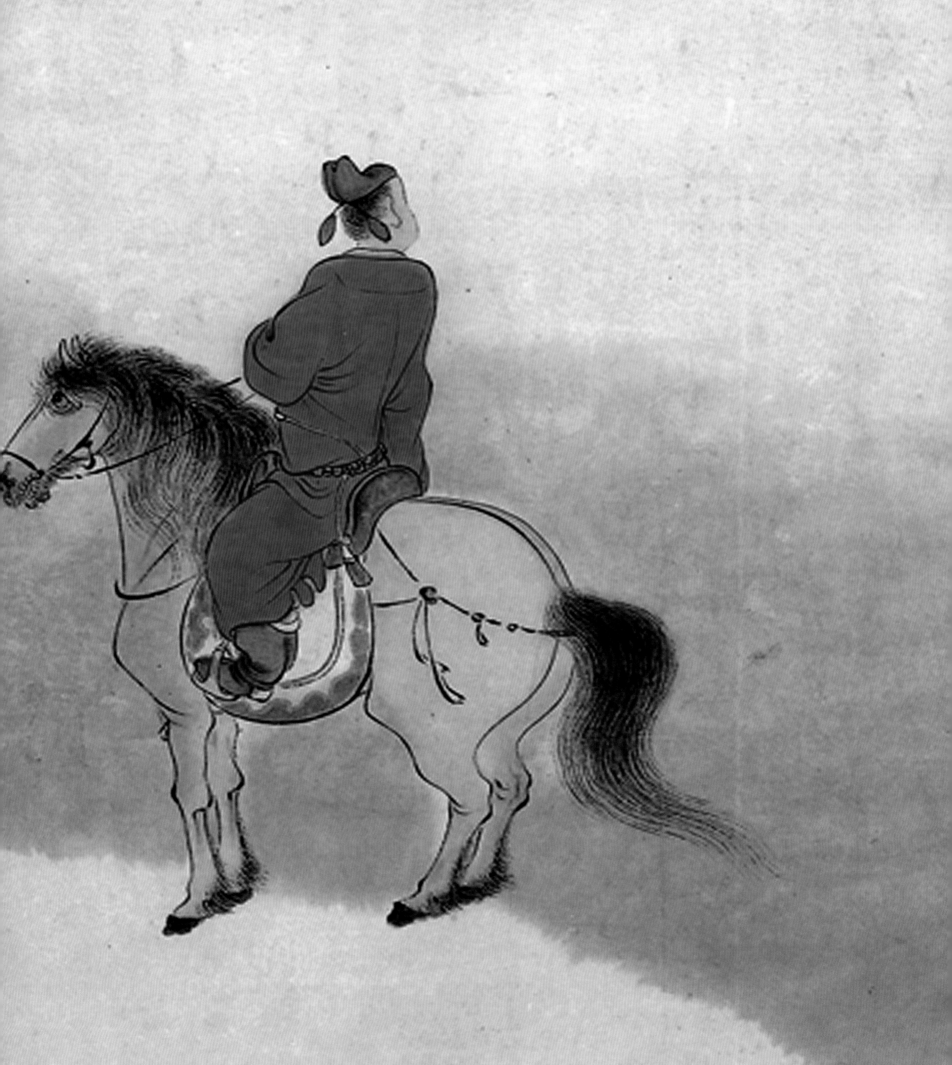

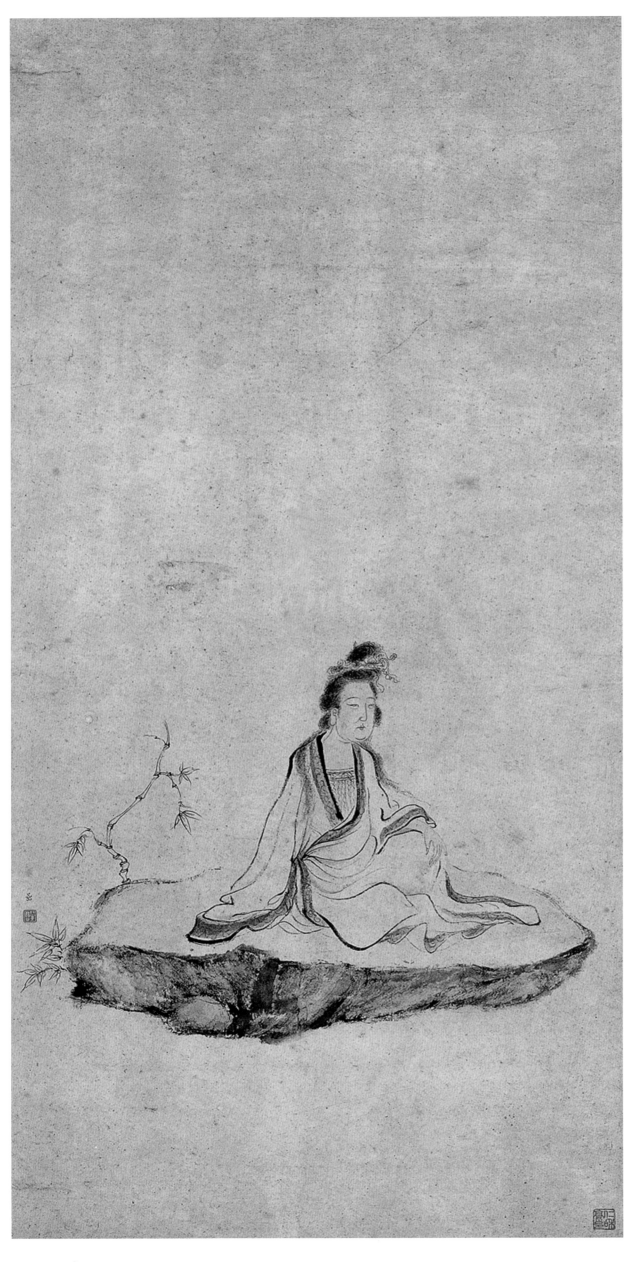

观音像

轴 纸 墨笔
63.7cm×30.7cm
上海博物馆藏

款识：喦
钤印：华喦（白文）

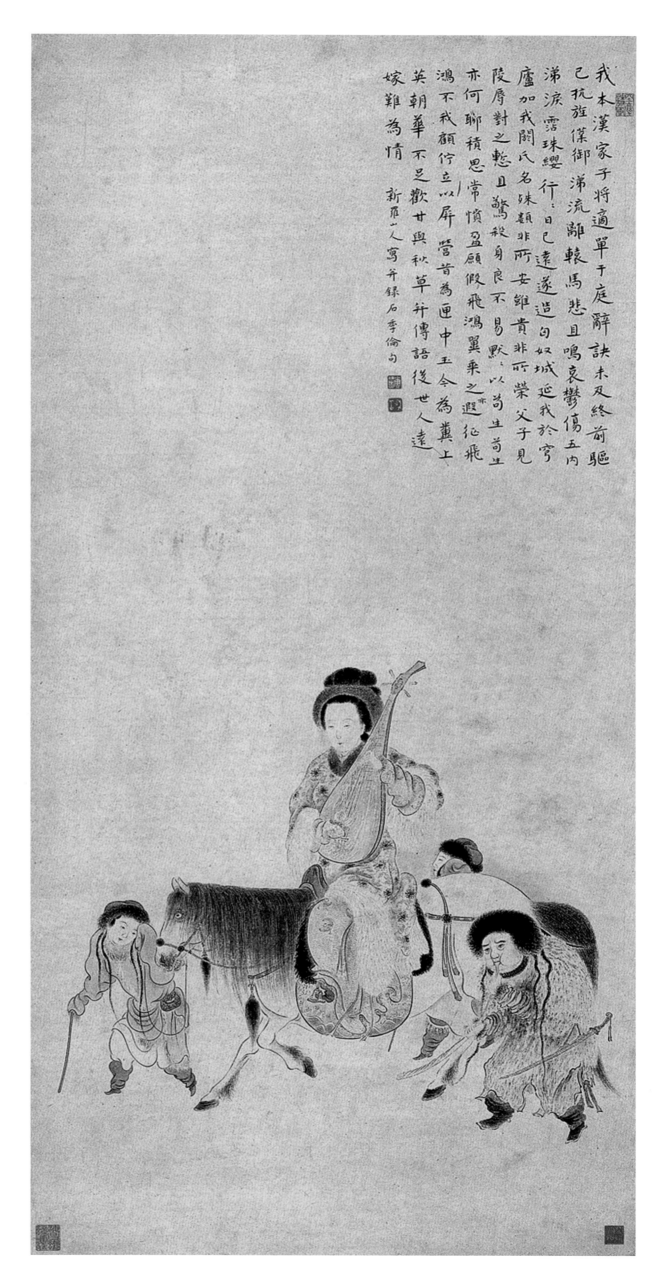

我本漢家子將適單于庭辭訣未及終前驅己抗旌僕御涕流離轅馬悲且鳴哀鬱傷五內涕淚霑珠纓行行日已遠遂造匈奴城延我於穹廬加我閼氏名殊類非所安雖貴非所榮父子見陵辱對之慙且驚殺身良不易默默以茍生茍生亦何聊積思常憤盈願假飛鴻翼乘之亦遐征飛鴻不我顧佇立以屏營昔為匣中玉今為糞上英朝華不足歡甘與秋草幷傳語後世人嫁難為情

新雁二人寫于錄石季倫句

昭君出塞图

轴 纸 墨笔

125.1cm×58.8cm

上海文物商店藏

题识: 我本汉家子,将适单于庭。辞诀未及终,前驱已抗旌。仆御涕流离,辕马悲且鸣。哀郁伤五内,涕泪沾朱缨。行行日已远,遂造匈奴城。延我于穹庐,加我阏氏名。殊类非所安,虽贵非所荣。父子见陵辱,对之慙且惊。杀身良不易,默默以苟生。苟生亦何聊,积思常愤盈。愿假飞鸿翼,乘之亦遐征。飞鸿不可顾,伫立以屏营。昔为匣中玉,今为粪上英。朝华不足欢,甘与秋草幷。传语后世人,远嫁难为情。

款识: 新罗山人写幷录石季伦句

钤印: 空尘诗画(朱文)、华嵒(白文)、秋岳(白文)

我本漢家子將適單于庭辭訣未及終前驅
已抗旌僕御涕流離轅馬悲且鳴哀鬱傷五內
淚流連珠纓行行日已遠遂造匈奴城延我於穹
廬加我閼氏名殊類非所安雖貴非所榮父子見
陵辱對之慚且驚殺身良不易默默以苟生苟生
亦何聊積思常憤盈願假飛鴻翼棄之以遐征飛
鴻不我顧佇立以屏營昔為匣中玉今為糞上
英歎華不日歡甘與秋草并傳語後世人遠
嫁難為情

新羅山人寫并錄石季倫句

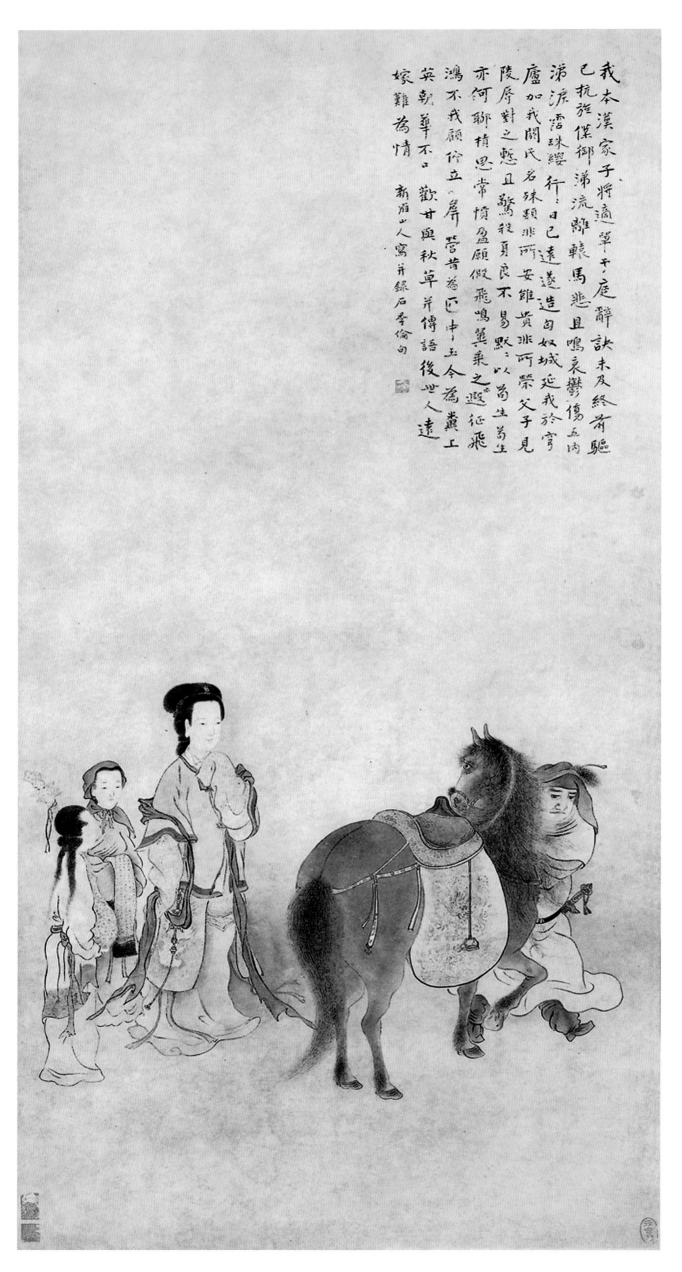

昭君出塞图

轴　纸　墨笔

128.3cm×64cm

上海博物馆藏

题识： 我本汉家子，将适单于庭。辞决未及终，前驱已抗旌。仆御涕流离，辕马悲且鸣。哀郁伤五内，涕泪沾朱缨。
行行日已远，遂造匈奴城。延我于穹庐，加我阏氏名。殊类非所安，虽贵非所荣。父子见陵辱，对之惭且惊。杀身良
不易，默默以苟生。苟生亦何聊，积思常忿盈。愿假飞鸿翼，乘之亦遐征。飞鸿不我顾，伫立以屏营。昔为匣中玉，
今为粪上英。朝华不足欢，甘与秋草并。传语后世人，远嫁难为情。

款识： 新罗山人写并录石季伦句

钤印： 华嵒（白文）

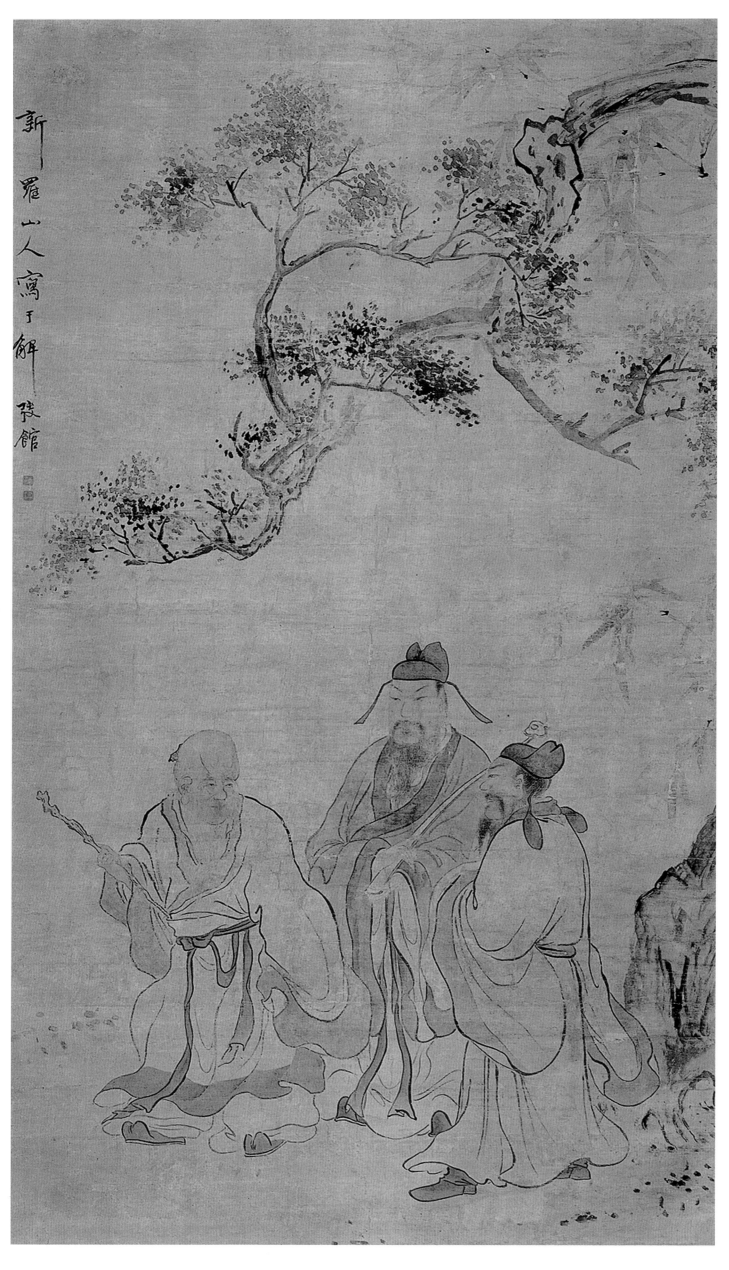

三星图

轴 绢 设色

175.1cm×97.2cm

安徽省博物馆藏

款识： 新罗山人写于解

弢馆

钤印： 华嵒（白文）、

秋岳（白文）

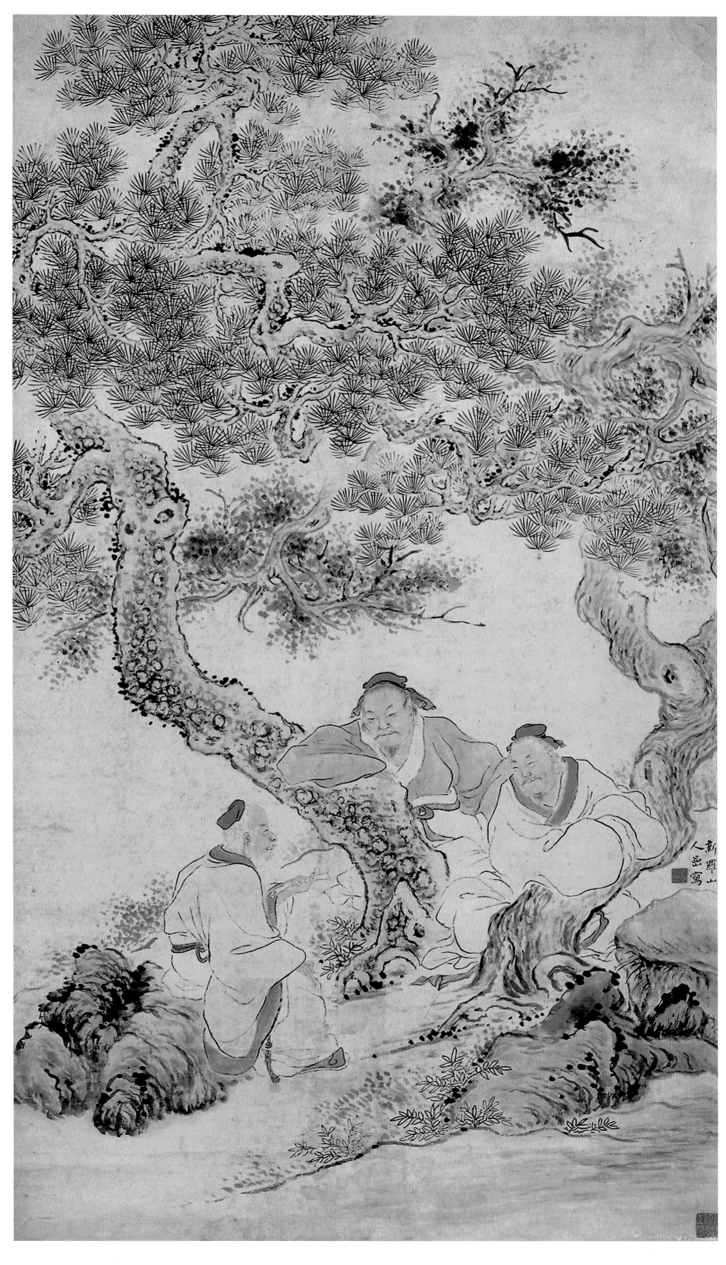

松荫三老图

轴 纸 设色
194.2cm×107.95cm
浙江省博物馆藏

款识： 新罗山人喦写
钤印： 华喦（白文）

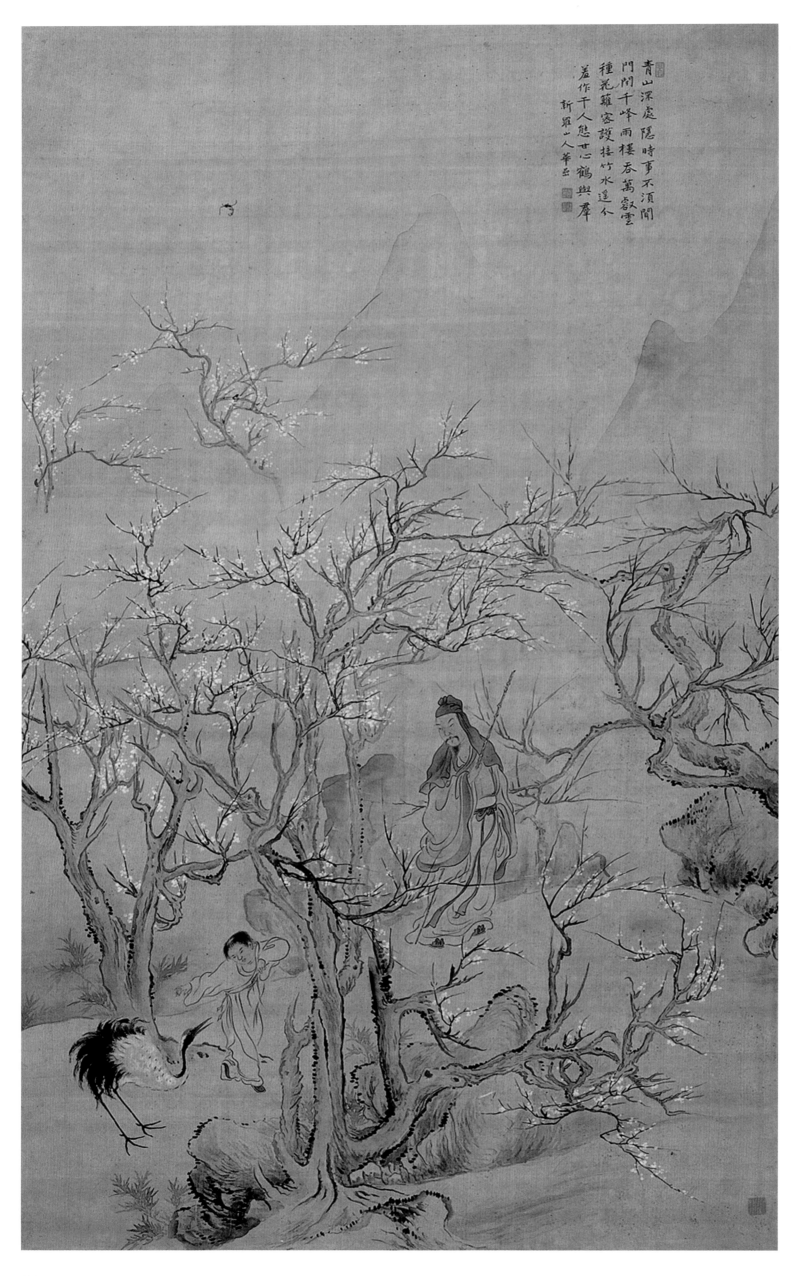

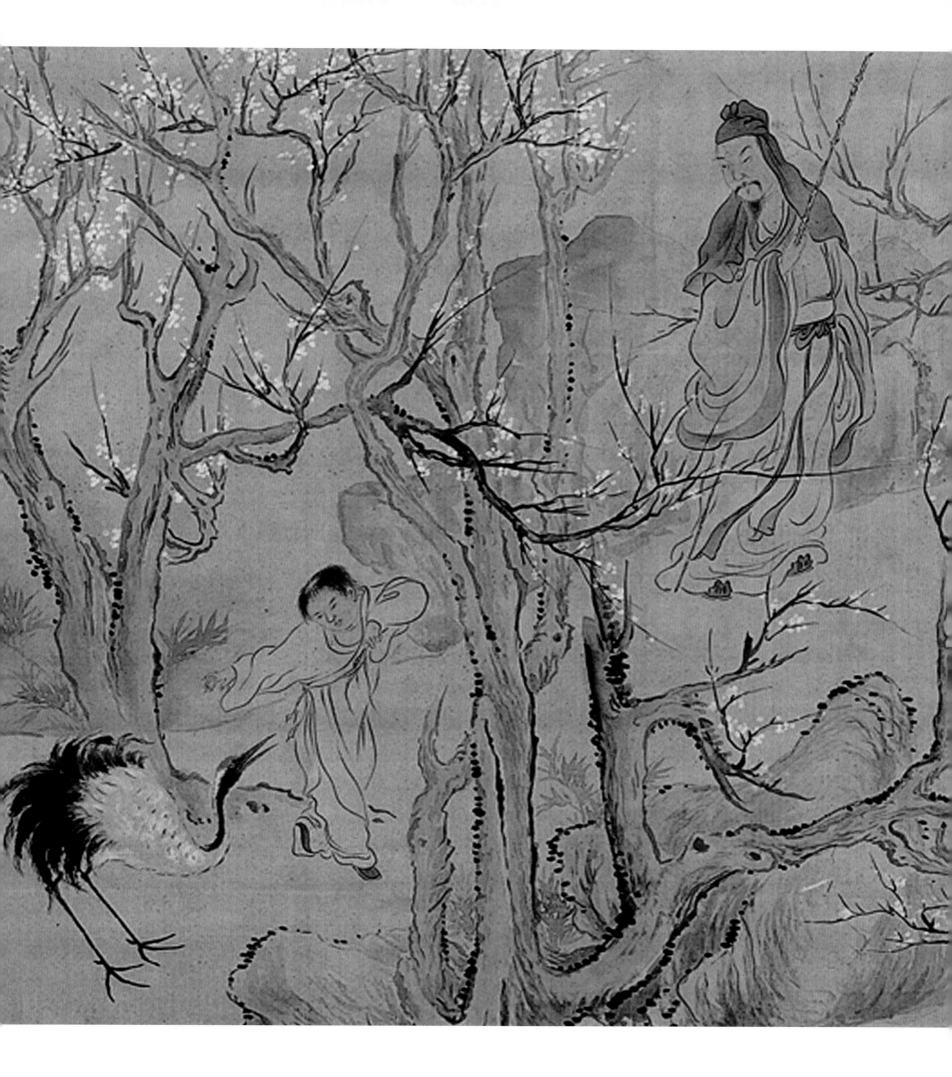

梅鹤图

轴　绢　设色

170cm×100cm

安徽省博物馆藏

题识： 青山深处隐，时事不须闻。门闭千峰雨，楼吞万壑云。种花
篱密护，接竹水遥分。羞作千人态，甘心鹤与群。

款识： 新罗山人华嵒

钤印： 幽心入微（朱文）、华嵒（白文）、秋岳（白文）

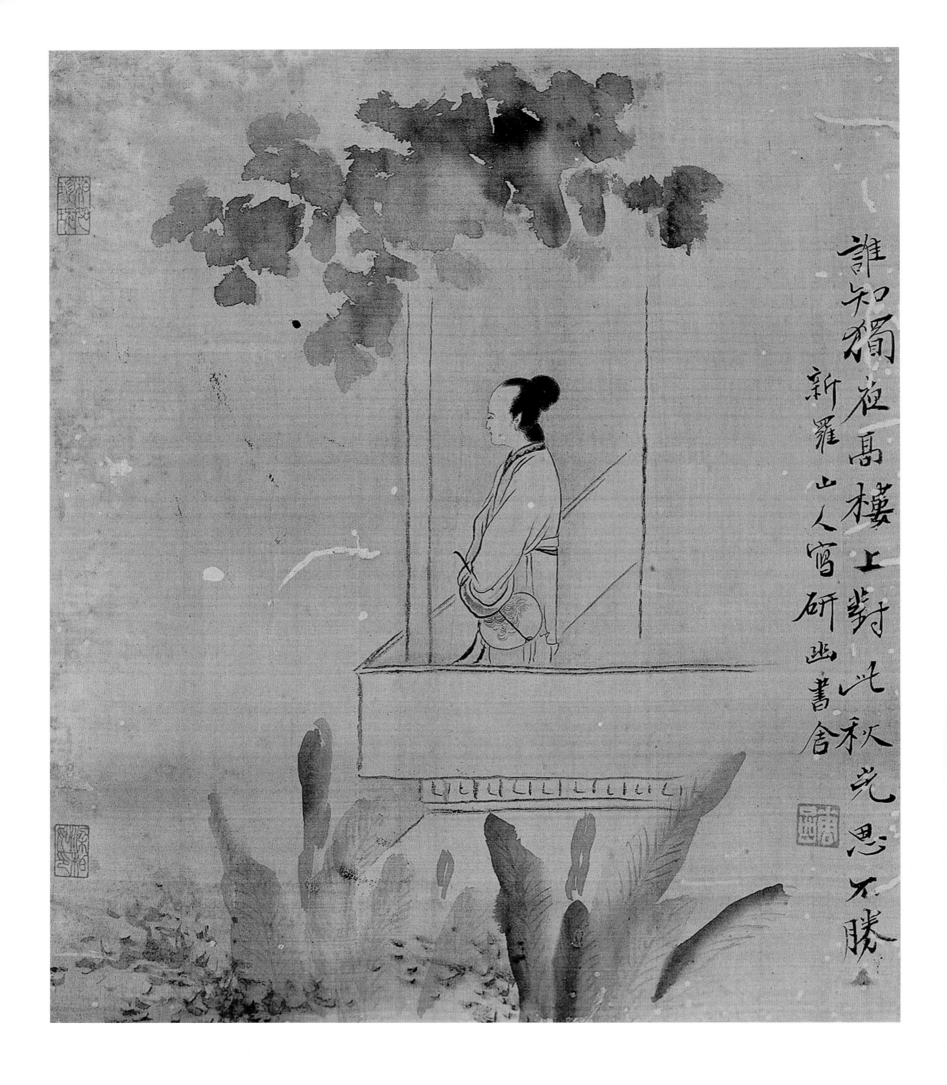

誰知獨夜高樓上對此秋光思不勝

新羅山人寫研幽書舍

杂画（十二开）之五

册 绢 设色

30cm×25.5cm

广州市美术馆藏

题识： 谁知独夜高楼上，对此秋光思不胜。

款识： 新罗山人写研幽书舍

钤印： 华嵒（白文）

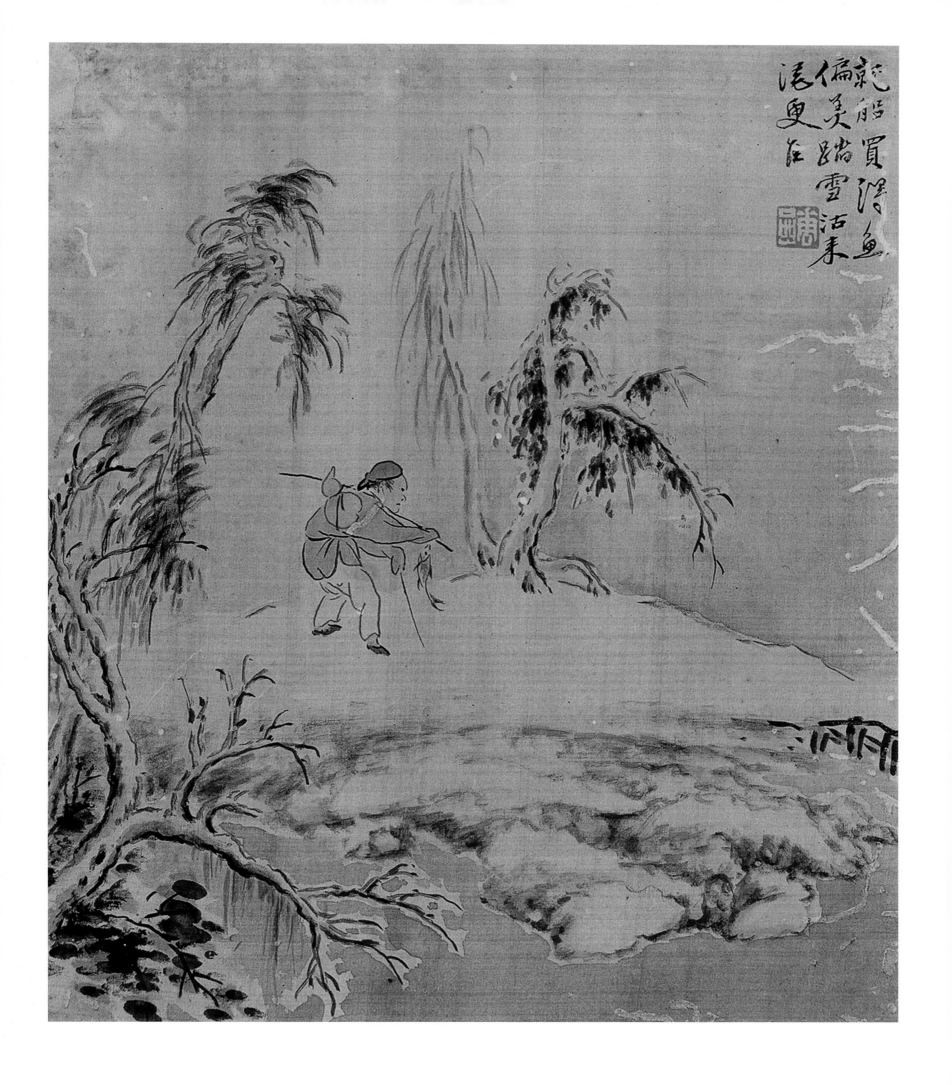

杂画（十二开）之六

册 绢 设色
30cm×25.5cm
广州市美术馆藏

题识： 就船买得鱼偏美，踏雪沽来酒更佳

钤印： 华嵒（白文）

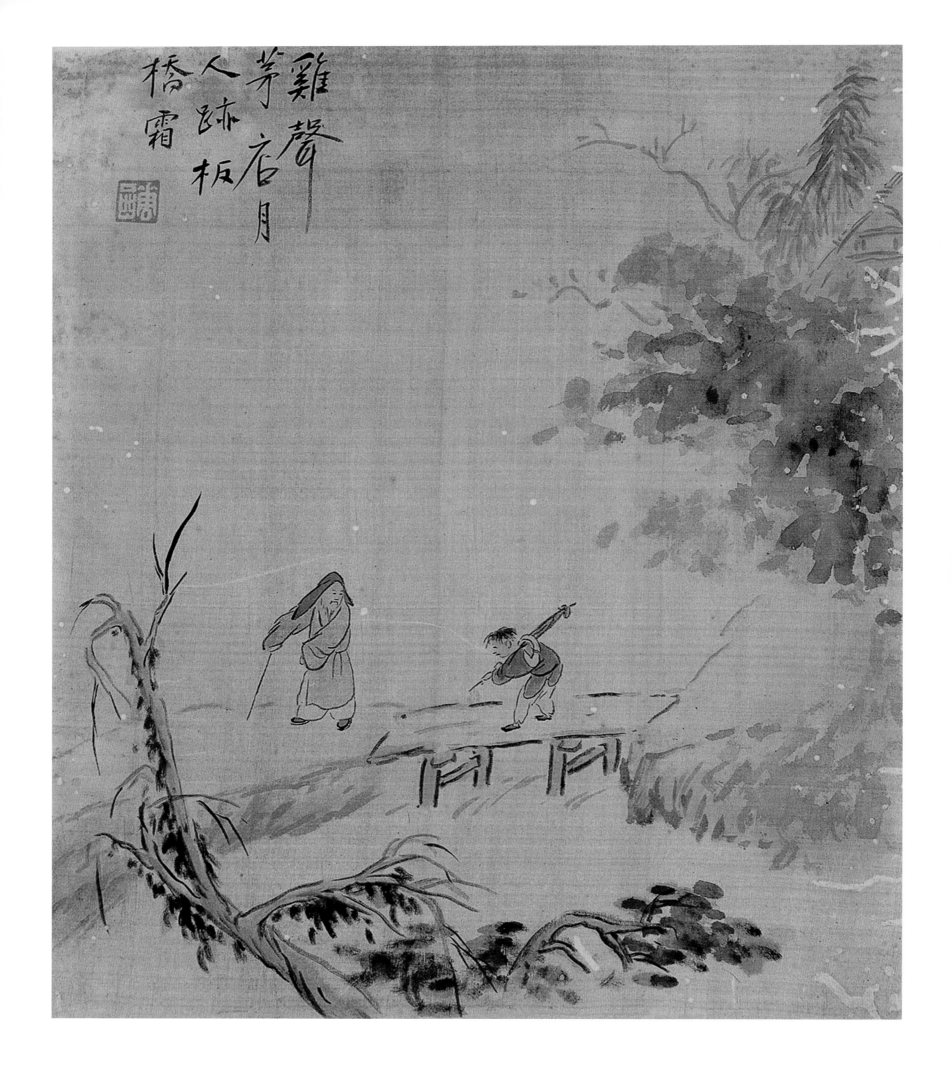

難聲茅店月
人跡板
橋霜

杂画（十二开）之十一

册　绢　设色

30cm×25.5cm

广州市美术馆藏

题识：鸡声茅店月，人迹板桥霜。

钤印：华喦（白文）

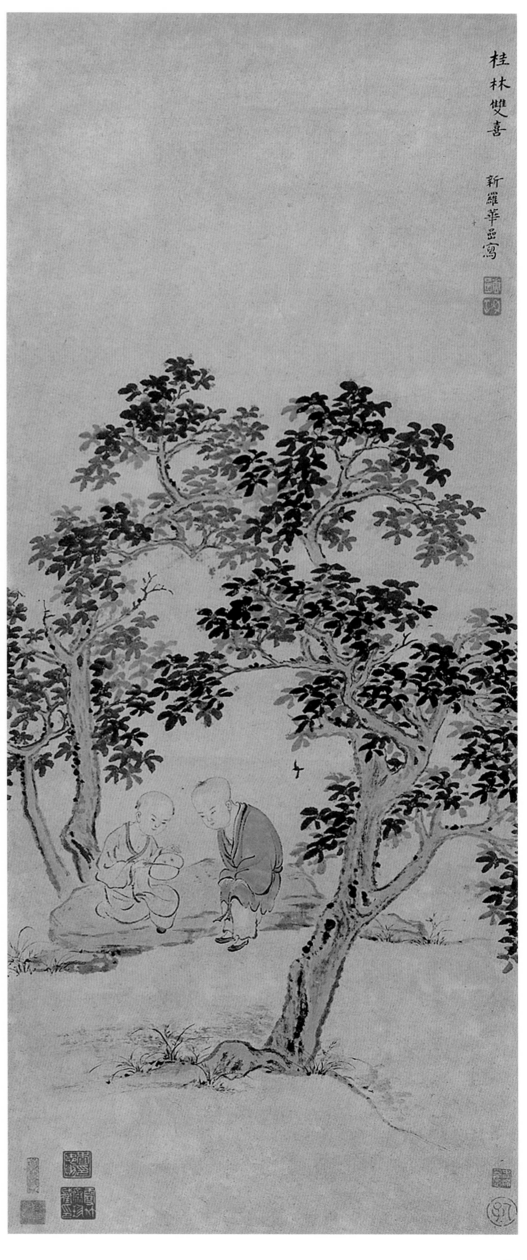

桂林双喜图

轴 纸 设色

94.2cm×37.8cm

广东省博物馆藏

题识：桂林双喜

款识：新罗华嵒写

钤印：华嵒（白文）、秋岳（白文）

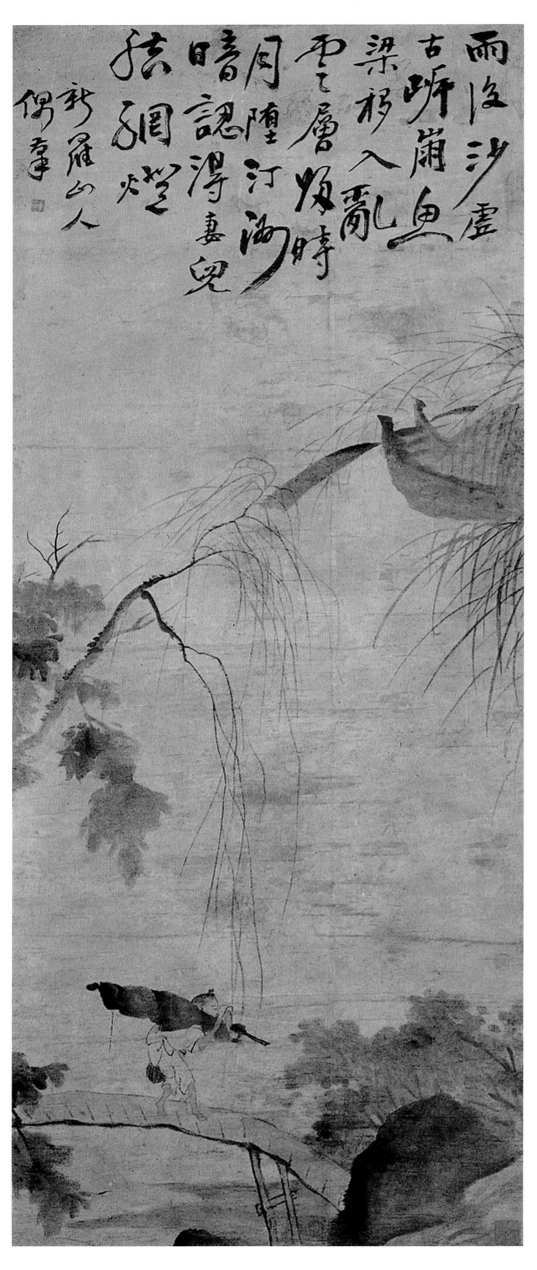

渔父晚归图

轴 绢 设色

140.7cm×56.4cm

广西壮族自治区博物馆藏

题识: 雨后沙虚古岸崩, 鱼梁移入乱云层。
归时月堕汀州暗, 认得妻儿结网灯。

款识: 新罗山人偶摹

钤印: 华嵒(白文)

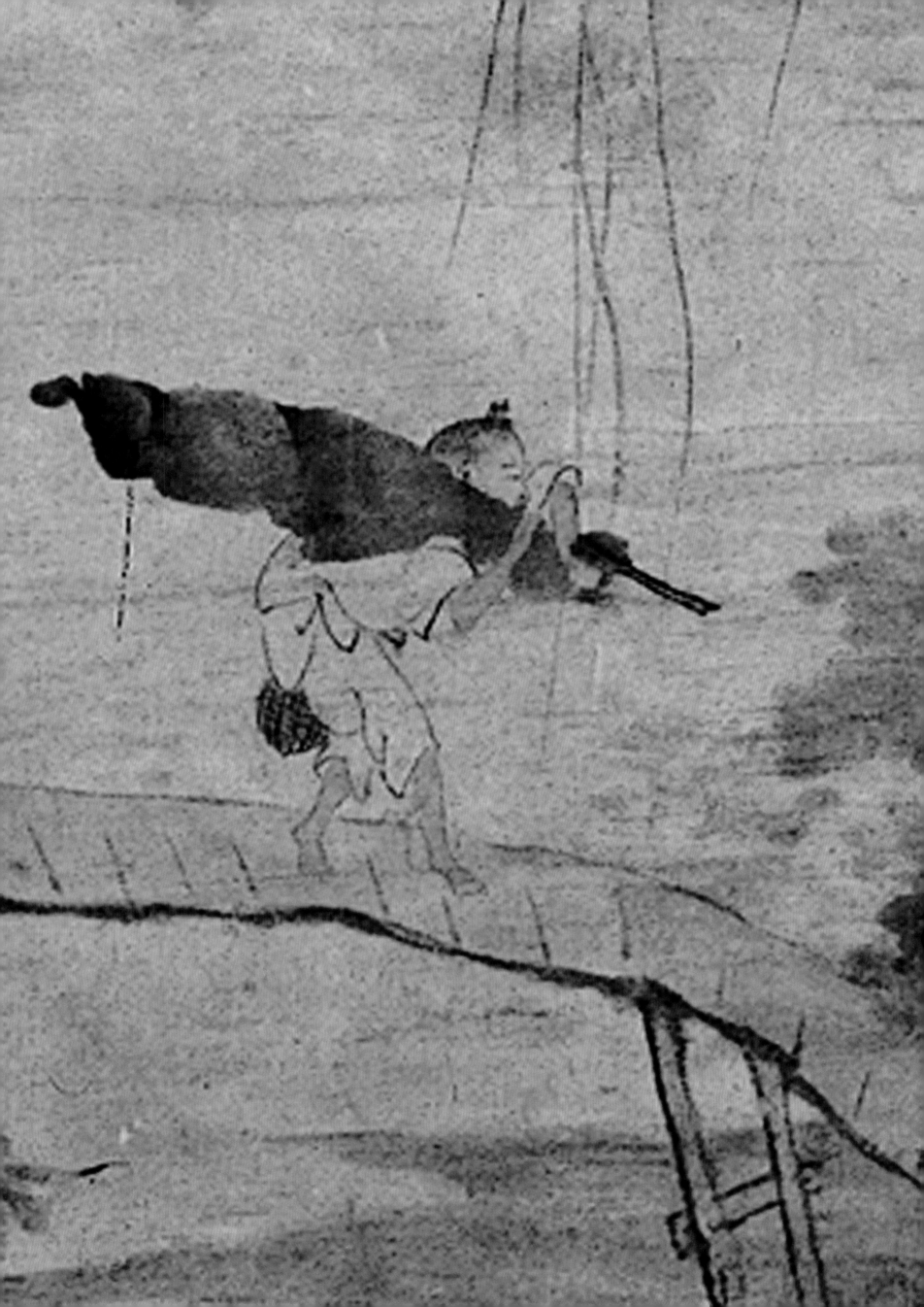

山水人物（八开）之一

册页

18.5cm×38cm

艺术市场拍卖品

题识： 秋林闲听

钤印： 岩穴之士（白文）

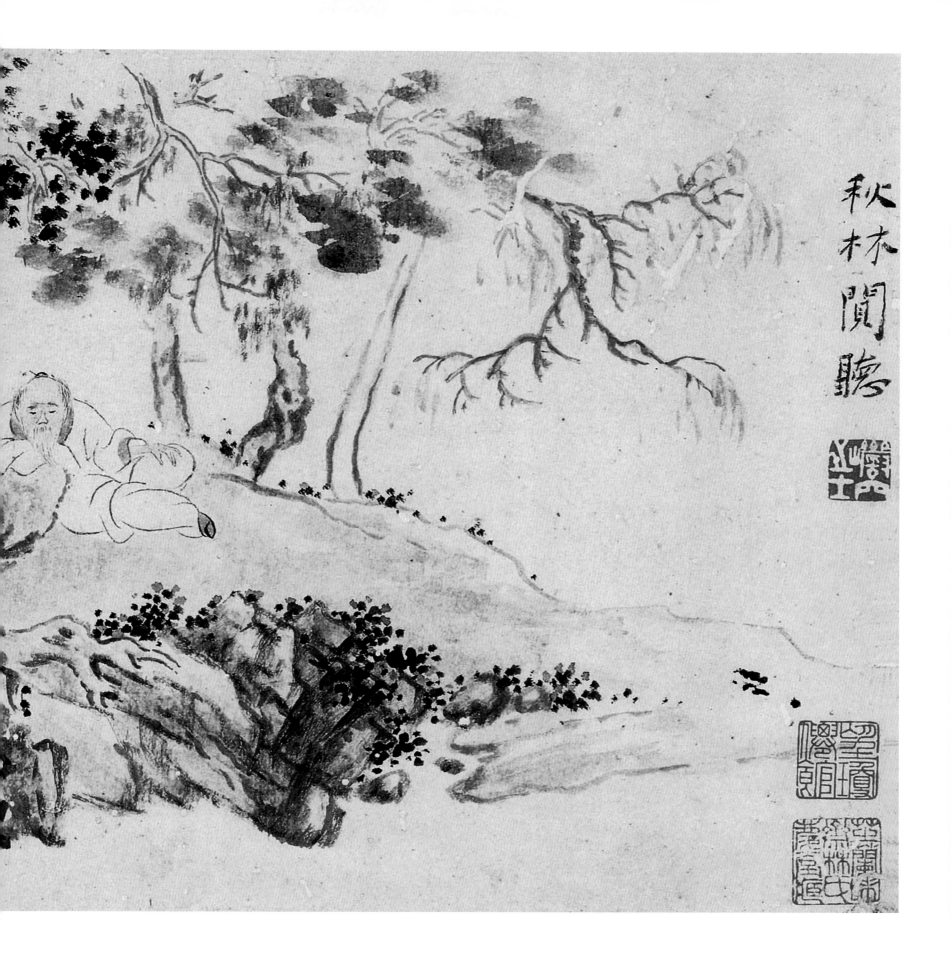

秋林閒聽

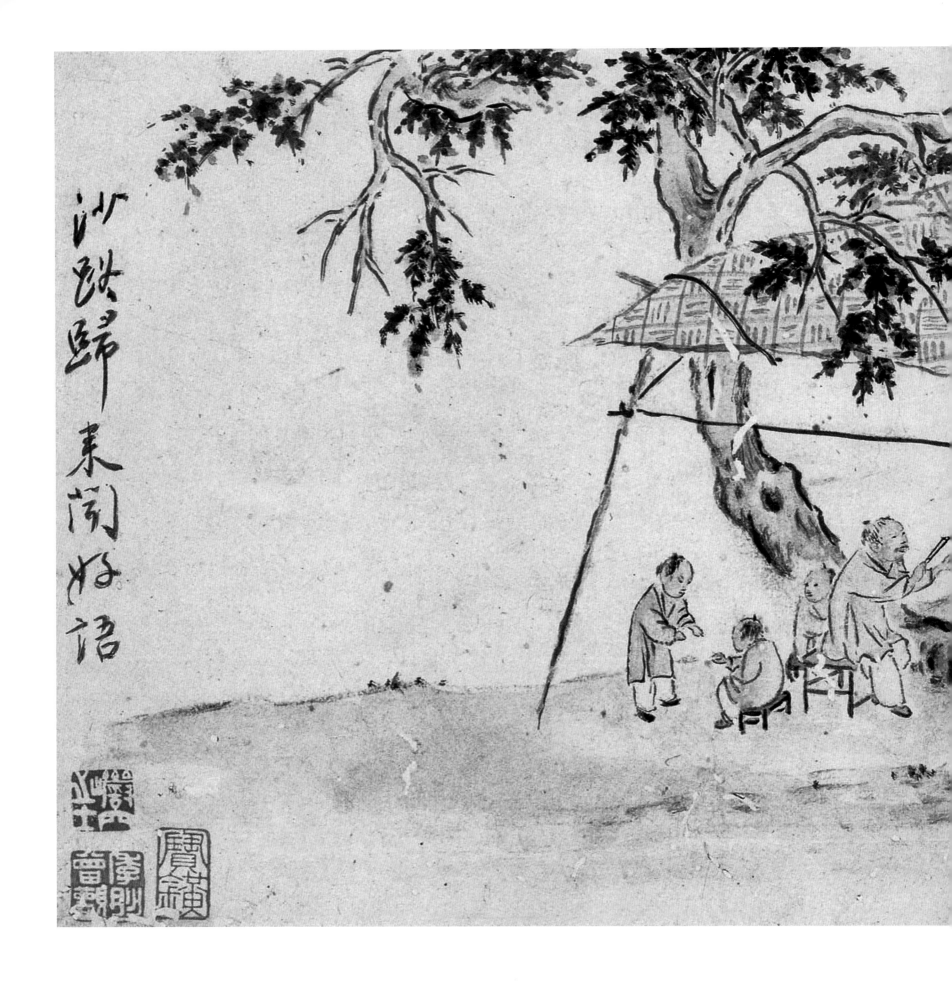

沙路归来闻好语

山水人物（八开）之二

册页

18.5cm×38cm

艺术市场拍卖品

题识：沙路归来闻好语。

钤印：岩穴之士（白文）

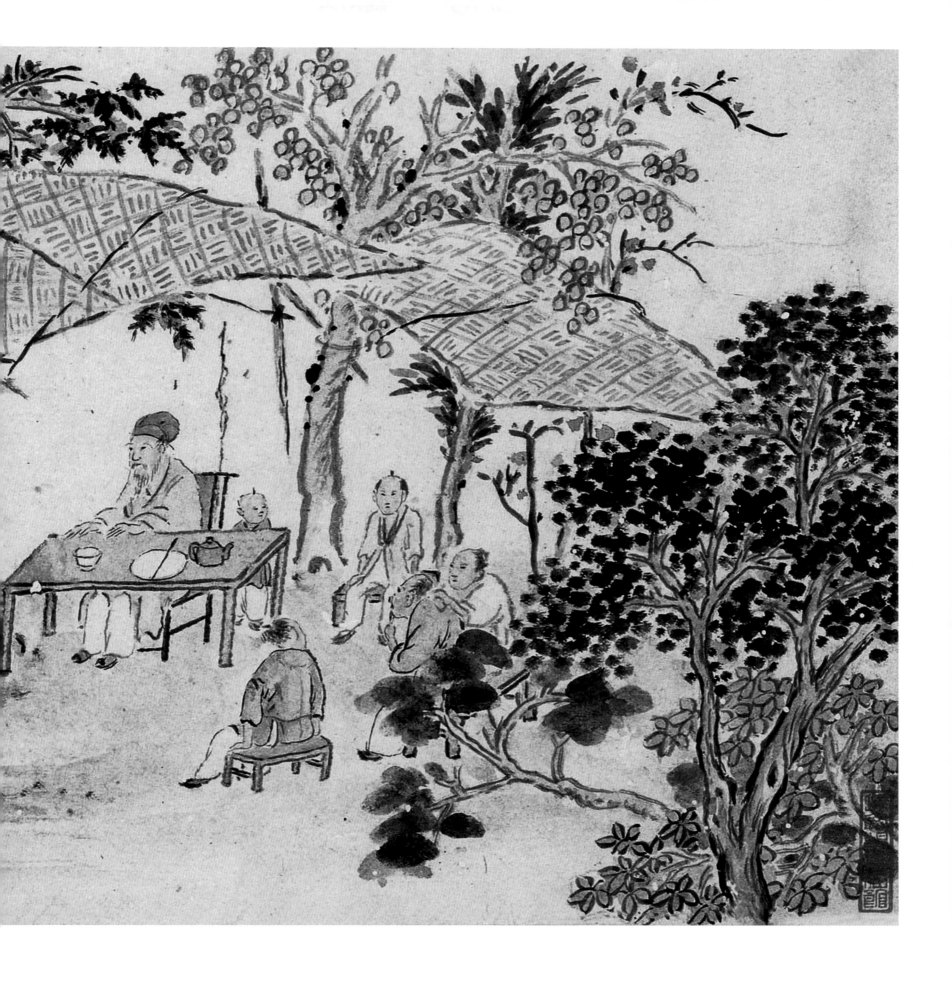

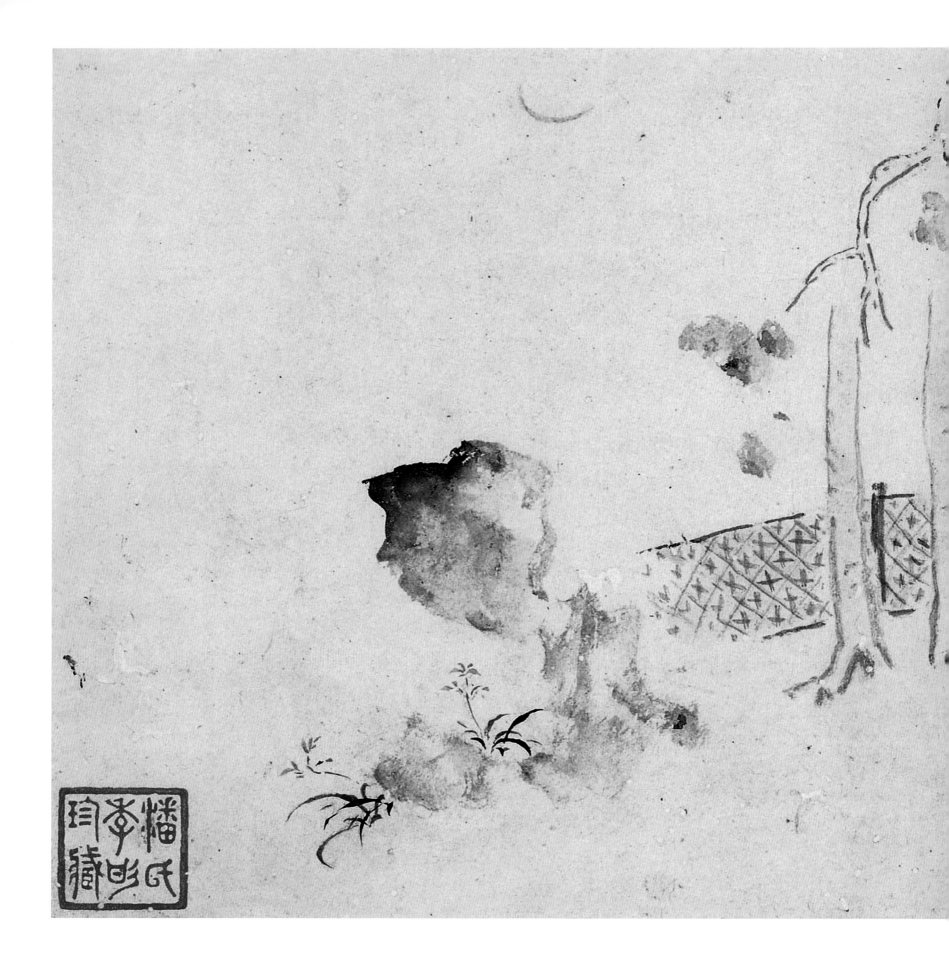

山水人物（八开）之三

册页
18.5cm×38cm
艺术市场拍卖品

款识： 新罗山人华嵒写。
钤印： 岩穴之士（白文）

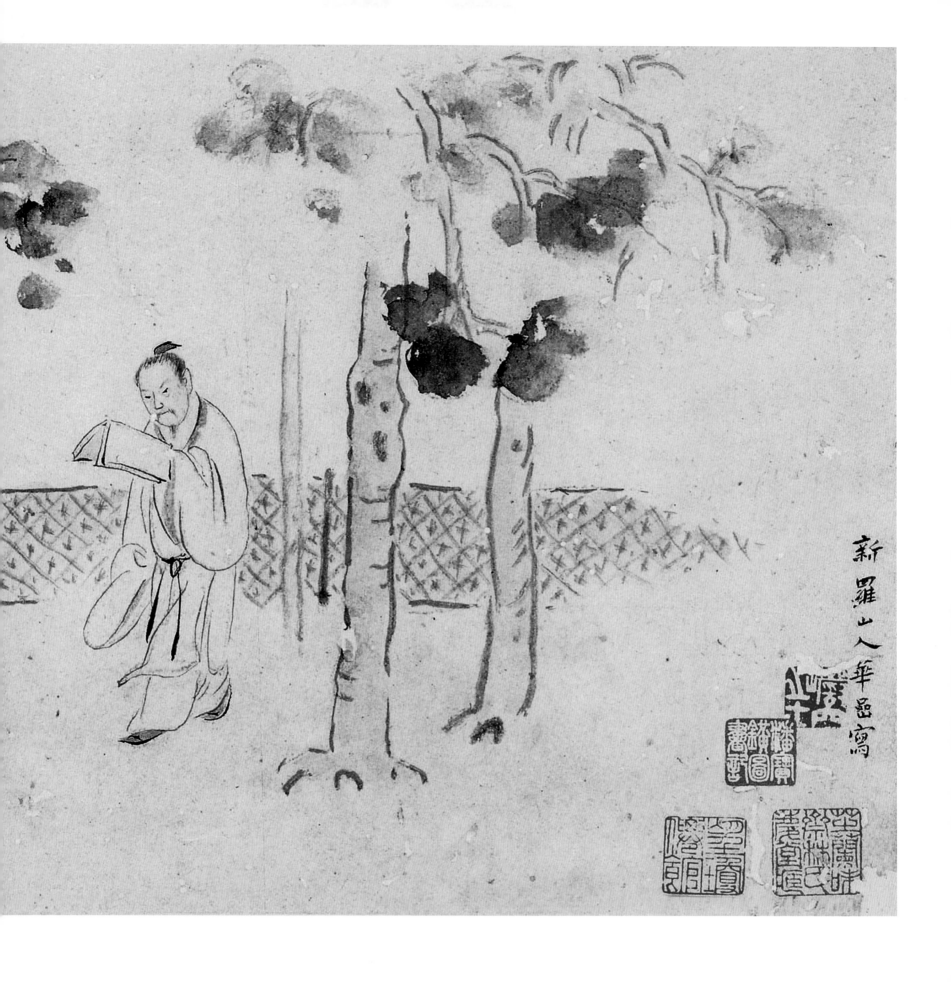

新羅山人華嵒寫

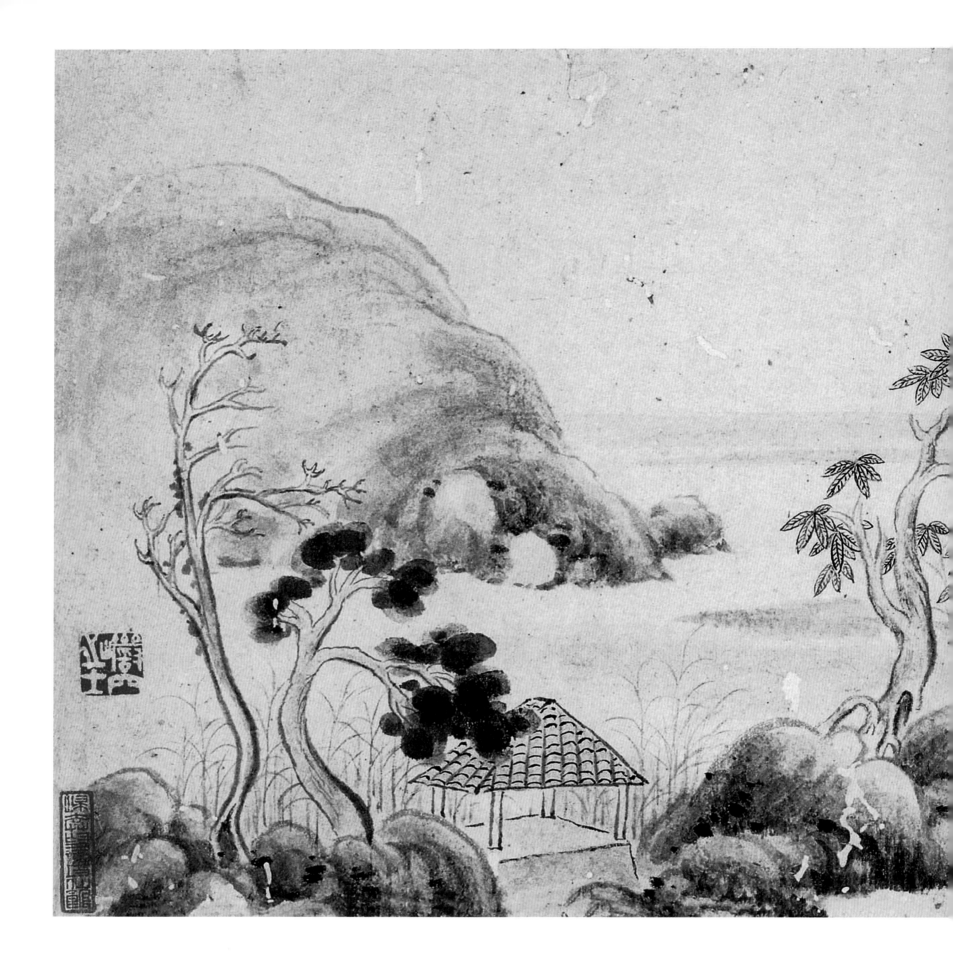

山水人物（八开）之四

册页

18.5cm×38cm

艺术市场拍卖品

钤印： 岩穴之士（白文）

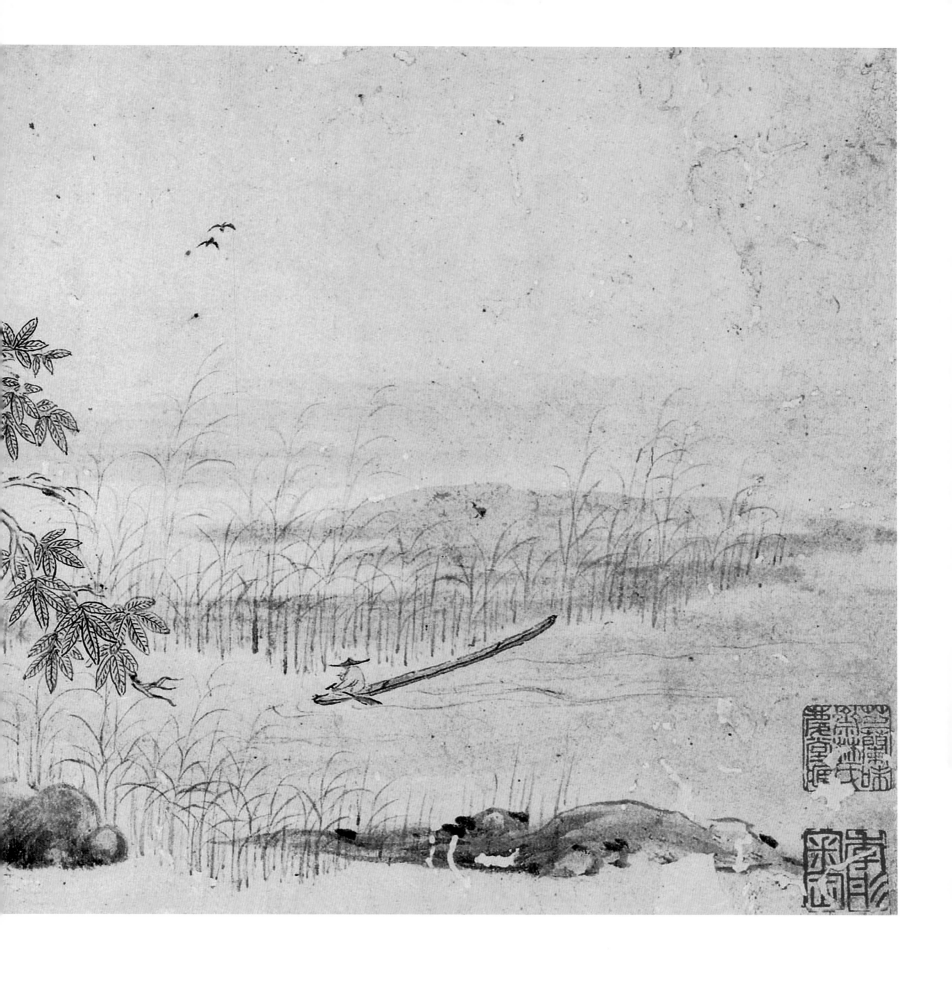

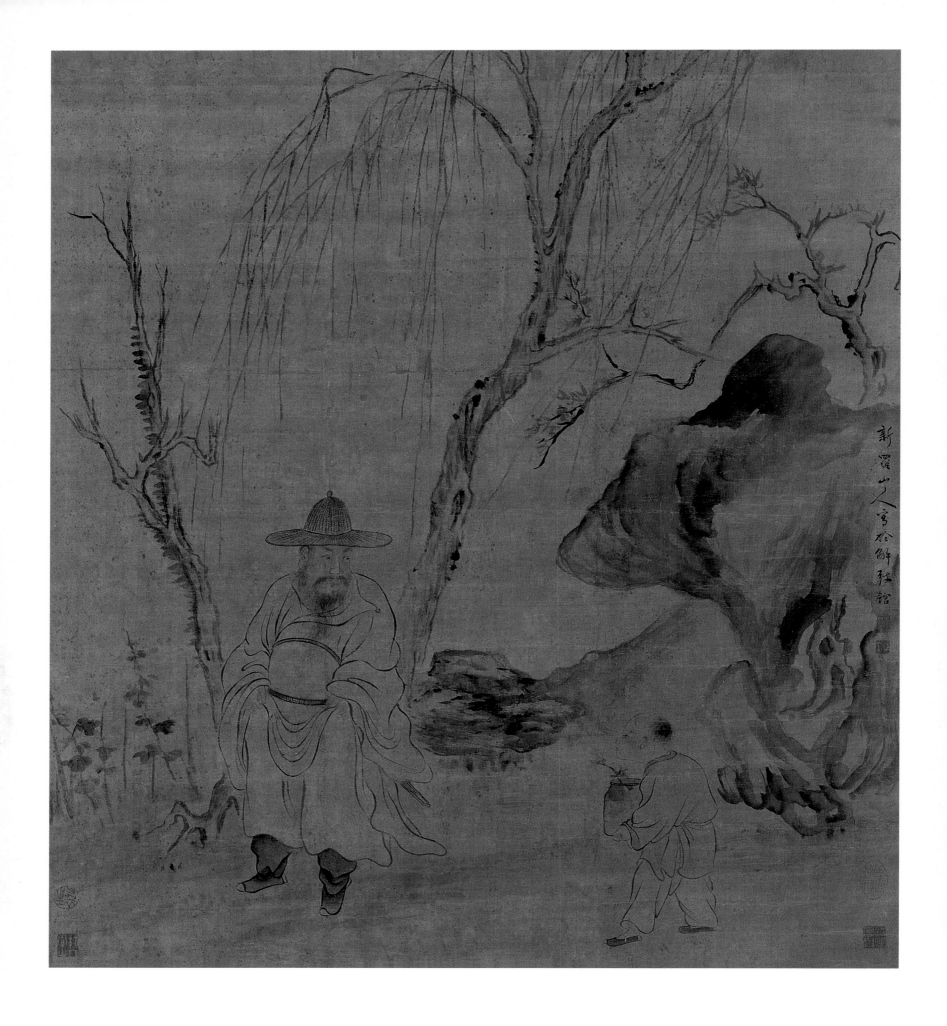

赏花图

立轴
95cm×84.5cm
艺术市场拍卖品

款识： 新罗山人写于解弢馆
钤印： 华嵒（白文）、秋岳（朱文）

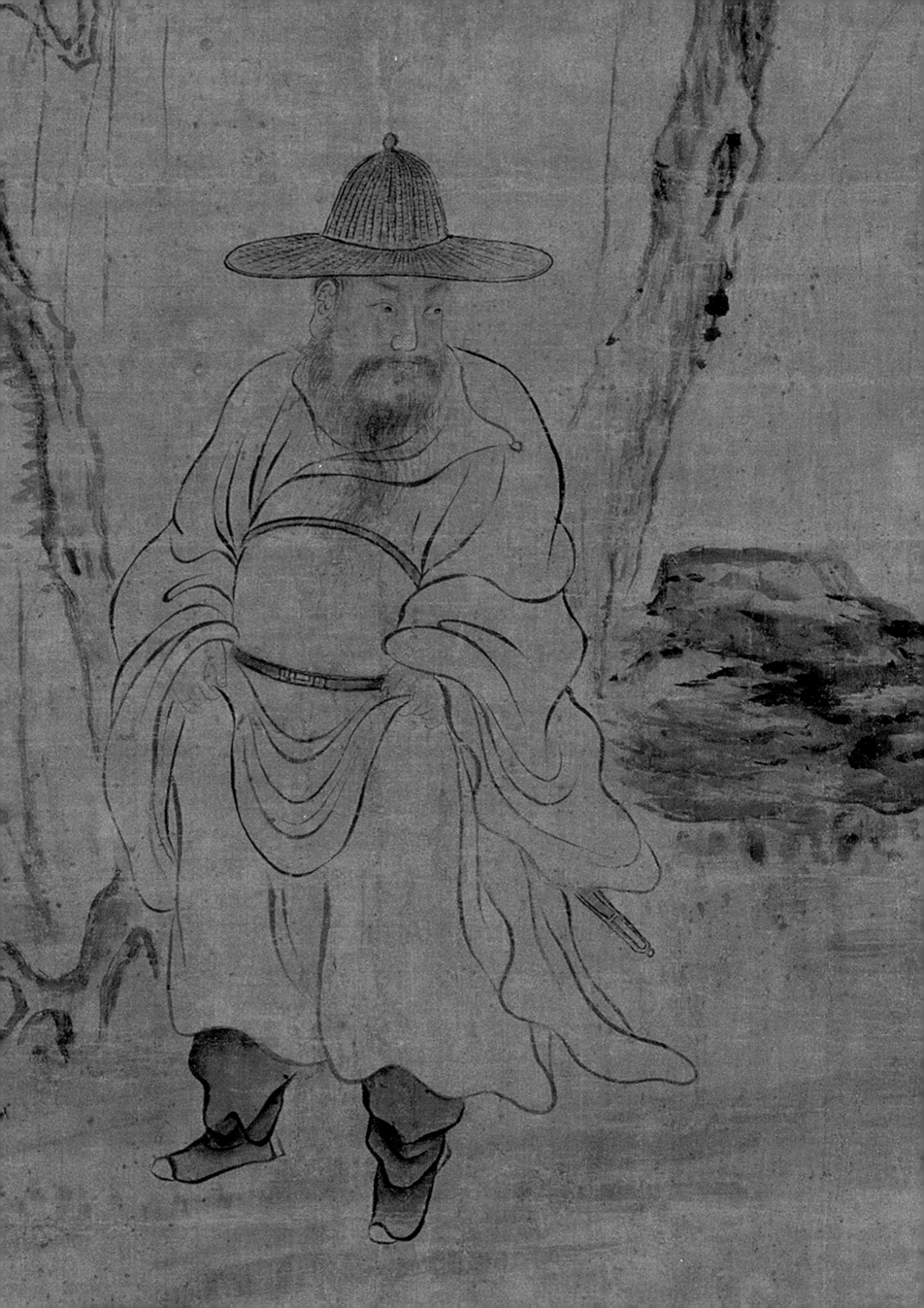

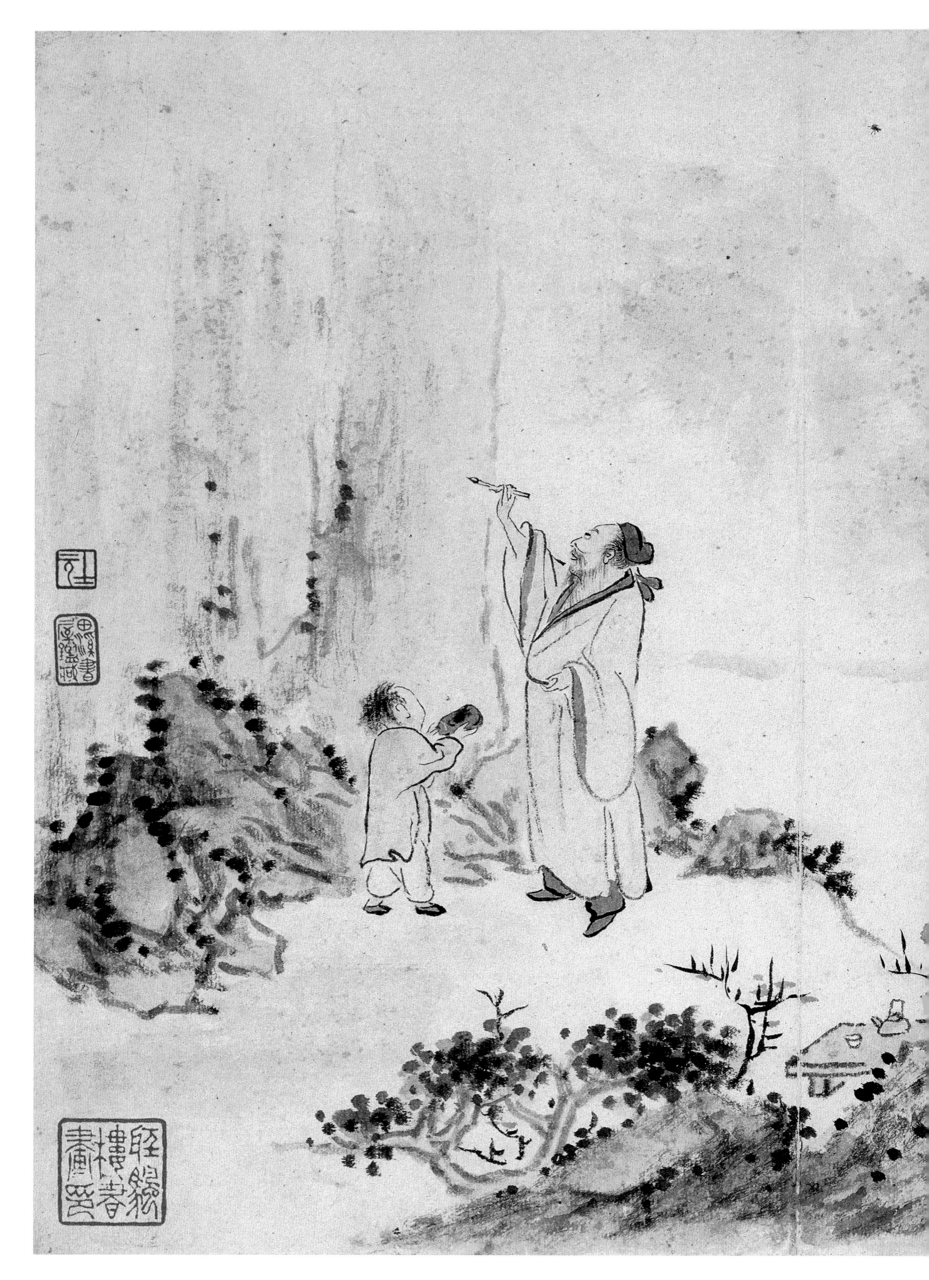

石壁题诗图（山水人物册十开）

册页

26.9cm×32.6cm

上海博物馆藏

题识： 林间暖酒烧红叶，石上题诗扫绿苔。

钤印： 华嵒（白文）

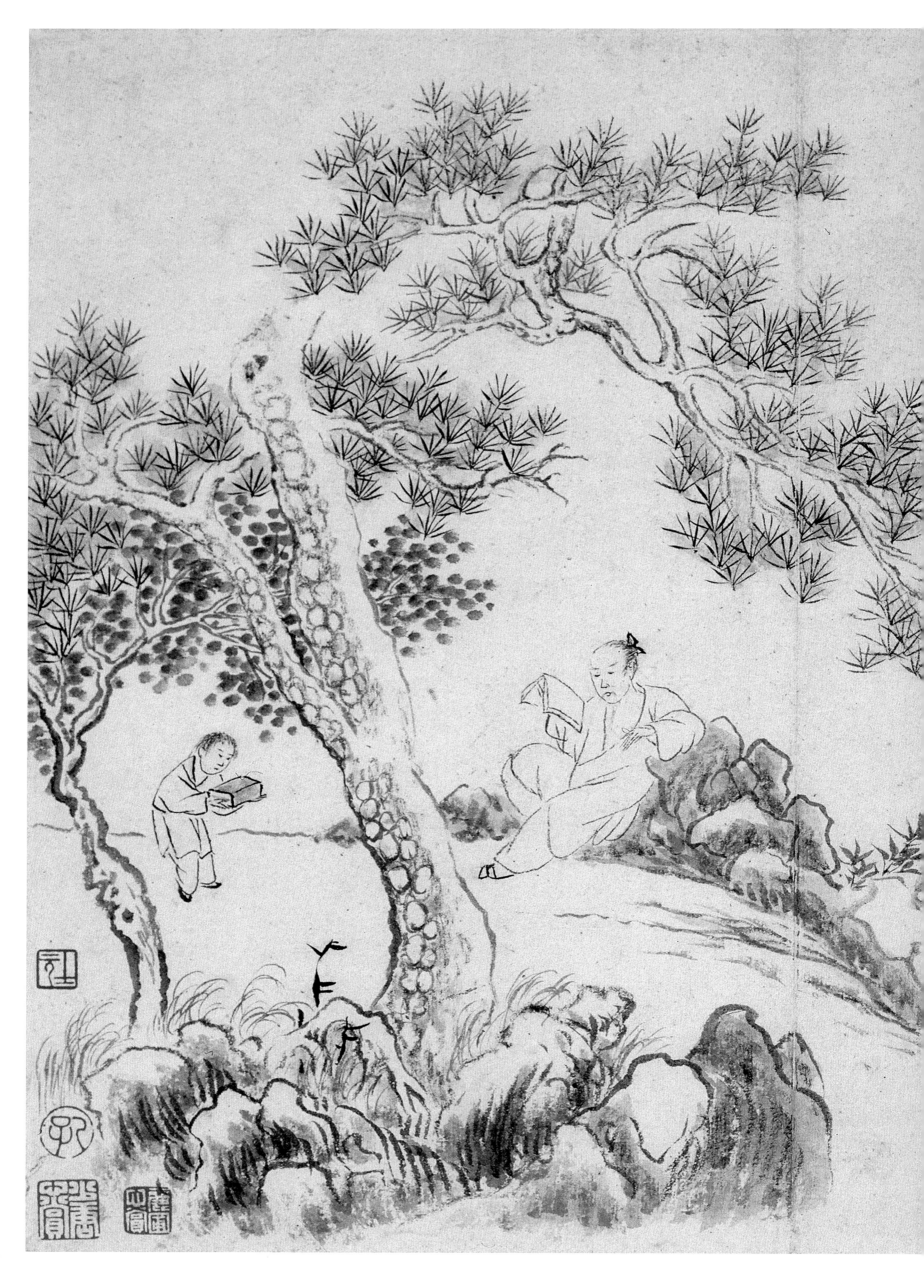

松荫读书图（山水人物册十开）

册页

26.9cm×32.6cm

上海博物馆藏

题识：松声清与书声和，人影瘦同石影符。

钤印：华嵒（白文）

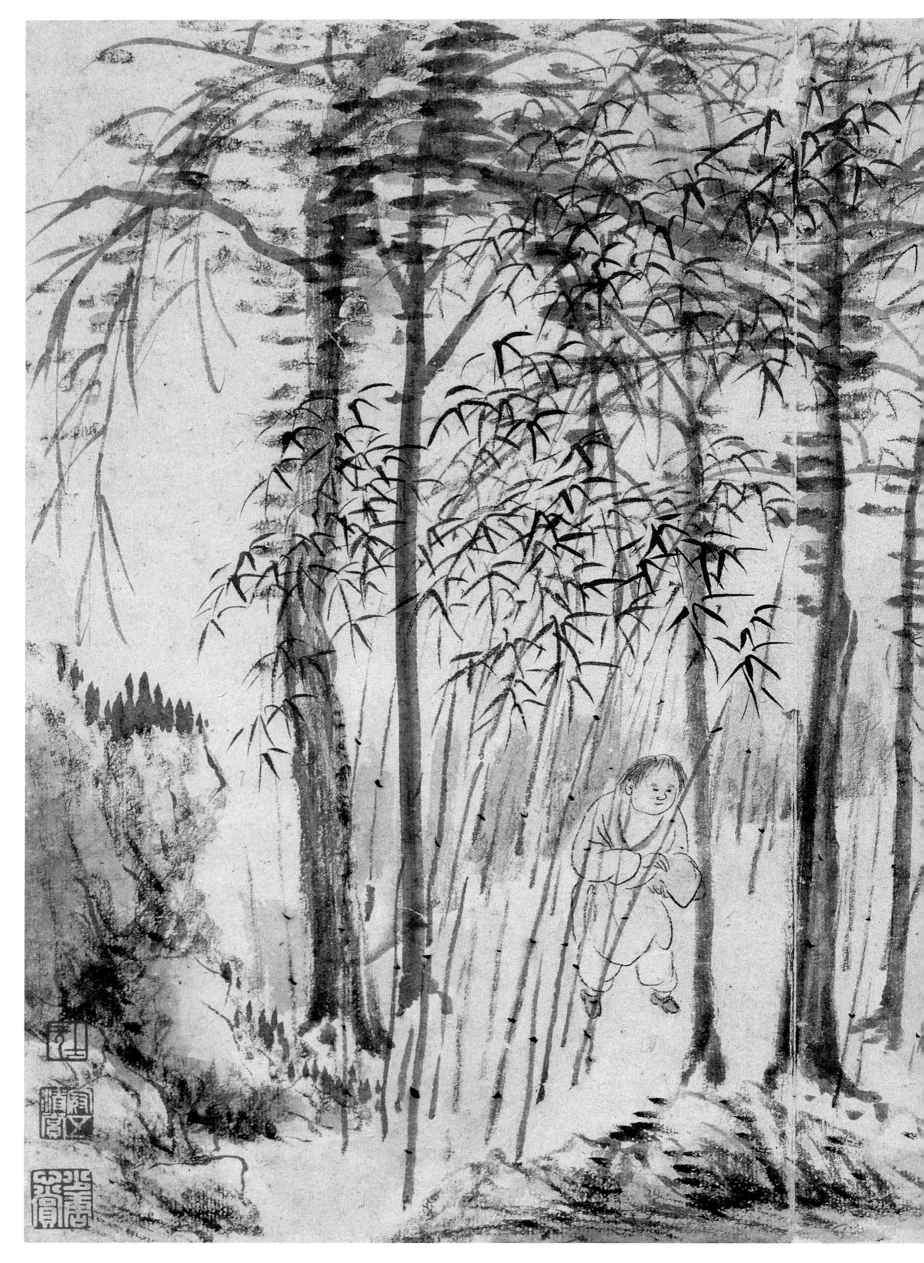

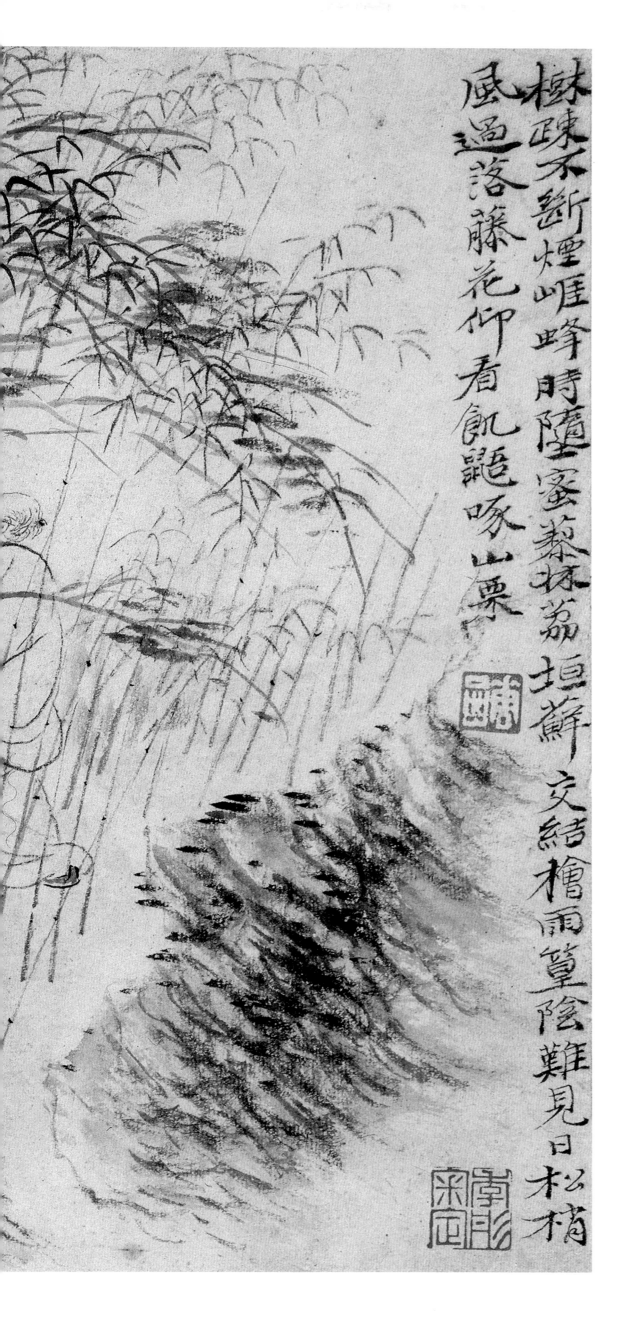

树疏不断烟，崖蜂时随堕蜜。藜床荔垣藓交结，桧雨篁阴难见日。松梢风过落藤花，仰看饥鼯啄山栗。

疏林看鼯图（山水人物册十开）

册页

26.9cm×32.6cm

上海博物馆藏

题识：树疏不断烟，崖蜂时堕蜜。藜床荔垣藓交结，桧雨篁阴难见日。松梢风过落藤花，仰看饥鼯啄山栗。

钤印：华嵒（白文）

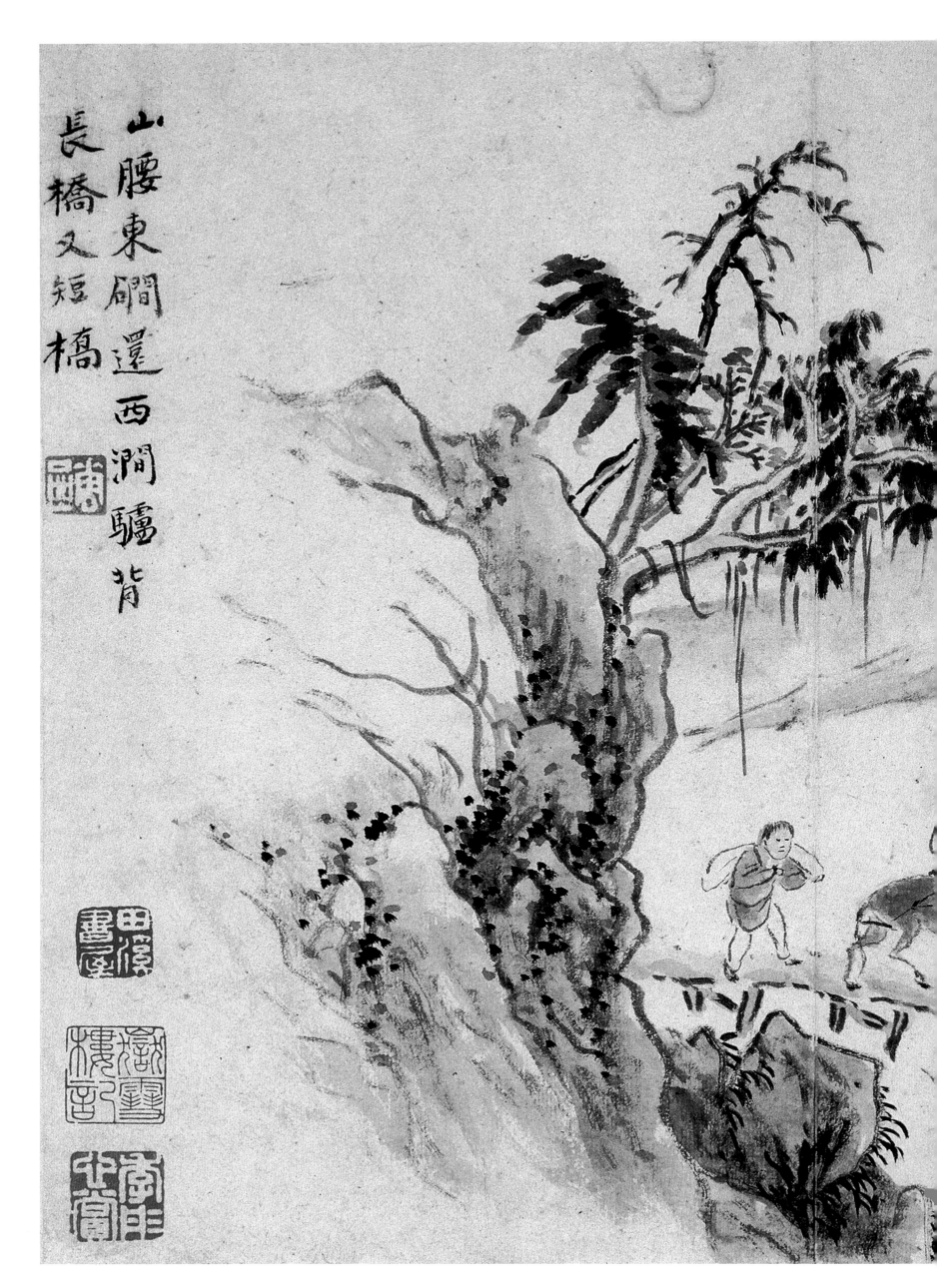

山腰東閣還西澗驢背
長橋又短橋

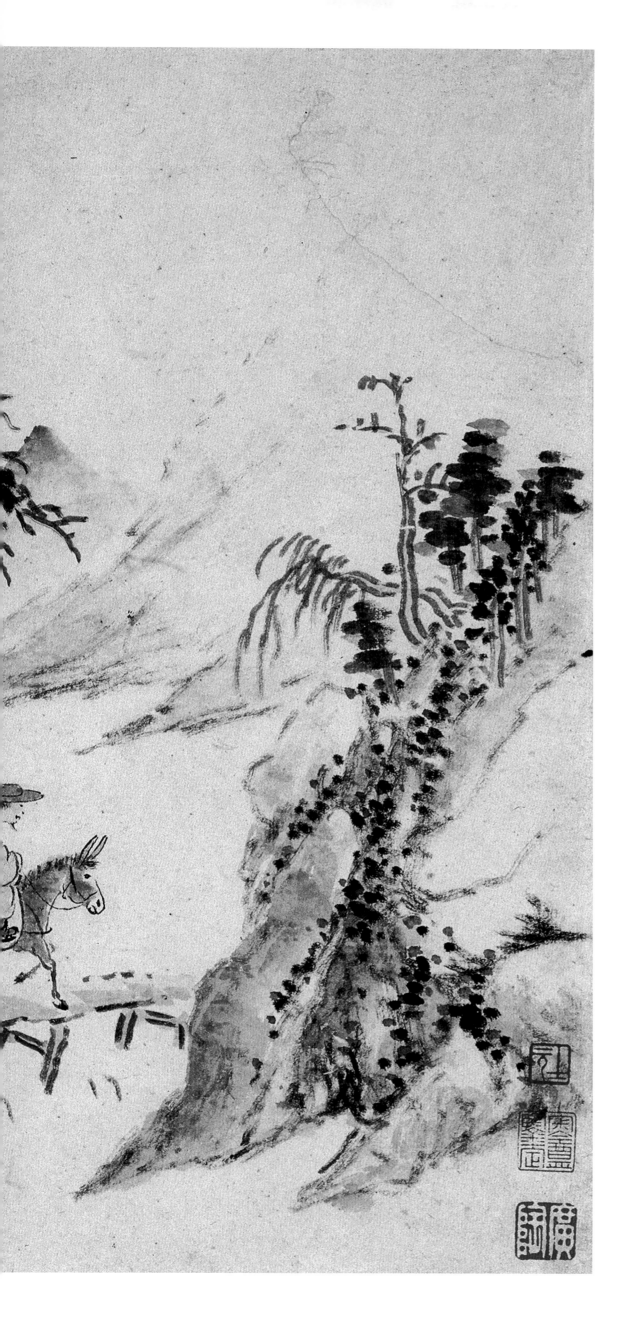

长桥骑驴图（山水人物册十开）

册页

26.9cm×32.6cm

上海博物馆藏

题识： 山腰东涧还西涧，驴背长桥又短桥。

钤印： 华喦（白文）

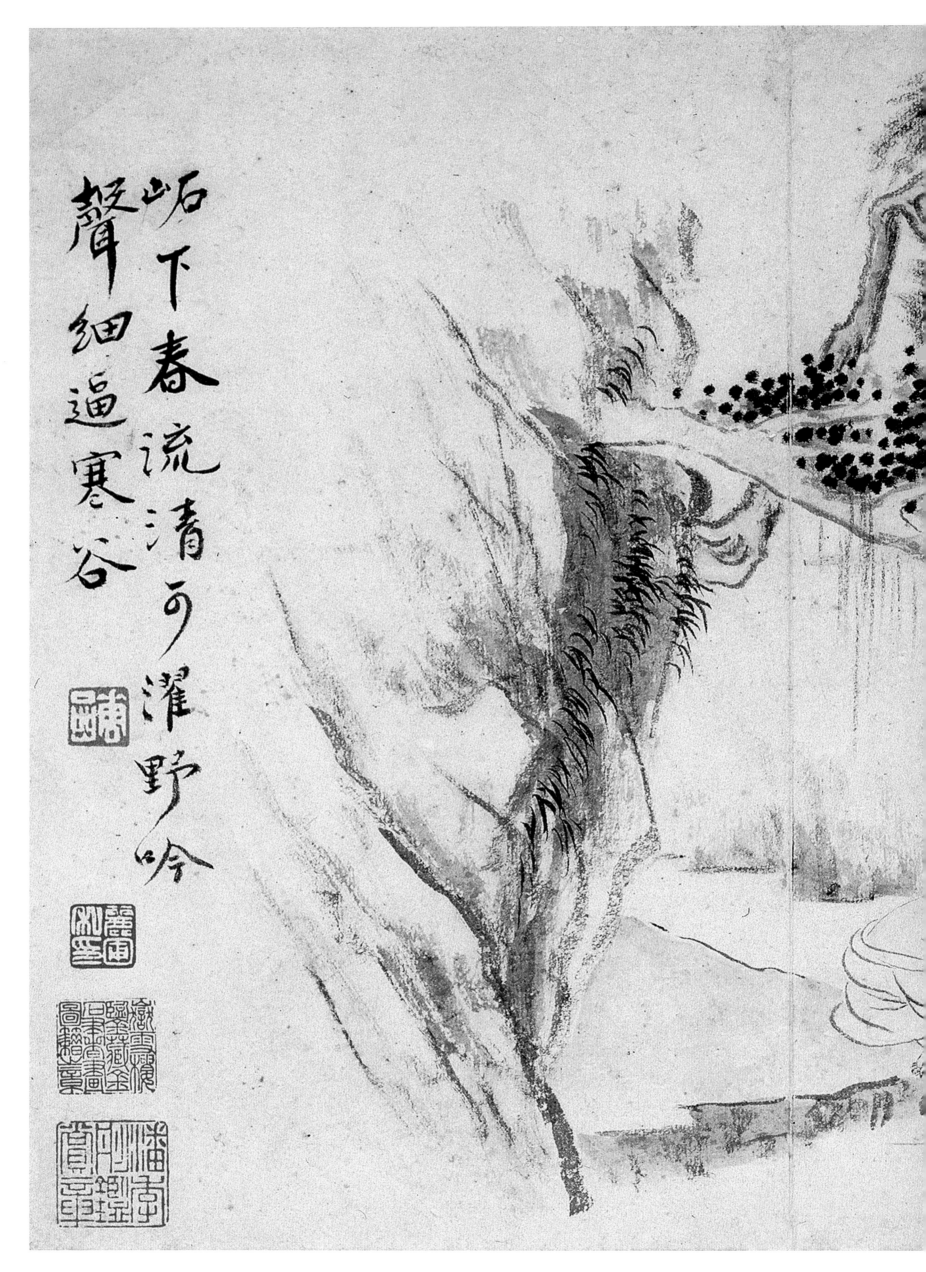

峪下春流清可濯
聲細遍寒谷

野吟

150

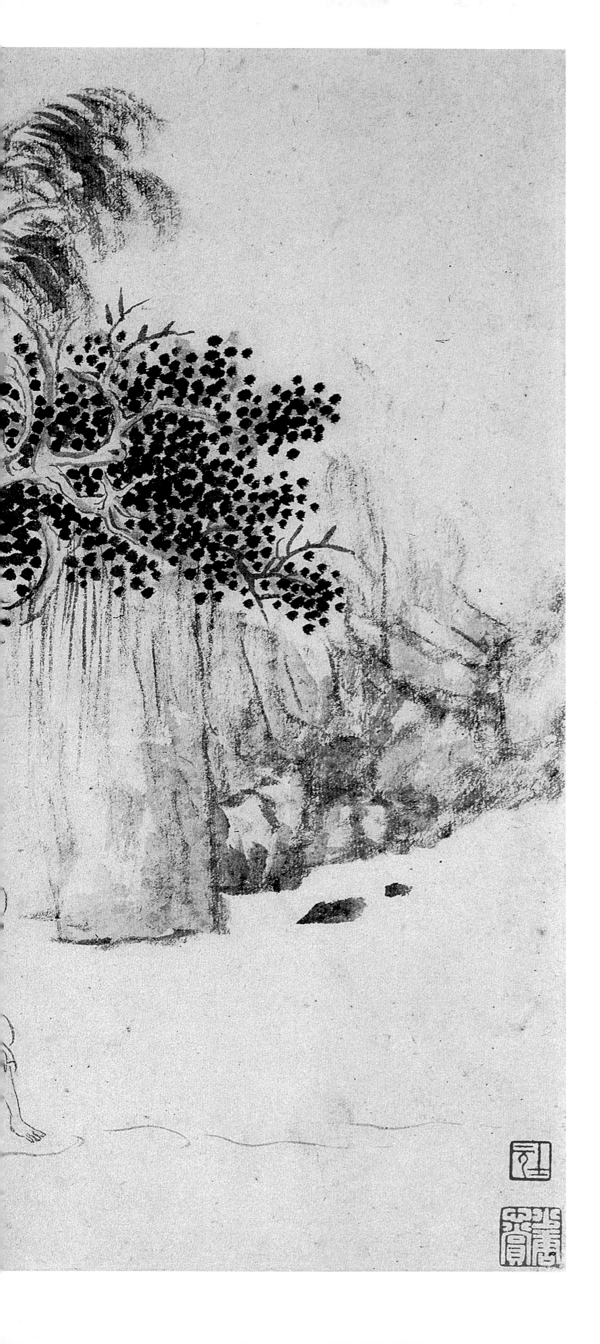

春流濯足图（山水人物册十开）

册页

26.9cm×32.6cm

上海博物馆藏

题识： 岩下春流清可濯，野吟声细逼寒谷。

钤印： 华嵒（白文）

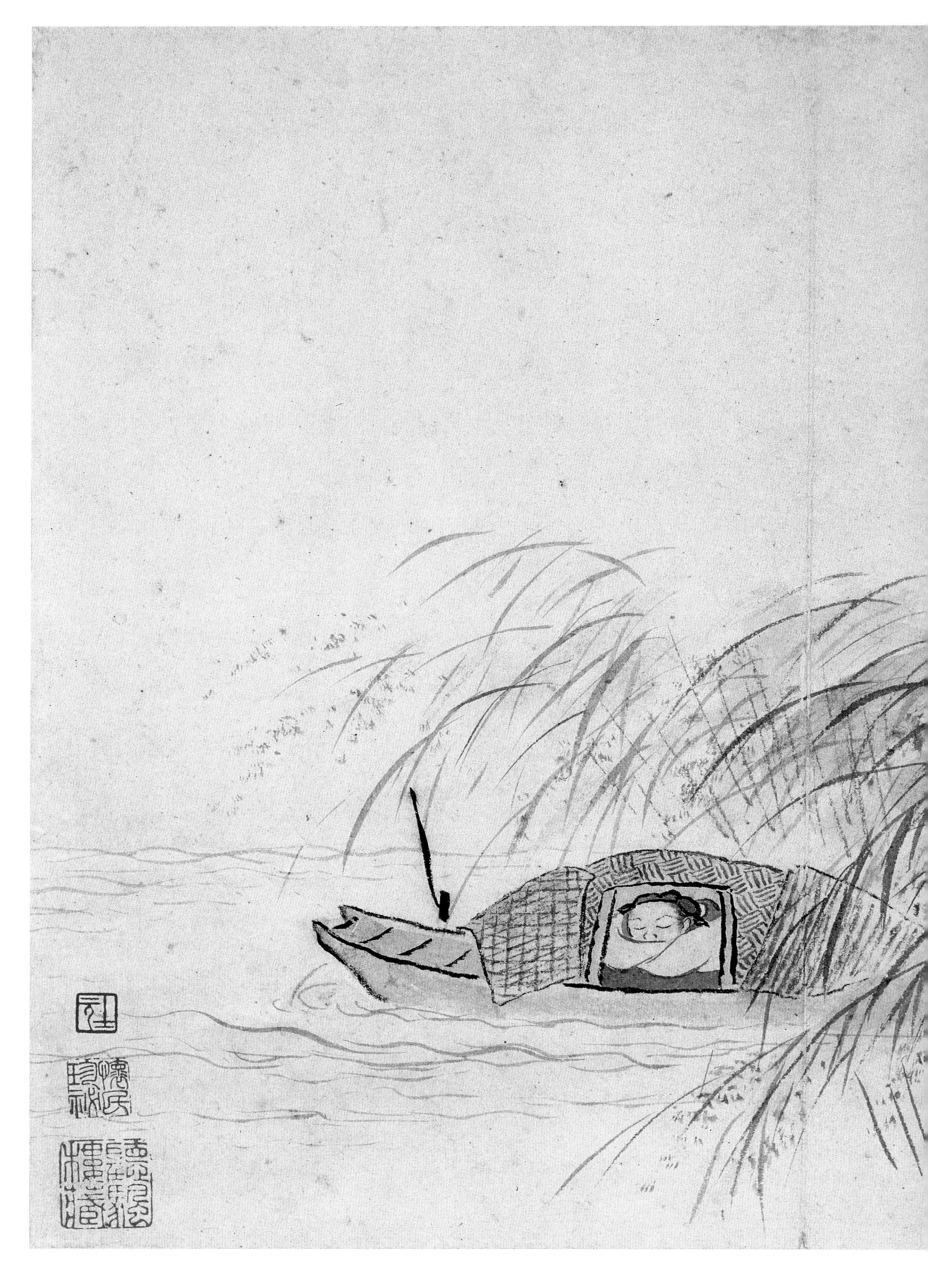

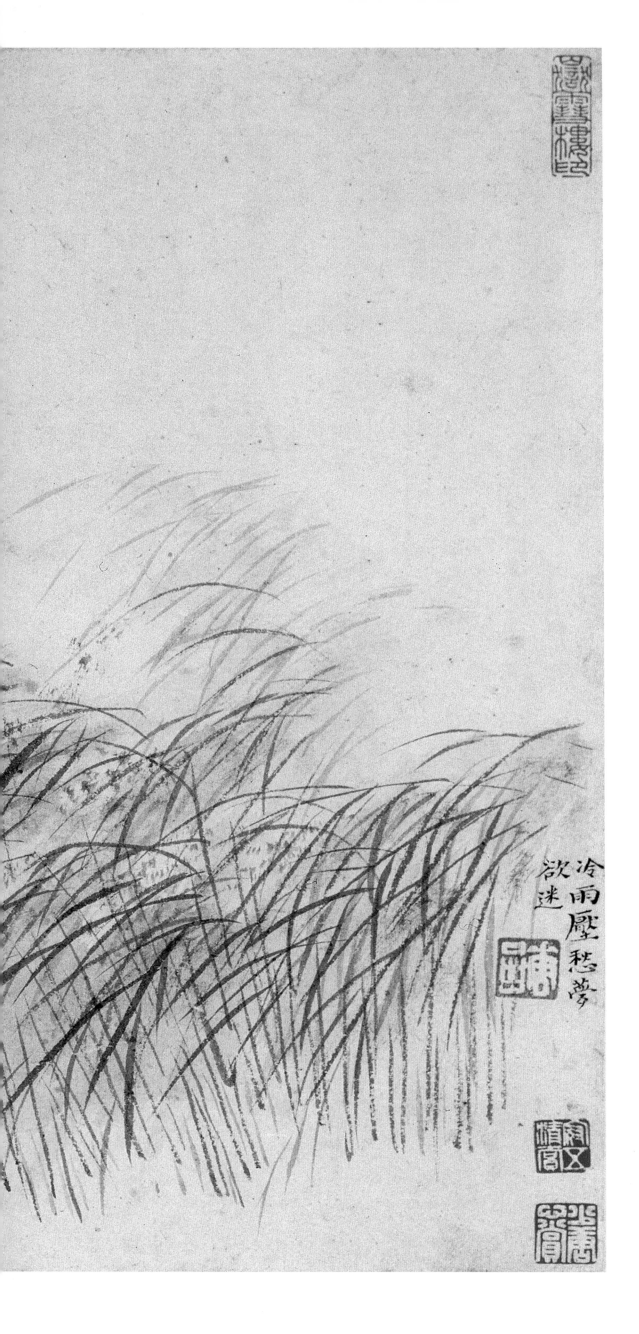

冷雨梦迷图（山水人物册十开）

册页

26.9cm×32.6cm

上海博物馆藏

题识: 冷雨压愁梦欲迷。

钤印: 华嵒（白文）

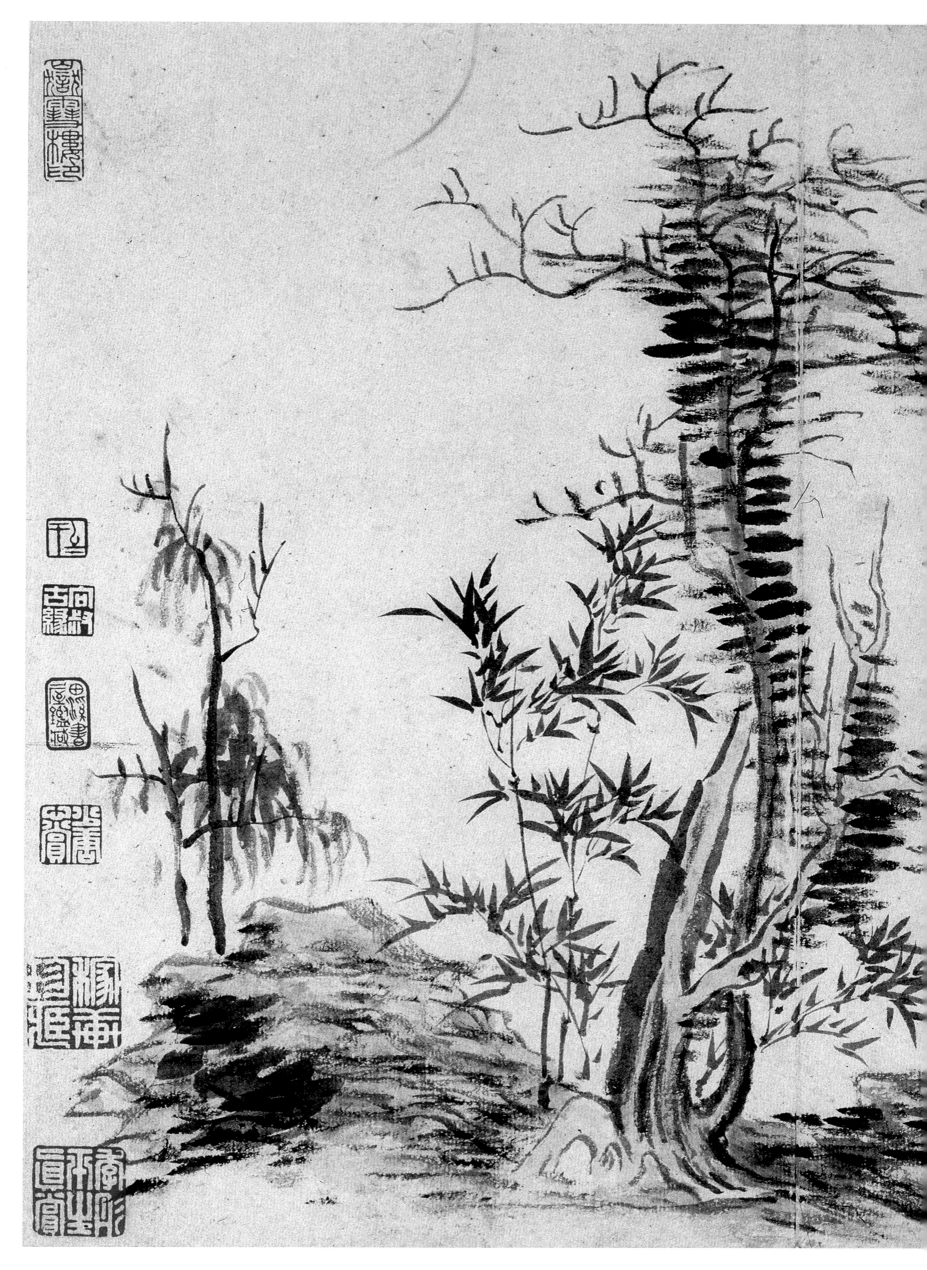

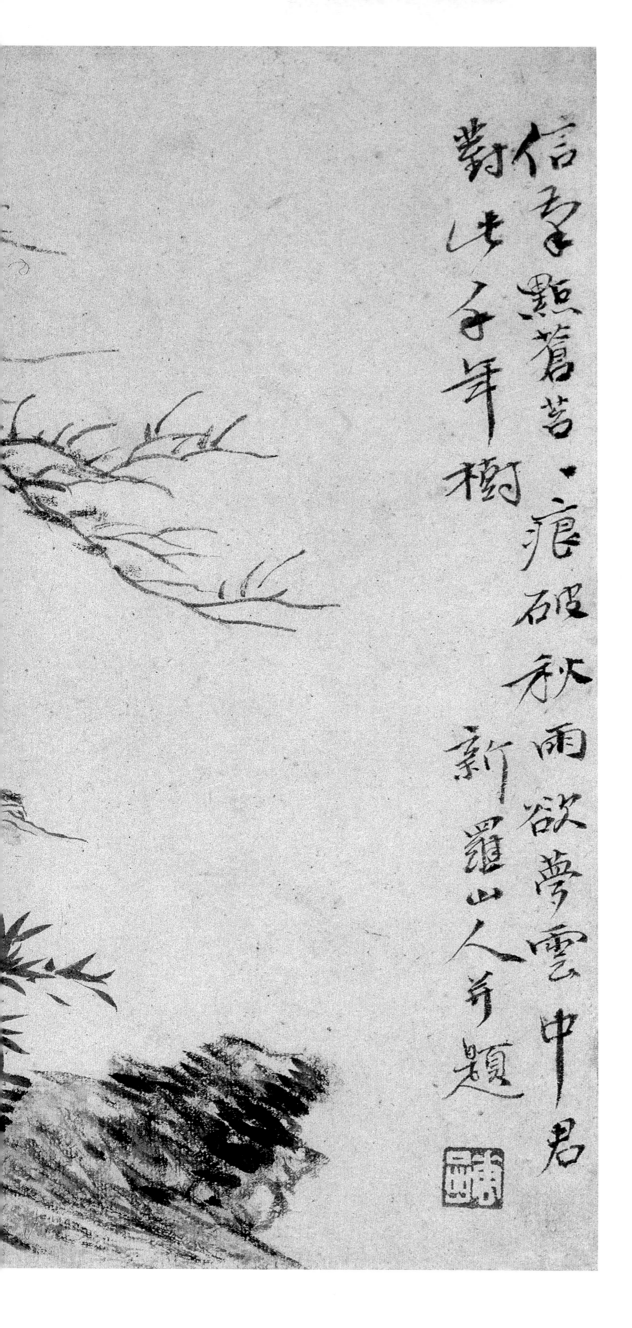

古木修篁图（山水人物册十开）

册页

26.9cm×32.6cm

上海博物馆藏

题识： 信笔点苍苔，一痕破秋雨。欲梦云中君，对此千年树。

款识： 新罗山人并题

钤印： 华嵒（白文）

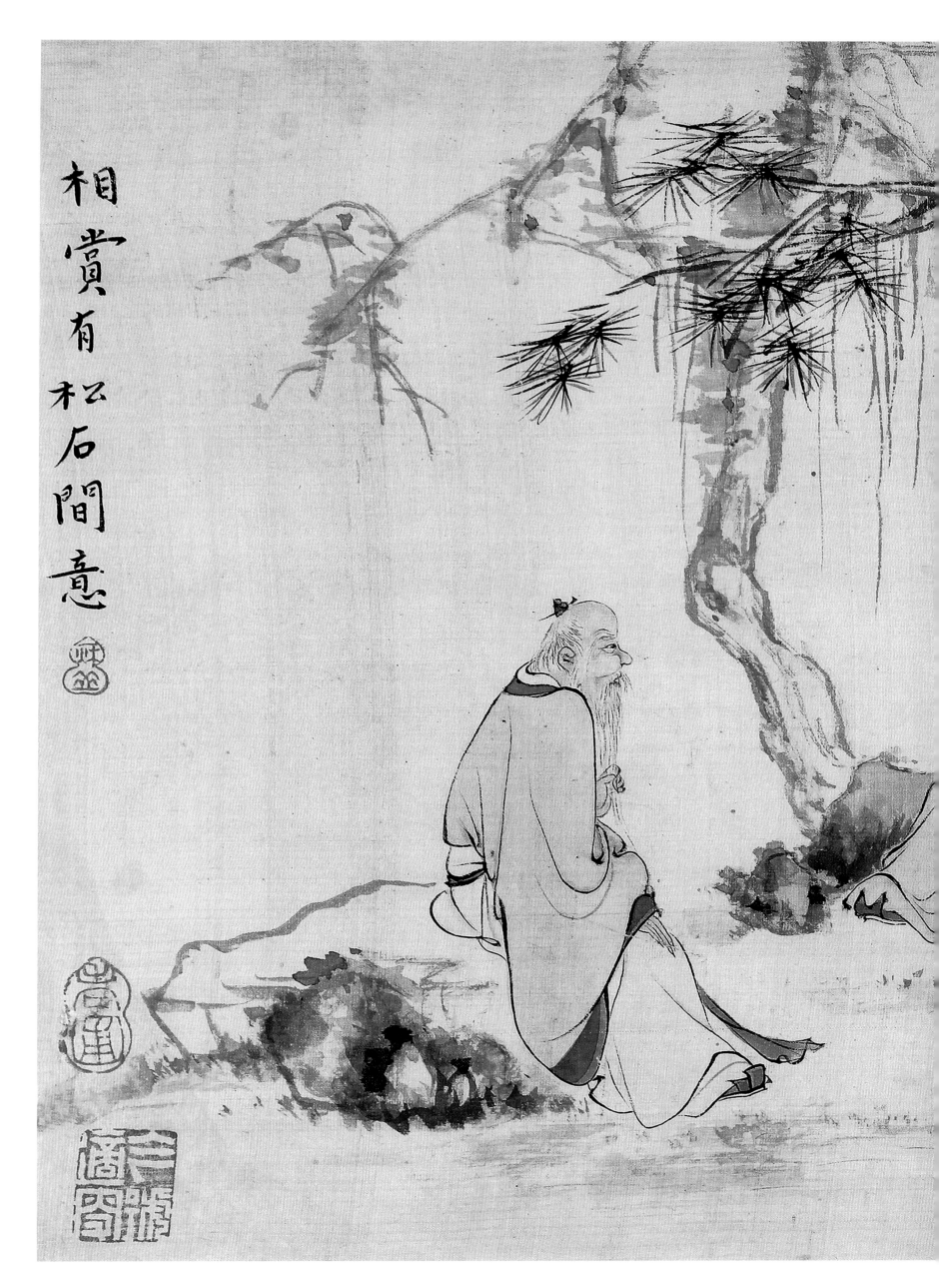

相賞有松石間意

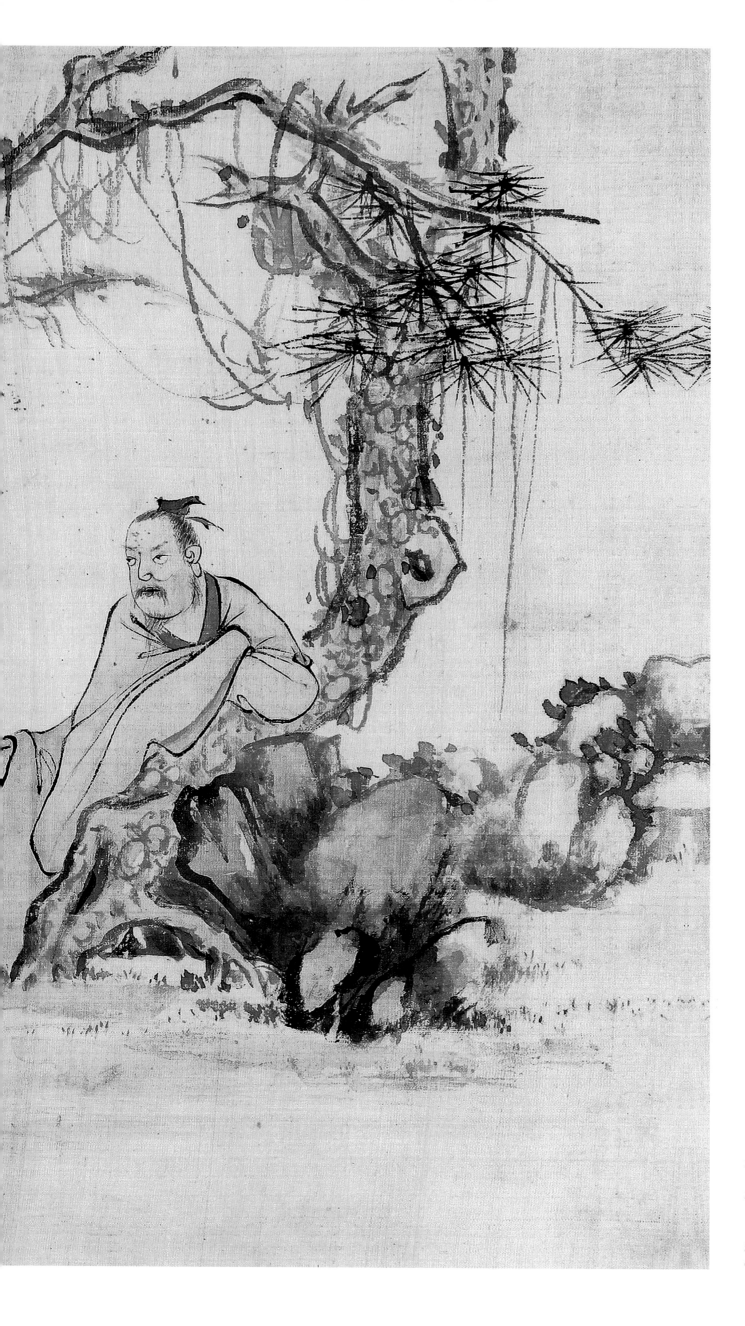

松下高士图

26cm×34cm
艺术市场拍卖品

题识：相赏有松石间意。
钤印：秋岳（朱文）、老圃（朱文）

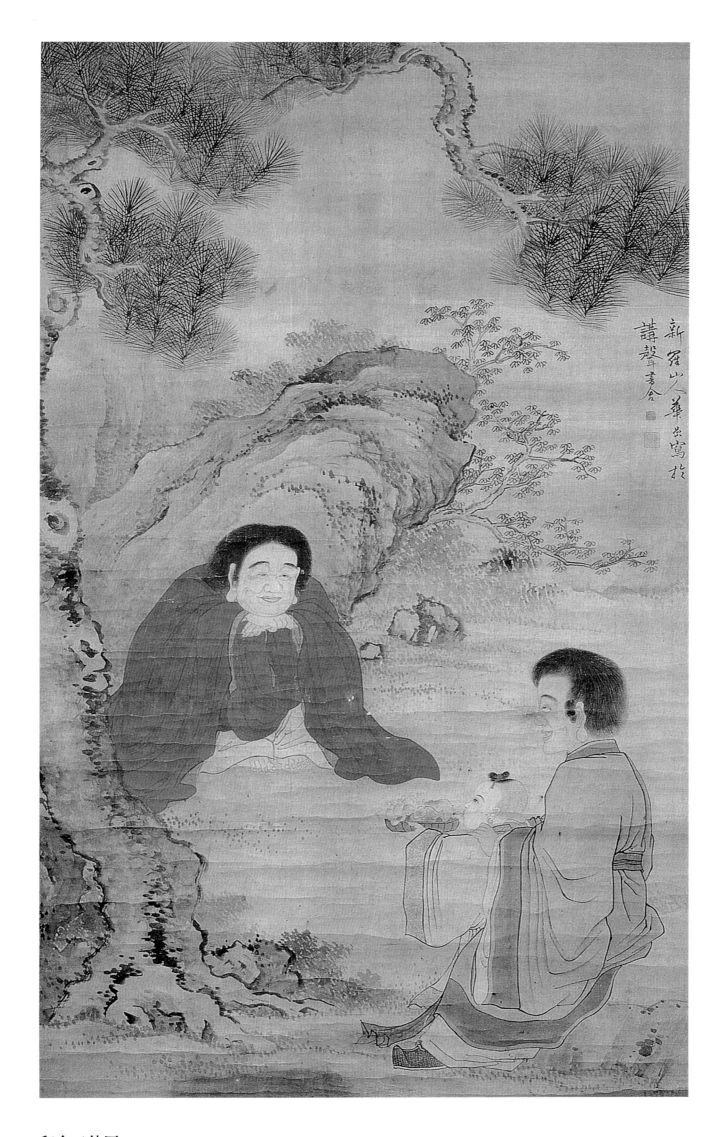

和合二仙图

立轴
156.5cm×94cm
艺术市场拍卖品

款识： 新罗山人华嵒写于讲声书舍
钤印： 华嵒、新罗山人

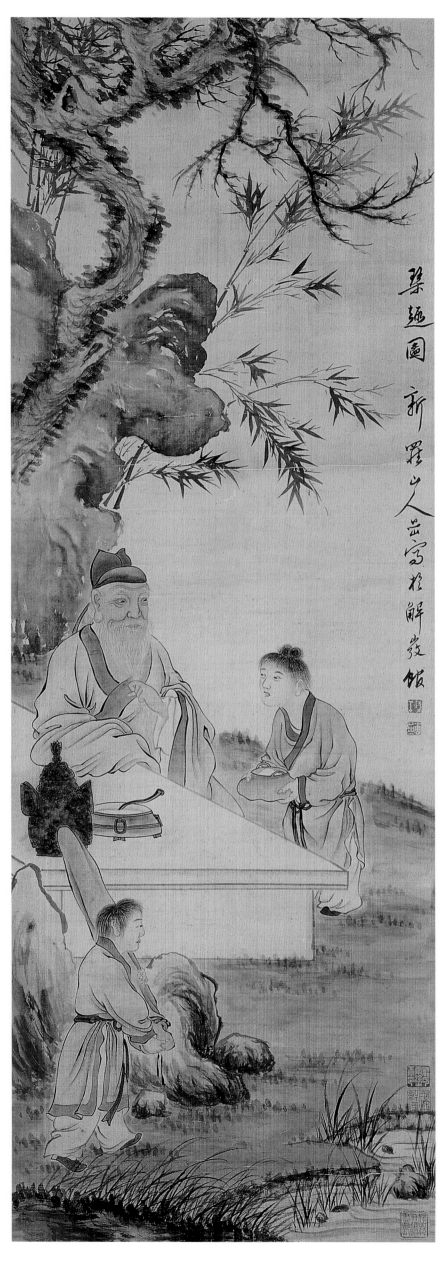

琴趣图

立轴
125cm×42cm
艺术市场拍卖品

题识： 琴趣图
款识： 新罗山人喦写于解弢馆
钤印： 秋岳（白文）、华喦（白文）

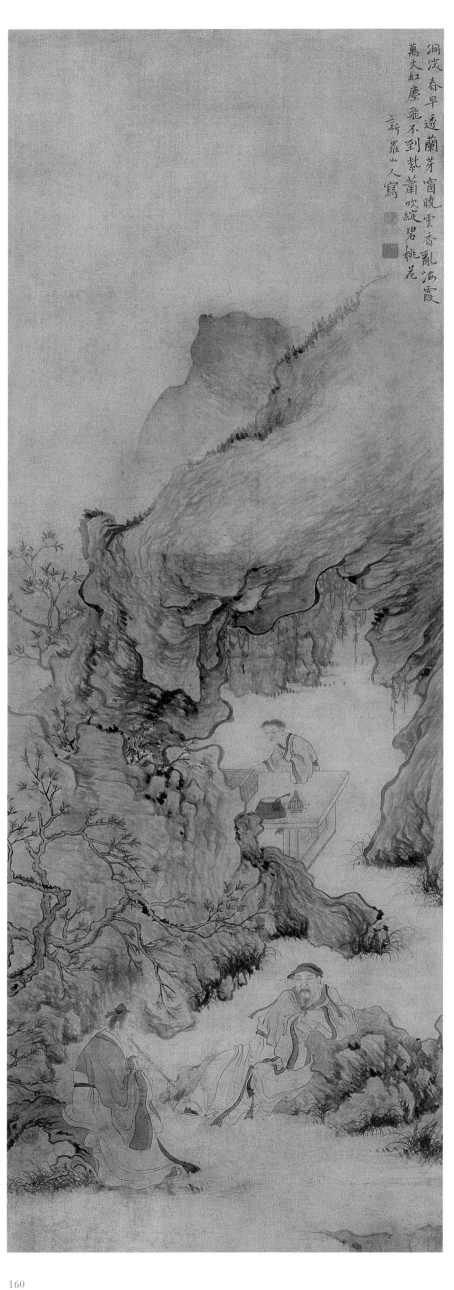

洞口吹箫图

立轴
132.4cm×45.3cm
艺术市场拍卖品

题识： 洞深春早透兰芽，窗晓云香乱海霞。
万丈红尘飞不到，紫箫吹绽碧桃花。
款识： 新罗山人写
钤印： 秋岳（白文）、华嵒（白文）

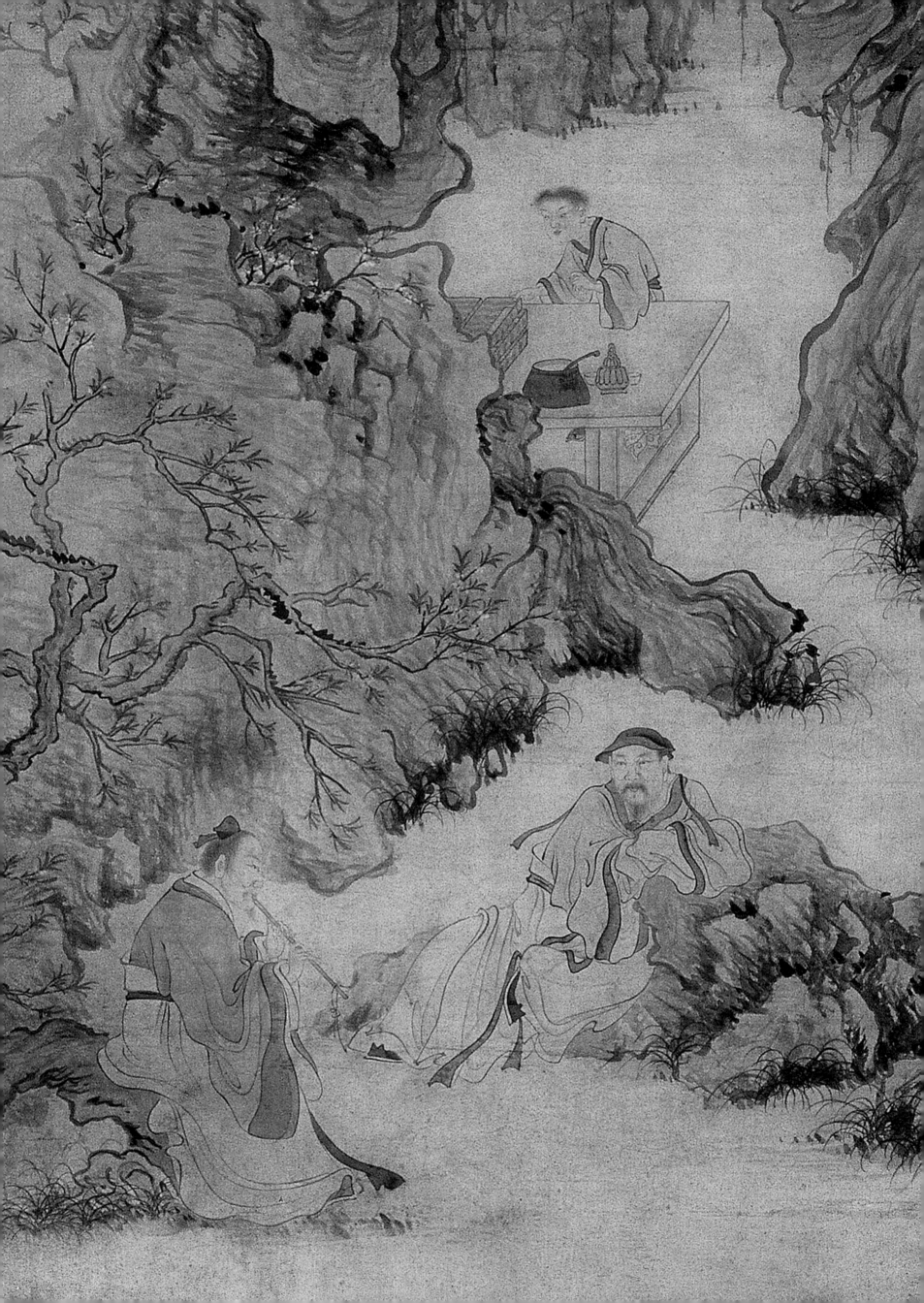

莲炬归院图

手卷
32cm×142cm
艺术市场拍卖品

款识： 新罗山人
钤印： 华嵒（白文）、布衣生（朱文）

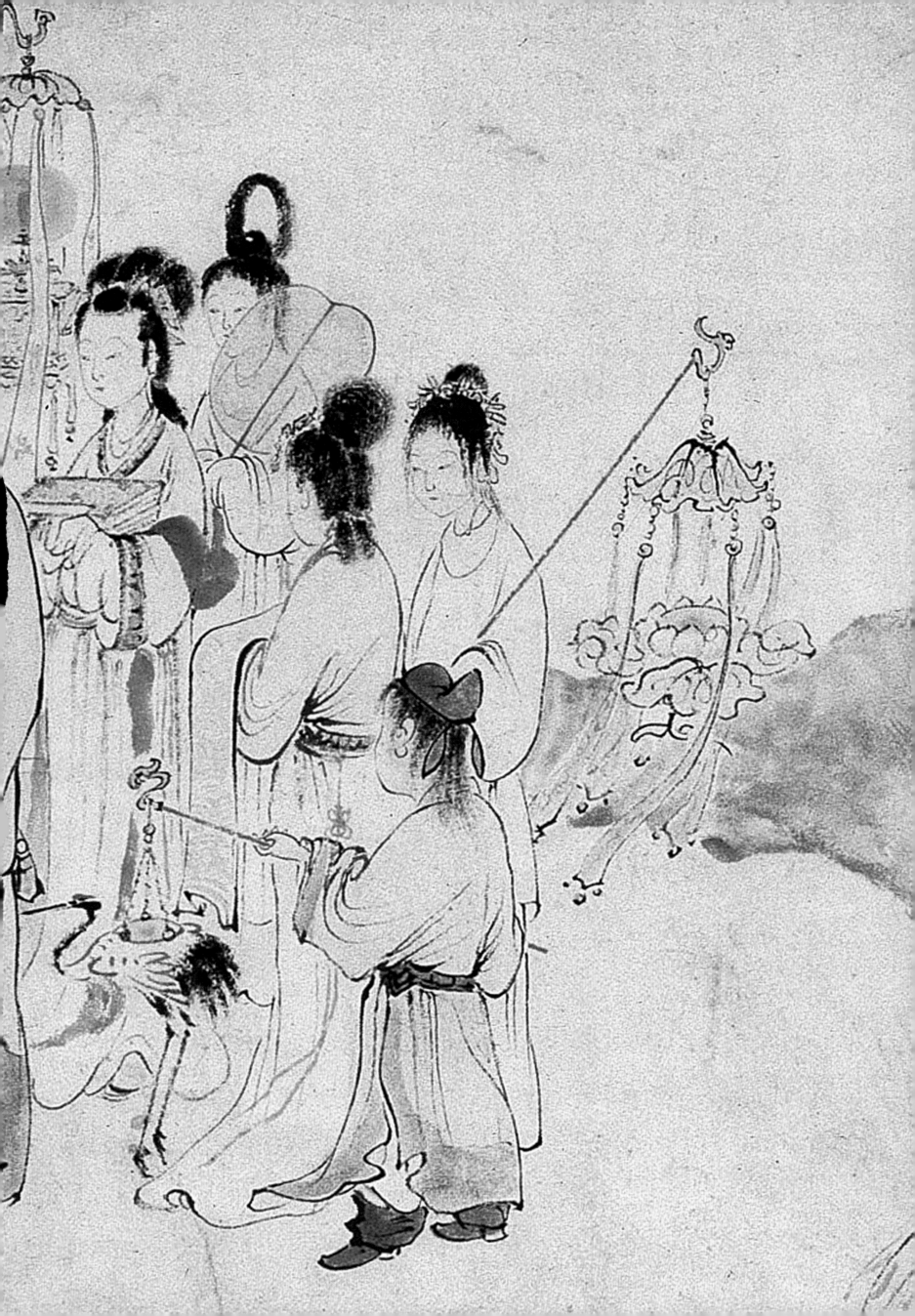

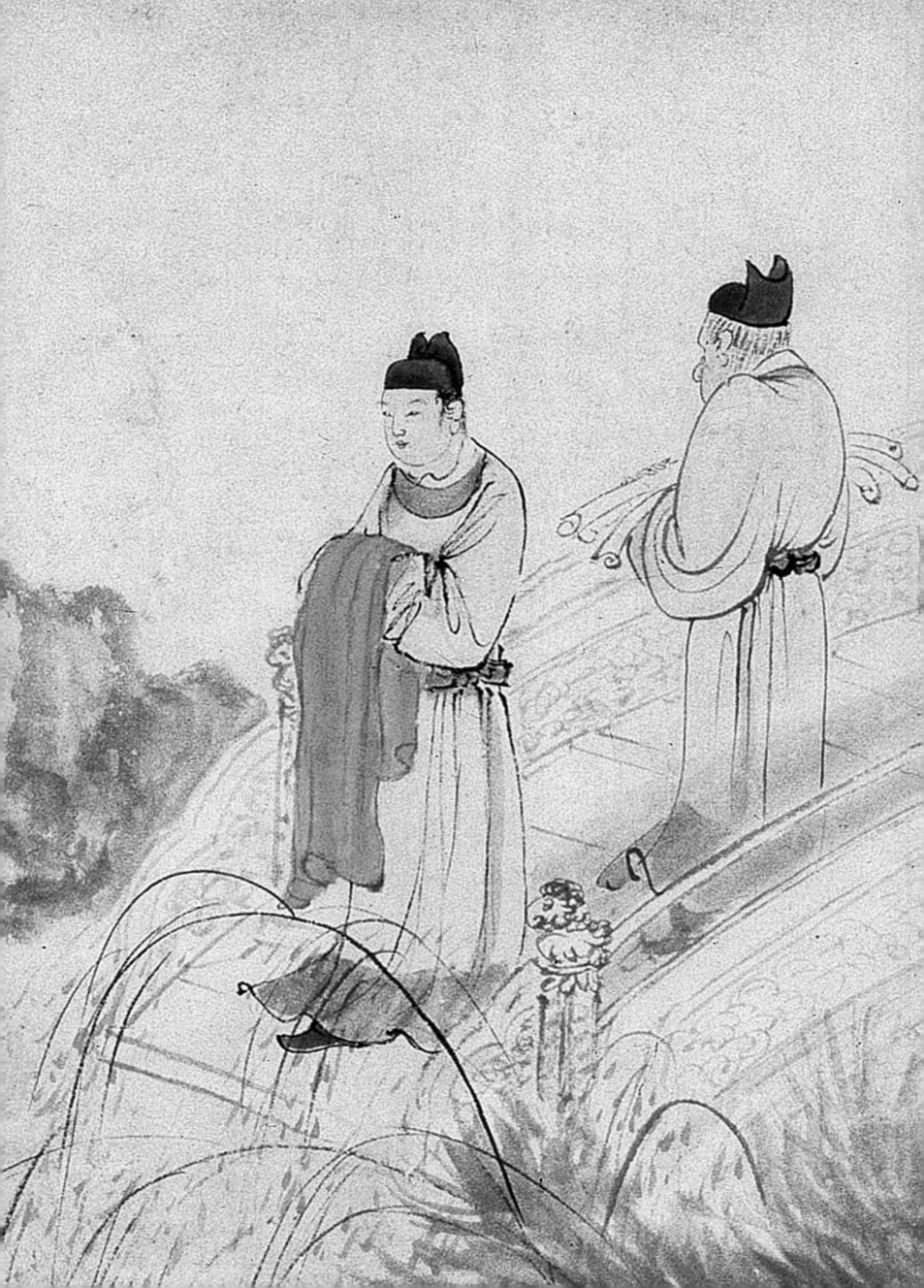

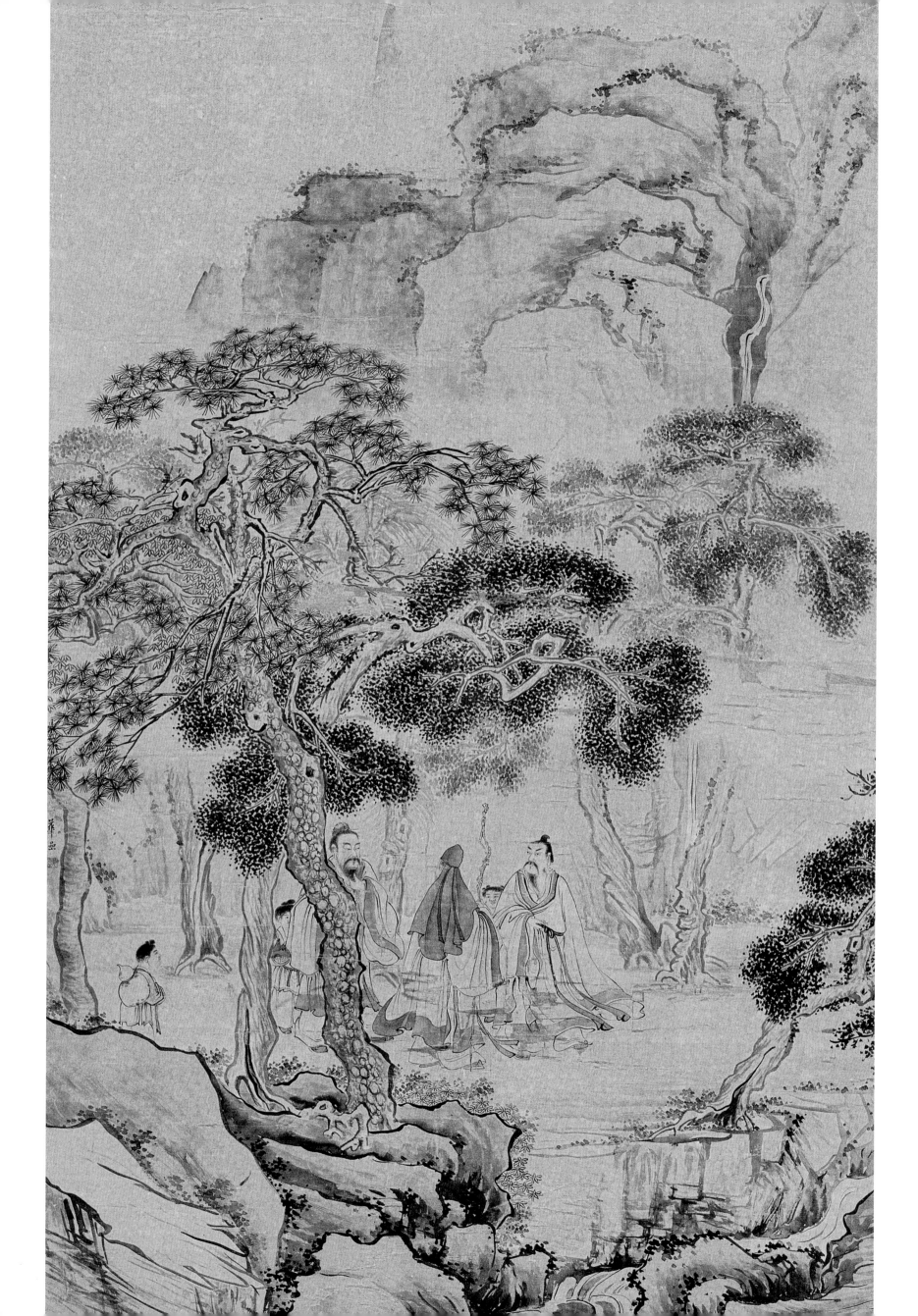

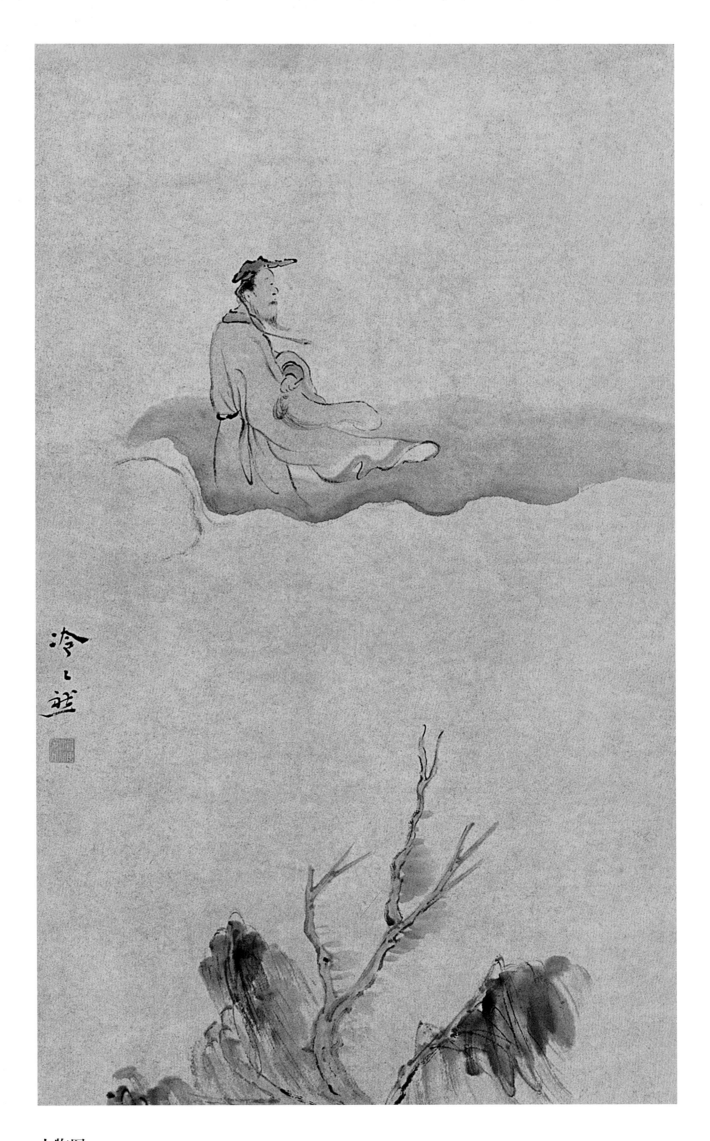

三老图

立轴 绢
165cm×99cm
艺术市场拍卖品

款识: 华嵒
钤印: 秋岳〔朱文〕

人物图

立轴
收藏者不详

题识: 冷冷然
钤印: 沧海客〔白文〕

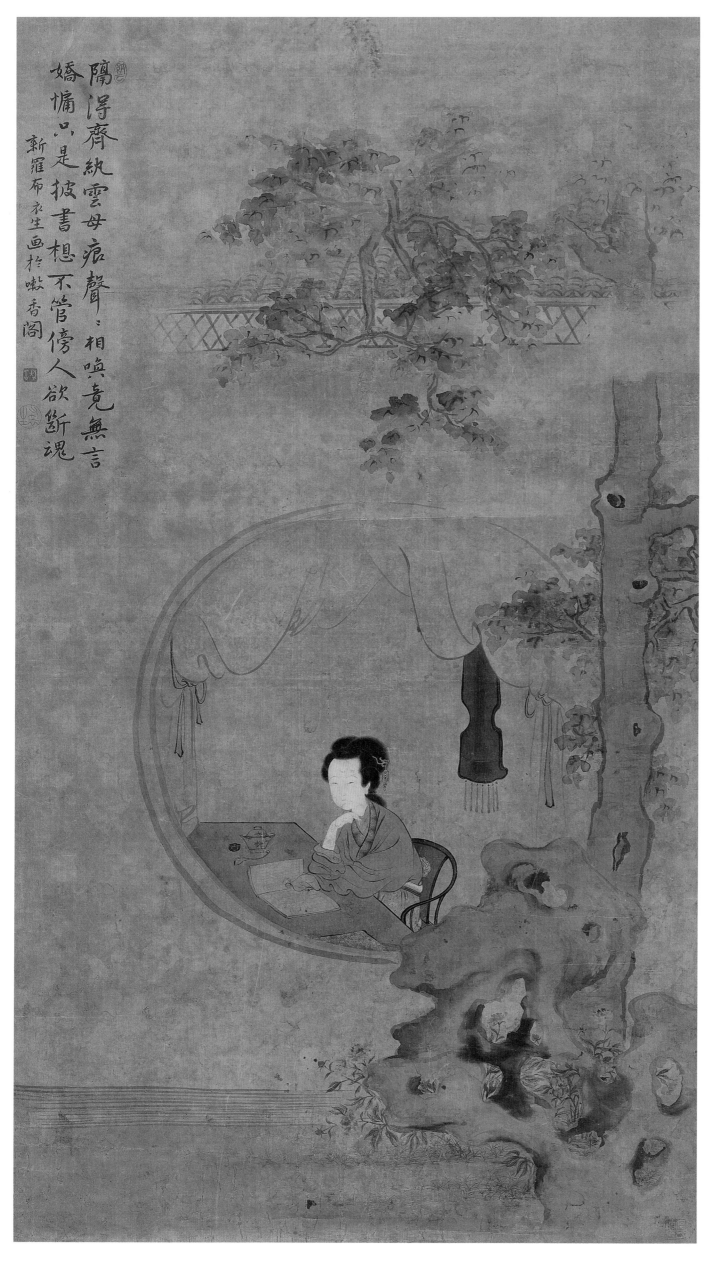

隔得齊紈雲母痕聲聲相喚竟無言
嬌慵只是披書想不管傍人欲斷魂
新羅布衣生畫於嗽香閣

華秋岳士女真蹟立軸

新羅山人久間人海偏浙而于待浙中畫學惟藍田秋得戴文進法訣傳為浙派最久其後吳鐵生陳曼生之流各以天趣高山水花卉而浙派一變故以為戴而立吳而必紙以六于戴藍二後吳陳之兩所偉以水人抱石而馬力追克法不染持起簧如文家之奧胸雄長不愧桃其祖豆也以福士女純師先蓮六不雜于好派柴老蓮出之麟工開坊若米竹陀象簡廉華後先側媚粗點渾人夫門習中主善為師此山人所以自戊一子也大光緒丁未夏六月中伏郇闇記

桐窗仕女图

屏轴

123cm×65.5cm

艺术市场拍卖品

题识：隔得齐纨云母痕，声声相唤竟无言。娇慵只是披书想，不管傍人欲断魂。

款识：新罗布衣生画于嗽香阁

印鉴：秋岳（白文）、布衣生（朱文）

横琴论道

立轴

150cm×77cm

艺术市场拍卖品

题识: 新罗山人法马远笔意,写得"偶来石壁下,横琴说秋水"句。

钤印: 华嵒(白文)、秋岳(白文)

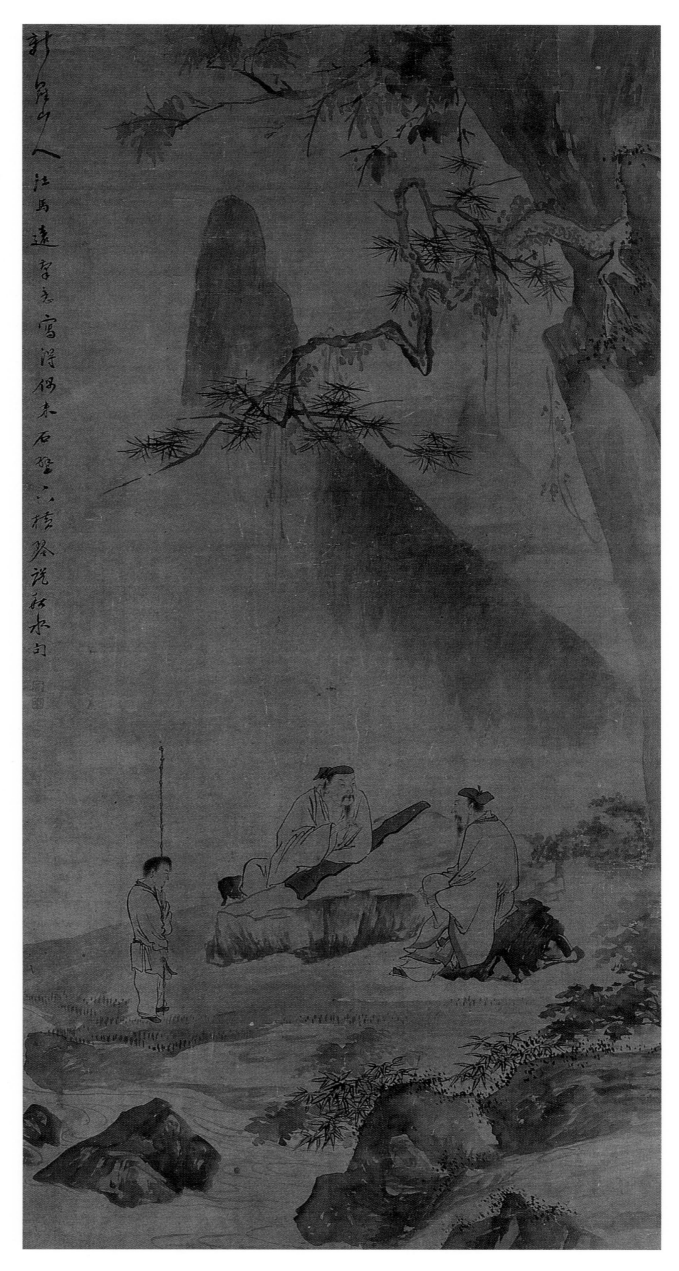

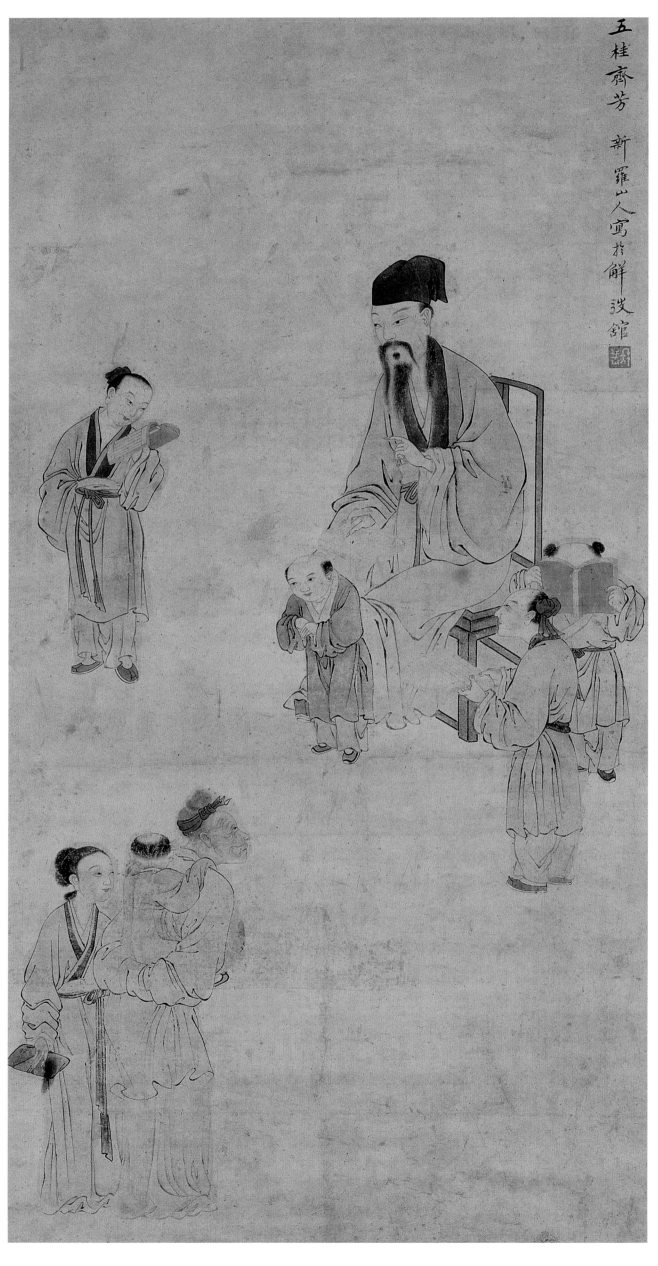

五桂齐芳

新罗山人寓于解弢馆

五桂齐芳

五桂齐芳图

立轴
88.5cm×45cm
艺术市场拍卖品

题识：五桂齐芳。
款识：新罗山人写于解弢馆
钤印：秋岳（白文）

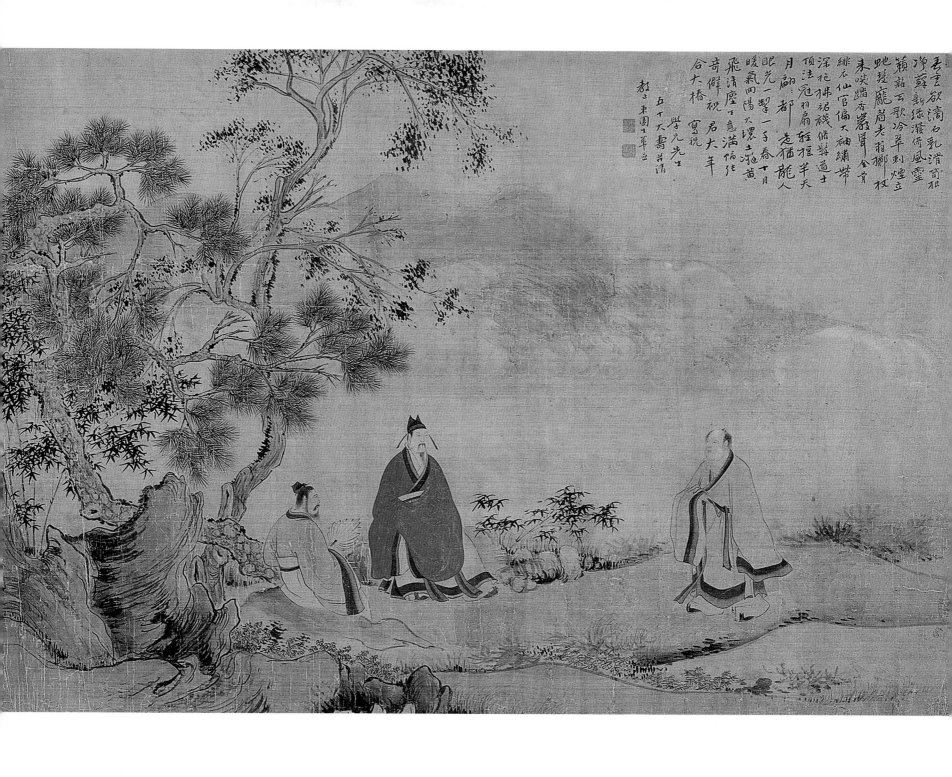

香云欲滴石乳滑笋根
净藓新绿潆倚风灵
籁杂玄歌冷翠剩烟立
蛇发庞眉老翁掷杖
来笑踏香岩耸金骨
绯衣仙官偏大袖绣带
深拖佛裙袜修髯道士
顶法冠羽扇轻摇
半天月翩翩都是犹
龙人眼光一掣一千春
十月暖气回阳火
环土凝黄飞清尘
生意满幅传奇僻
祝君大年合大椿
写祝□□学兄
五十大寿苦满
东园生华嵒

香岩三逸图

横幅

77cm×111cm

艺术市场拍卖品

题识：春云欲滴石乳滑，笋根净藓新绿潆。倚风灵籁杂玄歌，
冷翠剩烟立蛇发。庞眉老翁掷杖来，笑踏香岩耸金骨。绯衣
仙官偏大袖，绣带深拖拂裙袜。修髯道士顶法冠，羽扇轻摇
半天月。翩翩都是犹龙人，眼光一掣一千春。十月暖气回阳火，
环土凝黄飞清尘。生意满幅传奇僻，祝君大年合大椿。

款识：写祝□□学兄先生五十大寿并请教正，东园生华嵒

钤印：华嵒之印（白文）、秋岳（白文）

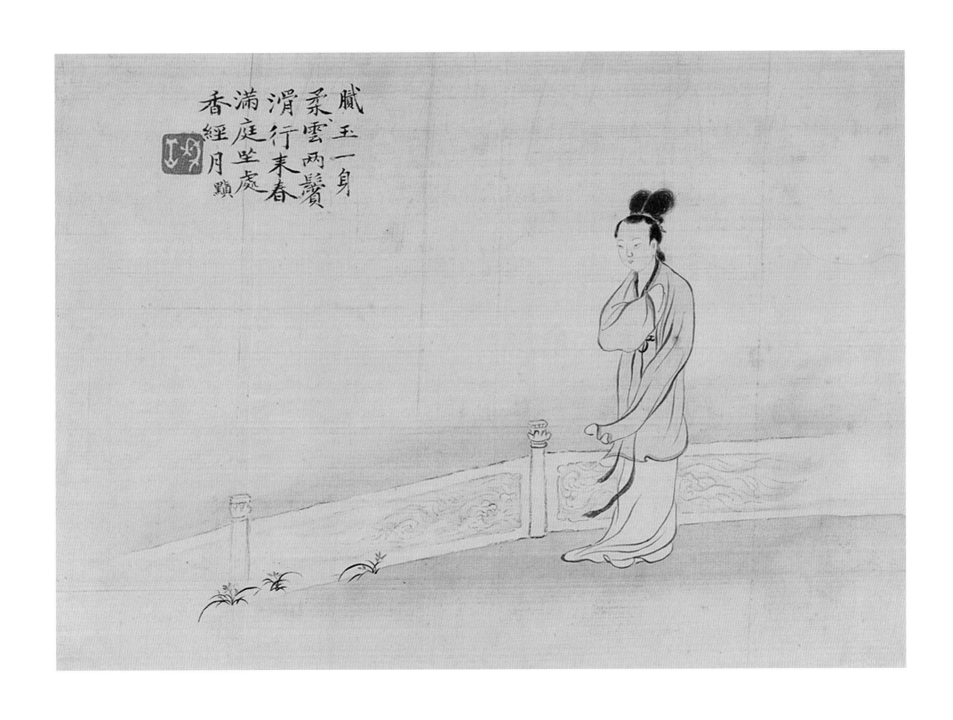

仕女图

册页

21cm×28cm

艺术市场拍卖品

题识：腻玉一身�，柔云两鬓滑。行来
春满庭，坐处香经月。

钤印：秋岳（白文）

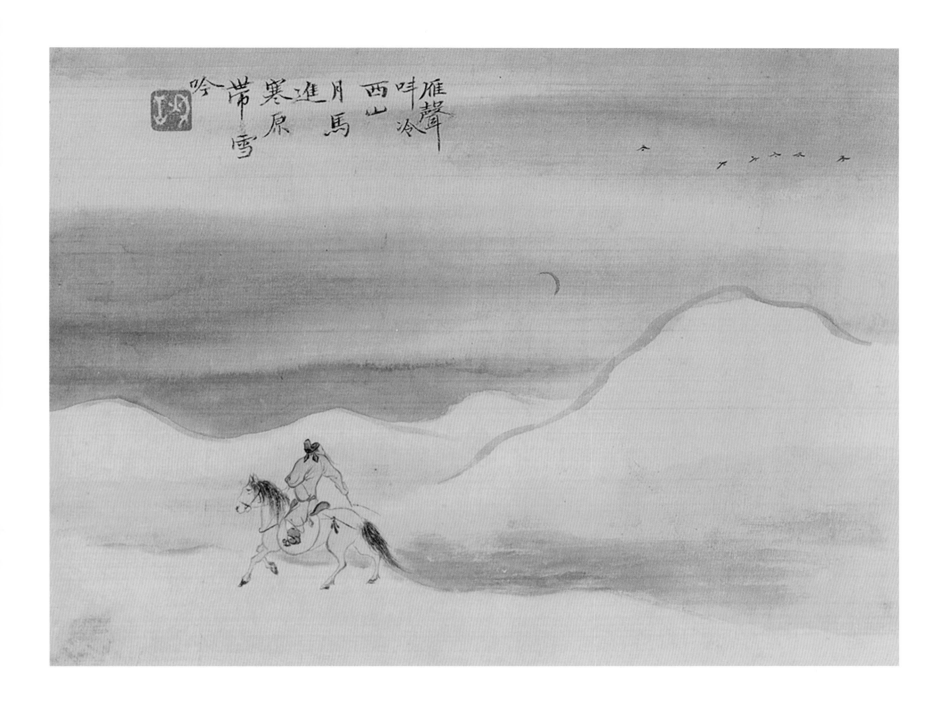

雁声叫冷西山月，马进寒原带雪吟

戴月踏雪图

册页

21cm×28cm

艺术市场拍卖品

题识： 雁声叫冷西山月，马进寒原带雪吟。

钤印： 秋岳（白文）

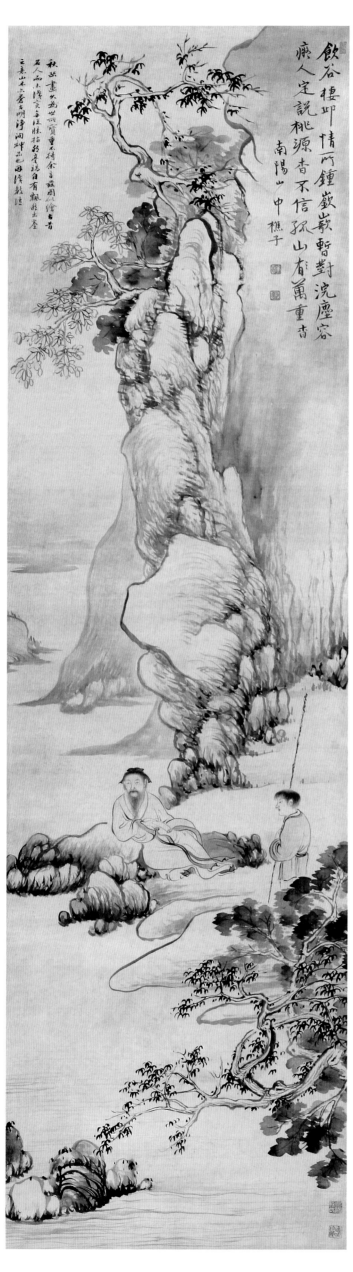

临流觅句图

立轴
166.5cm×44.5cm
艺术市场拍卖品

题识： 饮谷栖邱情所钟，嶔崟暂对浣
尘容。痴人定说桃源杳，不信孤山
杳万重。

款识： 南阳山中樵子

钤印： 华嵒（白文），秋岳（白文）

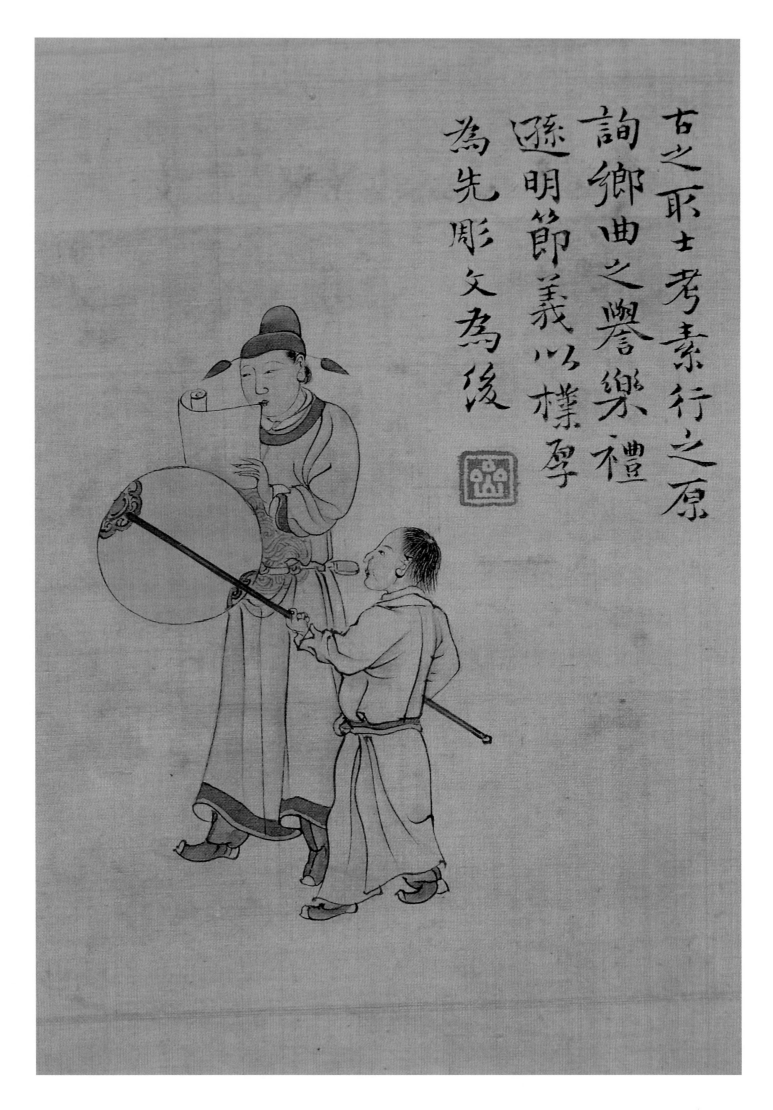

古之取士考素行之原
詢鄉曲之譽樂禮
遜明節義以樸厚
為先彫文為後

取士图

镜心

20cm×13cm

艺术市场拍卖品

题识: 古之取士，考素行之原，询乡曲之誉。乐礼逊，
明节义。以朴厚为先，雕文为后。

钤印: 嵒（白文）

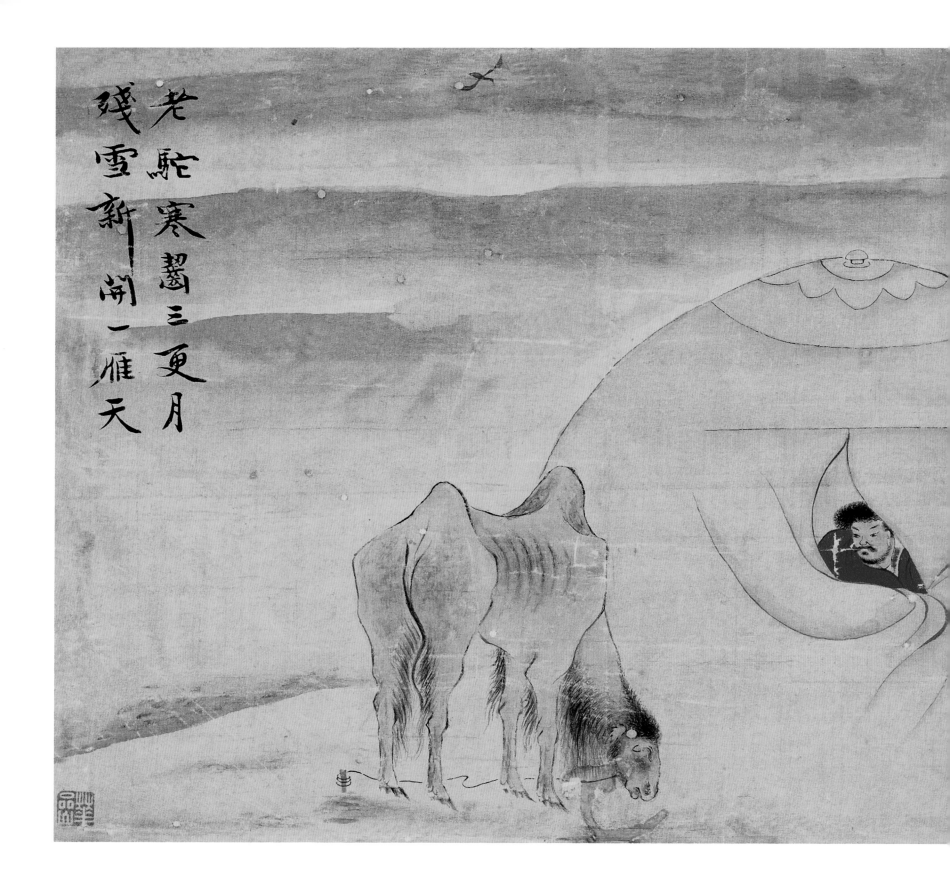

老驼啮雪图

立轴

29.5cm×39cm

艺术市场拍卖品

题识: 老驼寒啮三更月,残雪新开一雁天。

钤印: 华嵒(白文)

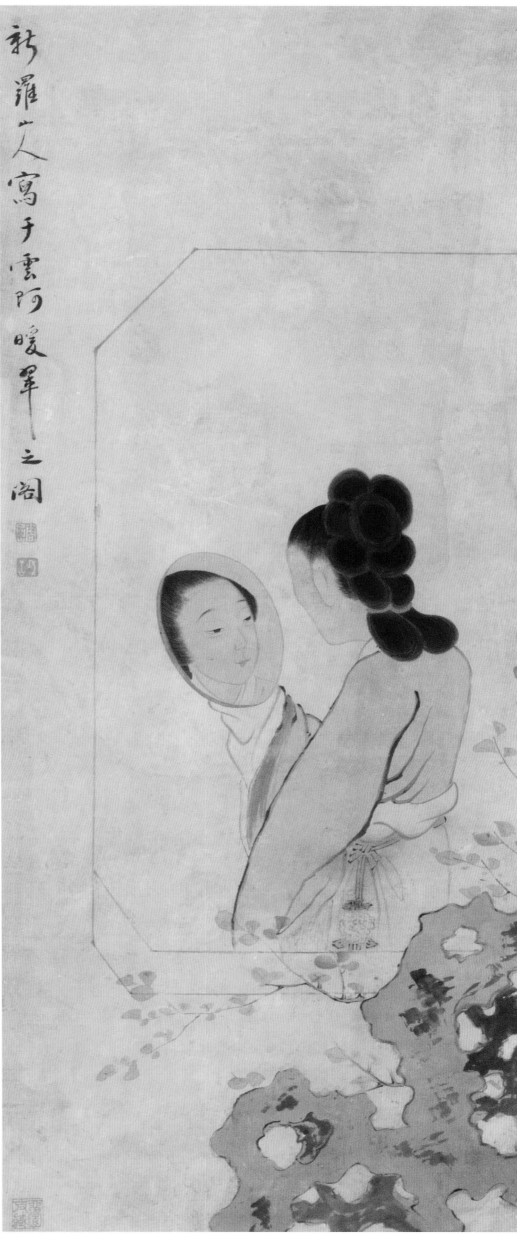

晨妆

镜心

85cm×35cm

艺术市场拍卖品

款识： 新罗山人写于云阿暖翠之阁

钤印： 华嵒（白文）、秋岳（白文）

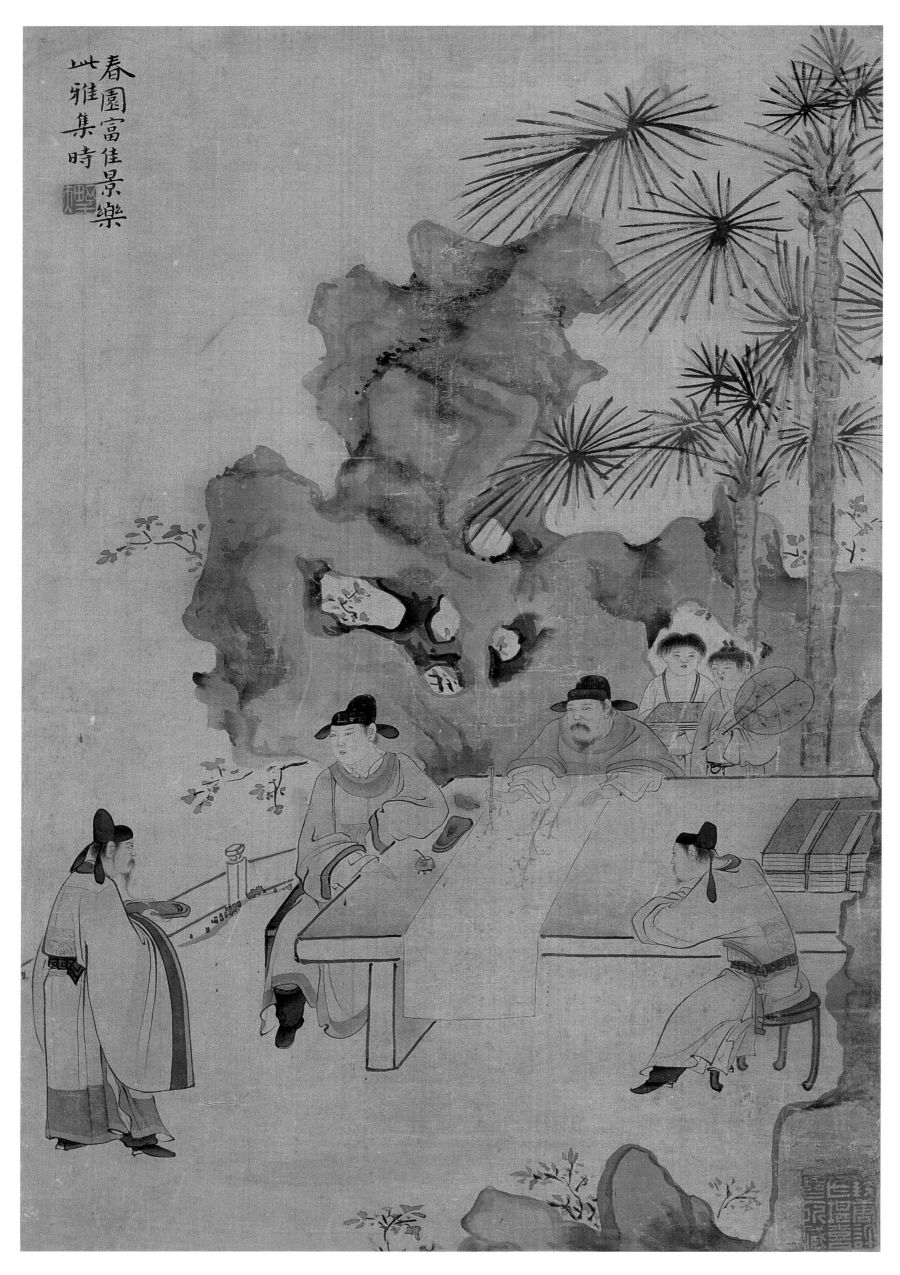

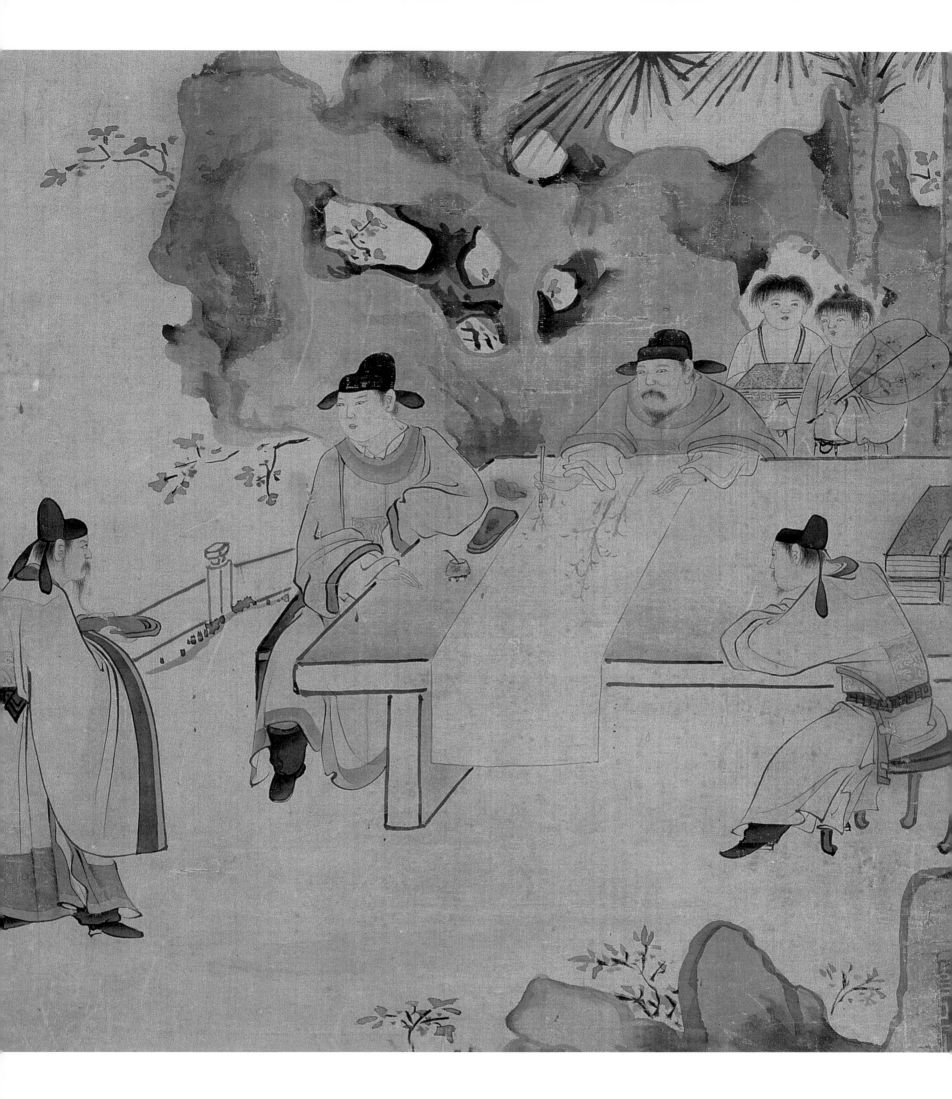

春园雅集图

镜心
49.5cm×33.5cm
艺术市场拍卖品

题识：春园富佳景，乐此雅集时。
钤印：野夫（白文）

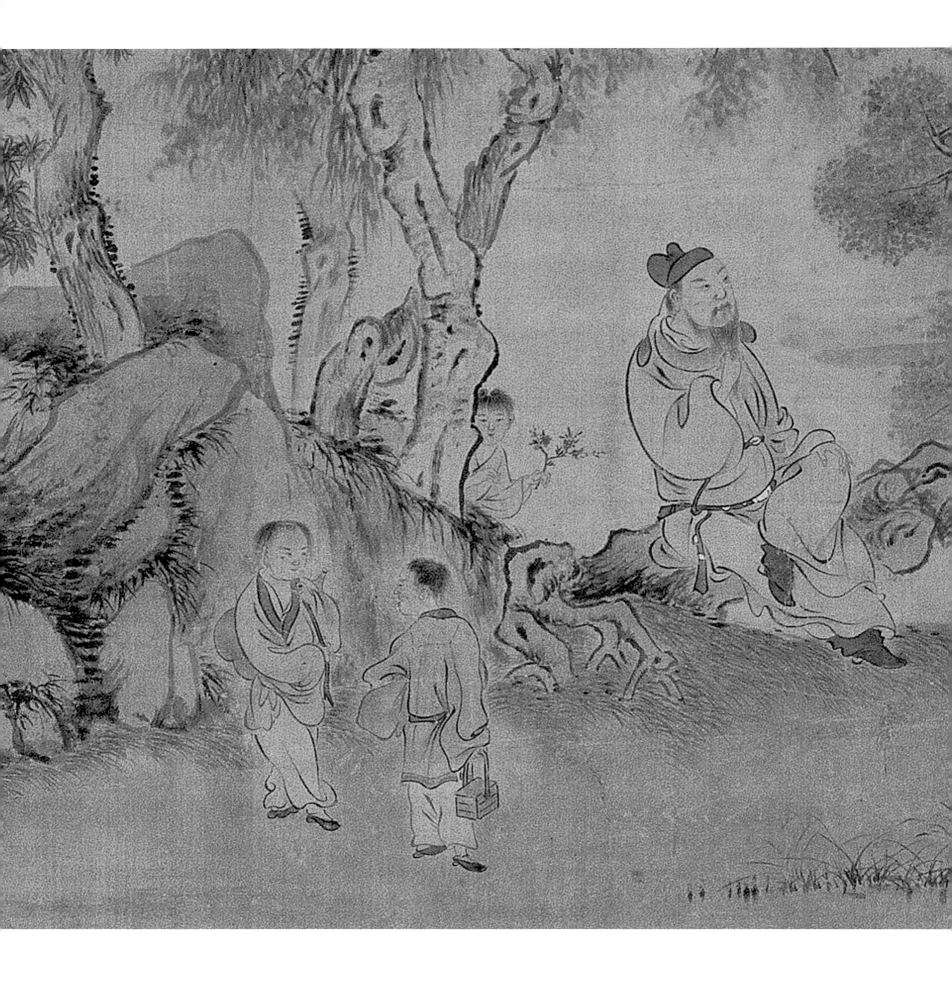

赏柏品兰图

立轴

164cm×90.5cm

艺术市场拍卖品

题识： 柏叶青可掬，兰条华自芳。偶然成幽往，清兴一何长。

款识： 新罗山人诗画

钤印： 华嵒（白文）、布衣生（白文）

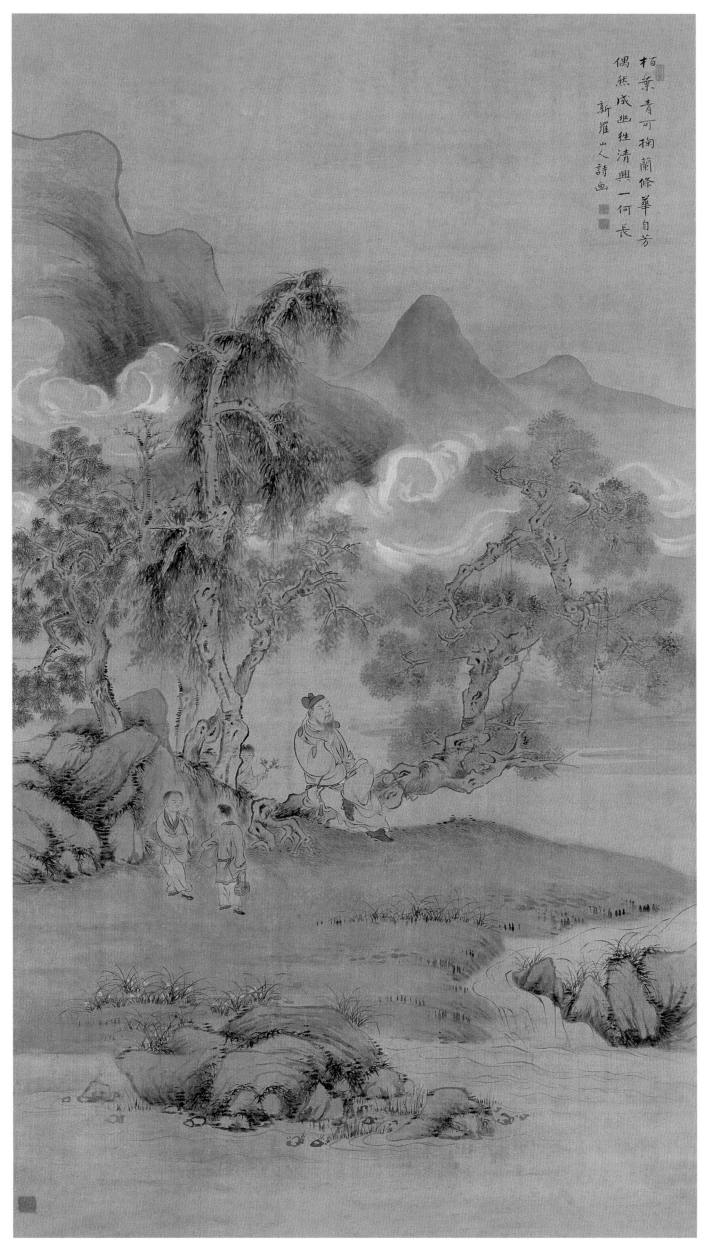

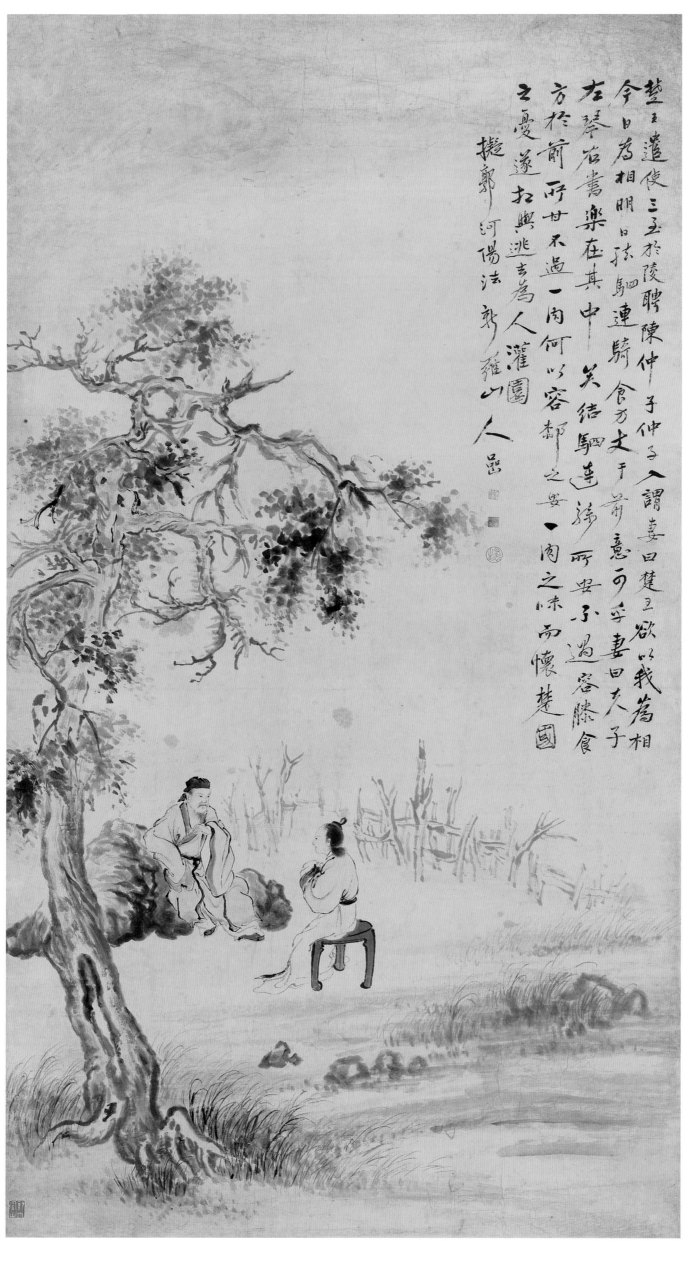

楚王遣使三至於陵聘陳仲子，仲子入謂妻曰：楚王欲以我為相，今日為相明日結駟連騎，食方丈于前意而妻曰夫子左琴右書樂在其中矣結駟連騎所安不過容膝食方於前所甘不過一肉何以容膝之安一肉之味而懷楚國之憂遂相與逃去為人灌園

擬郭河陽法 新羅山人嵒

陈仲子却聘图

立轴
180cm×96cm
艺术市场拍卖品

题识：楚王遣使三至於陵聘陈仲子。仲子入谓妻曰："楚王欲以我为相，今日为相，明日结驷连骑，食方丈于前，意可乎？"妻曰："夫子左琴右书，乐在其中矣。结驷连骑，所安不过容膝；食方于前，所甘不过一肉。何以容膝之安、一肉之味而怀楚国之忧？"遂相与逃去，为人灌园。

款识：拟郭河阳法，新罗山人嵒

钤印：石侣（白文）、小东门客（白文）、布衣生（朱文）、新罗山人（白文）

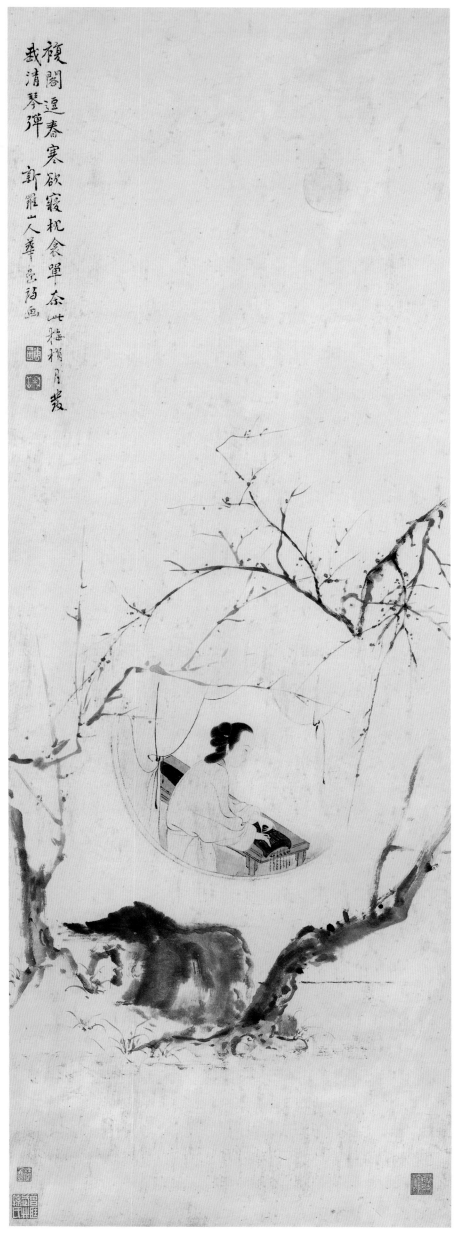

仕女图

立轴
106cm×38cm
艺术市场拍卖品

题识： 复阁逗春寒，欲寝枕衾单。奈此梅梢月，发我清琴弹。
款识： 新罗山人华嵒诗画
钤印： 华嵒（白文）、秋岳（白文）

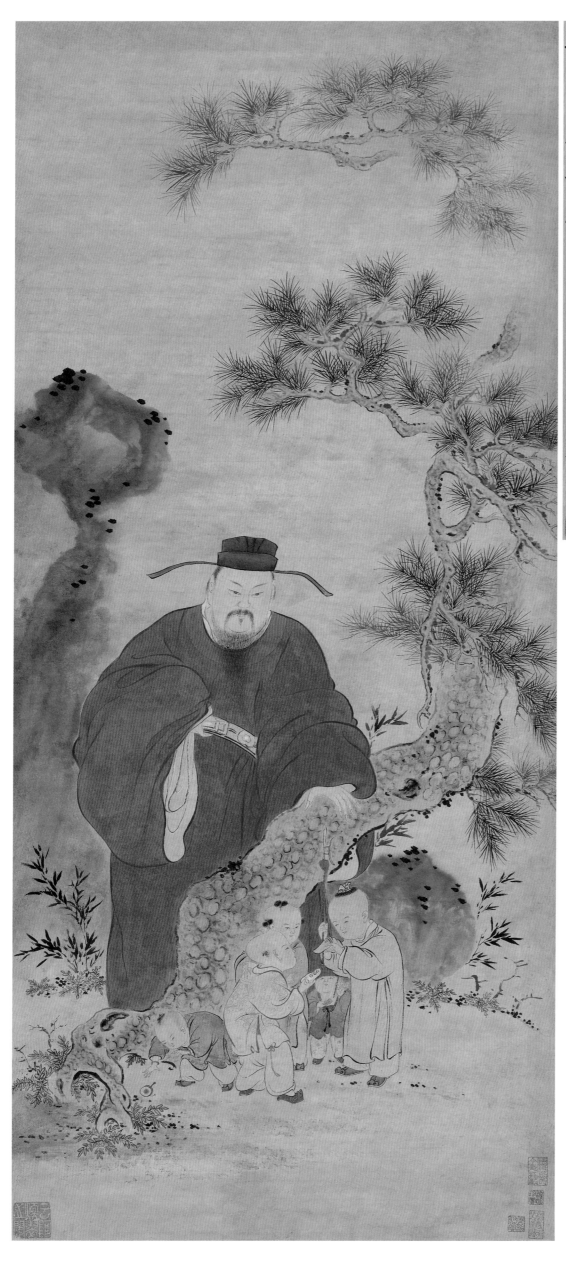

華嵒吉慶圖真跡審定署

新羅山人燕山教子圖神品 多勝齋珍藏 辛丑夏月重裝 滌明署

吉庆图

立轴

129cm×54.8cm

艺术市场拍卖品

钤印：云阿暖翠之阁（白文）

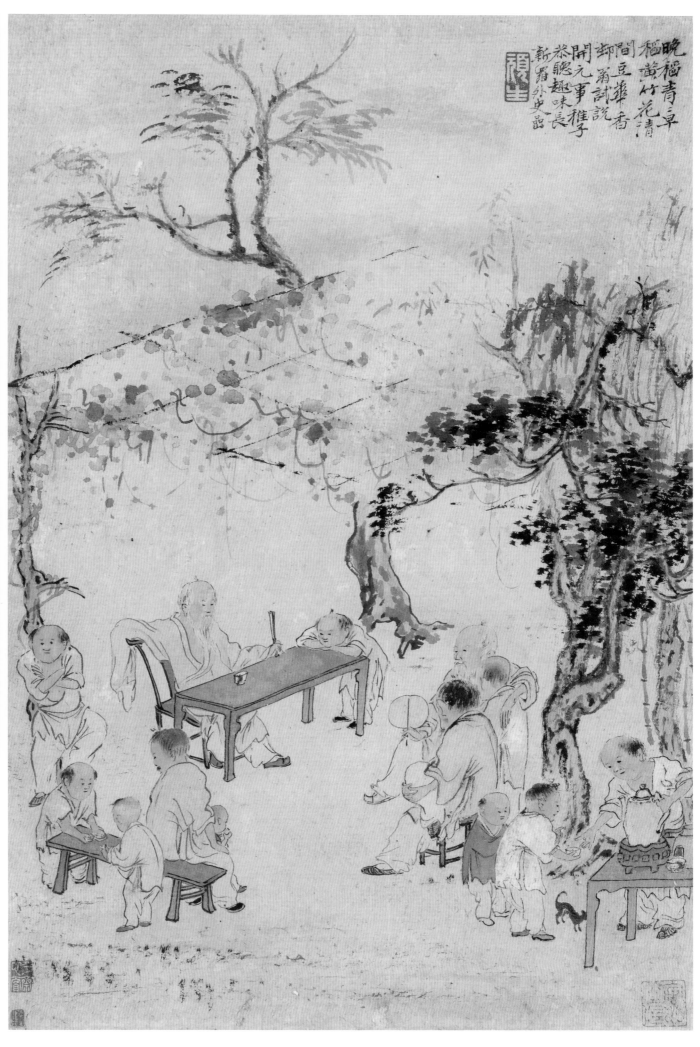

豆棚闲话图

小幅

43.5cm×28cm

艺术市场拍卖品

题识：晚稻青青早稻黄，竹花清间豆花香。村翁试说开元事，稚子恭听趣味长。

款识：新罗外史嵒

钤印：顽生（白文）

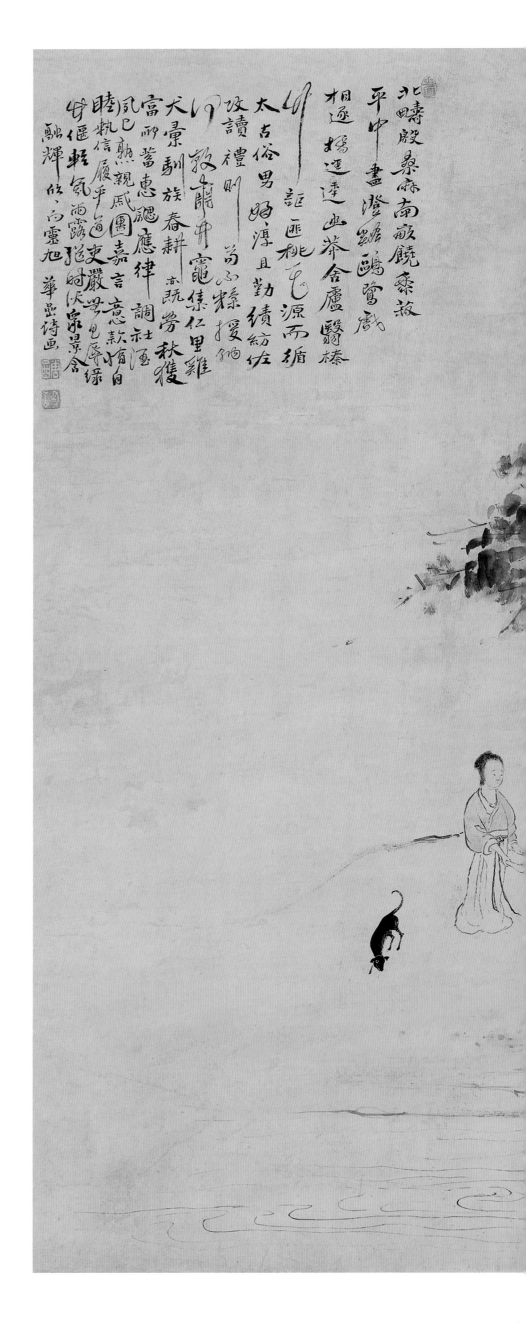

田居乐胜图

立轴

86cm×97cm

艺术市场拍卖品

题识：北畴殷桑麻，南亩饶黍菽。平中尽澄鲜，鸥鹭戏相逐。桥径达幽莽，舍庐翳榛竹。诅匪桃花源，而循太古俗。男妇淳且勤，绩纺佐攻读。礼则苟不糅，授饷何敦肃。井灶集仁里，鸡犬汇驯族。春耕亦既劳，秋获富所蓄。惠飔应律调，社酒夙已熟。亲戚团嘉言，意款情自睦。执信履平道，吏严无见辱。绿草偃轻氛，雨露继时沃。众景含融辉，欣欣向灵旭。

款识：华嵒诗画

钤印：华嵒（白文）、秋岳（白文）

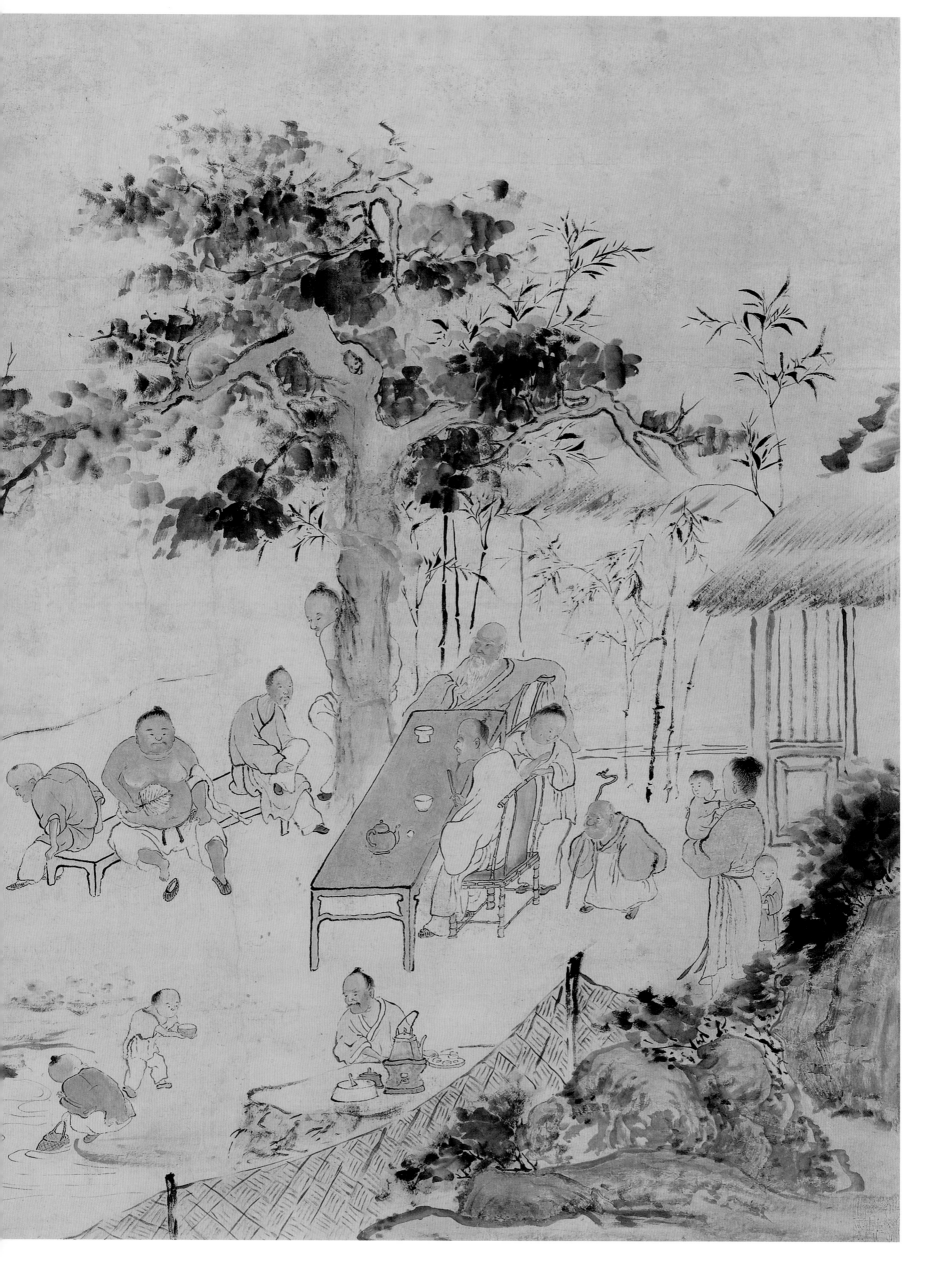

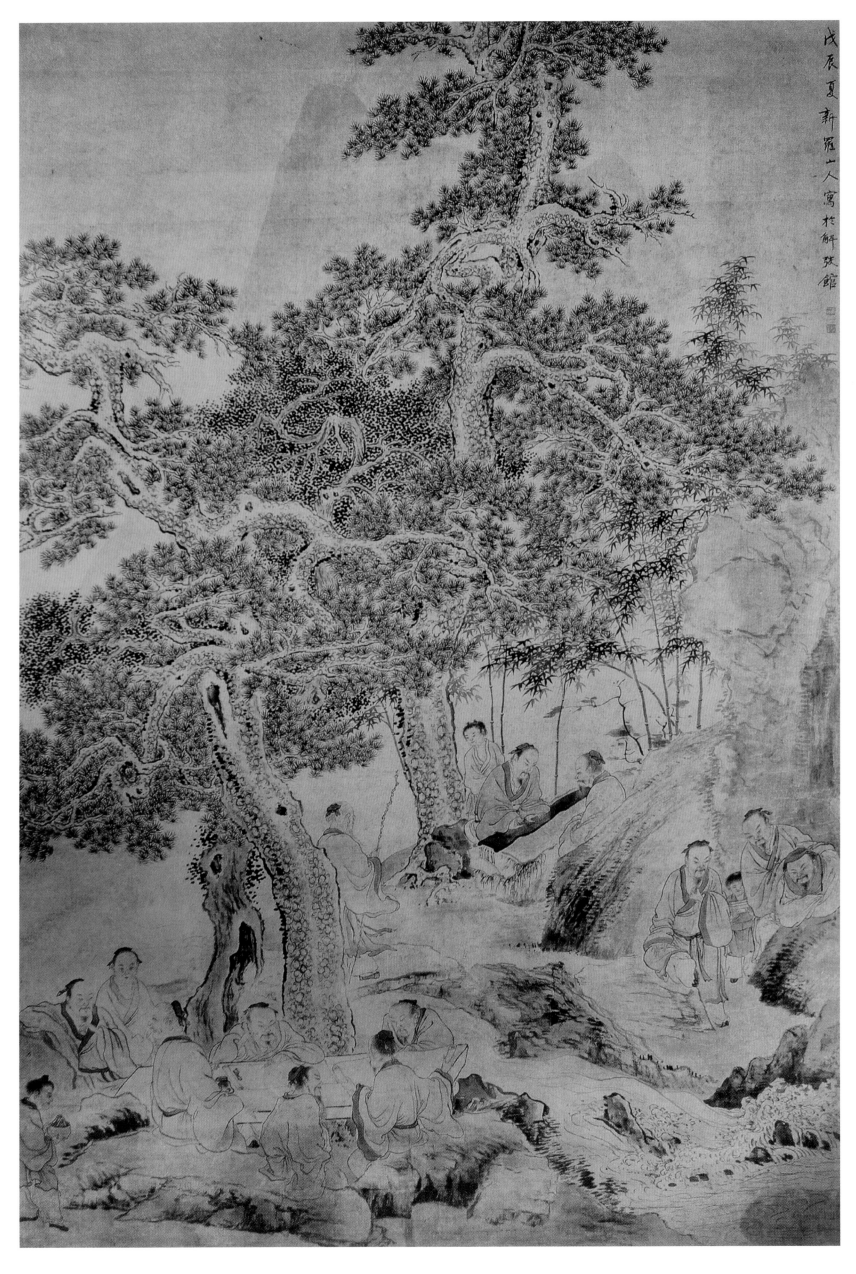

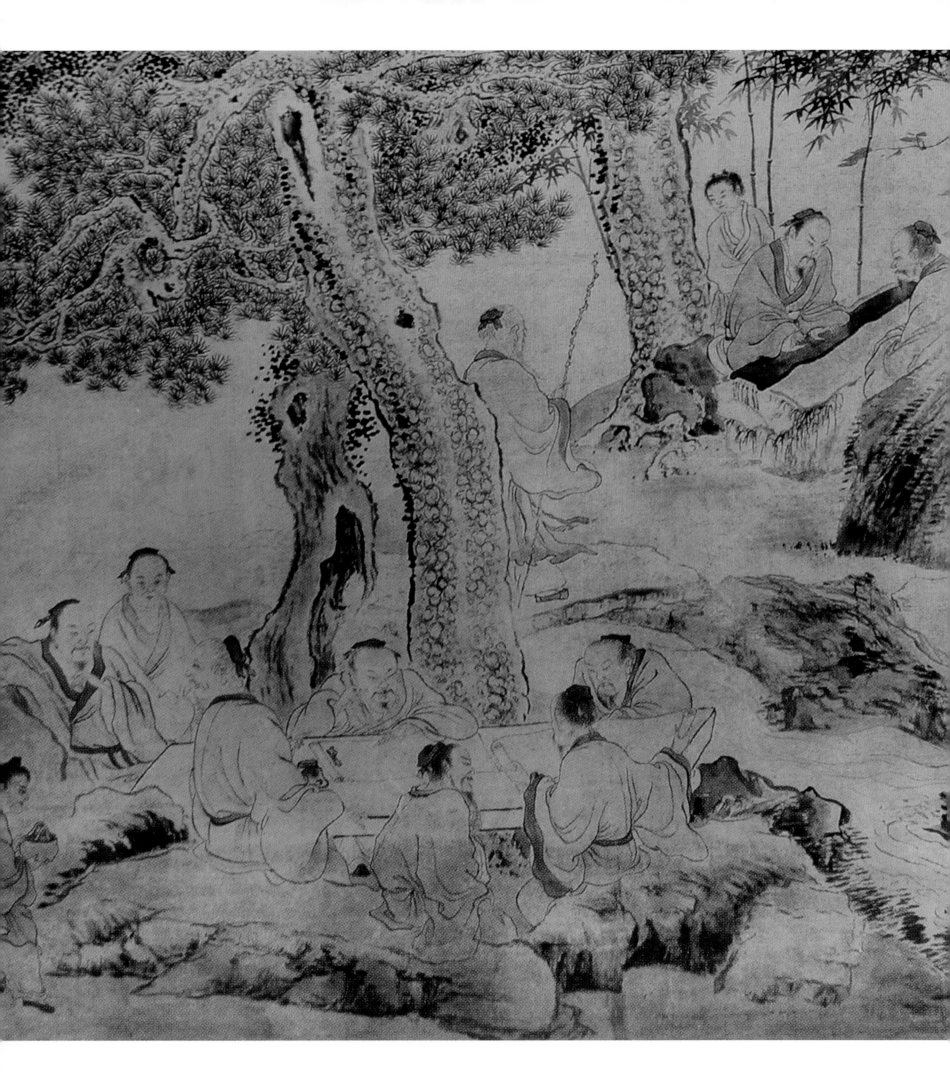

西园雅集图

纸本　设色
197cm×124cm
福建省博物馆藏

款识： 戊辰夏新罗山人写于解弢馆
钤印： 华嵒（白文）

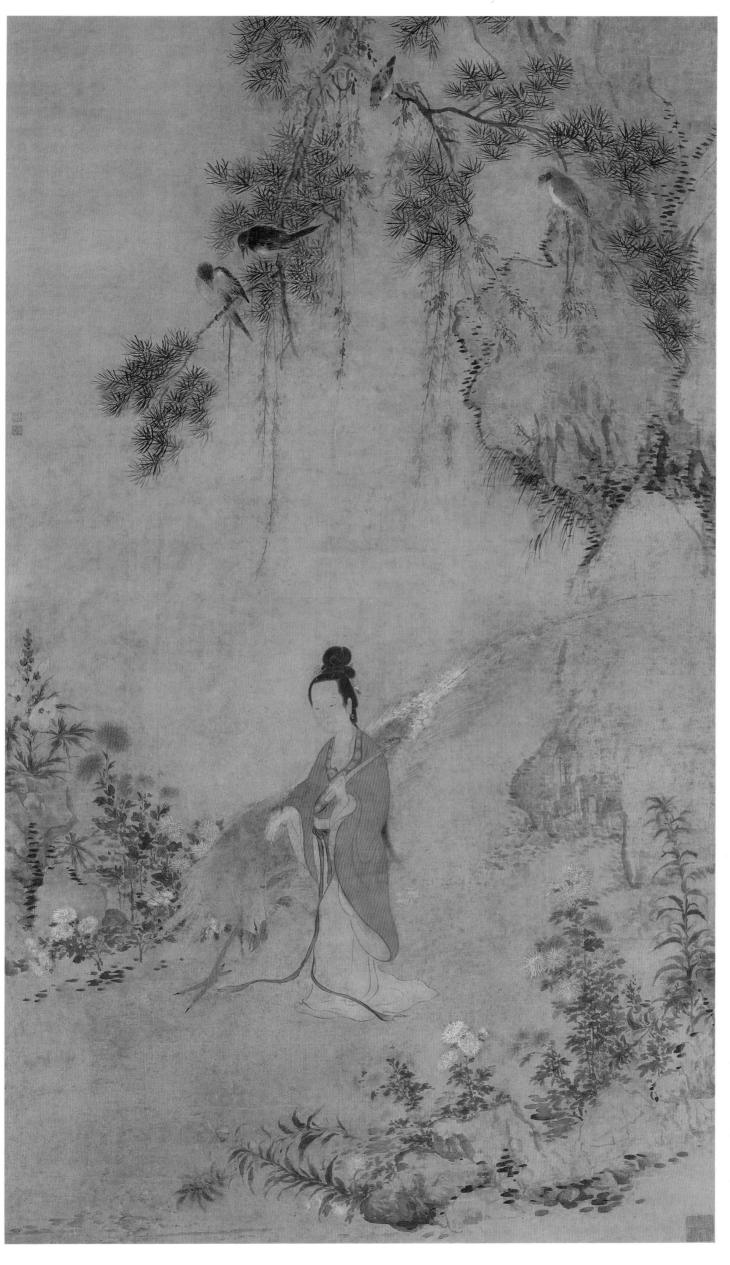

扶风仙女图轴

纸本 设色
174cm×96.9cm
上海博物馆藏

钤印： 华嵒（白文）、
秋岳（白文）、云阿
暖翠之阁（白文）

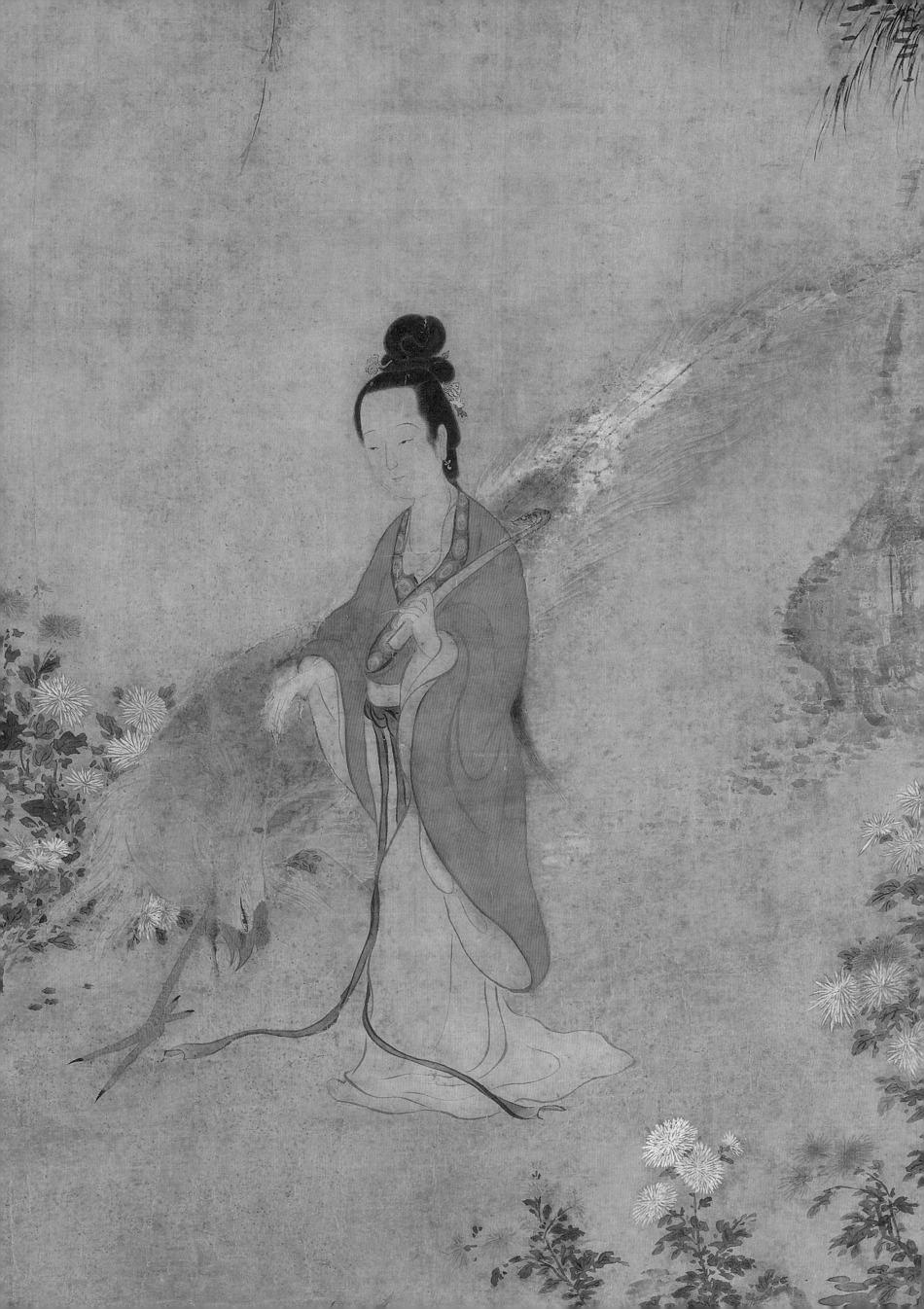

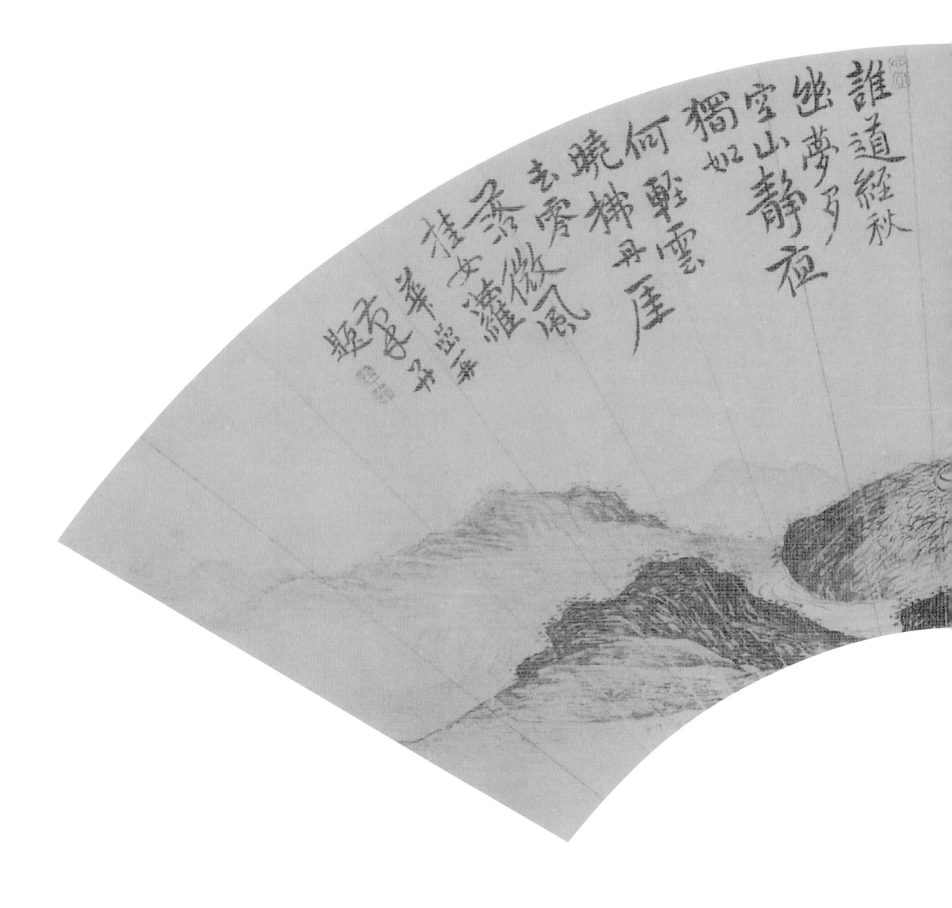

丹崖独卧图

扇页　纸本　设色
上海博物馆藏

题识： 谁道经秋幽梦多，空山静夜独如何。轻云
晓拂丹崖去，零落微风挂女萝。
款识： 华嵒再笔并题
钤印： 心赏（朱文）、秋岳、华嵒（朱文联珠印）

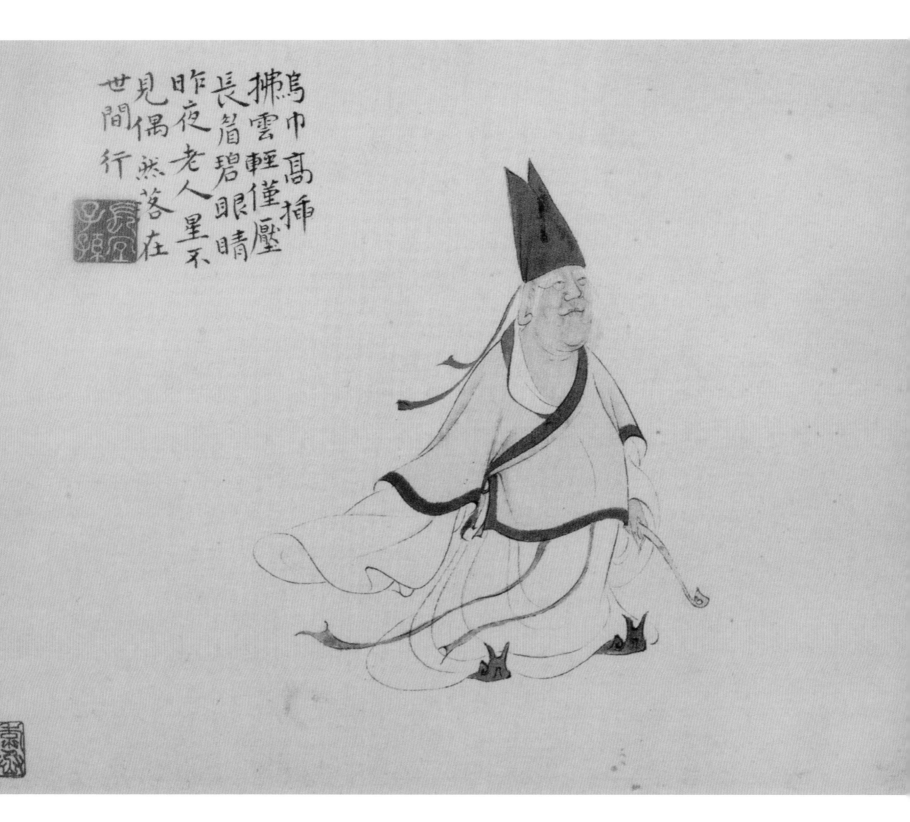

乌巾高插
拂云轻仅压
长眉碧眼睛
昨夜老人星不
见偶然落在
世间行

款识：乌巾高插拂云轻，仅压长眉碧眼睛。
昨夜老人星不见，偶然落在世间行。

老人星

纸本　设色

20cm×25.4cm

台北私人藏

款识： 乌巾高插拂云轻，仅压长眉碧眼睛。
昨夜老人星不见，偶然落在世间行。